流行卷

三聯生活周刊封面故事

娛樂天下

編著／三聯生活周刊

目錄

三聯生活周刊封面故事

編輯部的話

———

《三聯生活周刊》創刊於 1995 年。這是北京生活·讀書·新知三聯書店在《讀書》月刊後出品的又一份重量級雜誌。從構思、試刊，到正式創刊，直至今天它成為中國內地最有影響力的雜誌之一，眾多當代中國文化界、傳媒界、思想界的代表人物都曾與這份雜誌有過或淺或深的交集 —— 董秀玉、錢剛、楊浪、朱學勤、胡舒立⋯⋯

真正在十五年時間裡決定了這份雜誌核心價值與外在氣質的人，是主事者朱偉和潘振平，以及一眾不可多得的主筆：方向明、胡泳、苗煒、舒可文、李鴻谷、王小峰，以及更多年輕、獨立、富有才華的記者。

如果你以為我們要說《三聯生活周刊》是中國內地最好的雜誌，那絕對是誤會了。把這份周刊與今天內地大小城市報刊亭和書店裡面越來越多、越來越精美的報章和刊物一併比較，它並不能掃一眼就跳出來。但這樣的比較有失於單薄。比如說，很多人並不知道，1995 年創刊的《三聯生活周刊》

是最早嘗試市場化的中國刊物，在那以前，雜誌的「市場化運作」，對於中國內地出版界、傳媒界幾乎是個空白的概念。這本雜誌在中國內地誕生，里程碑的意義非常重要。對中國傳媒有興趣的讀者，大可以延伸一步，去回望今天中國市場化刊物出現的編年史，你絕對會發現一個有意思的現象，甚至可以寫篇論文搪塞你的老師。

看到這個編年史以後，還有興趣的讀者，就可以再往前挪一兩步，從更近一些的距離觀察《三聯生活周刊》這本雜誌的光譜。在策劃這個封面故事系列時，我們編輯部得以瞭解到它在創刊之初的自我審視、對將來方向的規劃、對實際運作方式的嘗試、對自身風格的定位，細碎而又合理有序。在這個生長的過程中，不同的主筆依次出現，就像一部歷史中先後登場、秉性各異的名將。

最獨特的是，當外界以為它已經好看了成熟了 —— 甚至還開始賺錢 —— 的時候，它

自己又變了。而當很多媒體都在因為競爭加劇而盡力求新時，它偏偏相形靜默。變和不變，為什麼？市場無形之手是原因之一，是否也因為有某種歷練了十五年後的自覺？卻尚未有答案。

但當細讀十五年來每個專題——比方說當它達到 600 期時的每個專題時，你會發現，他們幾乎涵蓋了各個話題領域——政治、財經、社會、法律、歷史、人文、消費、軍事。每個專題都枝葉茂密，根脈深植。它不是一份最有話題性的新聞周刊（像錢鋼曾經希望去磨礪的），也不是思想者的後花園（像朱學勤曾希望去耕耘的），它是一個文化人眼裡的現實世界，看待這個世界的眼神很複雜：理性，有時有點冷漠；獨立，有時有點落落寡合；透徹，有時有點世故；內斂，有時有點嚴肅；關懷，有時有點傷感。

把這十五年來——恰好是中國發生最大變化的十五年來的專題讀一遍，噢，中國是什麼樣你全知道了，該愉悅的愉悅了，該

憤怒的憤怒了，該着急的着急了，該思考的思考了，你瞭解了中國的世象與因果。而且最難得的是，作為讀者和觀眾，此時，你的獨立性沒有被媒體引導、干擾和侵蝕。這是這份雜誌最獨特之處。

我們把這十五年的無數封面故事反覆細讀和甄選，逐一呈現給讀者。在策劃、甄選和編輯過程中，我們最艱難也是最有價值的體驗，是抓住客觀事件隨時間綫而起伏變化的尾巴，無論文化也好，財經或是社會也好，每一個領域都如此，因為這就是變化的中國。

現在展開的一卷，是中國的流行文化。

三聯書店（香港）
編輯部

壹

音
樂

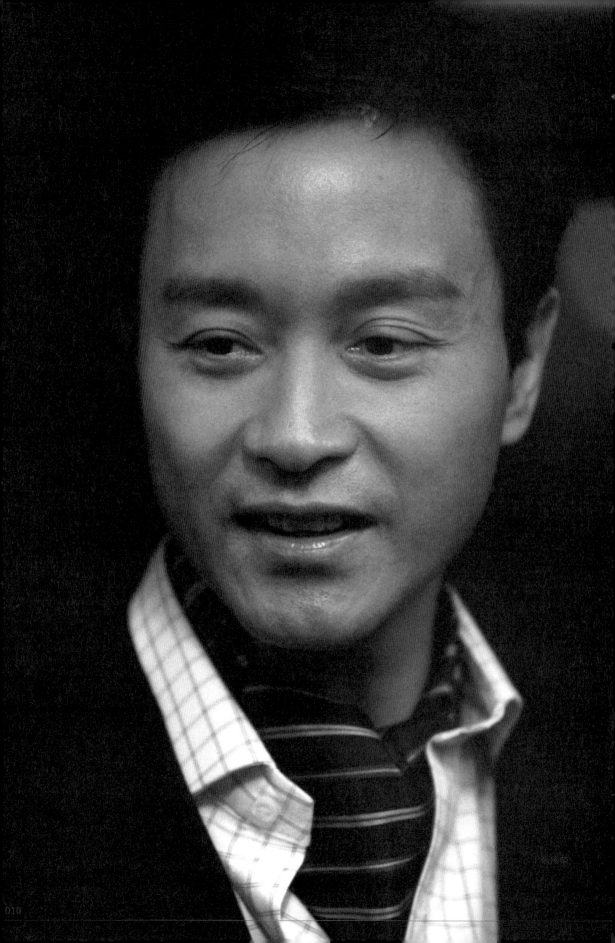

別留戀那風情萬種
張國榮 1956-2003

文 | 杜比　葉瀅　夏不安

有一次，張國榮和幾個朋友聊天。談到人生需要多少錢才能每次搭坐頭等艙、酒店住最高級套房，過第一流的生活時，張國榮告訴大家：「我算過了，要 6,500 萬港幣。」

朋友還在疑惑他是怎樣算出來的，他已經接着説道：「我應該沒有問題了。」

文華酒店位於香港中環，從酒店步行幾分鐘，就可經地下通道到達天星碼頭。1977年，張國榮懷揣着 20 元錢，搭電車到中環，再搭天星小輪過海，再搭巴士到麗的電視台，交了 5 元錢，報名參加「麗的」歌唱比賽。這個富家子弟為了自立，曾在小店裡當過售貨員，1977 年開始立志要當藝人。從 1977 年他踏進娛樂圈的第一步到

2003 年 4 月 1 日，在文華酒店跳樓自殺，《蘋果日報》一文章評論説：「在銀幕上，他八面玲瓏；在舞台上，他顛倒眾生。可是在現實中的他，卻是如此脆弱，他在遺書中以沮喪和鬱悒來形容自己死前的感受，大概他在紅塵裡已經做完了他的美夢了。」

4 月 3 日早 10 時，張國榮的大姐張綠萍、大姐夫麥法誠等人到殯儀館，與相關人士商量靈堂佈置事宜，直至下午離去。晚上 8 時 20 分，張綠萍在張國榮家外對眾多記者説：「多謝多年來歌迷對張國榮的支持，張國榮的喪禮會將在本月 8 日舉行，當日上午 11 點至 12 點進行大殮，然後出殯，4 月 7 日下午 6 點至 8 點會讓歌迷入靈堂拜祭。」張國榮家人已選定了一張張國榮

｜歌迷悼念張國榮逝世 2 周年

在電影《金枝玉葉》海報中身穿黑色禮服、手執香煙的造型相作為遺照，準備放置在靈堂上。據說張國榮生前十分喜愛這張照片，電影公司曾將此照片鑲裱好送給他，令他非常高興。

《金枝玉葉》是一部玩世之作。有些人更喜歡它的英文名字《He is a woman, she is a man》。在片中，張國榮飾一個叫顧家明的作曲家，時常陷入男與女、音樂與生活的困惑中，他嚮往像保羅·西蒙（Paul Simon）那樣遠去非洲尋找靈感，他最怕坐電梯時停電。《金枝玉葉》混淆了電影與真實，跟香港娛樂圈開了個玩笑，袁詠儀女扮男裝叫林子穎，梅艷芳叫芳艷梅，曾志偉是個 gay，陳小春愛上了 O，張國榮則「一追再追，追蹤一些生活最基本的需要。」

4 月 1 日晚，一位匆忙把第二天的頭條由 SARS 換為張國榮自殺的香港女記者寧可在電話裡說，「他太愛美了嘛！」另一位傳媒人士說：「像哥哥這種在物質生活上什麼都不缺的人，會走上自殺的道路，原因可能只有一個，就是為情。用哥哥的一首歌名可以概括他的人，就是《怪你過份美麗》。」

還記得嗎，在早期《不羈的風》MTV 中，

一襲紅色夾克的張國榮在夢露性感嘴唇的畫像前擺着造型。當年，在夢露死後，1962 年 8 月 5 日合眾社的電文曾寫道：「沒人問過是什麼藥物使她頭腦這樣不清醒，也沒有人停下來問甜甜的生活是否真是這樣的甜。」夢露之死給人留下長達 40 年的疑問，現在，張國榮的自殺也讓人疑惑。你會選擇相信哪個版本？是張國榮與男友的「情變」，是他拍《異度空間》導致的「憂鬱症」，還是他已經身患絕症？或者，索性接受他「一個人活了兩輩子」的「傳奇中的傳奇」？

早在 1987 年的自傳中，張國榮這樣寫道：「記得早幾年的我，每逢遇上一班朋友聊天敍舊，他們都會問我為什麼不開心，臉上總見不到歡顏。我想自己可能患上憂鬱症，至於病源則是對自己不滿，對別人不滿，對世界更加不滿。」

對死因的追問已經無關緊要，並不是每一個藝人都能被當作一個時代的偶像來加以緬懷，也並不是每一個藝人都能被當作符號加以總結和歸納。評價其地位的工作已經讓位於更樸素更強烈的情感，香港電台說：「在最不應該死人的日子，500 年才出一個的名優竟然死了。」

歌者之死

十多年前的某個夜晚，在香港一個叫做曼可頓的酒吧，張國榮和陳百強（Danny）站在鋼琴前合唱一首英文歌曲，Danny 唱了一陣忘了歌詞，張國榮提他，他追上了唱，在音樂過程中，Danny 回憶：「Leslie，當我們從前一起在尖沙嘴泡的時候⋯⋯」率直的張國榮一句截住：「鬼才跟你一起泡⋯⋯」Danny 默然，繼續合唱，俊秀的一對男子，抑揚頓挫，張國榮春風得意人煥發，Danny 萬般心事人恍惚，反覆忘掉歌詞。張國榮說：「這麼容易都不記得。」Danny 說：「人太笨了。」

那是他們最後一次合唱。

張國榮、鍾保羅、陳百強 1980 年一起合作演出電影《喝彩》，後來鍾保羅到電視台當主持人，張國榮和陳百強一起在歌壇發展。但世事難料，鍾保羅因債務纏身，1989 年於香港沙田住所跳樓身亡，死的時候只有 30 歲。而陳百強是在 1992 年服食過量藥物昏迷，在醫院躺了 17 個月後，也在 1993 年過世，死時 35 歲。

後來他們的朋友回憶說，張國榮憨憨地吃了八年倒彩才紅起來，要是換了 Danny，早自殺了。幸而 Danny 一出道便紅，但他天性憂鬱，始終是個不快樂的人。張國榮說小時候父母工作都很忙，兄弟姐妹又多，他是一個人跟着傭人長大的。他會說：「我姐姐（張綠萍）好美麗，好疼我。」Danny 則覺得沒有人疼他。

張國榮 1956 年出生於香港一個富裕的服裝商人家庭，自小父母離異，親人聚少離多讓他成為一個憂鬱的孩子。因為在學校成績不佳，父親決定送他到英國唸書，他當時的專業是紡織。但據說他更喜歡勞倫斯和莎士比亞，偶爾還會到餐館唱歌自娛娛人。在英國唸了一年大學，因父親重病，他又返回香港。

1977 年，張國榮參加歌唱比賽，隨後出版了他生平第一張專輯《I Like Dreaming》。不過出師不利，歌手生涯最開始的七年黯淡無光。直到 1984 年，張國榮才開始受注意，那年他 28 歲，香港樂壇譚詠麟、陳百強、林子祥個個紅得發紫。張國榮以一曲《Monica》一夜之間成了大明星。「譚詠麟迷」、「張國榮迷」各為其主大打口水戰，為避免歌迷不理智的言行越演越烈，譚詠麟 1986 年正式宣佈將不再領取任何音樂獎項。

| 張國榮

1989 年年底,張國榮宣告退出歌壇,他說他發覺自己只是唱片公司的一個籌碼而已,覺得一點也不開心。香港作家李碧華在她的專欄裡這樣記述:「張國榮先生的告別演唱會是我歲晚的必然節目。其實已改過兩次期,都因為人回不來,長途電話知會吾友順延 7 天,7 天後又 7 天。——幸好他開 33 場,終於趕上最後一場。簡直是甫放下行囊便撲飛。當然我並無他歌迷那麼偉大,但不想錯過。對一位藝人至為尊重的,是在場、欣賞、鼓掌,有點不捨。當他唱《風繼續吹》時,泣不成聲,大家都為他精緻的一張臉感動。」她曾經說張國榮是最生不逢時的藝人,演戲有周潤發在前,唱歌有譚詠麟在前,但在殘忍的娛樂競爭中,他能始終保持自己的笑臉。

有幾件關於張國榮演唱生涯的軼事:有人問林夕,為什麼總給張國榮寫那麼幽怨低沉的歌?林夕說「沒辦法,貓王的嗓子!」初出茅廬時,張國榮請鄭國江(代表作《童年時》、《風繼續吹》)為電影《鼓手》填詞,但他出不起 3,000 元的填詞費,鄭給他打了半價。1989 年告別演唱會,許冠傑前來捧場,分文不取。最有趣的是,林子祥翻唱張國榮的成名歌《Monica》,改動了一下歌詞,「張國榮,誰能代替你地位?」

由於傳播途徑的緩慢,內地許多歌迷對他最開始的印象是退出歌壇與大紅大紫相混雜。似乎他一開始就在唱着像《風繼續吹》、《共同渡過》那樣告別的歌。《側面》、《拒絕再玩》這種所謂「西化的搖滾舞曲＋雅皮都市戀歌」的作品,使 1987 年從「華星」投身「新藝寶」的張國榮獲得了巨大成功。

1995 年,張國榮加盟滾石唱片宣佈在歌壇復出。1996 年底,張國榮連開 24 場「跨越 97」演唱會。他前後的變化有天壤之別,穿着露背晚裝或者貝殼裙褲出場的張國榮絲毫不理會別人的眼光,舉手投足,嫣然回首,使台下的觀眾越加着迷。比起「少年心事當拿雲」、「歌聲宛如天籟之音」的張國榮,人到中年的張國榮似乎到了「從心所欲不逾矩」的境界。

無論如何,兩種形象讓人永遠地記住了張國榮:「哥哥在舞台上風情萬種,紅色的高跟鞋像薔薇任性地盛放,年華流水,生命如戲,歲月憑臨,夢如光陰。」「當最後一夜演唱完畢後,在萬千的呼喊聲中,Leslie 毅然走向舞台的東南角,消失在了霧色茫茫之中。」

歌聲魅影都成了張國榮的自我寫照。「萬人愛,為何還怕傷害,失去我,去換九千

種期待。」在《走過的歲月》中，猶如處子的張國榮悠然唱道，「明日歲月裡，留住今天的證據；就像逝水逐年來凝聚，時代跌宕裡，誰又永遠記得誰？但願記憶像霓虹，是不朽的證據。」

在他去世後，有歌迷在論壇中留下一句感慨：「與偶像告別，羅大佑玩了第一次，俗氣得令人垂頭喪氣；張國榮玩了最後一次，倉促得令人觸目驚心。」

易裝者之死

他死得突然，和他的演唱會一樣，常在歌聲的片段中停止，等待台下的唱和。但這一次，他不能夠在人們的掌聲和歌聲中繼續自己的演出。他從 24 樓上縱身躍下的時候，已經是謝幕。媒體報道他的死訊時，用的詞語直到極端，比如——「絕代風華。」

至少在二十年以來的華人演員中，沒有哪一個男人能擔得起這個華麗的讚美，除了他，張國榮。他的舞台風格熱烈、狂放、唯美，這不是舞蹈指導編排的結果，這本身就是他性格的一部份。張國榮演出服飾外化着他的性格，曾經惹起許多爭議。

「1997 年，香港紅磡體育館，冗長的電子前奏之後，舞台上的燈光聚焦在他身上——緊身的透視裝、修長的漆皮褲、點綴着閃亮反光的金屬飾品，還有，腳下那雙猩紅的高跟舞鞋。」

「2000 年，上海 8 萬人體育館，張國榮身着貝殼裙慢慢地鬆開束在腦後的髮髻，逆光輕輕搖動頭頸，柔順的長髮從頭上流傾而下……」

這是觀看演出者對張國榮「跨越97」、「熱情」演唱會舞台服裝的描繪。他的「熱情」演唱會中，是專門請 Jean Paul Gaultier 設計的服裝，他在演出現場不忘告訴觀眾：「Jean Paul Gaultier 的設計，很貴的呀。」

如果沒有張國榮在《霸王別姬》、《春光乍洩》裡的演出，恐怕 Jean Paul Gaultier 很難答應為一個香港明星特別設計演出服裝。

張國榮在演出中身着古董貝殼裙、古埃及圖案的銀片透視衫、珠子流蘇牛仔褲、拉鏈式皮帶連衣服……儘管香港人一向崇洋，並且明知這些服裝是 Jean Paul Gaultier 的設計，輿論一時之間還是嘩然。這些服裝加上張國榮的演出，讓觀眾迷惑於他男性的妖媚，這是在香港最主流的舞台上，Jean Paul Gaultier 的時裝給了他大膽的鼓勵。這些風格誇張，近似女裝的服裝，是 Jean

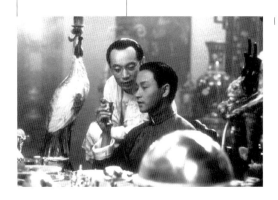

在電影《霸王別姬》中,張國榮
扮演程蝶衣,葛優扮演袁四爺。

Paul Gaultier 為他特別訂製,也是這位高級時裝設計師一以貫之的風格。早年的張國榮以牛仔褲加背心打破歌手着西裝的慣例,但他迎來的是倒彩。後來的張國榮華美高貴。

張國榮在香港的最後演出,幾乎都是 Jean Paul Gaultier 的服裝發佈會,性別錯位的設計,女裝細節與男裝的混合,張國榮的歌聲或幽怨或狂野,無意中讓身上的服裝更接近同性戀的細膩、冶艷味道。但 Jean Paul Gaultier 服裝中,性別遊戲帶來的幽默感卻丟失了,這是敏感、驕傲的張國榮所沒有的氣質。他是東方的程蝶衣,他把演出看得比自己的性命還重要,儘管唱詞中多有遊戲人生字樣,但這個心細如髮的人總是不能夠笑得那麼坦然。

而 Jean Paul Gaultier 這個時裝頑童,作為法國最著名的輸出品之一,他的名字已經不僅是一個時尚符號。在浮華的八十年代,他給時尚注入新的定義,內衣外穿並非他首創,但風潮則是因他而起。緊身束身胸衣和黑色尖頭 bra 的招牌設計在麥當娜1990 年 Blonde Ambition 歐洲巡迴演出時大放光彩,已經成為這位超級明星在物質女郎時代的經典形象,這種風格也被與張國榮同期的香港歌星梅艷芳所模仿。Jean Paul Gaultier 的服裝不僅讓女性形象充滿咄

咄逼人的氣焰,使私密的女性內衣變得具有女權色彩,而且在 1988 年他開始讓男性模特穿上了裙子,徹底打破了性別界限。2003 年春夏 Jean Paul Gaultier 的招牌形象是帶有鬥牛士服飾元素的連身衣褲男裝,女裝的重點則是兼有不同顏色的 Bra 和花紋黑色絲襪,他的男性模特頭髮順服,表情拘謹,女性模特髮型蓬鬆,動作跳脫,性別的反差恰成對比。

Jean Paul Gaultier 與張國榮同樣出生於五十年代,在七十年代開始自己的職業生涯,揚名於八十年代,同樣在自己的職業中嘗試突破性別禁忌,法國人對 Jean Paul Gaultier 已經見怪不怪,反而授予他國家騎士勳章。但 Jean Paul Gaultier 式的嬉皮玩鬧也許並不適合我們這個嚴肅的地方。張國榮即使說「風華絕代」,但他的奇特造型總是非議不斷,對於主流社會,他是個特立獨行者。

但他也是個有勇氣的人。張國榮曾經回憶他早期登台演出,只能翻唱別人的歌曲,為調動演出氣氛把帽子扔向觀眾席,卻又被人扔了回來。他說,那是很大的打擊。但在多年之後,他完成了從一個稚嫩偶像到一個成熟歌手的轉變。他在舞台上給人們看的不只是衣服和造型,而是他的真性情。在華人娛樂業中,這種率性並不多見,

1｜在陳凱歌版《霸王別姬》前十年，香港電台拍過電視電影版《霸王別姬》，羅啟銳導演，李碧華編劇，也曾希望張國榮出演程蝶衣，但因為這部電影的敏感性，他的經紀人反對他接拍該劇，最終這一版本的《霸王別姬》由岳華飾段小樓、余家倫飾程蝶衣。

在單調的商業包裝之外，張國榮給大家一個多變的舞台形象——有時瘋狂，有時嫵媚，有時高貴。

人生如戲

張國榮留下的遺書據說第一句是以「depression」來形容自己的心情。而在他生前出演的最後一部電影中，張國榮飾演的心理醫生在看病人林嘉欣的病歷時，病症「depressed」已被圈出來。電影中的張國榮因被舊愛的鬼魂日夜糾纏，終於走上天台向舊愛說：「你都是想我跳樓而死！」

一位影迷寫文章說——「得知張國榮墜樓身亡的消息，腦際立刻閃過一幅畫面，不是張的銀幕形象，而是《時時刻刻》（*The Hours*）的一個片斷：病入膏肓的理查德坐在窗邊，臉上浮起微笑，對克拉麗莎說：沒有比我們倆更幸福的人了。說完，他忽地翻身落出窗外，重重地摔向樓下。」

一首叫《戲子》的詩中有這樣一句：永遠在別人的故事裡，留着自己的淚。張國榮的電影角色與他本人的形象奇怪混雜在一起，這在很大程度上是因為《霸王別姬》——有那麼一剎那，畫面恍惚起來，當程蝶衣從身後抱住段小樓的一剎那，鏡頭切了四下，人怔怔，鏡子也怔怔，哪一齣是戲，哪一面又是鏡子，哪一種是人生？天地不仁，以萬物為芻狗，以名優為鏡像。在一幅姹紫嫣紅又滿是斷壁頹垣的歷史畫卷中，滿天飄落的卻又都是戲子的脂粉。程蝶衣的癡語：說好了是一輩子，差一年，差一個月，一天，一個時辰，都不是一輩子。段小樓說：「蝶衣，你可真是不瘋魔不成活啊，可那是戲！」

在聞聽張國榮去世的消息後，陳凱歌導演說，他可真成了程蝶衣。

香港作家李碧華說，當年香港開拍《霸王別姬》，程蝶衣的首選是張國榮，他想了又想，想了又想，不肯演 gay，終於推了。[1] 她說能得到張國榮出演《胭脂扣》裡的十二少，也無遺憾。《胭脂扣》裡的戲班黃先生有這樣的台詞：「這人生如戲，戲如人生，唱戲就是把人生拖拖拉拉的痛苦直截了當地給演出來，不過戲演完了還不是人生拖拖拉拉的痛苦？」

這種「莊生夢蝶」的效果在《夜半歌聲》中重現。只有張國榮這樣的歌者才會中意脫胎於《歌劇魅影》（*The Phantom of the Opera*）的老電影《夜半歌聲》，在重拍這部電影的時候，張國榮除了主演之外還擔任執行監製。《夜半歌聲》中喜歡歌唱的

宋丹平被毀了容貌，張國榮說：「許多人可能不知道，這也是我多年的心魔。以前，我曾收到過一些紙錢、香燭等冥物，一收到這種東西，我腦海中就會立刻猜想寄東西的人下一步會做什麼，他也許會刺我一刀或毀掉我的容貌，這是我內心一直存在的恐懼，也是我加速離開歌壇的原因之一。我非常感謝《夜半歌聲》中的宋丹平這個形象，他使我的恐懼得到了一次意外的宣洩。」正是這個原因，張國榮堅持用他那不標準的國語現場錄音。看着他在一個空闊的舞台，用一個完美的聲音演繹一段生死愛情，這究竟是戲還是真實？藝人是不是要這樣完成夢想？

美麗的張國榮以宋丹平毀容後的面貌出現，「我希望觀眾看到時能有痛的感覺，看一個最初要風得風，要雨得雨，自信卻又天才橫溢的人，如何演變成後來那個把自己藏在閣樓中的人，他不敢見人，就連一段珍貴的愛情也不敢面對。」

在張國榮去世之後，這番話倒多少有些君子自況的味道。

人們會在王家衛喋喋不休自言自語的多部電影裡找到宿命的痛苦和卑微者的安慰，張國榮在《東邪西毒》裡念叨：「這四十多年來，總有些事你不願再提，或有些人你不願再見到。」或者是他更年輕的時候在《阿飛正傳》裡的寓言：「有一種小鳥，它生下來就沒有腳，一直不停地飛，飛累了就睡在風裡，一輩子只能着陸一次，那次就是它死的時候。」

甚至多年前的那部《英雄本色》，武俠小說作家溫瑞安曾經讚歎周潤發、狄龍在天空下揮灑熱血的豪情，但也有人深深眷戀那個摩托車上的張國榮，那是一個陽光燦爛的形象。他是不是可以有另外一種人生？

1986 年，張國榮赴台灣宣傳《英雄本色》之時，曾經有記者問他，與前任女友倪詩蓓是否有聯繫，他淡然回應好久沒聯繫。據說倪詩蓓聞聽此事後曾試圖自殺。張國榮與模特兒出身的倪詩蓓曾傳出戀情，在新聞媒體前也有親暱合影。但倪詩蓓後來嫁給香港漫畫作家黃玉郎。唯一他親口承認愛過的女藝人只有毛舜筠。張國榮和毛舜筠早年都在香港「麗的」電視台工作，張國榮對毛舜筠可說是一見鍾情，認識不久就閃電求婚，張國榮曾經笑說：「如果當年毛毛願意嫁給我，我的一生可能就此改變。」而毛舜筠現已旅居加拿大當了母親，得知張國榮去世的消息後極度悲傷。這樣的愛情段落，在漫漫的人生之中已經

| 張國榮與梅艷芳

淡出，卻因為這個意外的變故多出了許多戲劇色彩。

「傳奇竟在這種情況下完成。」王家衛通過電影公司發表聲明說，「張國榮是一個偉大的藝人，也是一個真摯的朋友。他常笑說自己是一個傳奇，我們有時也會這樣戲稱他，但沒有想過傳奇竟是在這種情況下完成。我們會永遠懷念他，願他安息。」

儘管許多人說在王家衛的電影中，演員和道具差別不大，但張國榮還是賦予了角色或落拓或陰鬱的氣質。在這個傳奇結束之後，很難再有所謂「不瘋魔不成活」的藝人能表現出類似的情感豐富性。

「莎樂美」結局

《阿飛正傳》、《霸王別姬》等幾部電影讓張國榮達到了演藝生涯的又一個高峰，也就在此時，張國榮的性取向開始引起大家的好奇。

1997 年 1 月，張國榮在紅館演唱會上，公開他一生的「至愛」唐先生，當着數萬歌迷面前，他以一首《月亮代表我的心》向唐鶴德表明心意，讓外界有關他性取向的猜測得以證實。張國榮的舉動，非但沒有影響自己在歌迷心目中的地位，反而獲得

更多的掌聲與祝福，他和唐先生的交往，曾被香港電台票選為演藝圈內感情最堅固的情侶。2000 年，他答應免費為香港同性戀組織舉辦的「十大傑出同性戀報道獎」擔任評判，在 2001 年 5 月《時代》雜誌亞洲版上，刊登了一篇張國榮的訪問，他表示，「説我是雙性戀比較適合。」

除了承認自己是雙性戀外，在《時代》雜誌的訪問中，張國榮還透露了自己不愉快的童年，他説自己雖然有十個兄弟姊妹，但排行最小的他記憶中的童年卻是很孤獨的。他説當他的哥哥約會女孩的時候，他卻經常躲在一角玩芭比娃娃。

他生前接受訪問時説過，雖然他曾穿女裝表演，但並不代表他想當女人，如果再世投胎的話，他還是選擇當個男性，因為他認為現今社會上男性還是擁有絕對的自主權。張國榮強調，若是真的要讓他當女人，他也要當個有自主權的女性，可以自由自在選擇自己想過的生活。曾經，張國榮稱讚蕭亞軒歌唱實力一流，有潛力成為大明星，蕭亞軒很受感動，説：「如果有機會的話，希望可以拜他為師，再不然教我如何做個嫵媚的女人都好！」

張國榮是華人娛樂圈中少有的公開自己性

取向的藝人，他在 MTV 作品《夢到內河》中與「日本芭蕾舞王子」西島千博有依偎鏡頭，而《枕頭》、《你這樣恨我》等作品在性意識方面更為大膽。他曾這樣為自己在演唱會中穿裙子而辯解：「人有好多種，人有自己喜歡，我鍾意着裙，又沒傷害到其他人，為什麼不可以有選擇權。」

倪匡形容過張國榮「眉目如畫」，那是一種消弭了性別的美，脆弱而令人心碎，他融合了男性的放縱和女性的妖嬈。在張國榮用露背晚裝或裙裝登上舞台，用略帶沙啞的男性嗓音唱出女性的哀怨之時，多少會讓人聯想到歌劇《莎樂美》。《莎樂美》中，衛隊長讚歎莎樂美傾國傾城的容貌：你看見她正在翩翩起舞，看上去多蒼白。而莎樂美則對約翰唱出對男性身體的讚歌：約翰，你的身子令我癡狂！你的身子如未經耕耘的野地裡的百合一般潔白。在最初的演出設計中，王爾德就這樣設想：她裸體會怎樣？是的，徹底裸露，身上披着層層薄紗，脖子上纏繞着寶石？隨後就有了演出中著名的「七層紗舞。」

莎樂美的故事源自《新約聖經》，莎樂美，這位年輕的猶太公主向叔父兼繼父希律王獻舞，討得父王歡心，便要求砍下她所愛的施洗者聖約翰的頭作為獎賞，結果如願

以償。這個血腥的故事結合了愛情、暴力、死亡、褻瀆神聖、亂倫慾、性虐待、戀屍症，王爾德（Oscar Wilde）的詩劇《莎樂美》更是詞藻華麗，極力歌頌肉體官能，德國作曲家理查·施特勞斯（Richard Strauss）將王爾德《莎樂美》德文譯本譜成歌劇。男性藝術家始終對這個「要命的女人」的故事感興趣，而男人和女人都有成為莎樂美的潛在傾向。

早在七十多年前，田漢等人就將王爾德的詩劇《莎樂美》搬上中國舞台，而梁實秋也曾用學術文章和白話詩歌介紹過王爾德和唯美主義。文學不會有娛樂的那種影響力，也不會提供太多直觀的形象。多年之後，張國榮用他的舞台形象和真實的人生故事重新演繹了《莎樂美》的主題：性、美麗、慾望和死亡。巧合的是，張國榮和王爾德都在這個塵世逗留了 46 年。

莎樂美在劇終捧着剛剛砍下的約翰的頭顱，吻着他的唇、嚐着他的血唱道：「這也許是愛情的滋味吧。」許多文學評論家將這個段落總結為「剎那主義」，在這一刻，時間停止了，過去被否定了，未來也被否定了，但空間的感受被無限放大，這一瞬間是人生中的最美麗。英國的文藝理論家雷徹爾·鮑爾比（Rachel Bowlby）將消費

主義和王爾德聯繫在一起，現代廣告促銷物品帶來的瞬間快感正是消費文化的開端，正是瞬間的快感將消費和唯美糾纏在一起。從這個角度看，張國榮是一個美麗又脆弱的娛樂工業的產物，當他從文華酒店 24 層跳下的時候，輝煌的過去被否定了，曼妙的未來被否定了，他心中最強烈的情感被放大。

王爾德放蕩不羈的生活方式、蔑視倫理的立場乃至藝術至上的主張會激怒當時的道德，但現今社會會對張國榮這樣的藝人表現出足夠的寬容。這種將男性與女性集於一身的美麗並不一定能得到所有人的認同，但當他消失的時候，也一定會有人在心中迴響起浮士德式的呼喊：「時間呀，你真美，請停留一下！」

哥哥最後的人間路

張國榮真的走了，今次沒有告別，不容再會。哥哥永不會在「安哥」聲中再度出現，留給我們的除了大堆甜蜜難忘的回憶，還有連串的問號。坊間對於哥哥的死諸多揣測，但無論如何，人都已經化作灰燼，追尋原因都已無甚重要。追憶哥哥自殺前的分秒片刻，只為在回憶中陪他走完最後一段路。

文｜陳琴詩

張國榮選擇離開人世，最不捨的，當然是相處了 18 年的摯愛唐鶴德。離去那天，哥哥其實一直都有與唐唐電話聯絡，本來還相約好傍晚時分去打波，只是透過冰冷的電話聽筒，唐唐着實沒意識到，哥哥的心靈已經脆弱到無法生存下去的地步。

事發當天的愚人節中午，哥哥與好友陳潔靈等人在加多利山寓所竹戰 8 小時後，向唐唐表示欲駕車外出兜風會友，唐唐當時並無發現哥哥有任何異樣，也就由他獨自外出，儘管如此，兩人仍如往常一樣，一直有電話聯絡。

最後的午膳

與哥哥吃最後午餐的人是本地設計師莫華炳，兩人相識了二十多年，是很要好的朋友。當天正午 12 時，哥哥先駕車到銅鑼灣與莫一起共享午餐，席間哥哥還提醒好友記緊要戴上口罩，以免受 SARS 感染。兩人言談甚歡，一頓最後午餐一吃便數小時，餐後哥哥還親自駕車送好友回家。

至下午時分，唐唐接獲哥哥電話，知道他要去做運動，便體貼地着司機 Kenneth 再致電哥哥，問是否要替他準備更換的衣物，

只是哥哥當時回說不需要。

兩人最後一次通電,是在下午 5 時許。唐唐再次致電哥哥,相約他晚上一起練波,當時哥哥一口答允,還約他 7 時各自駕車到球場集合。

哥哥最後的聲音,答允了一場永遠無法實現的約會。當晚唐唐驅車前往練波地點途中,已接到哥哥前經理人陳淑芬的來電,告知噩耗。

最後的傾訴

哥哥一躍而下的地方,正是生前最愛的中環東方文華酒店,原本相約了前經理人陳淑芬到酒店見面,最終兩人見面不成,反成陰陽相隔。

根據現場消息稱,哥哥於事發當日的下午 4 時半,獨自駕駛保時捷到天星碼頭泊車,然後步行到達文華酒店 24 樓私人會所。哥哥是那裡的常客,因為不喜歡其他人的目光,所以每次都包場做運動。

當天的哥哥,如常點了一杯果汁、一個蘋果及一包香煙,便獨自步往放置了 3 把太陽傘的陽台,默默凝望着維多利亞港。從私人會所的閉路電視錄像帶可見,哥哥當時身穿深色西裝和 T 恤在會所內踱步,低頭沉思。

會所中的女經理見狀,曾主動上前與哥哥打招呼,看看是否有什麼需要幫忙。哥哥謝過好意後,便向對方索取白紙,並要求她派人把桌子搬出露台,並表示書寫完後便離開,順道拜託她到樓下為他預先取車,準備駕車離去。

期間,哥哥除了致電唐唐外,還先後致電電影商人向華強的太太陳嵐及傳媒好友、中國星宣傳部高層李綺媚傾訴。

李綺媚記得,哥哥當時是這樣說的:「我患有精神抑鬱一段時間,日子過得好辛苦,我好多謝唐生一直保護我,亦多謝不少好友給我支持同鼓勵,我需要時間醫治……」

可惜,哥哥最後卻沒給自己的人生留多一點時間。

最後的約會

與哥哥最後相約的,是前經理人陳淑芬,這是一次死亡約會,也是哥哥死後留下的最大謎團。

與哥哥亦師亦友的陳淑芬,八十年代曾主

管「華星唱片」，1983 年開始成為他的經理人，替他製作多張暢銷唱片，包括《風繼續吹》、《一片癡》、《Monica》、《為你鍾情》等。陳淑芬一直對哥哥照顧有加，有一次兩人到日本登台，陳淑芬為了哥哥想要喝一口「老火湯」，親自出馬煲「豬手粟米湯」滿足哥哥，兩人的關係可見一斑。

哥哥當天下午致電陳淑芬，相約她下午 6 時在文華見面。陳淑芬當天準時抵達文華地下的咖啡室，等了半小時卻還未見，於是致電哥哥。怎知電話駁通後，明明身處同一酒店內的哥哥，竟回應說因為塞車，要她多等一會。

未幾，陳再接獲哥哥的來電，要她步出門外的士站等候，結果卻目睹了一幕摯友由高處縱身而下的恐怖場面。陳淑芬曾經與哥哥經歷過事業的高低起伏，卻怎也沒想過還要親眼見證他的死，這種錐心的刺痛，着實難以承受。

最痛的心情

哥哥離去後，陳淑芬曾接受香港一家娛樂雜誌的訪問，說哥哥近年胃酸倒流，聲音沙啞，情況時好時壞。今天可以去錄音，明天又不行，很多熱心朋友替他尋找各種方法及意見，有「高人」朋友說他被「下了降頭」，令他更覺困擾。

陳淑芬最後還要求傳媒，不要再對哥哥之死作無謂揣測，好讓他脫離是非之地，讓他靜靜地在白玫瑰及香水百合的花香之中，在摯愛親朋及忠心歌迷的陪同下，擁着他的唱片、生前最愛玩的麻雀牌、羽毛球拍及四面佛等悄悄而去。

張國榮記

文｜朱偉

4 月 1 日晚上 8 點多一點，我正在開車，《三聯生活周刊》文化記者小于給我打電話。一個多小時前，張國榮剛剛選擇了一種常人難以選擇的結果。小于說，消息剛剛通過香港方面證實，她的聲音有些顫抖。這時天上下着雨，雨刷器單調地在前擋風玻璃上滑動。我告訴她，我正在開車，等車停下再給她打電話。我沒有選擇就近停車，在雨霧中遠遠近近閃爍的燈光顯得那麼迷離。一個生命說走就走了，在一個瞬間走得那麼堅決，而留給這世界的也許就是那麼渺小的一點自由落體對空氣形成的振動。一切都不會改變，我們又該作怎樣的評說？我隱隱覺得，自己的心在這樣的死與這樣

的生之前，多少顯得有點麻木。

我第一次認識張國榮，應該是九十年代初。在美國，一個時間段裡看到了電影《阿飛正傳》與錄像帶《英雄本色》中的張國榮。相比《阿飛正傳》，我更喜歡《英雄本色》。也許，《英雄本色》中的周潤發太過瀟灑，張國榮內在的那種魅力多少受到壓抑。但我覺得他與狄龍、周潤發恰恰構成了那樣三種互為鮮明的男性氣質。我個人甚至將這三角配合比為多明戈（Placido Domingo）、帕瓦羅蒂（Luciano Pavarotti）與卡雷拉斯（Jose Carreras Coll）。在這三者中，我個人更喜歡卡雷拉斯。在周潤發與狄龍所構成的性格魅力中，張國榮給我的印象是在兩種極大反差中作為一個男人的魅力——一張過於精緻的臉與在清澈中多少有點憂鬱的眼神及他的衝動氣質背後的剛烈。張國榮也許與卡雷拉斯一樣構成了那樣我更喜歡的音質——他的聲音沒有多明戈那樣的明亮，沒有帕瓦羅蒂那樣的渾厚，但他那種美麗的音質有前兩者都沒有的那種內在之力。

在這之後，看到了《霸王別姬》裡張國榮扮演的程蝶衣。可以説，沒有張國榮，也就不會有陳凱歌的這項成就，而程蝶衣又使我看到了一個更深入的張國榮。那種對

演戲與感情的執着，在一個看似孱弱的身段之下，是那樣的一種任何人、任何力都無法折斷的堅毅。隨後又看王家衛的《春光乍洩》，又是那樣一種真正撕心裂肺的情感糾纏。在聽説張國榮的情感生活後，我覺得他的戲都是他自己情感的追尋或者説印證。這個人有過於豐富的情感淤積，這些淤積的情感都成為他人生的重心，這些重心使他難以輕鬆地在這個世界中呼吸。

相比較而言，應該説我還是喜歡戴着摩托頭盔那個摩托跑起來很颯的張國榮，他使我感覺到那種帶着他的重心想飛離一切的瀟灑而自信的力。我不喜歡導演有意表現他那種憂鬱的眼神，在那裡有太多對人生傷感的東西在蕩漾。

我之所以對張國榮有那麼一種崇敬，是因為他在一個世俗而又並不乾淨的社會裡，能毫不隱諱自己各種各樣的情感追求。一個人，想怎麼做就怎麼做了，高興怎麼做就怎麼做了，且完全不顧忌別人怎麼説怎麼評論。好像這個世界上，別人本身就都是看客；就好像他所塑造的程蝶衣，不管幾十年世事如何冷暖，反正是保全了自己按自己想活着的樣子在活着。

我對張國榮的崇敬還因為，他就是那麼豐

厚的一個情感容器。一個人要在這世上能
保住那麼多內心的情感是何其之難。

當然，一個凝滯了那麼多情感的生命是何
其危險，它使生命變成那等脆弱。現在有
那麼多人在猜測他的死因：情感痛苦、精
神抑鬱，這是最廉價的解釋。我寧可相信，
他的生命就像是藍藍而又明朗的天空下一
個不斷地往高空升的氣球，氣球裡的情感
過於凝重，早晚它都要炸的。

張國榮選擇了那樣一種死。他的死使我更
留戀《英雄本色》裡那個香港電影的時代，
那時候我們感到的是那樣一種對人生的自
信與瀟灑、幽默。現在，周潤發已經顯出
了老態，吳宇森在技術魅力中再也無暇精
神的高昂，王家衛也滿足在自己的小情感
裡雕琢。張國榮也應該去了。

值得慶幸的是，張國榮死後，終於大家都
看到了他的個性情感生活，認為那樣一種
複雜的生活也是有質量生活的一部份。大
家在面對一個人過去時，都感受到了任何
情感選擇都是個人神聖的權利。從這一意
義上，張國榮也可安息了。

（原載於《三聯生活周刊》2003 年 15 期）

流行偶像周杰倫

文｜王小峰

如果我們把鄧麗君、劉文正、羅大佑、周杰倫名字放在一起，並且告訴你，他們都是一個時代標誌性的人物，你肯定會反對這個名單中有周杰倫的名字。因為鄧麗君、劉文正確立了華語流行歌曲的最基本模式，後來不管誰再唱流行歌曲，都沒有超過這兩個人；羅大佑為流行音樂賦予了靈魂，把流行音樂的內涵拓展得更廣泛。那麼，周杰倫呢？他創造了什麼？

也許 5 年、10 年後，人們會說：「周杰倫創造了自劉文正以來華語流行歌曲新的演唱方式，只是在當時我們根本聽不清楚他在唱什麼。」的確，很多人聽不清楚這個台灣年輕人在唱什麼，但是這並沒有妨礙他的唱片在台灣、香港、內地和其他亞洲華人地區熱賣。

為什麼在人們聽覺上出現如此大的障礙後，周杰倫仍然這樣走紅呢？也許這就需要我們討論周杰倫的音樂與這個時代的關係。以往，我們解讀羅大佑、李宗盛、黃舒駿、崔健的音樂時，總是通過他們的歌詞中蘊含的各種意義來解釋這個時代，從中尋找一種與這個時代相符合的人文的、生命的、理想的價值，當這些價值被發現之後，立刻就變成這個時代的標誌，於是就形成這樣一個習慣：當想到八十年代的時候就會想到羅大佑、崔健，就會想到《戀曲 80》或者《一無所有》。10 年後，現在的年輕人會想到周杰倫，會想到他的《愛在西元前》或者《雙節棍》。可是當今天我們用解讀羅大佑或者崔健的方式解讀周杰倫的時候，會發現遠遠比聽清楚他的歌詞還要困難。

羅大佑也好，崔健也好，你很容易從他們的歌詞中找出這樣的詞彙來概括：批判、關懷、憂患、躁動、反叛⋯⋯這些詞彙甚至構成了他們思想的骨架。那麼周杰倫呢？

他和方文山把這一切都模糊了,你看到的只是斷面、碎片、分鏡頭……

羅大佑當年唱:「就像彩色電視變得更加花哨,能辨別黑白的人越來越少。」這個時代就是一個花哨的時代,色彩斑斕逐漸消解了各種曲直是非黑白,過去人喜歡求索,希望提出問題並尋找答案。但是今天的年輕人解構了前輩們的標準和價值體系,他們拋棄了令人沉重的思維方式,但是他們還沒有力量來建立一種新的體系,只能以一種簡單、平面化的方式來為自己的價值體系做一個拼接,它可以沒有黑白,但是不能沒有色彩。儘管這個色彩只是薄薄的一層,但是對於今天走向享樂主義的一代人來說,已經足夠了。辨別黑白的能力已不重要,他們只想以自己喜歡的方式來接受事物,而周杰倫就是塗抹這個時代色彩的人。

現在,你說不出周杰倫的音樂是什麼,但是它能保證最時髦的音樂裡面都有。這是一個處處都需要信息量的時代,音樂也是如此,人們可以輕易聽到各種音樂,做音樂的人也希望把他聽到的音樂「複製」到他創造的音樂中。在數字化時代標準、規則越來越清晰的時候,人們的審美和判斷卻越來越模糊,只要熱鬧和時髦,就能解決大部份問題。

華語歌壇群龍無首的狀態因為周杰倫的出現而變得清晰了許多,別用「新天王」、「小天王」這類虛張聲勢的詞彙來為周杰倫冠名,因為他是一個顛覆者,他要在這個時代版圖上畫出的是一個屬於他自己形狀的符號——而這個,正是這一代人在青春期最想完成的任務。

周杰倫,你在唱什麼?

一次,記者坐出租車,身旁的司機正在聽廣播,廣播裡播放的正是周杰倫的歌曲。接下來發生的事情讓記者感到有些意外,當汽車在十字路口堵塞的時候,司機開始給電台直播熱線打電話:「你們能不能換一首歌,我總聽你們放周杰倫的歌,可我從來就沒聽清他在唱什麼,換一首周華健的歌怎麼樣?」可能你會覺得這位司機因為工作的枯燥而變得參與感太強,但他至少代表了大部份聽眾的觀點,那就是聽不清周杰倫在唱什麼。

其實今天人們聽不清的歌曲太多了,歐美的、日韓的流行音樂幾乎已經成了現在年輕一代娛樂消遣生活中的一部份,這些音樂有多少能被聽清楚呢?於是,大家也習慣了那些不知所云的歌詞,大家接受周杰

倫的歌曲和接受用非母語演唱的歌曲沒什麼區別。

就連周杰倫自己也承認,有時候他也聽不清楚自己唱的是什麼,「人們聽不懂這個問題滿矛盾的,我有時候也聽不懂。我不是刻意這樣唱,至少這樣比流行歌曲好。」如果你瞭解周杰倫是聽什麼音樂長大的,就會知道,他今天為什麼唱不清楚了。

「最早的時候我喜歡羅大佑和張學友,15歲的時候開始喜歡黑人音樂,比如 Boyz II Men 和 All 4 One 這樣黑人團體的音樂,再後來我就不受別人的影響了。」其實聽不清楚這個問題的關鍵在於周杰倫改變了以往中國人唱歌的方式。「不能把平仄考慮進去,否則就成了數來寶。」周杰倫說。(編按:數來寶是中國北方的一種曲藝形式,是一人或兩人的說唱。)

中國人傳統的唱歌方式在周杰倫這裡給顛覆了,這顯然是他發現了黑人音樂與華人音樂相結合時出現的問題,那就是漢語的四聲與英語的升降調之間存在一種不可調和的矛盾。這個問題曾經困惑很多音樂家,很多中國人想借用黑人藍調或爵士樂風格演繹自己的音樂,聽着總不讓人舒服。當年陳淑樺錄製唱片時,曾經專門有人研究怎樣讓歌曲更藍調一些,結果嘗試得很失敗。Hip-Hop 越來越流行後,這個問題越來越明顯。以說為主的 Hip-Hop 用漢語演繹的話,和快板沒什麼區別,所以黑人演唱時表現出來的那種韻律感便蕩然無存。比如台灣近幾年出現的「糯米團」、「L. A. 四賤客」、哈狗幫都面臨快板與說唱之間的衝突。在此之前,杜德偉和陶喆在對華語演唱 R&B 的改進上起到很關鍵的作用,這也給周杰倫提供了一個最初的範本。

「乾脆把唱變成一件樂器。」這是周杰倫的顛覆性想法,不考慮平仄,尾音處理得像黑人那樣,咬字模糊一些,今天看來可能是最聰明的想法,以犧牲發音為代價,去找出那種黑人的感覺。於是,Hip-Hop 的感覺出來了,一般人也聽不清楚了。

阿爾發唱片公司總經理楊峻榮在談到唱不清這個問題時說:「不是所有的 R&B 都唱不清楚,只有周杰倫唱不清楚。」那麼,如果以後華語歌壇都這麼唱,是否會成為華語流行音樂的災難?楊峻榮認為:「這是一個觀念問題,當你還喜歡留聲機的時候,大家都去聽 CD 了。」那麼如果在 10 年之後,華語歌壇真的都像周杰倫這樣唱,是否可以確定現在周杰倫正在發動一場華語歌壇的革命呢?楊峻榮沉吟片刻,然後

肯定地説：「是的。」

《時代》周刊在對周杰倫的採訪中認為，作為一個歌手，他不吸毒，不惹事生非，不反叛，居然也能如此走紅，這讓西方人覺得很奇怪。其實一點也不用奇怪，周杰倫的出現，尤其是他對漢語演唱方式的破壞，是一個必然的結果。

美國在九十年代初期興起了説唱、R&B，黑人音樂前所未有地流行，排行榜幾乎成了一個「黑」社會。但是黑人音樂往往不會像白人音樂那樣更容易在亞洲地區傳播，照一般規律，在西方時髦起來的音樂，在亞洲地區普及一般都需要3年左右的時間。但是這股黑人音樂潮流在亞洲生根發芽的週期遠遠多於以前流行的任何音樂，直到2000年左右，它才開始被華人地區繁衍，黑人的音樂文化開始從方方面面影響亞洲華人地區青少年，當然這和日韓等國家更早接受這種黑人音樂的影響分不開。現在，年輕一代聽 Hip-Hop 歌曲，跳 Hip-Hop 舞，穿 Hip-Hop 服飾，已經成了一個很時尚的象徵，此時，就缺一個心中的領軍人物。

反過來再看華語歌壇，九十年代末期正處在新舊交替的階段，作為華語流行音樂的製造「大戶」，台灣地區在這期間遭受到前所未有的盜版襲擊，唱片業經營每況愈下，很多唱片公司因此推行保守策略，即寧可出那些在市場上千篇一律的唱片，也不去創新。台灣地區唱片業一度進入了低谷。曾經一度敢與世界五大唱片公司抗衡的滾石唱片公司便在這個時期衰落下去。很多唱片公司已經拿不出更多的資金來扶植一個新人，一些新面孔在出版了一張唱片後，唱片公司發現唱片不好賣，便立刻把歌手束之高閣。

此時的歌壇，就像黃舒駿在《改變1995》中唱的那樣：「全台灣（地區）都在 R&B，全美國都在 Rap。」這時，也就需要一個潮流性的人物出現。

「這樣的歌手，你還等什麼！」

吳宗憲主持過一個節目叫《超級新人王》，通過這個節目來發現一些演藝界新人。周杰倫有機會參加了這個節目，為了引起吳宗憲的注意，他寫了一首非常奇怪的《菜譜歌》，吳宗憲由此發現他是一個可塑之才，便把他和當時的詞作者方文山簽了下來，這是1998年。第二年，吳宗憲與周杰倫又簽了一份歌手合約，當時周杰倫簽約的是吳宗憲的阿爾發唱片公司，這個公司並不大，而吳宗憲一直忙於其他事務，這家公司最初沒有太具體的業務。後來，

吳宗憲把這家公司交給他的朋友，也就是現在的阿爾發唱片公司總經理楊峻榮，讓他幫助管理。

楊峻榮在接受記者採訪時回憶：「我第一眼看到杰倫是 2000 年 7 月 1 日，當時他睡在唱片公司，瘦瘦的，我每天看他在辦公室裡晃來晃去，戴着鴨舌帽，不怎麼説話。説話也很簡單：『好，不好，是，不是。』我當時剛剛接手公司，很多情況都不瞭解。一次我問他：『宗憲跟你説過出唱片的事情了嗎？』他説：『憲哥説我寫夠 10 首歌就發片。』我問他寫了幾首了？他説寫了一首。於是他從他雜亂無章的東西裡找出已經錄製好的樣帶，放給我聽。這首歌就是他後來的第一首單曲《可愛女人》。4 分鐘後，我對他説，馬上做，10 月份發片。之後我打電話給吳宗憲：『這樣的歌手，你還等什麼！』」

2000 年 11 月，周杰倫的第一張唱片出版，阿爾發公司因此也變成了一個大公司。

今天再回過頭看他弟子的成名之路，楊峻榮不無自豪地説：「周杰倫的確為華語歌壇帶來不少影響力，原來寫歌詞都要有韻腳，大部份唱片公司都很保守，包括詞作者也一樣。周杰倫的音樂展示了很多可能

性，他告訴人們，原來音樂也可以這樣做。對我來説，這個年輕人在音樂上的自由度，在華人音樂家中我沒有見過，他音樂中對很多聲音的處理、運用、想像力都是前所未有的。周杰倫在華語歌壇做了很多示範作用，他把很多東西勇敢地扔進了音樂裡。」

「我在做他的第一張唱片的時候就感覺他能紅。我對宗憲説：如果這個人做不出來，我就不跟你玩了。」楊峻榮為什麼認定周杰倫會走紅呢？「『大眾』兩個字很重要。」他向記者介紹，當時的台灣歌壇真正有實力的只有陶喆和王力宏，這兩個歌手都曾在國外生活過，學歷很高，因此音樂也很西化。周杰倫與他們不一樣的是，他土生土長在台灣，父母離異，只有高中文化，如果拿這個背景和其他歌手相比，肯定是周杰倫的弱項。「現在的唱片公司在歌手宣傳上盡可能把歌手的形象完美化，如果我們把不好的東西説出去，會不會起到負面作用？於是我們決定，把最真實的周杰倫告訴人們，有好的音樂，我們什麼也不擔心。」

接着楊峻榮向記者分析台灣市場：「唱片消費者大部份都念高中，很多人的家庭並不富裕，還有些人的父母真的離婚……大部份人的背景和周杰倫一樣，這讓消費者

| 周杰倫

對周杰倫有一個認同感，拉近了彼此之間的距離。缺點在這時變成優點，因為最終又回到了音樂上。一個藝人，事事都很完美、很堅強，就失去了平衡感。周杰倫的音樂太堅強，而性格又很害羞，這是一種彌補和平衡，讓人們感到了親和力。年輕人認同他，他們的父母也不反對孩子喜歡周杰倫，而周杰倫做好了一件事──音樂，他成功了。」

近幾年，台灣地區由於唱片業的萎靡，很多公司都不敢在歌手身上投入太大，但是周杰倫完全可以讓唱片公司良性循環，前兩張專輯都成了當年唱片銷量之冠。楊峻榮告訴記者：「周杰倫的唱片一張比一張賣得好，新專輯《葉惠美》銷量已經超過了上一張專輯的同期銷量，這在台灣地區是真真確確的，是比較特殊的現象。」所以周杰倫在唱片市場上可以做到大進大出，楊峻榮很驕傲地說：「我敢肯定，周杰倫唱片的製作費用不是全台灣最高的，但是他的MV（音樂錄影帶）的製作費用肯定是最高的。」楊峻榮的經營理念是：讓歌迷物超所值。甚至他在唱片盒的設計上都非常挑剔，「我要讓歌迷在打開CD盒的時候手感一定非常舒服，所以在模具設計上非常講究。」

「我現在的音樂，可以打90分。」

談到周杰倫，就不能不談到「酷」。記者在閱讀新浪網舉辦的「我愛周杰倫」徵文時，發現許多歌迷都喜歡周杰倫的酷，每個人對周杰倫的酷都有自己的理解，他的音樂、他的表情，都被賦予了酷的含義。

周杰倫怎麼看自己的酷呢？「我覺得酷是不多話，沉穩，不要跟別人一樣。我不太刻意在穿著上有什麼不同，現在的人是這樣，只要你跟別人不一樣，他們就會去追隨。」楊峻榮對周杰倫的酷的理解是：「他不太愛講話，很有個性。現在每個年輕人都有更廣泛的空間發揮腦子裡的東西，都想雕刻出自己的形狀。不過我覺得現在的年輕人都像周杰倫這樣不愛講話，我不太喜歡，年輕人應該去追求自己的形狀。我更希望年輕人能感受到杰倫的誠實和自信。」

酷可以用來解釋今天一切解釋不清的事物，酷消解了前輩們思想中的沉重一面，所以你很難從周杰倫的音樂或方文山的歌詞中尋找到沉重、深刻的內容，如果仔細聽，會發現周杰倫的音樂很雜，方文山歌詞的主題涉及得也很廣泛，這些看上去雜亂無章的內容，最終用酷統一到一起。

周杰倫的音樂確實涉獵很廣泛，這也是他能很快超越陶喆或哈狗幫這樣的時髦音樂脫穎而出的原因，陶喆的音樂是很典型的 R&B，哈狗幫是典型的 Hip-Hop，而周杰倫的音樂中不僅有這兩種音樂，還有其他風格。楊峻榮說：「大家把周杰倫定位在 R&B 可能是因為他的第一張唱片，這張唱片 R&B 的味道重了點，現在他的音樂已經脫離了 R&B。他的每張專輯都不一樣，風格也有所不同，他的音樂在跟着他一起成長。」

周杰倫對自己的音樂也非常自信：「我的音樂會慢慢加入很多東西，會比較搖滾，但是這不證明我喜歡搖滾。在一首歌裡能融進很多元素，並不是每個人都能做到，我覺得我已經走在前面了，現在的音樂可以打 90 分。」

方文山的歌詞讓周杰倫變得更酷，在很多地方，方文山的歌詞很像香港歌詞作家林夕寫暈了時候的狀態。方文山的歌詞有一個特點：前言不搭後語。當記者讓方文山談談他的創作時，他的很多想法實際上為我們解釋了這個時代年輕人的審美習慣。

「我跟杰倫合作和其他歌手合作的最大不一樣是他的空間比較大，以前唱片公司覺得歌詞很另類，怕人接受不了，在開會的時候就給否定掉了，但我和杰倫的第一張專輯就是這麼玩出來的。」方文山告訴記者，他寫歌詞通常分為兩類，一類是工作，就是別人約他寫的歌詞，這種創作有很多約束，像命題作文。還有一類是他稱作創作的歌詞，就是他可以自由去寫，不管什麼主題。談到這類創作歌詞，他說：「我寫什麼主題的歌詞會收集這方面的資料，我會把它當成電影腳本去寫，所以我的歌詞很有畫面感。」

的確，方文山的歌詞雲裡霧裡讓人找不到傳統詩詞中的賦比興，但是很受年輕人喜歡。「現在的年輕人受影像影響很大，他們反叛傳統的敍事風格，他們喜歡不是很邏輯的剪輯，我自己也是受影像的影響很大。而我和周杰倫相互影響，寫出來作品相互之間都很吻合。」方文山的歌詞比較強調畫面，每一句話幾乎都是一個獨立的畫面，相信現在的歌迷讀他的歌詞跟看日本動漫沒什麼區別。

方文山認為，通過跟周杰倫的合作，也讓他自己的空間拓展得很開：「現在創作的空間大多了，以前有關暴力、血腥主題的歌詞別人不敢用，現在也可以用了。」

像周杰倫與方文山這樣珠聯璧合並能做出很符合時代口味的音樂的搭檔不多見，雖

然他們的每一張唱片都能招來褒貶不一的評價，但是每張唱片都是在爭議中獲得成功的。而現在，周杰倫的價值已經升到 4 億台幣，而且這個升值只用了短短 3 年時間。

「兩年後成為羅大佑式的人物。」

一個時代有一個時代的特徵，楊峻榮向記者回憶過去幾十年台灣地區歌壇的變化，他說：「八十年代興起民歌運動，在民歌運動之前，創作只集中在劉家昌等少數人身上，八十年代中期，校園民歌進入了死胡同，同時民歌影響到流行音樂，二者之間原來的鮮明界限模糊了。從 1988 年開始，市場開始發生了變化，台灣出現了很多餐廳秀，很多歌手都去餐廳賺錢，流行音樂的創作出現了停滯。九十年代後，餐廳秀沒落了，歌手只好從唱片公司掙版稅，唱片銷售成了歌手收入的很大來源，想多收入就多寫歌，於是台灣歌壇在很短的時間創作力量又爆發出來。與此同時，台灣地區的媒體也發生改變，1988 年以前，台灣地區的強勢媒體只是無線的三個台，傳播資源掌握在別人手裡，於是人捧人的現象很嚴重。現在媒體多了，變成了自由市場，新人靠捧是捧不出來的。所以，這些變化也導致像周杰倫這樣有實力的創作歌手出現。」

周杰倫在少年時曾夢想自己能成為一個羅大佑式的人物，當記者問到他為什麼希望做這樣的人物時，他說：「他是當時流行樂壇的頭頭，一個時代需要一個這樣的人物。」再問到他今天是否已經成為樂壇的「頭頭」時，周杰倫說：「我覺得還要過一兩年，我的音樂還沒有達到巔峰狀態。」

楊峻榮認為：「我並不希望周杰倫扛起那麼大的招牌，要定義一個時代，這是非常沉重的事情。在我眼裡，他仍是一個新人。現在用他來定義一個時代，為時過早，我覺得再過 10 年，會充份一點。」

周杰倫的野心和楊峻榮的謙虛，形成了鮮明的對比。兩年之後會發生什麼，誰也不知道，10 年之後發生什麼，更是不可知。但是我們都能看到的是，現在的年輕一代在消費觀念上越來越西方化，舶來文化被新一代年輕人接受早已沒有任何障礙。只要這個市場需要，周杰倫就能做出更洋更時髦的音樂。作為一個歌手，周杰倫的音樂和過去的時代代言人相比顯得輕浮了些，它可能無法在將來讓人從他的音樂中還原回那個時代的特徵，但至少現在，他可以做到成為一個時代的符號—— 讓未來的人瞭解這個時代年輕人曾經追逐的時髦文化。

（原載於《三聯生活周刊》2003 年 36 期）

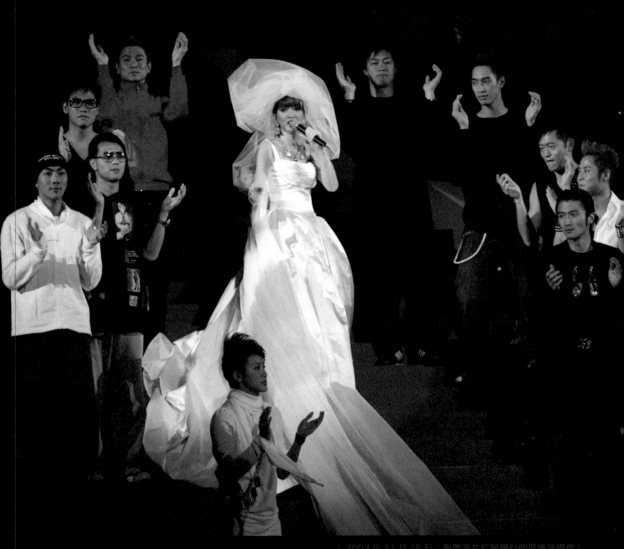

| 2003 年 11 月 16 日，梅艷芳在紅館舉行的最後演唱會，她身穿婚紗走向階梯，劉德華、謝霆鋒、陳奕迅、蔡一智等好友上台陪她走完最後一幕。

舊日艷麗已盡放
梅艷芳 1963-2003

文｜李菁

跟所有愛美的女人一樣，梅艷芳怕老。二十剛出頭時候，她說不敢想像自己 30 歲的日子，感覺彷彿那已是世界末日。一晃眼在這個圈子裡風風雨雨走過了 20 年，2003 年 10 月 10 日是她 40 歲生日，此時她對年齡已經淡然，唯一介意的是容顏的老去。

更早幾個月前，梅艷芳接受鳳凰衛視許戈輝的採訪時，她說到了自己老的那一天，肯定躲起來，不要讓人看到老的樣子。她誇張地模仿一下想像中自己老的樣子，然後被自己逗笑了。

其實，美麗都是易逝的，也最易碎，梅艷芳不是不懂這個道理，更何況她是站在時尚前端，曾引領了時尚潮流二十多年的女人。在她容顏未老時候，她永遠地躲了起來。對這樣一個愛美、愛時尚的女人來說，這或許是最好的方式。40 歲的女人，已活得足夠精彩。「精彩地活一次就夠了，不要再來了，不好玩了。」如果有來世，她說她想變成小鳥或小天使這類有翅膀的東西。是她今世活得太累而想飛嗎？

梅艷芳生前演過的最後一部電影叫《男人四十》，講述一個男人如何面對 40 歲關口，梅艷芳飾 40 歲男人張學友的妻子。之後，從 9 月宣佈患病到 12 月底離開人世，只有短短幾個月，「過程緊湊如結構嚴謹的電影」。這或許也符合她一貫風風火火、毫不拖泥帶水的性格，為了不給大家留下憔悴的病容，更為了把它人生色彩最飽和、

| 2002 年藝人裸照事件，梅艷芳
組織抗議、上台痛斥無良媒體。

最富韻味時期的形象永久地留下來。

2003 年的娛樂圈好像整個被不祥的死亡所籠罩，在距離新年只有兩天的時間裡，梅艷芳的離去，雖不似張國榮的死予人那麼大的心理震撼，但卻實在為 2003 年的悲情香港再添一抹愁緒。

單從五官上來看，梅艷芳其實並不算十分靚麗，她曾自嘲自己長得醜，才花心思做千變女郎。但她身上似乎有一種無法抗拒的力量，「她是一個有魅力的人」，香港著名導演許鞍華這樣形容她，「這種魅力是無法用語言表達的。」

梅艷芳的魅力不僅來自於她在舞台上激情四射的表演、纏綿哀怨的傾訴，以及精心塑造出的各種多姿多彩形象，更在於在遠離舞台的真實生活中，她是一位真性情的女人——敢愛、敢恨、敢怒、敢言。當年，譚詠麟被迫退出獎項，到後台第一個擁抱他哭泣的是她；2003 年 9 月，外界不斷傳出她患癌症的消息時，她主動召開記者招待會，這樣一個字一個字地說：「是，我是一個病人，我有癌，宮頸癌。」但她又堅定地說：我有信心打贏這場仗，我是一個病人，不是一個弱者。

梅艷芳從一個底層歌女奮鬥成一代天后的經歷，已演化成一代香港人的精神財富。她以她深厚的內在氣質征服了越來越多的人。

2002 年，劉嘉玲陷入裸照風波，組織抗議、跳上台痛斥無良媒體的是她，扶着劉嘉玲上台、一直堅定地站在身後的也是她。2003 年 5 月，在 SARS 襲擊香港時，雖然仍沉浸在張國榮離世的悲痛中，但她走出來組織「1:99」慈善音樂會，為 SARS 病患家屬籌款 200 萬港元，她總喜歡振臂而呼，這幾乎成了她後來的標誌。

她的性感，讓女人折服，她的意志和力量，讓男人欽佩。一些大活動，只要她召集，成龍、曾志偉、劉德華、梁朝偉等這些巨星都會給她捧場。她曾笑言說成龍、曾志偉這些「損友」令她嫁不出去，但她和他們之間結下的像男人一樣的情義也令人感慨。「在全香港，你找不出第二個像她這麼有影響力和號召力的人。」金廣誠是梅艷芳最後八次演唱會的監製，談起合作多年的老友，他的讚歎中充滿情感。「或許是小時當歌女、被人瞧不起的經歷，她對社會不公平的事情，都要站出來講話，這種人在演藝圈裡很少。」與她合作過的導演張堅庭說。

| 梅艷芳與劉德華

這個瘦削的、4 歲就踏上舞台，太早地懂得酸甜苦辣、人情冷暖的女人，所以養成一身江湖兒女的豪氣，為別人扛起了太多的責任。「仗義」本來不是形容女人的詞彙，卻更多地用在她身上。她也總是把她作為女人最光彩的一面無私地給予他人，把堅強、獨立傳遞給每一位需要她的朋友。而自己的傷痛和寥落，卻只是一人默默品嚐。感情路上，她走得辛苦，但她從來都珍重自己的每一份情感，也用女人的自重與堅韌演繹着女人的寂寞與心碎。雖然這樣的寂寞與心碎更令人唏噓，但贏得精彩，也輸得磊落。

隨着陳百強、黃家駒、羅文等一位又一位藝人逝去，特別是張國榮的自殺、梅艷芳的早逝，也許一個時代被徹底地劃上了一個句號。有人這樣評論：張國榮之死像一首詩，留下不可解之謎；梅艷芳留下的卻是有情有義的勵志演義。她戲外有戲，戲中有戲，她以生命的力量，在戲裡戲外都感動着觀眾。

「她是那種注定要成為一面旗幟的女人。她永遠是先把自己擱在那裡的女人。無所畏懼，所以無私。」她去了，留下了一個不屈服的背影。對這樣一個女人，你只能稱她為——傳奇。

活在艷舞台，比生命更大

文｜李菁

最後的絕唱

一襲明黃色的長袍輕搭身上，露出瘦削的肩頭，戴一頭亞麻色假髮的梅艷芳在被處理成絳紅色的香港背景裡回眸凝望，看不出是留戀還是告別。在香港尖沙嘴附近一幢高樓一間略顯擁擠的辦公室裡，一進門對面牆上便是這張巨大海報。這是香港著名音樂製作人金廣誠的工作室，房間裡滿是他作為製作人參加的大牌歌星演唱會海報，貼在最顯眼位置的「梅艷芳經典金曲演唱會」這一張不過是其中之一。

2003 年 11 月 16 日，是梅艷芳在香港紅磡體育館舉行的八場演唱會的最後一場。「我問她，要不要再 encore（返場加唱），她說沒有歌了，我說我來安排。」金廣誠為梅艷芳安排的最後一首歌是《珍惜再會時》，梅艷芳同意了。在唱這首歌之前，她似有所指地告訴現場觀眾，要珍惜眼前人。劉德華、陳奕迅等一幫圈中好友都在台上陪她一起唱，全場觀眾也站起來，不少人流着淚看着梅姐一點點消失在舞台。四十多天後，這一幕發生在真實生活中，

| 堅強的梅艷芳

梅艷芳在那天晚上的演出成了絕唱。

在前七天演唱會上，梅艷芳的最後一幕都安排成：燈光集中在舞台中央鋪紅地毯的樓梯，特別被邀請來的上海交響樂團奏起婚禮進行曲，身着超豪華婚紗的梅艷芳在舞台中央緩緩升起，顯得高貴迷人。在最後一首歌前，她這樣說：「夕陽無限好，只是近黃昏。我相信命運，也許到我 60 歲時候才能等到生命的另一半。唉，還要再等 20 年。黃昏好靚，夕陽好靚，但眨眼都會過去。」穿婚紗的梅艷芳唱的卻是頗感傷的《夕陽之歌》，在最後的音樂中，她背對舞台，獨自拖着長長的婚紗一步步走向樓梯，孤獨的背影令人感覺不勝凄涼。只是在最後一天，不想再讓她一個人穿着婚紗孤獨地走上去，演唱會特別安排了劉德華、謝霆鋒、蔡一智等好友上台陪她走完最後的一幕。

在這次演唱會之後，梅艷芳馬不停蹄地去日本拍一個美容廣告，和圈內一些好友包括張學友、周星馳等一起吃了飯，同樣在座的金廣誠感覺她當時心情不錯。金廣誠也是王菲演唱會的製作人，在王菲的演唱會前，他專門跑到醫院去看梅艷芳，兩人還談到下一次合作——2004 年 3 月在北京首都體育館開演唱會的計劃。

「日本回來後，她的病突然發生變化，又進了醫院。」其實自 2003 年 12 月以後，梅艷芳都在住院，她的好友、造型師劉培基替她擋掉了很多想來探望的人。金廣誠後來到醫院，梅艷芳告訴他想在聖誕之前離開醫院回家，但就在聖誕前夜，她陷入昏迷。

「她答應我繼續戰鬥。我覺得她作為一個戰士，一定會好好地活下去，接下來很多工作等着她。我以為她可以打贏這場仗，想不到她自己放棄了。」金廣誠十分痛惜，「我覺得是她自己放棄了，她真的很辛苦，她太累了。」2003 年 12 月 29 日晚，趕到養和醫院的金廣誠見了梅艷芳最後一面，那時她已認不出別人。次日凌晨 2 點 50 分，終於不治。

時任香港商業電台一台節目總監的梁文道說，在得知梅艷芳去世後，電台特別製作了紀念專輯，名為「活在艷舞台，比生命更大」，「她是為舞台而生的，在她心目中，舞台比生命的價值更高。」

生於舞台

「在舞台的感覺，像回家一樣。」梅艷芳不久前在接受「鳳凰衛視」許戈輝的採訪時說過這樣一句話。儘管她也可能曾恨過它、厭過它。畢竟，這是她 4 歲半時就開

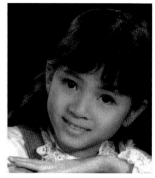

| 兒時梅艷芳

始的人生起點。

梅艷芳 4 歲時就登台唱歌。雖然上面還有兩個兄長、一位姐姐，但這個老小並沒有得到什麼特別的寵愛。因為父親早逝，母親覃美金在旺角創辦「錦霞歌劇院」教唱歌跳舞。1995 年，梅艷芳向香港的一本雜誌口述自己的經歷，說那時她媽媽開了一家小型藝術學校，小小的她跟在母親身邊看她教學生唱歌，忍不住也哼哼唱唱，媽媽發現女兒有唱歌天分，她就這樣早早地被發掘了。

梅艷芳和姐姐梅愛芳一起在這裡學藝。後來劇院大火，梅媽媽欠下巨債，於是兩姐妹上午上學，晚上在荔園、啟德遊樂場、戲棚等四出表演。每天唱完，再搭公車回家，臉上還掛着未及卸去的濃妝。成名後的梅艷芳回憶，車廂裡的人那時看她的眼神她都還記得。

「我不覺得我有過童年。」11 歲時，梅媽媽開了歌廳，她除了上台唱歌、當主持人，偶爾還要客串樂隊隊員，下台後仍然沒有休息，再做女服務員，端盤子、打掃、抹地板。

「歌女」的身份讓年少時的梅艷芳在學校飽受白眼和嘲笑，1977 年，她 14 歲從中學二年級退學，全職在香港一些娛樂場所巡迴表演，最高紀錄一晚跑七場賺錢養家。她的童年和少年的記憶都是令人壓抑的灰色，但這也恰恰構成了她日後在舞台和銀幕上塑造一個又一個鮮活形象的精神寶庫。

「在舞台上，她的很多動作不是事先設計的，是發自內心的。」和許多人對梅艷芳的評價一樣，金廣誠認為她是為舞台而生的。一到舞台，梅艷芳有如回到自己的精神家園，即使在她已是一位晚期癌症患者，站在這個舞台上，「我一點也沒感覺她是一位病人」，觀看了梅艷芳最後演唱會的香港導演張堅庭說。

1983 年，張堅庭與梅艷芳合作了一部電影《表錯七日情》。那時張堅庭剛從美國回來，片中與梅艷芳合作的男演員是阿 B 鍾鎮濤，身為「溫拿五虎」之一的阿 B 比梅艷芳紅得早，那時剛剛拿到新人歌手冠軍獎的梅艷芳給張堅庭的印象，只是一位剛出道不久、略顯生澀的年輕女孩。

雖然梅艷芳出演的角色對白不多，但給張堅庭的印象卻非常深刻，他回憶自己當時的感受時說：「看一個演員最重要的是眼神。她演戲的眼神非常好。那種複雜、不穩定的思緒，她用很簡單的表情就能傳遞

| 舞台上的梅艷芳

出來。」那時剛入娛樂圈沒多久的梅艷芳給張堅庭的印象是竟有一種説不出的滄桑感，「好像是早期生活磨礪出來的。」在張堅庭看來，梅艷芳的喜劇遠沒有悲劇演的好，「她演喜劇只是演一個傻大姐的外形，沒有內心的幽默感。」

執導《胭脂扣》的香港著名導演關錦鵬告訴記者，當初在決定啟用梅艷芳時，不僅是他自己，原作者李碧華、電影公司都覺得她是最合適的人選。「她具有展示身體語言的能力，舉手投足就把三四十年代的情調、韻味展示出來。她的確是天生做這一行的。」

死於舞台

「我知道她有病，我領會到她的意思：就是死，她也情願死在舞台上。」金廣誠為梅艷芳製作最後一次演唱會時，也擔心她的病情，但他知道梅艷芳只要下決心做事，任何人都不能阻撓，「我擔心也沒用，我對她的關心就是做好自己的本份，支持她。」

在此之前，金廣誠早就聽説梅艷芳的身體出現問題，打電話問她，她一口否認。2000 年，梅艷芳在姐姐死後曾秘密接受檢查，據説兩年前，梅艷芳已知道自己的子宮出現細胞變異。2003 年初，癌症已進入

第三期與第四期之間。5 月，她接受電療和化療，也曾對醫生説過：「羅文抗癌失敗，哥哥跳樓自殺，對我的打擊很大，我想放棄治療。」到 9 月公開承認病情時，癌症已擴散到肝臟，接受治療為時已晚。梅艷芳深知病情，但她不願就這樣等待那一天的到來。

梅艷芳去世後，一直為其做造型設計的多年好友劉培基透露了阿梅臨終前的三個心願：搞音樂劇、開演唱會和拍張藝謀電影，可惜離去前只完成了其中一件。直到去世前一星期，梅艷芳才正式辭演張藝謀的《十面埋伏》，可見她多麼在意這次合作。「我懂得她的心。」張堅庭説：「她是屬於舞台的，就算生命的最後一分鐘，她也要死在舞台上。」

「其實她最後的演唱會，一場比一場好。」金廣誠回憶，「第一場她的信心還沒有出來，因為病了很久，沒那麼多時間排練。」演唱會的首飾是她買了十幾年預備結婚時戴的。「這套嫁妝我一直擺在保險箱裡，有空就拿出來看，它和我一樣從黃金期到現在，一直都沒人欣賞，我也知道沒機會戴，現在終於有機會見人。」這是當時梅艷芳對着上萬觀眾説的，其實周圍的朋友都知道，她明白自己再不會有機會穿了。

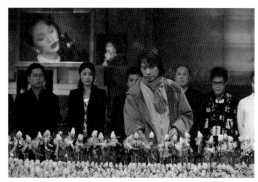

| 悼念梅艷芳

梅艷芳的好友劉培基也透露，2002 年梅艷芳得知自己患癌後，他曾陪她到蘇州、上海求醫，梅艷芳見到姐姐梅愛芳當年接受化療時的痛苦，所以只想看中醫。2003 年元旦劉培基收到梅艷芳的賀年卡：「請你不要難過及傷心，只要我感覺得到痛就好了，求求你 Eddie（劉的英文名），讓我決定一次，我不想知道我是一個病人。」

演唱會完成後，梅艷芳仍給自己安排很多工作，當時她發給劉培基一個短訊說：「如果我現在不工作就會胡思亂想，你知否我做完化療有多辛苦，我想事情發生在你身上，有一碗毒藥放在你面前的話，我相信你一定會喝下去。」

據養和醫院醫生透露說，梅艷芳的癌細胞其實早已擴散到骨、肺、肝和腦，影響呼吸和心跳。因為癌細胞已擴散，她的身體尤其是骨盆劇痛難忍，醫院已連續四天為她打嗎啡止痛，每隔一小時打一針。由於子宮頸癌引起下體出血，每天都要接受輸血。到 12 月 29 日下午 4 點，醫生通知：留給她的時間不多，劉培基趕緊通知朋友，3 個 3 個地來到床前，但那時已陷入深度昏迷的梅艷芳已認不清人，但眼珠轉動似心裡仍有反應。

當晚 8 點左右，梅艷芳的好友邱淑貞親自開車，拉了幾位喇嘛到養和醫院，為信奉密宗的梅艷芳唸藏系經文。本來這幾位喇嘛已在 10 點鐘離開，但沒多久又返回，在場記者均知事情不妙。

12 月 30 日凌晨 2 點 10 分，張堅庭聽說梅艷芳情況惡化，他有些猶豫去告別，因為這種場面令人「太難過」。後來在走廊裡見到謝霆鋒，他示意他進去，醫生說只有一個小時，「我進去看着她，心裡很難過」。這時梅艷芳已連續幾天昏迷，不能講話。站在那沒多久，監測器顯示的心跳慢慢減弱，直到變成一條直線。

一個藝人和一個時代的似水流年

「望着海一片，滿懷倦，無淚也無言；望着天一片，只感到情懷亂……誰在命裡主宰我，每天掙扎，人海裡面，心中感歎，似水流年……」—— 梅艷芳《似水流年》

文 | 李菁

一個大姐大的誕生

《似水流年》是梅艷芳的代表作之一，很多場合她都會唱這首歌。其實作為一個女

｜梅艷芳

歌手，她的似水流年也恰好見證了香港流行文化的興衰浮沉。

「她是香港娛樂界的女成龍。」香港英皇集團旗下的導演張堅庭這樣形容梅艷芳。

梅艷芳的第一個舞台是香港荔園，當時她才只有 4 歲。荔園是在海邊圍海造田蓋起來的一個遊樂場，香港著名詞人向雪懷饒有興致地回憶，荔園裡有養着大象、猴子等小小動物園，也有歌舞廳。花一二角錢就可以進去。同樣在這個場子裡演出的，還有日後香港影壇的另一位著名影星鄭少秋。

梁文道將之形容為「庶民的遊樂場所」，「大陸解放後，大上海市民娛樂的場所和習俗在香港荔園裡得到沿襲。」後來到八十年代，李嘉誠將這片土地買下，荔園從此成了老一輩香港人的記憶。從這個意義說，梅艷芳也是「最後一個傳統的跑江湖、跑碼頭拚殺出來的華語女歌手。」

有人把梅艷芳比作東方麥當娜。1982 年，跟着姐姐參加歌唱比賽的梅艷芳，意外地憑一曲徐小鳳的《風的季節》拿到冠軍。1985 年，梅艷芳推出名為《壞女孩》專輯時，亮出鮮明的叛逆和性感色彩。那時正值梁文道上初中一二年級時候，他清楚記得那時電台不鼓勵甚至禁播梅艷芳的歌，指責其中有露骨的性暗示。「流行文化就是這樣，你掙脫掉那種壓力後，這就變成你的個人風格了。」向雪懷說。梅艷芳生前翻唱過向雪懷為鄧麗君寫的一首《東山飄雪西山晴》。

梅艷芳走紅的時候，正是以粵語為標誌的香港流行文化大舉進入內地、台灣以及全球華人圈的黃金時代。

「以前衡量歌手是不是成功有兩個標誌，一是看你在紅館能開多少場演唱會，二是唱片的發行量有多少，而不是今天靠頒獎來衡量的。」向雪懷說。

梅艷芳在電影上的表現絲毫不遜於舞台，公認演得最出色的電影是《胭脂扣》。關錦鵬回憶，這次合作沒有絲毫不愉快。雖然在此之前，他聽說梅艷芳是個愛熱鬧的人，拍片過程中，很多朋友前來看她，「就是打燈的準備時間裡，她就會很高興地講電話。」但是，只要一進入拍攝，「她馬上進入角色，一點沒影響到拍攝。」

這次合作之後，關錦鵬為梅艷芳量身打造下一部電影《阮玲玉》。但在 1989 年拍攝時，出於種種考慮，梅艷芳堅決辭掉了

｜ 梅艷芳

這個角色。接任者張曼玉後來憑此片獲得柏林電影節大獎。梅艷芳絲毫沒流露出悔意，「這是我最佩服她的地方」，關錦鵬感慨道，「後來每次見面，都有人提及此事，但她總是一笑了之。」有了《胭脂扣》的合作，關錦鵬、張國榮和梅艷芳一直在尋找下一次合作機會，「甚至想把《胭脂扣》改成舞台劇。」2002 年，關錦鵬想拍攝一部《逆光風景》的影片，邀請梅艷芳和張國榮再度合作，已經到歐洲取了景，但因預算太大而擱淺。「她最獨特的地方在於她會愛別人。」關錦鵬這樣說。

一代人的集體回憶

香港著名文化評論人梁文道出生於 1970 年，他成長時正是香港流行文化最鼎盛，向大陸和台灣地區輸出的階段。梁文道記得的一個細節是，在 1997 之前有股移民潮，不少同學跟着父母移民美國、加拿大或澳大利亞等。「那時流行錄卡帶，磁帶上錄的是張國榮、梅艷芳和譚詠麟的歌，我們這一代人的集體記憶就是香港的輝煌和燦爛。」

張堅庭介紹說，大陸解放後，一些從北京、上海、台灣等地來港的文化人仍在發揮作用，所以直到二十世紀六十年代，國語片和國語歌在香港一直佔主流地位，此時的粵劇「藝術成份比較低」，基本停留在插科打諢的地位。從七十年代起，隨着香港經濟的發展，香港人的意識也慢慢增加，開始逐漸建立起以粵語為標誌的本土文化，代表粵語歌曲走上主流的歌手便是許冠傑。據向雪懷回憶，當香港人第一次聽到許冠傑用粵語唱底層人的生活時，也很驚訝，同時也懷疑這種「俗文化」的表現方式。到了八十年代，香港的流行文化向粵語靠攏，開始出現本土化傾向，梅艷芳與張國榮正是在此背景下出現。

文化的強勢與經濟繁榮離不開。梁文道說，香港人對他們的懷念實際上也是對那個黃金年代的懷念。那時候香港處於文化輸出地位，從一個港口城市真正變成國際大都市，香港人在他們身上看到了對自己文化的認同，找到了香港人的自信。

梅艷芳與張國榮最紅的時期，也是香港流行音樂最發達的年代。那時候梅艷芳最多在紅館連開了 28 場音樂會。在梁文道印象中，這也是今天的歌星不能比的。「這是什麼概念呢？她的演唱會，四面舞台都開放，每天一場，連續 28 天，一張唱片能賣到幾十萬張。現在在香港最紅的 Twins，最多開六七場演唱會，唱片能賣到六七萬張已經很不錯了。」

「所以成龍的經歷形成他今天的成就，梅
艷芳的經歷也是如此。這樣的藝人不會再
有了。以前説無人可替代是客套話，梅艷
芳是實實在在的無可替代。她和張國榮的
離開標誌着廣東歌的時代徹底結束了。」
聽得出，作為香港人，張堅庭的感情比較
複雜。他相信以後的流行文化必將以國語
為標誌。

張國榮與梅艷芳在香港紅了近二十年，「他
們唱的歌、演的戲陪伴着許多年輕人度過
黃金成長歲月，聽到這些歌，看到這些戲，
彷彿又看到了過去的香港。她和張國榮的
故事與香港的成功經驗有關，是香港黃金
時期的神話。」梁文道説，「那時候覺得
他們的歌無處不在，他們的每一首歌都跟
自己的成長聯繫在一起。」梁文道又給了
梅艷芳一個形容——「娛樂圈的李嘉誠」，
「在信奉個人主義、個人奮鬥的香港，梅
艷芳從下層社會盤旋了十幾年，終於走上
天皇巨星的寶座，她的成功正好活生生地
見證了這個時期。」

（原載於《三聯生活周刊》2004 年 2 期）

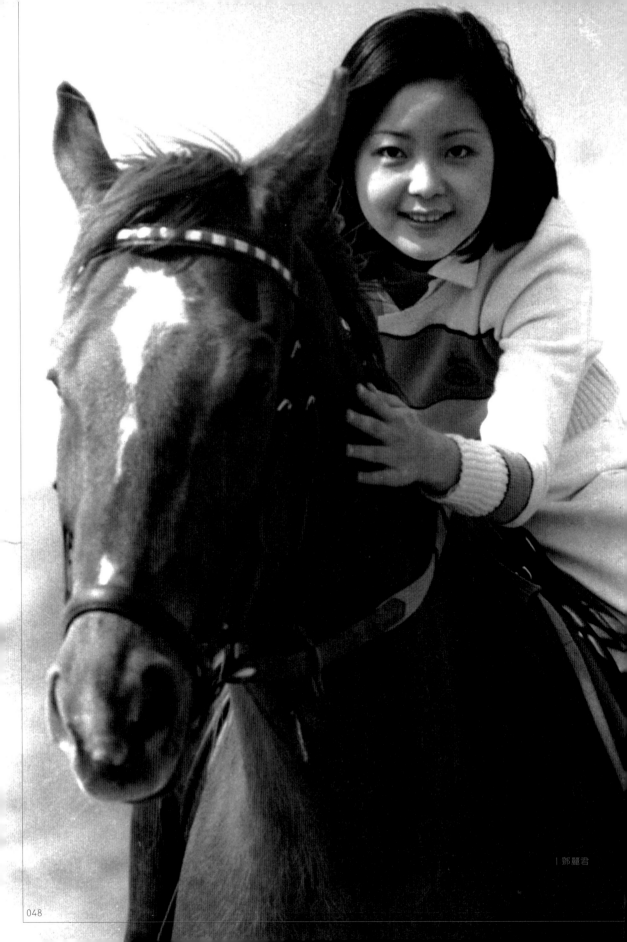

鄧麗君

何日君再來

文｜王小峰

一個特殊的時代，造就了鄧麗君。

2005 年是鄧麗君去世 10 周年，當我們回頭打量這個已被時光拉遠了距離的歌手，會發現，從她身上的光環中折射出來的時代印跡變得越來越清晰。特別是在今天這個特殊的歷史時期，鄧麗君這個名字，還可能被賦予一些更新的意義，這個曾經被誤解、誤讀的名字也會隨時間推移慢慢還原出她真實的一面。

1949 年，當台灣海峽最終成為一道軍事屏障將大陸與台島分隔開的時候，實際上便開始了不同制度下同根文化的不同繁衍。上世紀七十年代末，當內地的窗口開始打開時，第一個走過來的就是鄰家女子鄧麗君。當時，人們說不清楚，為什麼在沒有

三通的情況下，在兩岸文化還沒有正式接觸的時候，她便不請自來？而且，為什麼在這邊百廢待興，根本無暇顧及精神需求的時候，她的歌聲卻眨眼間便傳遍大江南北？她到底有什麼魔力？

當我們用時間的長鏡頭再次把焦點定在那個年代，也許就會發現，恰恰是兩岸間的 30 年隔離造成經濟、文化上的涇渭分明，才給了鄧麗君一個機會。

當一個柔美的女人，唱着甜美的歌曲來到我們眼前時，像是一場風雨吹打着我們的臉。經歷了「文革」那樣的浩劫，在聽到鄧麗君的時候，人們只能有兩種非此即彼的反應：喜歡或憎惡。而這兩種態度，在那個特殊歷史背景下，都已經完全超出了

審美範圍。鄧麗君製造了那個年代第一個觀念上的衝突，而兩岸關係的敏感，又使鄧麗君成了當時極為敏感的人物。現在，隨着兩岸關係的緩和，人們對鄧麗君的認識也在發生變化，日趨接近一個更真實的鄧麗君。

鄧麗君的歌聲遍及全球有華人的地方，不管是在台灣、香港地區，還是在東南亞、日本、北美，鄧麗君給人留下的是一個嫵媚、甜美的標準中國女人形象。在那些地方公眾眼裡，她只是一個紅歌星──一個唱歌好聽的歌星而已。只有在中國內地，一些特殊原因才讓她變成了一個文化標誌、一種潮流、一個屬於那一代人心中終生難以磨滅的印記。

如果拋開政治因素，單純去看鄧麗君的歌曲，同樣可以找到流行的理由。鄧麗君在內地廣為流傳的歌曲，恰恰是她去日本發展之前的歌曲，這些歌曲有一個共同特徵，那就是很中國、很民族。從上世紀三十年代老上海流行的歌曲到中國各地的民間小調甚至戲曲，不管它是以怎樣的現代方式演繹，都帶着濃厚的根源性。從這一點看，它非常符合中國人的審美習慣。而鄧麗君的演唱方式，既有別於舊上海那批歌手的風塵與生澀，又不同於當時台灣其他歌手

的洋氣與生硬，她恰到好處地把這些歌曲演繹成最具中國特色的作品。民歌是一個民族文化根源之一，只有具備這樣的根源，才會有真正的群眾基礎。今天，當流行音樂變得豐富多彩卻又都變得曇花一現，只能說明，在這個浮躁的時代，流行文化離我們民族的根源越來越遠，成為海市蜃樓般的浮雲。所以，可以斷言，多少年之後，這一代人絕對不會像懷念鄧麗君一樣懷念周杰倫。

受鄧麗君影響的一代人，和今天受流行文化影響的人不同，他們是專一的，深入骨髓的，刻骨銘心的，所以才會久久不能遺忘。在那一代人眼裡，鄧麗君是最美的，她出現在內地改革開放之初，她的歌聲在渴望溫柔的人們心裡，最終在時光荏苒中變成一個也許是誇大的美麗符號和傳奇。

流行音樂一旦在一類人心裡生根，其作用往往被誇大，鄧麗君對內地流行音樂的發展有巨大的影響，是因為許多人由此開始瞭解什麼叫流行音樂，許多人因為她的歌聲而投入到這個行列，並成為內地流行音樂的基礎。打個也許不太恰當的比喻，這一點她就像貓王之於美國搖滾樂，「披頭士」之於英國搖滾樂。鄧麗君對內地流行音樂的影響，從疾風驟雨到潤物無聲，到

1 ｜老三屆，是中國 1966 年、1967 年、1968 年三年共三屆高中、初中畢業生的統稱。1966 年到 1968 年，中國陷於「文化大革命」，大學停止招生。在 1968 年至 1969 年的上山下鄉運動中，這三屆本應已畢業的而實際上並沒有完整結束學業的高中、初中生，作為「知識青年」的主體「上山下鄉」。

今天一直持續着。

鄧麗君唱過一首歌：「某年某月的某一天，就像一張破碎的臉／難以開口道再見，就讓一切走遠／這不是一件容易的事，我們卻都沒有哭泣／讓它淡淡地來，讓它好好地去／到如今年復一年，我不能停止懷念／懷念你，懷念從前／但願那海風再起，只為那浪花的手，恰似你的溫柔。」這首《恰似你的溫柔》也許是漸漸遠離那個鄧麗君年代，在心中對鄧麗君的形象逐漸變得模糊但又無法忘懷的一代人，在今天重新提起「鄧麗君」這三個字後，頭腦中對這個人最形象的感受。

鄧麗君和我們的一個時代

文｜王小峰

寫鄧麗君，就要寫 1980 年以前的事情，時間雖然不長，但對於變化越來越快的時代來說更容易變得久遠生疏。即便是受到鄧麗君影響的人，在回憶的時候，也都要費些心思去想想，那個年代，在她身上發生了什麼。

鄧麗君作為一個文化現象，她的奇特之處在於，兩岸特殊的政治背景發展出的不同文化軌跡在一個特定時空錯位中讓兩個異面軌跡交匯在一起，於是她成為那個年代許許多多人的一道獨特的佳餚，在爭議中完成了對內地流行文化的影響。而她最終失去了回到祖國大陸的機會，這片擁有她最多聽眾的地方，這片留下過她歌聲的地方，沒有留下她的足跡，成了她畢生的遺憾。

鄧麗君是什麼時候進入到中國內地？又是以何種方式進入的？已無從考證，大約在 1977 年到 1978 年這段時間，她的磁帶先是在東南沿海一帶進入，隨後又通過無線電波讓更多的人知道。到了 1979 年，隨着卡式錄音機慢慢成為尋常家庭的消費品，鄧麗君便通過這個媒介傳播得越來越廣。

在爭議中啟蒙

樂評人金兆鈞那時候是老三屆[1]，正在北京師範學院上大學，他回憶說：「我的印象是 1977 年，那時候『板磚』（即當時的三洋牌單卡錄音機，因形狀大小像一塊磚頭，故被稱之為「板磚」）還沒開始賣呢，都是從南方轉過來的大開盤帶，1978 年我第一次聽到，當時的感覺是，這是誰的歌？真好聽。有了錄音機後，大家都在拚命地複製，我印象特別深的是我一個同學在『倒』那盤告別音樂會的磁帶，聽得如醉

如癡。印象最深的是《何日君再來》前面的那段告白，背景音樂非常好聽。到 1980 年的時候鄧麗君已經風靡全國了。」

鄧麗君的突然流行沒有任何徵兆，甚至，在當時傳播媒介和條件不完善的情況下，她仍能如此流行，這本身就是奇蹟，這也恰恰說明了人們對鄧麗君的喜愛程度。

金兆鈞當時在學校是個比較活躍的文藝份子，於是學校領導找到他，「既然鄧麗君影響很大，你要不辦個講座給大家講講。」那是 1981 年的事情，於是金兆鈞連着講了三次，把他當時對鄧麗君和那些流行的歌曲瞭解到的內容都說出來，他說：「快到年底的時候，北京團市委召集大學生代表搞了一個座談會，專門談鄧麗君。那時候還挺開放的，不是為了批判她，就是聽聽大學生的反映。我在會上說了很多，後來《音樂周報》編輯把我留下來，讓我寫一篇關於鄧麗君的稿子，這是我寫的第一篇流行音樂評論。」

那次座談會去了二十多人，學生們的反應也不一樣，大都覺得挺好聽的。金兆鈞記得當時印象中沒有什麼特別激烈的言辭，團市委和文化局的人也沒什麼引導和誘導。這次座談會，也僅僅是上面對下面的瞭解而已。就在當時，一些老音樂家開始批判鄧麗君，批判的焦點基本上是圍繞着她的一些歌曲內容比較灰暗、頹廢，還沒有上升到一個政治層面上。後來有人開始質疑《何日君再來》，對這首歌的主題指向究竟是誰提出質疑，當時《北京晚報》的編輯劉孟洪曾專門撰文，為這首歌辯解。金兆鈞說：「《何日君再來》從情緒上講比較頹廢，但是這首歌只要聽上幾遍就會唱，到現在電台仍不讓播放這首歌，這牽扯到歷史上三四十年代的時候音樂觀上的衝突。改革開放，這些東西就要重新出現，爭論就來了。」

1979 年北京有個西山會議，當時的焦點就是鄧麗君是靡靡之音的代表，黃色音樂。會上，張丕基、王酩都挨了批，就因為他們的歌曲寫得像靡靡之音，李谷一的《鄉戀》就是在這個背景下成為受批判的典型。直到幾年後，李谷一出現在中央電視台春節晚會上，「《鄉戀》風波」才告一段落。稍後幾年，港台歌星開始出現在電視上，雖然一些人認為張明敏在唱法上有問題，但是題材上好一點，還可以忍受；奚秀蘭為什麼能上春節晚會？就是因為唱的是台灣民謠。但鄧麗君不一樣，她唱的很多曲目都是上世紀三四十年代的，年紀大一點的音樂家都不認她，因為有些東西是由歷史決定的。

鄧麗君從一流行就帶來了爭議,今天看來,這種爭議在當時還是很正常的,畢竟以當時人的普遍價值觀和意識不可能對鄧麗君這樣的文化現象完全接受。

但是,八十年代的新一輩卻不這麼看,第一批接受鄧麗君的人,肯定是追逐時髦、對新生事物好奇的年輕人。在「板磚」流行後,又出現了四喇叭立體聲錄音機,有些情景可以通過當時拍的電影中尋找到,如果來描述一些不三不四的小痞子的時候,一定要穿着花襯衫、喇叭褲、燙頭髮,拎着四喇叭錄音機,裡面裝着 8 節大電池,在大街上晃悠。這些年輕人錄音機裡放出來的,大都是鄧麗君的歌。金兆鈞回憶說:「當時在北京出現過這樣的情況,北海公園經常辦舞會,後來被公安局封了,因為控制不住,人太多了,幾萬人,全在北海後門的那個山上。聽音樂,聽完了就跳舞,那時候聽的主要就是鄧麗君。」

「鄧麗君帶來完全不同的歌曲概念,七十年代末粉碎『四人幫』恢復了抒情歌曲的傳統,但是恢復的是五六十年代的抒情歌曲,比如《九九艷陽天》、《我的祖國》。鄧麗君帶來的是歷史上三四十年代的時代曲,從文化類型上看畢竟還是都市的東西,這東西在當年跟老百姓沒什麼緣,可是在改革開放的背景下,一聽到它又跟那種建國後的抒情歌曲不一樣了。尤其是當時二十多歲的人最敏感,覺得這才是屬於我們的。」金兆鈞說。

儘管鄧麗君在音樂界受到了極大爭議,但也是在音樂界,一些音樂家開始潛心研究鄧麗君的音樂,比如配器、演唱風格。「我知道當時許多音樂家躲在家裡聽鄧麗君,偷偷研究她的編曲。他們從來沒見過這些聲音。鄧麗君首先影響中國流行音樂的就是讓很多人知道流行音樂的編曲是什麼,很多電子聲音咱們都不知道。」而鄧麗君影響的另一個方面,就是確立了當時女歌手的演唱風格,就是所謂的「氣聲唱法」。在此之前,中國歌曲除了比較本色的民間唱法之外,還有一種介於美聲和民間唱法之間的「民族唱法」,鄧麗君教會了人們還可以用嗓音的另一個部位唱歌,即後來所謂的「通俗唱法」。金兆鈞說:「第一批流行歌手百分之百地摹仿鄧麗君,比如廣州的劉欣如,北京的田震、段品璋、趙莉、王菲……」

鄧麗君帶動的不僅是流行音樂的啟蒙與發展,也刺激了當時音像經濟的發展,那時候聽錄音帶是主要的文化消費內容之一,雖然那時候的一盤錄音帶 5.5 元人民幣(下

2 ｜「扒帶子」是上世紀八十年代中國內地盛行的一種製作流行音樂的做法。將外國和港台流行音樂改頭換面變成自己的作品。

同），對普通人來說屬於奢侈品，但仍然沒有阻止普通人對它的消費。金兆鈞說：「那時候廣州太平洋影音公司一年就賣掉800萬盒卡帶，一年一座大樓拔地而起。」1979年，內地的音像發行公司只有幾家。到了1982年，全國就有300家音像出版社，基本上都在扒帶子²。扒帶子在當時來說就是一個學習、培養的過程，這些人就是在一次次的「扒」中逐漸掌握了流行音樂的創作、表演規律。

最後，金兆鈞說：「鄧麗君確立的音樂形式還是很傳統的，是大部份中國人都能接受的。中國早期流行音樂的寫作，對整整一代的創作者起了重要作用。另外我個人覺得，她能產生那麼大的影響，是因為她是三十年代以來一直到六十年代音樂的集大成，她挑的都是歷史上被證明是最好聽的歌曲，她的唱法也是三十年代以來唱法的集大成。」

那時候我們沒有那個情懷

同樣是在1979年，還有一個人在聽鄧麗君，和其他人不同的是，他是在軍營裡用擴音喇叭聽，這個人叫朱一弓，他曾經是上世紀八十年代著名的音樂編輯之一，很多當時和現在的流行歌手的磁帶都是經他之手編輯發行的。他很早就淡出這個行業了，但是談起鄧麗君，他又感慨萬千。

「那時候我還當兵，聽了鄧麗君後我覺得好聽，完全不同於我們以往的民歌，那時『文革』剛結束，我還是把鄧麗君歸到民歌裡面，實際上她的影響遠遠不只於此，會一直延續下去的，就是因為她的民歌精神。當時還挺有意思，我帶了幾盤錄音帶到部隊聽，我自己製作了一個擴音音箱，在我們的小院裡放，聲音很大，旁邊的機務中隊在開會，後來他們就給我提意見，說戰士們聽到之後心思完全不在他們那邊了。但我就是覺得好聽，有時候我是故意把聲音放大，有些機務中隊的人中午或晚上休息的時候，都到我這裡來聽。」

1981年，朱一弓從軍隊轉業，幹起了音像出版的工作，談及當時鄧麗君的影響，他說：「不管是作品還是演唱，鄧麗君確實是很民間的。八十年代初期，咱們能掌握這種唱法的人還沒出現，追隨這種式樣進行創作的人也沒出現，所以在那時還是一個聽和學習借鑒的階段，真正出現是在1984年前後。實際上，現在看起來不光是歌手，她影響得太廣了，對歌手的影響還是其次，重要的是對創作的影響。她讓這些人重新考慮作品的題材是什麼，作品的情感是什麼。鄧麗君非常出色地演繹了中

| 程琳摹唱鄧麗君很成功

國民歌，有些民歌很好聽，式樣比較多，當時大家在一起討論的就是如何借鑒這些手法，創作出這邊的流行歌曲。比如蘇越，我們接觸得很早，有一次在棚裡錄音，我聽到他寫的兩首歌，覺得很好，我們便開始合作，錄了很多作品，他在創作上吸取了很多鄧麗君的東西。」

朱一弓在進入音像業的時候，小歌手程琳已經開始成名，隨後，一些更年輕的歌手也開始步入歌壇，他那時候遇到的女歌手，不管自身條件如何，都是從摹仿鄧麗君起步的。他回憶說：「許鏡清在 1981 年就跟我合作，當時他說有一個女孩，高中還沒畢業，能不能聽聽，這個人就是田震。她的第一張專輯的案頭工作我參與得比較少，但我感覺到田震本人的性格和鄧麗君那類的東西完全不一樣，她只是摹仿了一些歌而已，後來賣得也不好。但是朱曉琳骨子裡就比較像，當時有很多這樣的情況。鄧麗君當時吸引了很多人，走上了這條路。」

至於鄧麗君為什麼這麼流行，影響為什麼這麼深遠，朱一弓有他自己的看法：「原來的歌曲只要求正面就行了，到了鄧麗君，作品指向內心，指向自己的性別，她更要突出女性的柔美，她恰恰是繼承了民歌魅的一面。鄧麗君之所以從那邊一路殺向全國，我認為是她的民歌基礎，民歌作為一個民族裡面最通俗的、最普遍的音樂語言，是永遠不會衰落的。其實後來我們在創作中出現的一些問題，都與這個有關。為什麼我們號稱文化資源最悠久最豐富，卻在國際上沒有一個成熟的作品？」

性別指向實際上在當時是對公眾的一種人性解放，也是中國內地在經歷了人性扭曲後的一次適時的釋放，而鄧麗君恰好給人們提供了這種釋放的可能。和當時的其他文藝作品——電影、文學、電視相比，流行歌曲這個形式來得簡潔、迅速、直接，人們甚至不用去思考和咀嚼，馬上就可以融入成自己心靈的一部份。有了性別區分，人們才得以通過它來證實自己的內心，看清一度被壓抑、扭曲的人性中的另一面。鄧麗君歌曲中帶有的嫵媚、柔情、調情在當時無疑成為了最具性誘惑的東西。朱一弓說：「鄧麗君一開始有很濃的風塵味兒，當她到了《淡淡幽情》，我們又看到了她另外一面。她有風情，也變得高級了。所以她的演唱解決了這樣的問題——高的人也能聽，低的人也能聽，可以讓任何人想入非非。」

也許，台灣著名樂評人馬世芳的看法更能說明兩岸間人為造成的時空交錯形成兩地

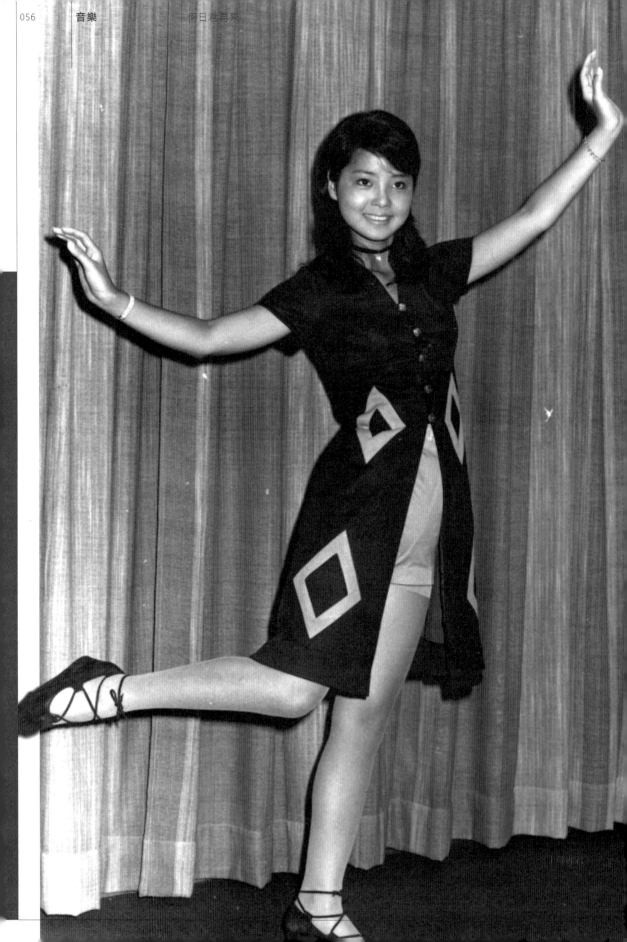

間對鄧麗君的不同看法，所以，她在兩岸之間的影響是不一樣的。他認為：「我們成長在八十年代，對她早期的作品瞭解得不多，我們只是知道她，但是沒那麼多情感，只是一種集體記憶而已。至於她對台灣流行音樂的影響，台灣從六十年代就一直有這種軟綿綿的東西，在七十年代初有些歌曲被劃為靡靡之音，七十年代末八十年代初她的一些歌曲傳到大陸，我們才覺得她那麼厲害，我們沒有想到一個唱歌軟綿綿的歌手在對岸有那麼大的影響。她在10年前去世的時候，我聽到大陸的搖滾歌手錄製了一張紀念她、翻唱她歌曲的專輯《告別的搖滾》，感到不可思議。她在我們這裡就是按正常商業操作模式下推出來的紅歌星，但不是石破天驚。」

鄧麗君對內地流行音樂的影響巨大，但是，無論她的影響有多大，不管出現了多少以摹仿她、翻唱她成名的歌手，但內地始終沒有出一個鄧麗君式的人物。馬世芳說：「鄧麗君對所有唱歌的人來說，都無法超越，她和她所屬的時代緊緊地扣在一起，她是在那個比較從容、耐心、細緻的年代誕生的歌手，她不屬於台灣的民歌運動時代，不屬於後滾石時代，也不屬於李宗盛包裝出的那類都市女子。她屬於老派、傳統一點的流行音樂，在台灣，她是非常受歡迎的女歌星，但是卻從來沒有文字來論述她的音樂，人們只是對她的私生活和八卦感興趣，這一點是非常遺憾的。」

朱一弓說：「現在我們回頭看，為什麼內地在音樂創作上類似鄧麗君的作品沒有？這是一個生活內容問題。八十年代有小酒吧嗎？有偶遇嗎？這也是我後來一直思考的問題，沒有這樣的環境，八十年代有什麼？有《思念》，完全心靈的，一隻蝴蝶飛進我的窗口，為什麼《思念》代表著八十年代的感覺？因為八十年代只能是這樣了。」而今天，社會的發展變得豐富了，那種屬於鄧麗君作品的背景要素也具備了，現在的作品變得非常豐富了，可是，人的心靈中的某些純粹的東西又消失了，所以，還是沒有這樣的作品和人出現。

另外，朱一弓又不無羨慕地說：「鄧麗君也是趕上了好時候，她背後成就她的是一個社會環境，有一批創作人員，而且都是高手，他們有那個情懷。但是在八十年代，我們這邊沒有這樣的人，沒有那樣的環境，現在回想起來沒有這樣的作品誕生也是正常的。我舉個例子，在當時，晚上錄音完了，想出去買點宵夜，我們在農影錄音（位置在北京雙榆樹），要開車到北京站，在八十年代，這個距離太遠了。沒有那樣的

| 鄧麗君和她的唱片《幾時再回頭》

生活內容，就不能有那樣的作品。這就是為什麼這撥人喜歡鄧麗君但又寫不出她那樣東西的原因。後來蘇芮出來後，馬上吸引了很多人，因為蘇芮這種高亢、有力量的歌手，容易和我們貼近，在創作上給了我們很大的啟示。1984 年左右，改革開放初見成果，深圳也有幾座樓出現了，奧運會也拿冠軍了，全國人民的心氣也不一樣了，和鄧麗君歌曲的感覺已經不一樣了，所以才出現後來的「西北風」（編按：「西北風」指八十年代風行中國的北方民歌的流行歌曲熱。音樂風格上引進歐美搖滾思維，融合中國北方音樂的能量，內容具有批判意識），這裡面有批判，有憂患，有覺醒，所以這樣的作品能出來很多並能留下來。『我的故鄉並不美』，這才是當時中國的寫照，是比較真實的。八十年代末，我們與台灣的唱片公司交流，他們對西北風不以為然，我們當時還以為他們有問題，現在看來，是環境不一樣，考慮的東西不一樣。」

「摹鄧時代」：鄧麗君讓我心裡有了障礙

直到上世紀八十年代後期，內地才出台了海外音像製品引進版的政策，這一政策的出台，直接導致扒帶子的狂潮消退，很多當年靠扒帶子走紅的歌星要麼作出艱難地轉型，要麼從此淡出歌壇。

內地歌壇一度被摹仿鄧麗君的女歌手「控制」着，在這個「摹鄧時代」，出現了一大批女歌手，不管她們在演唱上是否像鄧麗君，在作品相對匱乏的階段，也只有去翻唱鄧麗君的歌曲。趙莉，一個普通的名字，就是當時眾多摹仿鄧麗君風格最有名的歌手之一，與這些摹仿者不同的是，趙莉的聲線、音色和鄧麗君極其相似，以至於曾經為鄧麗君製作過唱片的製作人在多年後聽到趙莉唱鄧麗君歌曲時竟也難以分辨。由於趙莉有這樣的一個先天優勢，所以在當時她出過的翻唱鄧麗君歌曲的磁帶有八九盤之多，而且每盤都非常暢銷。

趙莉出生在河南周口，後到河北承德，從小喜歡唱歌，因為幾次歌手比賽，她得以有機會到北京發展，1985 年，在她錄製第 3 盤磁帶的時候，便開始翻唱鄧麗君，從此便一發不可收拾而且身不由己。趙莉說：「我當時就是喜歡唱歌，不管是誰的，好聽就唱。1986 年，我錄了大量鄧麗君的歌曲，當時旅遊聲像出版社找我，他們覺得我的音色跟鄧麗君很接近，就給了我很多鄧麗君的歌，因為當時鄧麗君的歌曲在大陸很受歡迎，正版又進不來，出版社認為是很大的市場，便找了很多歌手去唱鄧麗君，

| 鄧麗君

在我之前有好多人都在唱鄧麗君的歌。」

趙莉回憶當時的情景時說：「那時候小，大家都叫我小鄧麗君，1986年至1988年，我錄她的歌是最多的，幾乎天天都在錄。」當時的情況是，每個錄音棚的記錄上都寫着趙莉的名字，錄製的時間和曲目，仔細看這些曲目都是鄧麗君的。「當時錄的專輯，通常不寫我的名字，都寫鄧麗君的名字，貼上她的照片。直到1989年我去法國演出的時候，接觸到其他方面的流行音樂，我就有了要去國外走走的想法，不然在國內，只能唱鄧麗君的歌曲。我想唱別的，他們就說你唱得不好，不合適。那段時間我都有點糊塗了，我是不是就這樣了？」

「當時對鄧麗君我都有了心理障礙。」甚至這種壓力曾經讓趙莉夢到過鄧麗君，趙莉說，在夢裡，她問鄧麗君：「你為什麼唱歌那麼好聽？有什麼秘訣沒有？」鄧麗君在她的手心裡寫了一個「吟」字，「我覺得這個字代表了她歌唱的全部。」趙莉說，「我太喜歡唱歌了，可是老讓我唱鄧麗君的歌，我就受約束了，不快樂了。一首歌可以學來，但是它的感情你是學不來的。」1990年，趙莉出國，在國外，她學到了很多唱法，才慢慢明白，「我在真聲區和鄧麗君非常像，其實她就是一種唱法，

覺得這也是很正常的，而自己內心裡要表達的東西很重要，也就不避諱這個了，後來唱她的歌也就沒什麼障礙了。」

那一次，她離我們最近

鄧麗君的去世，留給她和內地眾多聽眾的最大遺憾就是她沒有在有生之年回這邊開一次演唱會，哪怕是她回鄉祭祖對大家來說也是一種寬慰。當鄧麗君得知大陸地區的聽眾都非常喜愛她時，她曾非常希望能回鄉開一次演唱會。但由於種種原因，直到她離開，也未能如願。

據鄧麗君的弟弟鄧長禧透露，1981年，鄧麗君在美國洛杉磯，當時有朋友給她打電話，說電視裡看到她在內地很紅，至於紅到什麼程度，後來才慢慢知道。1987年左右，當時新華社香港分社的喬淮東的太太彭燕燕通過演藝圈的人認識了鄧麗君，鄧麗君很喜歡和彭燕燕在一起，因為鄧麗君喜歡聽北京話，並且還校正自己的發音。當時她有個意向，在1990年鄧麗君進入歌壇20年時在北京舉辦一次演唱會，但1991年後，鄧麗君心灰意冷，只是偶爾參加一些非商業性的慈善演出。

其實，也就是在這期間，內地有一個人，險些把鄧麗君回鄉演出的事情促成，這個

｜鄧麗君

人就是黑子。在八十年代和九十年代流行音樂圈裡，提起黑子這個名字，幾乎無人不曉。黑子原名王彥軍，當過兵，轉業後便進入東方歌舞團，此後一直活躍於流行音樂。他擅搞大型演出，喜歡賺錢，故得名「黑子」。八年前，黑子離開了音樂領域，做起了跟音樂無關的行業，記者打通他的電話，告知採訪意圖時，黑子高興地說：「你要採訪別的內容我就不說了，談鄧麗君，我願意，因為我太喜歡這個女人了。」

黑子是內地流行音樂圈裡唯一一個見過鄧麗君兩面的人，他見鄧麗君只有一個目的，那就是在北京給她舉辦演唱會。黑子說：「我對鄧麗君感覺是最好的，這麼多年，你看我到現在，開着車，平常在一個固定環境裡，我都聽她的歌。七十年代，我還當兵，也是搞音樂，我第一次聽到流行音樂就是鄧麗君，我從來沒有聽到過這種聲音。1984 年，我轉業後開始正式做流行音樂的唱片公司，這個過程鄧麗君給我的印象是最深的。早年周璇給我的印象都很模糊，而且七十年代內地就沒有流行歌曲。什麼叫流行歌曲？就是很簡單、很好聽。鄧麗君在當時起的作用是讓整個中國內地知道有這麼一種音樂是怎麼回事，而且她的歌幾十年下來還這麼多人聽，這本身就是一個音樂奇蹟。」

東方歌舞團演職人員經常去亞非拉地區（編按：指當時與中國關係友好的第三世界國家）演出，黑子在這單位就有一個很多人不具備的優勢，出去比較方便，他利用這個優勢，把很多港台歌星介紹到內地演出。1989 年初，正好有個機會，在香港麗源酒店，黑子見到了鄧麗君。

黑子回憶說：「我見到她兩次，跟她聊天很有意思，她知道我在內地做這個行業，可能有人給她講過我的事兒，她也覺得挺好奇，想知道大陸到底是個什麼情況，大陸人一出去她覺得奇怪。因為我迷這個女人，所以我會很認真地讓她開心。我很少迷一個女人，我到現在對她那天穿的什麼衣服都很清楚，她穿了一條裙子，簡單的涼鞋，直的短髮，露着耳朵，這是我最喜歡的形象。她很像我小時候看過的電影《霓虹燈下的哨兵》中的春妮，我小時候認為完美的女人應該是春妮的樣子。我從小就喜歡這個形象，特清純。鄧麗君只不過比春妮打扮得漂亮多了。」

黑子當然沒有忘記他見鄧麗君的目的，「我當時抱的目的就是想讓她來內地演出，我當時以為她是錢的事情，估計她覺得我們出不起這個錢。我算過，當時可以出很高的錢，可能不到一百萬元，在當時是個天價。

我敢出這個錢，但我不好意思上來就說錢的事情。我老跟她說笑話，她為什麼很想跟我聊天呢？就因為我很愛說，講些笑話，她就很放鬆，我的目的是想讓她來。」

回想起當時鄧麗君對這邊的印象，黑子認為，她對大陸其實特別陌生，都是聽別人說的。「當時由於兩岸的關係，她對大陸特別戒備，她認為大陸這邊很可怕。她一直問我『你到底是不是大陸人？』她以為我是從美國回來的呢。我說我英文就會二十多句，我真的是大陸土生土長的，我還是當過 14 年兵的人。我一說把她給嚇壞了，她說：『你是共軍？』我說：『那你就是匪軍。』把她笑得夠嗆。」

之後，「我們在一起簡單吃了點東西，喝的粥我還記得呢，我要的皮蛋瘦肉粥，她要的白粥。她有潔癖，到飯店裡都帶自己筷子，她跟我說她在法國學過護士，她在顯微鏡下看自己的手，上面都是活的，從此她就有了潔癖。她當時什麼都不亂動，桌子扶手也不摸，把手放在空中。」

黑子與鄧麗君的第二次見面，也是在香港，時間是 1991 年。最後，黑子對鄧麗君說：「我非常希望你能來這邊演出，像你這樣一個有這麼大成就的人不來太可惜了。」

黑子跟她陳述了來內地演出的重要性，比如這邊對她的喜歡程度，作為一個中國人，不來大陸，是一生比較遺憾的事情。黑子問：「在經濟上，合約有沒有什麼問題，我可以花最高的價錢。」鄧麗君笑着說：「不是錢的問題，我根本不在乎錢，有很多原因我去不了，但是這種機會一定有，我一定要去，但是什麼時候現在我沒法說。」

「我感覺，她當時還是因為政治問題。這個女人根本不在乎錢，她的政治背景我實在不瞭解，所以她非常遺憾，這輩子沒有來大陸。」黑子說，「我覺得她沒有任何準備，因為不現實。我其實有很多的準備，包括經濟上的準備，當時除了我沒人敢出這麼高的價錢。當時我還跟文化部的官員打過招呼，包括再高一層的官員，我都談過，認為完全可行，在這種情況下，我才跟她談得比較具體。但是她沒有做好任何準備，她只是有這個願望而已。我相信是台灣當時對她控制比較嚴，這個因素最大。」

當記者採訪鄧麗君在七十年代的經紀人，和鄧家親如一家的新加坡人管偉華，談到這次與回來舉行演唱會擦肩而過時，管先生的看法和黑子非常相似：「她很想回來，回來她有問題，她的三哥是個軍人，爸爸也是個軍人，但是那時候由於假護照事件

| 1991 年，鄧麗君參加「愛心獻華東」活動，為華東水災募捐義演。

的影響，她已經離開了台灣地區。假護照事件按台灣地區的法律來說是很嚴格的，偽造證件是可以判死刑的，她不敢回去，所以到了美國，在那裡她認識了成龍。當她的歌曲在大陸紅了之後，蔣經國就讓有關單位不再追究她了，然後就叫她回來勞軍，台灣當局就用她做很大的宣傳。我曾經想通過紅十字會的名義請她過來，當時新華社香港分社找我，大約是 1987 年左右，希望鄧麗君能來大陸演出。我跟香港分社的負責人見過一面，探討了可行性。我問鄧麗君，她說她也有苦衷，主要是身體不是很好，她那個時候比較臃腫，正在治療過程。政治因素也有，那時候她的哥哥提升到少將，是鄧麗君沒來大陸的原因之一。」但這種說法和鄧長禧的說法有些出入。

黑子不無遺憾地說：「我做這個行業有兩大遺憾，一個是她，一個是邁克爾·傑克遜（Michael Jackson），傑克遜我當時都談成了，那個年代把傑克遜談成了是很難的，合同到現在我還留着呢，108 頁，每一條我都做了準備，那時候他還答應我提供 500 萬美元建一個邁克爾·傑克遜小學，當時最後一道關沒批下來。」

親情中的鄧麗君

在這次採訪過程中，記者除了採訪到了鄧麗君的弟弟鄧長禧，也在「無意」中知道了鄧麗君在剛剛出道不久後的經紀人、新加坡人管偉華先生，管先生現居天津，依然從事娛樂行業。記者去天津採訪了這位經紀人。

談起鄧麗君，管偉華便神采飛揚，他說他跟鄧麗君真是有緣份，雖然名義上是經紀人，實際上他和鄧家好像是一家人，他還告訴記者，他的生日和鄧麗君的忌日都是一天，不知道是不是冥冥之中的巧合。

「我跟鄧麗君認識得比較特殊，當時台灣有支女子樂隊，我去看她們，鄧麗君也去看她們，就這樣認識了。認識的時候我當時在越南搞第一場演出，那時候越南正在跟美軍作戰，很危險，沒有人敢去，我是第一個去的，鄧麗君也去了。我從小就很有勇氣，什麼地方都敢去，21 歲時就帶團演出，他們也相信我。我後來常帶她到越南、泰國等東南亞一帶演出，前後大概兩三年的時間，直到她去日本。」

鄧麗君留給管偉華最深刻的印象就是她的聰明、善良，在他們一起合作的日子裡，

| 鄧麗君和母親

他們更像是朋友，而不是一種僱傭關係。管偉華感慨道：「過去這麼多年了，很多我們熟悉的人都過世了，現在的人沒有我們那時候有感情，我在新加坡搞過很多慈善演出，鄧麗君從來沒有跟我要過一分錢。不像現在，歌星還要住總統套房，她最多是想住在一家新飯店的新房間。鄧麗君見我第一面就叫我教她游泳，我跟鄧媽媽在旁邊談生意，她在游泳池裡，死活要拉我下去。我跟鄧麗君之間的感情不像一個紀經人和藝人之間的關係。那個時候很單純、很快樂。」

鄧麗君是一個比較好學的人，而且人非常聰明，管偉華說：「她學東西很快，學法語，她都講得很好了，我們還不會。學開車也是，她都可以開車到處轉了，我們還不知道怎麼開呢。她在去日本之前，一場演出最多可以拿到 500 美元，而到了日本，每天只給她 100 美元。但是她還是去了日本，也是為了學習。剛開始去日本，挺苦的，母女在那裡熬了那麼久，非常不容易。」這就是後來為什麼鄧麗君可以用粵語、閩南語、日語、英語和馬來語唱歌的原因，她在語言方面非常有天賦。

另外，鄧麗君沒有一個正常的童年，很小的時候，她就開始工作，四處跑碼頭唱歌，

和大人一樣養家餬口。「她沒有什麼童年，有時候遇到和我們年齡相仿的人，會要耍小性子，但這都是很正常的。她人非常善良，而且沒有架子，對金錢向來不是很看重的，她真是一步一步走過來的，很順其自然的，不像那種勾心鬥角出來的。」管先生講起往事，感覺歷歷在目，「她不是那種很刁蠻的女孩子，跟她在一起玩，很能夠跟大家融在一起，我們去越南，樂隊的人在一起打牌，她總會跑過來踢我們一腳，像小男孩一樣。」

同樣，在管偉華的眼裡，鄧麗君的母親也是一個很善良的人，所以，採訪中，他總是親切地稱之為鄧媽媽，「我就喊她鄧媽媽，她和我的親媽媽一樣。鄧媽媽是很善良的人，從來不像有些星媽那樣，有時候，她為了保護女兒，是很可憐的。當時很多人都在欺負鄧麗君，鄧媽媽的功勞很大，她就是一個單純的人，不像有些明星的媽媽總是爭排名，通關係啊，太多事情了。鄧媽媽都告訴鄧麗君，不要去爭這些。」

鄧長禧在談到母親的時候說：「我媽媽是典型的北方婦女，任勞任怨，家裡五個小孩，小時候家裡生活環境不好，父親做一點小生意，入不敷出。她的毅力反映到我姐姐身上，她常常告訴我姐姐，凡事退一

| 鄧麗君和友人在沙灘

步想。她也是我姐姐的精神支柱，每次我姐姐遇到挫折，她都去鼓勵她。有一次，姐姐腳扭傷了，便發脾氣說，不在日本呆了，回台灣。媽媽說，那就回去吧。然後給姐姐做好吃的飯菜解鄉愁。在我眼裡她就是個賢妻良母，父親的脾氣比較剛烈，但是他們很少吵架。」

在管先生看來，鄧麗君的單純、善良和沒有正常的童年可能是導致她一生感情生活不順的主要原因，「後來，她經歷兩次最大的情感挫折，她和成龍的事情，我還沒有感覺到有什麼變化，而她跟郭孔丞的事情讓她變化太大了，他們之間的戀情對鄧麗君一生的影響是最大的。郭家全家大都沒意見，只有郭孔丞的奶奶不同意，鄧麗君的命就是這樣，如果他奶奶過世了，就什麼問題都沒有了。當時人都把她當成郭家媳婦了，郭家奶奶認為歌女不能進入名門望族。」管先生說，「所以，當她選擇了誰的時候，都是真的，她也不隱瞞自己的感情。但是可能她太忙，當她紅了，可能真的沒機會去談戀愛了。碰到郭孔丞可能是最好的了，因為雙方都很合適。還有一次，她喜歡一個男孩，但是追她的是這個男孩的叔叔，結果這個男孩把她讓給了他叔叔，但是鄧麗君不喜歡他叔叔。」

在談到鄧麗君的感情生活時，黑子非常感慨：「鄧麗君這個人在感情上挫折比較多，其實她個人生活是挺悲慘的。她去世之前跟一個法國人，我相信那個法國人確實跟她有感情，但是中國人跟外國人的感情，超越了文化，都不現實，它只是暫時的。如果她沒有去世，他們之間這段感情一定會結束，她是個很中國化的人。她命中注定有這麼一個地位，也命中注定會在這麼年輕的時候就走了。上帝安排每一個人是有他的道理的，就讓她起到這麼大的一個作用，再用這麼樣的一個形式走開。我反而覺得對她來說是個好事，我不敢想，她如果活到現在，會是個什麼心態，也許是個悲哀，這是很可能的。」

後記

在這次採訪中，記者本來想借這個機會搞清楚鄧麗君出版過的唱片。鄧麗君究竟出版過多少張正式的唱片，又出版過多少張精選唱片，唱過多少首不同語言的歌曲？是記者一直感興趣的。但是當鄧長禧告訴記者，他創辦的鄧麗君文教基金會都不清楚這些數字。到目前為止，他們能提供的數字也只是出過三百餘張唱片，唱過兩千多首歌這樣籠統的數字。造成這種混亂的主要原因是最初的台灣兩家公司宇宙和海山，在後來把版權轉讓給了很多家公司，所以，

｜鄧麗君在日本登台

擁有版權的公司都在出各種鄧麗君的唱片，以至於在人們概念中《淡淡幽情》、《漫步人生路》這樣的專輯都變得越來越模糊。所以，想查證出這些頭緒，幾乎不可能。

那是台灣音樂的石器時代

文｜郭娜

1995 年 5 月 28 日的鄧麗君葬禮，像一場台灣地區政要顯貴的法事。佛教機構慈濟功德會主辦，宋楚瑜任治喪委員會主席，連戰親往。事後，有四張報紙和一家電視台把李敖名字放入參加者名單，李當即去信要求更正，理由是：「近年我的朋友爹媽去世的大有人在，朋友看了報，會奇怪你李敖為何不參加伯父伯母的喪禮，卻去參加小鄧的喪禮，豈不怪罪於我？」10 年後，李敖講起這段掌故，感歎自己晚生了 50 年，沒有趕在知識份子社會地位最高的五四時代。而鄧麗君，這位在我們心中最柔軟處歌唱的「淑女、才女、奇女子」，正如李敖所言：「一個恰當的人，站在恰當的地方，生在恰當的年代。」

經濟起飛期的和弦

聽鄧麗君音樂長大的香港文化評論人梁文道感歎：「鄧麗君的風靡，就好像是我們那個時代的伴奏音樂，它簡直成了我成長期的噩夢。」生在香港長在台灣的梁文道，16 歲返港，後在美國有一段生活經歷，2004 年 8 月離開香港商業電台一台台長之位，在鳳凰衛視做主持人。「小時候，我唸書地方離家很遠，每天坐公車來回兩個小時。開公車的師傅是國民黨老兵，每天只放鄧麗君的錄音帶，我一直聽了 10 年。」

那剛好是台灣經濟起飛的年代，研究歷史的人把 1966 年作為台灣社會的轉型期。那時台灣地區工業產品出口超過農產品出口，至 1981 年，隨着台灣地區躍入「亞洲四小龍」行列，鄧麗君的歌也隨台灣文化工業升級運動，輸出至全球每一個有華人的角落。在梁文道的記憶裡，「那時剛好音樂的軟體介質由唱片變成了卡帶，翻錄容易了，鄧麗君的歌成了華語圈對那個年代的集體記憶。」

「起飛期後，大眾生活安樂起來，開始厭倦哀傷的日本哭調閩南語歌，喜樂的國語民歌小調和國語流行歌曲成為新寵。鄧麗君父母是大陸移民，長在上萬戶南腔北調的國民黨老兵聚居的眷村，這些正是拿手好戲。」憶起經濟起飛期的台灣唱片業，莊奴稱其為「石器時代」，「刀耕火種也

生機勃勃。」生在北平的莊奴，寫了鄧麗君一生 70% 的歌詞。在這位 83 歲老人的記憶裡，1949 年他來台灣時，文化界完全是「洪荒時代」：「長達 50 年的日本統治不允許台灣有大學，台灣唱片業起源於上世紀三十年代日本投資的哥倫比亞、勝利唱片，早年台灣只有日調改編的閩南語歌。國民黨赴台後，來自上海和香港的海港派國語歌湧入，後來蘇小明在大陸唱紅的《綠島小夜曲》是台灣 1954 年正式灌錄的第一首國語歌，由香港人創作。台灣本地國語歌創作力量此後開始成長。台視電視劇讓國語主題曲與插曲的創作需求加大，台灣第一家電視台主辦週末的『群星會』給了唱片公司捧星的機會，台灣的唱片業於此時開始拓展國語歌市場。」1969 年，台灣第二家電視台中國電視公司開播，首部國語連續劇《晶晶》，就找上鄧麗君唱主題曲。這首主題曲一夜間紅透半邊天，終於讓錄了幾張唱片的她有了自己的成名曲。

「鄧麗君一紅，台灣國語歌就成了台灣樂壇的主流。唱片公司開始給國語歌投錢。那時候我們有一個 Group，人人都知道莊奴、湯尼、左宏元是鄧麗君的鐵三角，這個組合寫出來的歌，閉着眼睛就能紅。」莊奴講起那個黃金年代異常興奮。鄧麗君的啟蒙老師左宏元補充道：「七十年代瓊瑤電影大賣，她一見鄧麗君就如獲至寶，甚至希望所有的插曲都由鄧麗君唱。」在莊奴的記憶裡，當時他和左宏元經常忙到藏進賓館躲債，只有太太知道聯繫方式。鄧麗君的代表作《甜蜜蜜》便是莊奴 5 分鐘內脫口而出的「急就章」。莊奴喜歡講起這個故事，那時唱片公司拿着一首印尼民歌的曲譜來找莊奴，他只問了一句誰唱，知道是鄧麗君，邊唱譜，「腦子裡想着她歌甜人又樸實，甜蜜蜜，你笑得甜蜜蜜，好像花兒開在春風裡……歌就這樣自然唱出來了。」

一生寫過三千多首作品的莊奴這樣總結鄧麗君創作團隊的成功經驗「很簡單，三個字，向錢看，老闆為什麼付錢我們寫什麼。在台灣社會，沒有錢的文化就等於沒文化。」莊奴抗戰前就讀於中南海裡的中華新聞學院，抗戰時參軍當了機械師，部隊過黃河時把名字改作黃河，到台灣後，取宋詞「莊奴不入租」作筆名，「莊奴」意思是佃戶，所有聽歌的人就是他的地主。「那年代大眾喜歡的歌有四個要素，詞短、精湛、寫情、有語句再現。羅大佑的歌詞太難，老百姓不懂，記不住，只有知識份子和大學生喜歡。如今時代不同了，我稱作台灣歌壇的戰國時代，什麼風格都有。創作者天馬行空，自我標榜，再不會產生鄧麗

| 鄧麗君在夜總會登台

君那樣十幾年掌控華語圈風潮的藝人了。」

最後一位海港派「跑碼頭」巨星

在台灣音樂圈，鄧麗君是海港派國語流行歌曲的代名詞。關於「海港派」這個詞，一說是上海和香港三四十年代的流行曲風，一說是碼頭風格的江湖唱歌方式。六十年代起，台灣歌廳、夜總會門庭若市，「海港派」成了歌廳風格的別稱。

張愛玲說：「中國的流行歌曲，從前大家都有『小妹妹』狂。」為了貼補家用，鄧麗君 10 歲開始跑歌廳，除了流行的黃梅調和反串，還能唱一口帶着童音的上海歌女時代曲，正是一個豆蔻年華的小妹妹，看傻了滿台北的歌廳男女。讓人想起亦舒當年說周璇的話，「她本身的故事更感人。她的歌聲太純潔，充滿了陽光——小妹妹似線郎似針，唉呀穿在一起不離分——太過樂觀。即使在問何日君再來的時候，伊還是充滿了希望，我很受感動震撼，想像着那位『君』終於回頭與她團聚，然而生活卻不是這樣的。」

有人看不慣這種太過嬌弱的表演，更多人覺得這風塵女子氣質和清純娃娃臉間的曖昧情致很受用。這似乎成為鄧麗君性魅力的終生密碼。

台灣歌廳的歷史可以追溯至日據時代。那時的歌廳叫做「那卡西」，意思是「走唱」、「遊民」。梁文道饒有興致地講起「那卡西」的掌故，當時在台灣有兩種，一種是上海風格，正如白先勇筆下的「金大班」；一種是本省人的去處，唱閩南語歌，陽明山腳下的北投溫泉是當時的聖地。歌廳裡瀰漫着歡場仍是命的氛圍，所有的男人都是離鄉遊子，所有的女人都是天涯歌女。

到了鄧麗君的時代，本省閩南語歌廳開始衰敗。在莊奴回憶中，六十年代台灣已經形成講閩南語落伍，講國語高尚的風氣。1963 年，李翰祥的黃梅調電影《梁山伯與祝英台》在台灣創下連演 162 天、930 場的空前記錄，黃梅調引發的思鄉情也瀰漫了歌廳。黃梅調反串成了鄧麗君日後在台灣及香港地區、東南亞「跑碼頭」的保留節目。戲曲腔、民歌小調、上海歌女腔，作為大陸移民女兒的鄧麗君，唱法上糅合了那個時代二百萬客居台灣族群最窩心的三種腔調，加上她的聲音、她的樣貌，任何一個模仿者再難以替代。晚兩年被發掘的本土天后鳳飛飛和蘇芮，島內影響力並不亞於鄧麗君，但歌聲和形象更西化，更受學生和上班族喜歡。據台灣樂評人馬世芳回憶，鄧麗君的歌迷裡，外省移民和他們的第一代佔多數。還有「天天吃素，偶

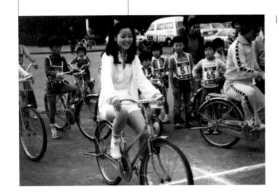

｜鄧麗君在日本騎單車

爾開個葷」的兵役期男孩。梁文道童年記憶裡的鄧麗君，經常被作為當局形象出現在正統大型節目裡，即便是赴日的 5 年間，「想來是她的國語傳統形象能更有效地統一台灣族群，」梁文道說。

鄧麗君在日本發展的 5 年，正是台灣「鄉土意識」成熟期。知識份子開始反思早年的「全盤西化」主張，余光中是其中的主將。樂壇上同期發起「中國現代民歌」運動。1976 年，一個小動作掀起一場大運動，畫家李雙澤在一次演唱會上向觀眾席扔了一瓶可口可樂，並大喊「唱自己的歌」，台灣樂壇以此為標誌開唱「中國現代民歌」。那年楊弦用余光中的詩作歌詞，在台北中山紀念堂唱了他寫的新歌，其中便有我們熟悉的《鄉愁四韻》，會上推出的作品被收錄到楊弦的專輯《中國現代民歌集》之中。跟隨其後的，是侯德健、孫儀、葉佳修、梁弘志、施孝容、譚健常、李建復。

作為這場運動的主腦，余光中 1973 年發表的《現代詩怎麼變？》常被人們用來詮釋台灣民間的「鄉土運動」和「中華文藝復興運動」。他說：「相對於洋腔洋調，我寧可土頭土腦，此地所謂土，是指中國感，不是秀逸高雅的古典中國感，而是實實在在的純純真真甚至帶點稚拙的民間中國感。回歸中國有兩條大道。一條是退化中國的古典傳統，以雅為能事，這條路 10 年前我已試過，目前不想再走。另一條是發掘中國的江湖傳統，也就是嘗試做一個典型的中國人，帶點土頭土腦土裡土氣的味道……不裝腔作勢，不賣弄技巧，不遁世自高，不濫用典故，不效顰西人和古人，不依賴文學的權威，不怕牛糞和毛毛蟲，更不用什麼詩人的高貴感來鎮壓一般讀者，這些都是土的品質。要土，索性就土到底。拿一把外國尺子來量中國的泥土時代，在我，已經是過去了。」

以這段話看鄧麗君式的「鄉土味」倒極貼切。七十年代末，八十年代初，這場運動在台灣音樂人中積聚的能量，創造出鄧麗君一生最深入人心的佳作，有樂評人稱之為最「中國」的現代民歌，它們是：《月亮代表我的心》、《小城故事》、《甜蜜蜜》、《在水一方》、《又見炊煙》、《我只在乎你》……以及於鄧麗君三十而立生日之時首發的宋詞專輯《淡淡幽情》。自此，輾轉奔波了 20 年，「跑場子」出身的海港派歌后化羽成蝶。如今，她的歌依舊溫暖着華人圈的家國夢，而她，如海上花幡然幻滅。

多年前，一場演唱會上，鄧麗君站在漆黑

的舞台邊，獨自吟出這樣的開場白：「我唱歌的時候盡情地唱，你接納多少我不知道，你有多少情感應和我不知道。我不禁想起 D·H·勞倫斯的兩句詩『我細聆靜寂中的你。在這裡面，我細訴之時，感到你以沉默，撫摸我的句語，以我的句語，作為奴隸』。」

（原載於《三聯生活周刊》2005 年 17 期）

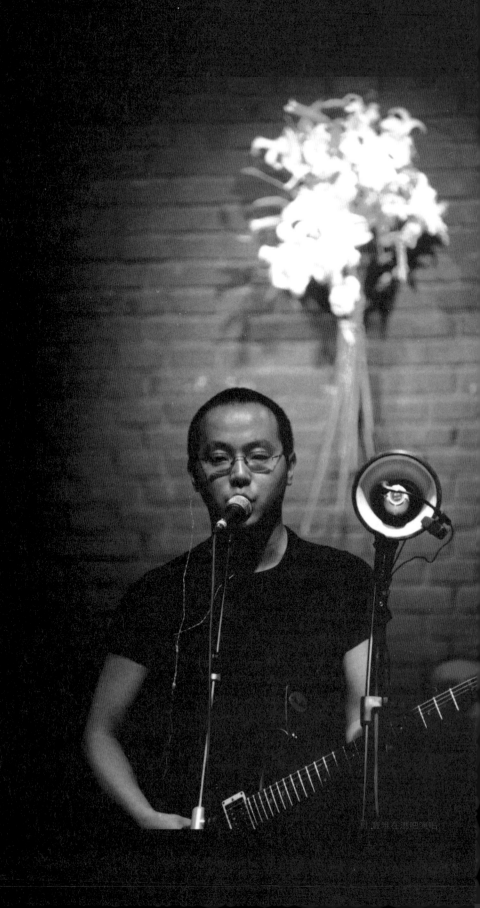

丨劉維在酒吧演唱

竇唯是非

從人們初識「黑豹」樂隊中的那個年輕、富有朝氣的竇唯，到 2006 年他火燒《新京報》記者的汽車，在將近二十年的漫長過程中，他似乎在為人們演奏一首曲子，正如一個普通聽眾無所謂知道一首樂曲的和聲、對位、旋律一樣，只會對樂曲瞭解一個大概感覺即可，人們這麼多年對竇唯的瞭解也是如此。只是，在這首曲子結束時的休止符上，奏出了一聲不和諧音，把人們驚醒了。這時，人們才去想到重新聽一遍樂曲，它的和聲、旋律走向是如何走到這一聲不和諧音上的。如果沒有這麼一次極端的舉動，誰還會去真正認識竇唯呢？

世俗的竇唯與藝術的竇唯

文｜王小峰

公眾眼中的竇唯是搖滾歌星、王菲前夫，除此之外，人們再找不出第三個竇唯的公眾定位。公眾之所以有這兩點不可「磨滅」的印象，一方面是因為在上世紀九十年代中國搖滾以群體狀態出現時，竇唯所在的「黑豹」樂隊為中國搖滾樂普及起到了崔健沒有起到的作用。中國搖滾樂之初，崔健是象徵性的，他的音樂和狀態屬於和當時的政治審美相吻合。九十年代之後，人們對政治的疏遠和對商業的熱情恰恰把「黑豹」這樣的旋律好聽、易於接受、不帶任何政治色彩的搖滾樂隊推向了前台，而竇唯無疑成了一個中心。「黑豹」第一張專輯的影響不亞於崔健的《新長征路上的搖滾》。而竇唯在「黑豹」樂隊短暫的停留使他後來成為無可替代的人物，在歌迷心中，真正的「黑豹」，是竇唯擔任主唱的「黑豹」，這一點並未因後來搖滾樂壇發生任何變化而改變。

緊接着，台灣魔岩的「中國火」系列又把

| 竇唯

竇唯推向了一個新高度，內斂、深沉的竇唯代替了那個「黑豹」時期年輕氣盛的偶像竇唯。然後，《艷陽天》、《山河水》專輯的陸續出版，竇唯開始給人留下越來越不食人間煙火的味道。但是，人們總愛把最美好的記憶留住，所以，那個「黑豹」、《黑夢》的竇唯也並未因為竇唯音樂風格的變化而變化。在歌迷的眼中，竇唯還是個搖滾歌星。從「黑豹」到魔岩時期，竇唯的轉型是成功的，這個成功的標誌是他依然能有足夠的影響和唱片銷量。但是，離開魔岩之後，竇唯的音樂進一步虛無縹緲、隨意自由，他甚至乾脆把樂隊的名字改成「不一定」，他把嘴閉上，用純音樂示人。他的唱片不再是媒體和評論界談論的話題，他的歌迷對竇唯的再次轉型感到有點失望，在以後的數年間，竇唯並沒有培養出更多的歌迷。在音樂這個世界，竇唯的音樂漸漸被人淡忘了。

事實上，竇唯進入了另一個音樂世界，在這個世界裡，沒有喧囂，沒有噪音，沒有煽情，沒有任何特徵跟搖滾樂相似，他做了一系列即興的、融合的、包容更多音樂元素的音樂，它是什麼？即興爵士樂、即興電子樂、即興民樂、即興冥思音樂……這種開放式的音樂對竇唯來說是一種陶醉，對他的歌迷來說，不得不把自己改變成樂迷的角色，才能跟得上竇唯的步伐。

畢竟公眾對藝術的理解大都停留在通俗藝術上，閉上嘴的竇唯在這6年間（2000年至2006年）十分高產，先後出版了十餘張專輯，但是基本停留在小眾範圍內，他的搖滾歌星形象並沒有因為唱片的數量而改變。假如，這些唱片中有一張獲得很好銷量，公眾會有一個重新認識竇唯的機會，事實上並沒有。公眾更願意接受竇唯是個搖滾歌星而不是音樂家這個稱號。搖滾歌星也算是藝人，藝人在某種意義上他應該是拿來被公眾消費的。這個邏輯在忽略了他的音樂的公眾眼中是完全成立的。

但這恰恰成了竇唯心理上的一個障礙，為什麼人們只關心他這個人而不是他的音樂？作為一個音樂家，他首先是人，他應該有完全的交流能力。可不幸的是，竇唯恰恰缺少這個能力，他不善言辭，他無法對每一個人解釋他的音樂理念，他理想化地認為人們聽到了他的音樂就能明白他現在在幹什麼，就像當初他突然把長髮剪掉，出現在黑豹樂隊成員面前，這無須解釋——他要離開樂隊了。但是公眾不可能像樂隊成員那樣形成默契，人們更願意接受世俗的竇唯而不是藝術的竇唯。

更不幸的是，當王菲與竇唯走到一起，徹底改變了竇唯的命運。1994 年，對王菲和竇唯來說都是相當重要的一年，王菲的專輯《天空》徹底擺脫了港台式流行歌曲的俗氣，她的華語歌壇天后地位從此形成，但是，她也成了娛樂媒體的八卦漩渦中心；而竇唯在這一年和張楚、何勇同時推出新專輯，「魔岩三傑」不脛而走。《黑夢》在今天看來是竇唯最後商業上成功的代表作。當兩個如日中天的明星走到一起，會是什麼樣子呢？在當時還不太八卦的大陸媒體眼裡，竇唯還是一個搖滾歌星，公眾對於他跟王菲的事情似乎並不感興趣，那時候尾隨竇唯的都是清一色的港台狗仔隊。當竇唯把可樂潑向香港的狗仔隊的臉上時，大陸的狗仔隊還在學校唸書。但是，這些出口轉內銷的八卦逐漸還消費者八卦的本來面目，從此，身處八卦漩渦旁邊的竇唯隨時都會被捲入其中。

竇唯不善言辭，在你問他叫什麼名字的時候他都要想半天才回答。1994 年和 1995 年，我先後三次採訪竇唯，每次他說的話都很少，每次準備的二十來個問題，不到 20 分鐘他就能給解決掉。但是竇唯很有禮貌，記得有一次，問題很快問完了，我實在找不出還要問什麼，竇唯很禮貌地說，要不我們吃蘋果吧，你一邊吃一邊想。那

個活躍、愛開玩笑的竇唯，留在了 1991 年以前了。

他甚至都不知道該怎麼講理，所以，在他和王菲分開之前這段時間，他沉默了，寡言了，他可以操控很複雜的樂器、音樂設備，卻無法操控自己的嘴。他的文字表達能力也和他說話一樣，他不止一次對媒體表示過他寫歌詞很苦惱，當他最終放棄文字直面純音樂後，漢字，在竇唯的大腦裡變成形如甲骨文一樣的符號，他後來的每一張唱片的名字及曲目名字，都像是用漢字組成的意象化符號，又如字謎一樣，漢字的象形文字功能在竇唯這裡變成了畫面。但是，從文字中解脫的竇唯同時也放棄了他的話語權。

所以，竇唯的「漢字意象」無法消解公眾眼中「搖滾歌星」和「王菲前夫」的印象，他被動地拖入了公眾視線中。八卦、明星、受眾三者在商業社會中就像那個古老的石頭、剪子、布的遊戲一樣，只要你遵循這個遊戲規則，你總能成為受益者。竇唯不想介入到這個遊戲中，但是命運恰恰把這個不善言辭，對世界充滿畏懼和無助的竇唯推向了角鬥場。歷史無數次證明，當絕大多數人都認可一種遊戲規則，你違背了，你就是犧牲品。只是竇唯還沒有明白如何

| 竇唯在自己的地方

違背這個規則時，就犧牲了。

在公眾眼裡，竇唯是世俗的竇唯，在竇唯心裡，他是個藝術的竇唯。當竇唯逐漸放大他心中的世界時，他也便逐漸失去與世俗溝通、接觸的機會。這些年，很明顯能感覺到，竇唯在逐步強化他的藝術創造能力，他慢慢打開了一個屬於他的新世界，但世俗總把他從這個世界拉回到現實中，或在音樂夢幻中的竇唯社會活動能力已變得越來越差，夢幻與現實的拉鋸戰讓他在音樂世界裡的強大頃刻間變得脆弱無比，原來的無所謂如今變得茫然無助，他無法打通這兩個世界的隔膜。「矛盾，虛偽，貪婪，欺騙，幻想，疑惑，簡單，善變，好強，無奈，孤獨，脆弱，忍讓，氣憤，複雜，討厭，嫉妒，陰險，爭奪，埋怨，自私，無聊，變態，冒險……」這是竇唯《高級動物》裡的歌詞，他在描述人這個複雜的高級動物的同時，也在被世俗「描述」着，他的幸福在哪裡？

竇唯：生活的壓力和生命的尊嚴

文｜王小峰

在人們的印象中，竇唯是這樣的一個人：他是一個有才華的歌手，他經歷過兩次失敗的婚姻，他做了很多讓人摸不着頭腦的音樂，他有唱歌天賦，卻放棄了唱歌，專注於音樂的世界，他在演出的時候突然罵起了同行，他點燃了一家媒體記者的汽車……然後，他在一份聲明中這樣說：「因對某些媒體的報道有異議，在與媒體的接觸中，媒體不能坦誠交流，意圖引起公眾注意，所以採用了過激行為。」人們對他「意圖引起公眾注意」的方式感到不解。

從種種事件中，竇唯被描述成一個腦子有毛病，行為不正常的人，因為正常人是做不出類似這樣的事情的，即便是一個藝術家，也總有理性的一面。那麼，竇唯究竟是一個什麼樣的人呢？如果我們能瞭解他的成長過程，也許不難理解他為什麼這麼「不正常」了。事實上，不管竇唯作為一個搖滾歌星還是一個音樂家，甚至他被當成八卦的主角，都沒有向人們展示出一個真正的竇唯，人們對竇唯的誤解，恰恰也導致他最終採取過激行為，儘管這種瞭解一個人的方式充滿了悲劇色彩。他人即地獄，也許只有竇唯下了地獄，人們才能正視一個真正的竇唯。

蘇陽是竇唯的初中同學，也是在竇唯的影響下，他成了一名樂手，並在 1995 年組

建了「麥田守望者」樂隊，談到初中時竇唯給他留下的印象，蘇陽說很多事情都回憶不起來了，那時候都是小孩，不過，在蘇陽的眼裡，竇唯在當時算是一個挺另類的學生，「我們是市重點中學，他在這個學校裡算是一個調皮、惡作劇比較多的學生，我跟他不是一個班，但也認識。我印象最深的就是他穿一身特別緊身的牛仔服，那時候穿這樣衣服的人很少。上高中之後他已經不在五中了。他初中跟他最好的朋友跟我一個班，也跟我是朋友，這樣我們才熟悉。」

竇唯是個在音樂品位上始終跟別人不一樣的人，在上初中的時候就這樣，蘇陽說：「他那時候唱歌的方式都跟別人不同，我估計他當時早就想好了以後怎麼唱歌了。」當時社會上流行霹靂舞，竇唯在這方面比較擅長，沒事就教蘇陽跳霹靂舞。

談到竇唯的惡作劇，蘇陽說：「他很喜歡音樂，在學校有什麼文藝表演，他就上來吹笛子，我記得印象最深的是，在學校的一個歌詠比賽的活動上，他上台後，拿着一片木板，一邊敲着桌子打拍子，一邊唱鄧麗君的歌，直接就被班主任給薅（編按：揪）下去了。那時候鄧麗君還是靡靡之音，我們上初中還是八十年代初，別說唱鄧麗君的歌，聽鄧麗君都不容易。」

中學時代的竇唯是朝氣蓬勃的，和很多活躍的學生沒什麼區別。「那時候根本想像不到他現在的性格有這麼大的變化，當時他挺新潮，追時髦，倒也沒覺得他有音樂天賦，反正挺喜歡音樂。他的性格挺開朗，挺愛說話。他不是那種亂貧的人，那時候他就挺有主見的，比如一幫人出去玩，大家能說出一大堆意見，他先不說，到最後他總結，要不咱們這樣吧。實際上他事先早就想好了。」蘇陽說。

竇唯的音樂道路受家庭的影響很大，父親是搞民樂的，母親在北京第一機床廠工作，也喜歡唱歌，在廠裡唱歌數一數二，所以人們都說他媽媽是「一腕兒」。在竇唯上中學時父母離婚，他和妹妹一直跟母親在一起生活。

家庭環境是否對竇唯有過什麼影響呢？蘇陽說：「也許小時候對他的影響在當時沒有表現出來，還沒有形成一個思維方式，但是這些東西可能在他心裡有影響了，可能都不知道。也許大了之後才會去想到這些事兒。」

那時候同學都覺得竇唯這人挺聰明，很智

1 ｜「走穴」原是相聲用語。八十年代起，也指藝人在原有
體制之外的地方進行演出。

慧，愛開玩笑、惡作劇，「大家特願意跟
他一塊玩，至少我們這些老朋友覺得他那
時候挺正常的，挺開朗的。」蘇陽説。

竇唯在職業高中上了一年的學，就考進了
北京青年輕音樂團，他開始到外地走穴[1]，
這時候的竇唯在同學的眼中已經和過去不
一樣了，蘇陽回憶道：「記得那時候他跟
我説一場能掙 30 塊錢，對我們這些學生來
説這太了不起了，有時候一天唱好幾場，
按我們的感覺就是他已經發了。耐克喬丹
（Nike-Jordan）一代的鞋，99 塊錢一雙，
那時候也就他能買得起，他不走穴我們就
在一起，我們就在一起抽煙，上高中抽煙
是件挺大的事情。然後他就給我們講走穴
的故事，那會兒覺得他挺好玩的。」

竇唯在音樂上的感覺隨着他進入專業團體
漸漸顯露出來，他雖然文化課的成績一般，
但絕對算得上是一個好孩子，「他從來沒
有挨過處分，他性格比較溫和，從來不打
架鬥毆。我們這幾個朋友都是暴脾氣，他
屬於脾氣比較小的那種人。」

有一次，蘇陽去輕音樂團找竇唯玩，竇唯
告訴他，打鼓挺好玩的，於是就當場教蘇
陽打鼓，蘇陽一下子就喜歡上了打鼓，後
來組了樂隊，蘇陽一直是鼓手。竇唯做事

很認真，他這種認真往往能感染周圍的人，
「在音樂方面他確實影響了我們這一幫朋
友，我們都特別喜歡音樂，我是受影響幹
上這行，其他人不管幹什麼行業，都特喜
歡音樂，都是竇唯影響的。」

不過蘇陽也説：「竇唯小時候的確開朗，
但不是能和你交流的人，那時候很多朋友
雖然小，十七八歲，但是可以聊天了，説
一些心裡話什麼的，但他很少跟人有心靈
上的交流。我始終覺得他不是那種善於表
達的人，至少在用語言表達這方面。竇唯
的歌詞説真的算不上好歌詞，因為他真説
不出來。」

1987 年左右，竇唯進入了搖滾圈。

現在「不一定」樂隊的成員陳小虎算是認
識竇唯比較早的一個人，也是當初北京搖
滾圈裡出道較早的一撥人，用他的話講，
崔健他們算第一撥，他是第二撥。

陳小虎回憶他當年認識竇唯的過程時説：
「1987 年，我們在北京化工學院演出，
我們有一個樂隊叫『派』，樂隊的成員有
高旗、何勇、曹鈞、驊梓和我，我們唱上
半場，都是些翻唱的歌，崔健唱下半場，
我們樂隊有三個人爭着當主唱。演出結束

了大家都不散，很多人都上來即興表演，這時候竇唯上來了。那時候竇唯很年輕，挺有衝勁，他當時唱了一首『威猛』樂隊（Wham！）的歌，覺得這哥兒們唱得真棒，他的即興能力特別好，用咱們的話說台緣兒很好。我記得竇唯那天給我印象最深的是他戴兩個眼鏡，因為他是近視眼又沒有現在這種可以分蓋的墨鏡，他就在近視眼鏡外面套了一個墨鏡。」

八十年代中後期，搖滾樂開始在中國興起，那時候人們對搖滾樂知之甚少，只有搖滾樂的影子，還沒有成形，即便像崔健這一批最早的搖滾歌手，在今天看來，當時玩得也不是純粹的搖滾，他們不過是組成了樂隊，創作了一些歌曲。隨着他們對搖滾樂的瞭解增加和對樂器掌握的熟練，1988年後，中國的搖滾樂才有了形。

當時，對中國搖滾有着啟蒙作用的是英國的「威猛」樂隊來北京演出，那時候聽搖滾都很困難，陳小虎說：「那時候我們要想聽點什麼東西只能買空白磁帶，然後去找那些老外，跟他們交朋友，請他們吃飯，去飯館請人喝大瓶的燕京啤酒，然後去錄一些東西，包括賈斯汀的音樂等等都是這麼來的。」

陳小虎説：「像小竇這樣的，完全不知道從哪兒冒出來這樣一人，大家都覺得他唱得挺不錯，挺有感覺。我覺得他當時在舞台上的表現力，國內完全沒有人能比。因為那時活動很少，外交人員常常在地下室搞一些活動，大家常在那裡聚會，然後大家慢慢就熟悉了。到後來小竇去了『黑豹』樂隊，寫了一些歌在那裡演出，我印象中他們是最火的，在舞台上他也是表演最好的。」

「黑豹」樂隊是由郭傳林組建的，在搖滾圈裡，人們習慣稱郭傳林為「郭四」，熟悉的人都喊他四哥。談到竇唯加入「黑豹」樂隊的前後，郭傳林說：「1987年，我們搞一個活動，那時候『黑豹』的主唱還是丁武，後來有人說給我介紹一個唱歌非常好，感覺非常好的歌手，叫竇唯，我就邀請他參加這次演出，演出的時候感覺他的靈氣和舞台表現都很完美，再加上他的音色，後來丁武離開樂隊成立『唐朝』，這時候我就想法把竇唯拉進來，這可能是『黑豹』唯一的亮點。他那時候比較有朝氣，說話也比較幽默，接觸人也比較誠懇，有禮貌。我跟他談完了之後他考慮了幾天，後來他又跟我談了一些問題，他那時候在北京青年輕音樂團當歌手，經常走穴演出。我跟他講，我組建『黑豹』樂隊，每個人都要背水一戰，都要辭職，兩三年後就能

｜竇唯把自己的樂隊取名為「不一定」

出來。他當時也答應了加入『黑豹』，在創作方面他還是比較積極的，對音樂的感覺和對音樂的執着，是在『黑豹』期間無可替代的，他創作了不少優秀的歌曲。」

的確像郭傳林所説，大約3年的時間，「黑豹」真的走紅了，1990年，有六支搖滾樂隊在北京首都體育館搞了一場「90現代音樂會」，但「黑豹」並沒有出現在演出名單中，這件事對「黑豹」的影響很大，不過，兩年後，「黑豹」的第一張專輯出版，以勢不可擋的氣勢橫掃大江南北，當時市面上的各種「黑豹」盜版磁帶多得令人咋舌。《無地自容》、《Don't Break My Heart》、《別去糟蹋》成為流行一時的歌曲。而竇唯高亢激昂的演唱風格，成為「黑豹」樂隊最突出的標誌。

但是，也就是在「黑豹」第一張專輯出版不久，竇唯做出了一個令人吃驚的決定——離開「黑豹」。

九十年代中，記者採訪竇唯，問他當初為什麼離開「黑豹」，竇唯輕描淡寫地回答説：「因為在音樂上我又有了新的想法。」所以，在一次去海南的演出中，竇唯突然剪去了他的長髮，讓樂隊成員一驚。「我是想用這種方式告訴他們，我要離開樂隊。」竇唯説。

事實上，竇唯離開樂隊的真正原因，在今天也是一個眾所周知的秘密，那就是王菲跟他好上了。而之前王菲是「黑豹」鍵盤手欒樹的女朋友。郭傳林對此也感到很無奈，因為他知道，這種事肯定會影響到樂隊的內部團結。

「他有一次給我打電話，決定離開『黑豹』，我問為什麼？他説也不為什麼。我跟他談了幾個條件，第一，別唱『黑豹』的歌。因為他一唱『黑豹』的歌，這邊肯定完蛋；第二，樂隊的一些所謂的秘密不能往外説，他都答應了。我説你的音樂風格看看能不能變化一下。前幾年，我們見面喝酒，他喝多了。我覺得那個保證書可能一直壓着他。我覺得當時對他有一定的壓力。」

在「黑豹」時期的竇唯，給人的印象和過去差不多，蘇陽説：「他在『黑豹』樂隊，跟在高中沒區別。」郭傳林説：「那個時候他願意跟人交流，很有個性，比較外向。那時候比較愛表達，演出的時候我們倆都住一個房間，他是個喜歡交流的人，『黑豹』時期的竇唯比較積極進取，後來發生變化是跟王菲結婚之後。他離開樂隊之後基本上就沒什麼聯繫了，偶爾通一次電話，等我再見到他，就發現他的性格開始發生

變化了，比較沉悶，不愛説話了。我問他，你怎麼不説話？就在他潑人可樂，媒體鬧得最凶的時候，我見到他，那時候他變得更沉默，他剛跟王菲離婚。我覺得他的性格變化是情感上的問題，還有媒體的原因。」

這時的竇唯開始變成了一個怪人。究竟他與王菲走到一起又分開這段時間竇唯是因為什麼原因在性格上發生如此大的變化，不得而知。總之，那個活躍、開朗的竇唯不見了。

蘇陽説：「他性格的變化還真沒有一個明確的標誌，説他從哪一天開始就變了。大了以後，大家都明白了，有時候朋友聚在一起，他的狀態就很放鬆，但是大家坐在這裡聊天，他坐在旁邊，你能感覺他有話要説，憋半天，就歎口氣。比如他始終對社會的狀態不樂觀，他就是想表達的時候最多也就一句話。有時候他可能會掰扯一下，但説來説去就那麼一句話。他不善於辯論，不善於引經據典。老朋友在一起都是陳芝麻爛穀子，都在回憶過去的事情，音樂上也很少交流，最多他就是説，我聽這個呢，然後把唱片放出來就不説話了。」

離開「黑豹」之後，竇唯組建了「做夢」樂隊，陳小虎也是樂隊的成員之一。「從那時起我們真正算一起做音樂，以前就是在一起玩，大家都是好朋友，有共同語言。從『做夢』樂隊開始，對他才開始有一些真正的認識。」陳小虎説。

在陳小虎的眼裡，竇唯是一個非常逗，具有幽默感的人，「1992年之前他給我的印象是一個特別快樂特別幽默的人，他的話雖然不多，但是特別像相聲裡捧哏非常棒的人。那時候我們有一陣常去黃小茂家玩，黃小茂家還有一盤錄像帶，錄的就是我們倆説相聲。竇唯捧哏我逗哏，逗得小茂天天笑得前仰後合。竇唯是一個特喜歡玩，而且不是一個豁造（瞎折騰）的人。那個時候家裡剛有程控電話，也剛有野酸棗的廣告。竇唯就弄一個電話留言，一打電話就有一個『野酸棗，滴溜溜的圓，我不在，請留言』，弄得人特逗。」陳小虎回憶這些經歷的時候顯得非常開心。

談到竇唯的變化，陳小虎説：「我覺得音樂可以記錄一個人當時的生活狀態，『做夢』的音樂首先不是那麼流行、上口，那個時候竇唯開始有一些變化，對生活的認識開始有不同，性格上有些變化，話也少了，人也內斂了。我覺得人的變化肯定是因為很多方面，環境、家庭，包括自己真正步入社會，真正出來闖蕩。」

「當時記得朋友們都在勸他不要放棄。我印象很深，他說：『我想好了，我決定。』這讓我覺得他很有主見，他要決定的事情就沒有人能勸。後來『做夢』樂隊出完唱片後，他開始慢慢有些變化了。我後來也問過他，他的理由是人那個年齡做的就是那個年齡的事兒，這個年齡就該做這個年齡的事兒。」陳小虎説。

其實竇唯跟朋友在一起玩的時候，還是很放得開的，陳小虎講過竇唯曾經給大家拍過不少DV，「他每次出去玩就召集大家拍片子，我們曾經拍過武打片、恐怖片，連周迅、黃覺都跟我們一塊在裡面演過，還有專業的化妝師，還拍過抗日戰爭的片子，拍了大概有七八個，那是1994年左右的事。」

竇唯不愛説話，尤其是面對媒體的採訪時，他常常用幾個字就把記者打發掉，那時候，人們對竇唯不理解，覺得竇唯是故意裝出這樣的，周杰倫在公眾面前的裝是出於商業包裝的需要，而竇唯，在沒有任何商業意識下，不可能這麼裝出一副沉默的樣子，而且他不會一裝就是十幾年。

郭傳林説：「他不愛説話，我也不愛説話。一次他來我公司，我一直勸他開口唱歌，那次他來，在這裡待的時間特別長，我就放一張佛教音樂的唱片聽，突然他問我：『四哥，你有病。』我就問他：『咱倆到底誰有病？我覺得你有病。』他説：『我是有病，咱倆犯的是同一種病，你看我在這裡待這麼長時間你都沒話跟我説。』我説：『待着不一定説話，咱倆有一個溝通就行了。』」

陳小虎説：「他是一點一點變成這樣的。以前他好像不是很在乎這些。因為那時候也不是很受關注，他真止感覺壓力太大的就是跟王菲離婚。後來他很注意自己的言行，他説，言多語失。他非常注意別人對他的看法，比如頭一天一幫人在聊天，第二天見面他會問：『我沒有什麼過份的地方吧？』」

郭傳林説：「竇唯不愛見人。所以我是不願意跟他吃飯，因為也沒得聊，就是吃。有一次吃飯，我跟他説，你過來，我這裡人多，熱鬧。他來到餐廳都坐下了，別人陸陸續續都到了，他就起來了，説：『四哥，我走了。』我説：『幹嗎？』他説：『人太多。』他以前不這樣，那時候樂隊的人天天在一起，他有説有笑的。」

竇唯越來越靜了，無論是音樂還是生活中的表現，越來越低調。他從不去人多的地

方，也不願意在人多的地方跟人見面，跟人約也是去那種很安靜的地方。他在後海的一家酒吧，一待就是 3 年。這兩年他又一直在南長街的清風茶館待着，朋友找他不用打電話，直接去那裡，他肯定在，因為這裡比較安靜。

寶唯喜歡安靜環境，能看出來，他是個想遠離是非的人。外面的安靜和內心的平靜，才能讓寶唯感到舒服。

這種沉默的性格讓寶唯在面對媒體的時候，變成了一層很安全的保護網，當有人告訴寶唯報紙上關於他的不實報道時，他最多用「無聊」兩個字來表明他自己的態度，從來不多說一個字。

但是這種保護自己的方式往往又會起到反作用，沉默最終會演變成壓抑、躁動、鬱悶，陳小虎說：「寶唯是個堅強的人，他能繃 5 年，後來實在繃不住了。」

郭傳林得知寶唯出事了，去看寶唯，寶唯說的第一句話就是：「四哥我闖禍了，我把丁武給罵了。」郭傳林問他：「為什麼？」他說：「我比較憋得慌，跟高原的事情，壓力太大。」

蘇陽也說：「他自我保護意識挺強的，但他調節能力差。我覺得，娛樂記者你該分得明白，有些是娛樂明星，你炒炒他們的新聞，說不定他還高興呢，那種賤人，你罵他都沒事。寶唯還是藝術家的範疇，你別拿對付娛樂明星那一套對待寶唯。就像趙傳那首歌裡唱的那樣：生活的壓力和生命的尊嚴哪個更重要？」

陳小虎說：「我記得以前參加個什麼活動，打車（編按：攔計程車）的時候連續幾次被拒載，他當時就有點急，就摔門。我從他的眼裡看出這人要是真急了的話，是挺厲害的。但平時跟朋友之間這麼多年，還真沒怎麼急過。」

寶唯是一個能掌控音樂但不能掌控自己生活和命運的人，他的笨嘴拙舌使他乾脆放棄了社會交際的機會。寶唯的朋友煬子講過這麼一段往事，2003 年 SARS 期間，煬子在上海的男朋友家裡躲 SARS，一個偶然的機會，煬子幫寶唯聯繫成一場演出，煬子說：「5 月份，男朋友帶我去 Ark 酒吧，我當時就想，寶唯現在幹嗎呢？我問問酒吧能不能讓他來演出。我給他打電話，後來就談成了。演出結束後，我問寶唯，演出怎麼樣？他說非常好，這樣我就放心了。他說：『煬子我非常感謝你，我要送你一

個禮物。』我說：『什麼東西？』他說：『我的《暮良文王》母帶。』我當時就想，為什麼不能把它發表呢？我在上海人生地不熟，就打 114，後來又找到上海音像，接待他的人聽了寶唯的音樂後說：『這個純音樂的我們倒是可以出版，但是這種音樂是什麼呢？你可不可以問一下寶唯？』我給寶唯打電話，寶唯說：『我不知道怎麼說。』後來再給寶唯打電話，他就很着急，他不敢接電話，他說，這個音樂就是做出來的，叫什麼我說不清楚。」

蘇陽說：「他從來不東拉西扯亂說，他要想半天，然後歎口氣又不說了。不過我們早就習慣了，我們聚會的時候有時把他扔在一邊不搭理他，如果說他怪，他不太容易開放自己，不太容易跟人交流，一方面可能他覺得自己表達不準確，一方面可能覺得說了也沒用，這種可能性更大一點。」

郭傳林說：「他社交方面差一點，比較笨。」

蘇陽說：「如果一個人在音樂方面很能變通，那他一定是個生意人，寶唯恰恰不能變通，他適應社會的能力很弱。我覺得音樂這東西挺可怕的，他也可以把人一步一步引導到一個東西裡面，音樂給寶唯帶來很多東西，也影響了他很多東西，對於懂音樂的人，音樂可以把他的情緒和過去固有的潛意識裡的東西挖掘出來，甚至會加劇這種東西。我記得他跟我說過一句話：『人無論在什麼心態下，在變化過程中都能找到一種音樂，跟你特別契合。』我覺得這句話說得特別好。當這種音樂和他的心理契合的時候就會把他心裡的那種情緒放大了，超出了日常的那種感覺，他把它當成了靈魂溝通的東西。我覺得，做音樂的人，有的人是為了娛樂大眾，有些人是為了娛樂自己，我們樂隊就是很典型的，再有一種就是連自己都不娛樂，寶唯就是這種人，我覺得他對音樂的態度太認真了。他現在已經是大師級的人物了，他不這樣的話他做不出這樣的音樂，他的性格和狀態就是這樣，但是對生活來說可能不是件好事。拿得起來放不下。我們很多朋友在一塊兒，說勸勸寶唯，我就說，你們別勸他，他就這樣，他要是真變了，就沒意思了。如果說就他這樣的人你還傷害的話，這個社會就有問題了。」

煬子是學美術的，她知道寶唯喜歡畫畫，經常跟寶唯討論繪畫，她說，從寶唯的畫裡面，你能感覺到他心靜如水。陳小虎說：「有時候給寶唯打電話，問他幹什麼呢，他要麼是在懷柔，要麼是在密雲，在那裡畫畫呢。」當寶唯對某件事上心的話，他

會非常認真，相反，對他不感興趣的事情，他就不知道該怎麼辦。

陳小虎說：「1991 年，我們開始做樂隊，排練一天最少 5 個小時。做這件事情的時候我發現他非常認真，他能夠很長時間一言不發，前期都在聽排練，然後休息的時候提出些建議，等再排的時候就商量怎麼改，剩下的時間他就在聽。那時就覺得他不是像玩的時候那樣嘻嘻哈哈，做事情極其認真。因為他很認真，不管什麼演出，他都要求去看場地看設備，可是看場地的路費、食宿都要從演出費裡扣，從私心雜念裡講我覺得造價太高，但是從另一方面我又比較支持他，因為這樣對樂隊來說更負責任。有時候為了省錢當天去晚上就回來，這 4 年每次有演出的時候都是這麼做的。他把精力都用在他自己喜歡的事兒上。好多人說竇唯不食人間煙火，這話好像是誇他也好像是罵他，但說實話，他真不行，他處理一些社會當中的事情，都是我去幫他處理。他能暈到什麼程度？車要年檢他都不知道。」

同樣，在面對媒體的不實報道，竇唯也是無能為力，也是他最困惑的。竇唯曾對煬子說：「當初我說的真的不是那個意思，這個採訪有誤導。」煬子說：「他整天面對

音樂，沒有那麼多思維方式判斷別的事情，或者說他沒有跟人打交道的能力。他跟樂隊交流的時候也是用音樂，他跟我討論的時候也是看我是否悟到了一個點，如果我說到點子上，他會跟我繼續，如果我偏離了很遠的話，他會選擇放棄跟我討論。」

2004 年 7 月，北京某周刊有一篇報道關於王菲、李亞鵬和黎明去慶雲樓的事情，文中稱慶雲樓是竇唯開的。竇唯覺得這篇報道太過份了，便帶着煬子去雜誌社講理，但是雜誌社並沒有跟竇唯很好溝通，後來顏峻出面，希望雙方和解。竇唯說：「什麼叫和解？再有一次這樣的事情的話我就報警，我覺得危險，我覺得每一分鐘都沒有安全感，我不知道明天將發生什麼。因為所有媒體說的跟我做的都一點沒關係。」後來，竇唯又去那家雜誌社，無奈地說：「算了，大家都是鄉里鄉親的，都在北京，如果過去有什麼誤解的話，我希望從現在開始不要誤解我了。然後你們可不可以更正？」煬子說：「第二期我找到了一塊方糖那麼大的更正說明，沒有比這個更諷刺的了。電話費無數，上火無數，生氣、激動，到最後一點理都沒有。後來一看到這樣的新聞，我就退卻了，我說如果不通過正式渠道的話，我們都太微弱了。竇唯不是一個好鬥的人，他不發洩出來就會感到委屈，

會憋出病來。他一般不會去打擾對方。」

寶唯在音樂之外，似乎是個很愚鈍的人，但是在為人處事上，他又能在某些方面高人一等，比如，寶唯是個很有禮貌的人。

陳小虎説：「寶唯是一個很有禮貌的孩子，比如説坐一堆人給他介紹，他會站起來一一跟大家握手、問名字。比如桌子上有張廢紙，他肯定給你收起來，煙灰缸一會兒給你倒一趟，樂隊演出，他永遠提前一個小時，5 年了，我就比他早到過一次。他先去把舞台給掃了，拿墩布墩一遍（編按：用抹布擦一遍），服務員每次都看不下去，才幫他弄。能感覺到他家教不錯。他其實是一個忍耐力很強的人，沒有什麼過激行為、過激語言，而且他不是一個愛罵人的人，平時説話都文縐縐的。」

但就是這麼一個彬彬有禮的人，最終用一種極端的行為來為自己「驗明正身。」事實上，寶唯這麼多年讓他最不舒服、也是最諱莫如深的就是媒體對他的兩段婚姻的報道。

陳小虎説：「他有他的問題，不太愛説話，更多的時間是悶在那兒，還有一個問題是希望對方理解。他做這個東西不止他老婆

不理解，甚至樂隊也有好長時間有分歧，認為他生活現在這麼拮据，孩子也大了，也需要錢來養，這是很正常的事情。我説想掙錢對你來説並不難，張嘴唱歌錢不就來了嗎？但是他不喜歡，覺得那個沒什麼意思，覺得現在的更有興趣。」

寶唯的確處在生活的壓力和生命的尊嚴之間不可調和的矛盾之中。

「我認為他根本就沒有瞭解到現代社會發展的速度，社會現實是什麼，他不瞭解，所以他接受不了這些東西。他其實是一個非常保守的人，這麼多年我沒有看到他主動戲過果兒（追女孩）。小寶給我的印象一開始就是非常信任別人，但是越到後來越不容易信任人，包括唱片公司、媒體，到最後與媒體幾乎都成對立面了。他相對比較敏感、脆弱。大家都敏感，但是敏感的同時他也挺脆弱。但是他這根神經繃得挺緊的，他想做一件事，比誰都軸（編按：固執），九頭牛都拉不回來。我跟他爸爸聊天，説以前我覺得小寶是一個膽小的人，這件事發生了我發現他是個比較勇敢的人，我不是支持他這麼做，以前他給我的印象是膽小怕事，不想有口舌之爭的人。其實我覺得他應該有更好的處理辦法，他沒有經驗，也不懂如何處理這些事情。」陳小虎説。

2 ｜ 2006 年 5 月 10 日，竇唯對《新京報》記者撰寫的涉及
他與前妻高原的文章感到憤怒，到編輯部要求見那位記者未
果，情緒失控，毀壞了辦公室電腦，並在編輯部樓下點燃一
部屬於該報編輯的私家車。

煬子説：「竇唯本人是以一個長期做音樂
的思維方式去思考問題，他面對那麼多雜
亂無章的評價，他肯定沒有能力去捋順。
美國五十年代有個畫家叫波洛克（J. Jakson
Pollock），他死於一場車禍，他一夜成名之
後，媒體一直帶着他往前走，觀眾整天懷
疑他做的是不是藝術，他覺得往前走，別
人看着都是謊言，最後把他逼崩潰了。」

在出事 2 的前一天晚上，竇唯看着關於他罵
李亞鵬的報道，對煬子説：「我再説一句
話，顧城的一句詩：我拿刀子給你，你們
用它來殺我。」他説：「這篇報道寫出來，
他們拿着刀，一個給我，一個給對方（李
亞鵬），讓我們互相仇恨。」

（原載於《三聯生活周刊》2006 年 19 期）

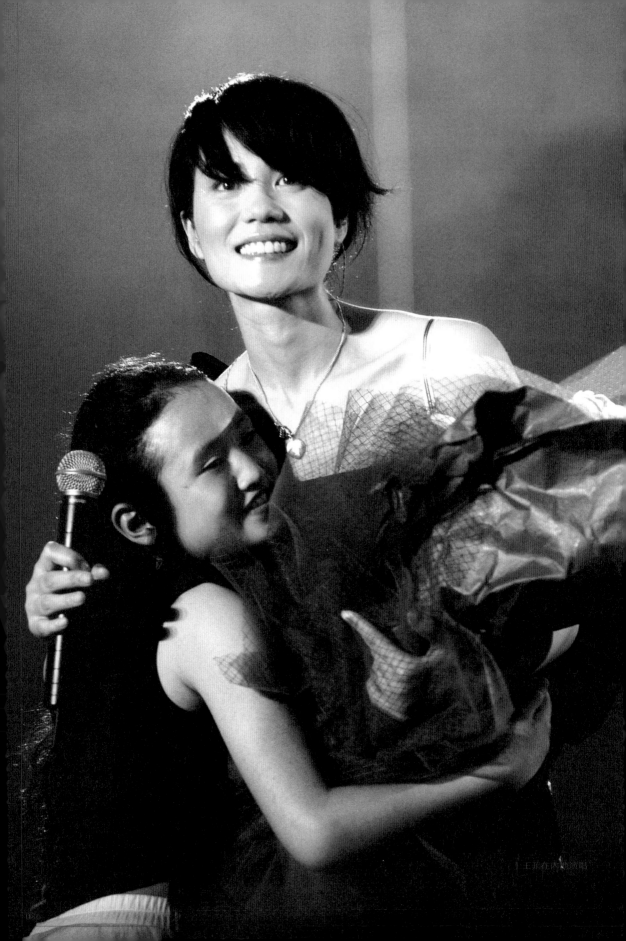

為什麼
喜歡王菲

王菲時代與後王菲時代

文｜王小峰

王菲結束了一個時代。

在王菲時代，有完整的唱片業，可以讓她和同時期的同行有良好的音樂環境，唱片公司可以花一大筆錢砸出一個明星。在這個時代，但凡你有點才華天賦，都可以放在這台唱片工業機器上，製造出公眾想要的那個結果。某種意義上，對大多數人來說，這台機器給他們帶來了幸運和成功。王菲也不例外，只是她某些時候能自己操作這台機器。因此，她比太多的人獲得了她想要的結果和因為這個結果給她帶來應有的成果。

在今天看，內地、港台流行音樂的水準、發展水平互有差異，但是王菲卻趕上了這三地的黃金時期，這個時期巨星雲集，歌壇熱鬧非凡，王菲更是獨樹一幟。

上世紀九十年代中期，香港開始了造王運動，造出了四大天王。四大天王的出現，更確切地說是為了掩飾香港流行音樂後繼乏人，讓流行音樂徹底進入娛樂時代。四大天王確實讓香港歌壇熱鬧了一陣，而且讓香港流行音樂對內地流行音樂的衝擊達到了頂峰。但「造王」必然導致「早亡」，內地和港台流行音樂市場，香港最早一個崩潰，整個唱片行業因過度娛樂化而衰敗。

台灣流行音樂，一度是整個華語流行音樂的

標準樣板，最鼎盛期，台灣歌壇才子佳人應接不暇。但是進入九十年代後期，日趨保守的台灣唱片業，在消耗掉了骨幹歌手的青春之後，這隻華語地區的音樂小鳥就再也一去不回來了。周杰倫、王力宏、陶喆這批新生代歌手和前輩比，淺薄了很多，音樂毫無新意。整個台灣歌壇，只靠周杰倫這一面旗幟，多少顯得尷尬。台灣音樂人把流行音樂的垮掉歸罪於互聯網的出現。這僅僅是一個藉口，互聯網可以讓音樂不賣錢，但不會讓音樂才華隨着免費下載流失掉，最主要原因還是台灣歌壇在經歷一陣輝煌之後日趨保守，最終不打自敗。

內地流行音樂，雖然從一開始就沒出現真正的模樣，但是人多勢眾，不管是盜版還是免費下載，都對這個一直沒有形成真正產業的行業形成致命威脅。內地流行音樂沒有完善的體系和機制，人們都學會了亂中取勝，雲彩多了，不知道哪一塊就下雨了，這麼多年就是一直量着過來的，面對各種摧殘打擊，早就習以為常。但因為它擁有最廣袤的華語音樂市場，總能養活個把人。

王菲是在內地和港台流行音樂市場一片淒涼的背景下選擇淡出歌壇的。在王菲之後，香港、台灣沒有再出現任何讓人眼前一亮的新人。以陳綺貞為代表的新一代歌手選擇的小眾市場，任何新人在此期間出道都抱着以小見大的願望。但時過境遷，市場的流失和受眾被一次次分眾，讓他們很難再擁有一個共同認可的市場氛圍。內地音樂市場倒是一直很喧囂，選秀時代的歌手開始粉墨登場，幾年的選秀下來，出現了一批快餐選手，但是他們與受眾之間的關係建立在瘋狂的「一夜情」基礎上，沒有真正的群眾基礎，受眾的忠誠度很差。更主要的是，內地目前已無一家像樣的音樂製作公司，沒有人敢冒風險去培養一個歌手，他們都在做着一個這樣的夢：有一天從天上掉下來一首惡俗到讓人嘔吐的歌曲，然後變成手機彩鈴，準備一夜暴富。從此歌壇只有暴富的夢想，沒有抱負的夢想。

這就是後王菲時代，一個把出現巨星可能性都統統斷絕的時代。

那麼，王菲為什麼還要復出？

王菲的氣場

不管熟悉王菲和不熟悉王菲的人，都覺得她是個謎。你可以跟她很熟悉，但未必瞭解她，連和她合作多年的製作人張亞東也

有這樣的感受。

文 | 王小峰

王菲在上世紀八十年代中期成為歌手，她在當時錄製過 3 盤磁帶，內容以翻唱台灣流行歌曲為主，但當時北京幾家以錄製流行音樂為主的音像出版社的負責人，都沒有與王菲合作過，王菲的專輯使用的是內蒙古音像出版社的號，至今已無從查考。1987 年，第二屆百名歌星演唱會，王菲的母親找到了當時的演唱會負責人甲丁，希望王菲能參加這場演唱會。甲丁聽了王菲的歌之後覺得還不錯，便讓王菲加入進來。之後，王菲便到香港定居。可見，這段在內地歌壇的經歷，王菲還是很邊緣化的。

畢竟王菲那時還比較年輕，也不是屬於愛出風頭的那種歌手，當時活躍在歌壇的歌手，怎麼排也輪不到她。甲丁對記者回憶當時對王菲的印象，就是演出排練間歇總有一些男歌手圍着她轉。也許王菲不去香港，會跟其他歌手一樣，出很多磁帶，走很多穴。

甲丁的另一個印象是：王菲在性格上跟她媽媽很相似，也是怪怪的。這也是後來很多接觸過王菲的人對她的直觀印象。

原「黑豹」樂隊經紀人郭傳林對本刊談到對王菲的印象時說：「別人都以為她特傲，其實她對什麼事兒不是特別善於參與，一般她不愛開玩笑，比較冷的那種。讓她幫忙，她能做的，就是點點頭，做不到的決不答應。做完了她也不會邀功，不會到處說：瞧，這事兒是我幫着辦的。」

當時王菲是「黑豹」樂隊鍵盤手欒樹的女朋友，「黑豹」去深圳演出，郭傳林希望王菲能幫個忙，希望香港唱片公司的人能過來看看，看看樂隊在香港是否有機會發行唱片。王菲幫助「黑豹」樂隊聯繫到香港公司，並且順利在香港發行唱片，這比北京很多樂隊早一步在海外發行唱片。樂隊感謝她，她只是說：「這是你們努力的結果。」

郭傳林說：「王菲很聰明，思維敏感，是個善於觀察和思考的人。她的人格很有魅力，她很會包裝自己，她有些事看的很明白就毫髮無損，她非常注重形象、面部表情，調子自己很會定，很明白。到香港以後還是比較冷貴的感覺。那時候王靖雯在香港比較有名，很會處理事，她比較冷的處理方式也不會讓人家覺得煩，覺得她就應該這麼處理，我覺得她做人也是一個謎。在和新藝寶合約的後期，她有回內地發展

的想法，當時北京這塊創作空間和感覺比較合她發展的路。為什麼她能成為歌后？我覺得跟她自己安排自己比較明白很有關係，知道該走哪步棋。但她知道那時候要奔內地主流估計也沒戲，包括個性的東西，內地製作人還沒達到她那種高度。」

王菲唱過一首歌叫《討好自己》，事實上一個在藝術上有創造性的人，不能太過欣賞別人，老看到自己的不足，會忽略自己的東西。王菲就很專注於自我感受，發現自己。

張亞東告訴記者：「王菲整個給我的感覺就是個不刻意的人，有超強的感悟能力，而且平時是不顯示的。有些人平時思想光輝，言談話語都透着與眾不同，結果做事情沒看出什麼。王菲恰恰相反，大多數時候像個普通人，朋友哥兒們，從來不正經談什麼藝術的創造性話題，但她的直覺是精準的，在她唱歌的那一刻，或者在她聽音樂的那一刻，她是非常精準的。在錄製《浮躁》的時候，我做了一段音樂，在錄音棚放了一遍，王菲說，不安，叫《不安》吧，她可能比我更能找到音樂表達的東西，我覺得這是直覺。」

王菲給自己找到一種不食人間煙火的演唱方式，這種方式體現在歌詞上，就是她盡量迴避與聽者之間敍述、溝通什麼，而是把聽者指向一個沒有目的地方。包括她翻唱鄧麗君的歌曲，也專挑那些情愛色彩不強的歌曲。

王菲在錄製一張唱片的時候，從來不跟製作人要求什麼，當她選定一首歌，編曲結構定好，進棚後張嘴就唱，唱完後走人。因為她在此前已經對一首歌做了最準確的鑑別，甚至她從來不會為一張專輯開策劃會，完全憑直覺，從來不管什麼風格不風格。有一次她錄音，有一段聲音唱破了，張亞東說補一下，王菲說，反正別人聽不出來，沒事兒，走吧。她做事看起來很隨意，實際上早就胸有成竹。

張亞東說：「有時候王菲會帶給你一種氣場，她可以罩得住那個東西，讓你放寬心，隨便你想做什麼。我覺得我的生活裡多數時候特別被迫扮演自己的角色，比如我是音樂製作人，我永遠跟人說哪個是主打歌，編曲是什麼風格，編曲、錄音、主打歌可能是我的台詞，我這輩子就領到了這個劇本照這個念下去。王菲則永遠不按這個劇本走，你不能限定她，她每天都跟你開玩笑，玩兒，瞎聊，跟個小孩一樣，說唱就唱說錄就錄。錄的那一刻，你覺得聽她錄

音就像看演出一樣，被她感動，在錄音棚很少有歌手一次能把歌唱完，或者每次都那麼完美，你都忘記你在錄音了。大多數人錄音都是截來截去，你都錄疲了，完全不知道自己在幹嘛。她就是不願意按照慣常的方式出牌，她總會給你意料之外的答案和結果。她的好多做法挺反商業的，也許這就構成了她整個人的魅力。有的人叛逆是行為上，有的人叛逆是骨子裡。王菲的叛逆來自自己的需求，她在不同時期做了很多我覺得叛逆的事情，《天空》那張唱片非常好，對啊做下去啊，結果接下來的《浮躁》，太奇怪了，完全不同路數。」

張亞東與王菲合作的時候，他剛剛擔任製作人這一角色，他很希望從王菲這裡學到一些專業的東西，但是他說，合作這麼多年，他並沒有從王菲這裡學到什麼。「我跟她的合作沒有獲得什麼很職業化的那種工作經驗，我很職業化的經驗都是從別人那裡獲得的。她帶給我的是給我完全的想像力，讓我忽略掉商業，只想做自己想做的事，我會覺得特別美好，會有信心。」

同時，張亞東反覆強調自己不瞭解王菲，他和王菲、竇唯不是一類人：「跟王菲合作，始終覺得不瞭解她的內心，王菲對我來說是非常神秘的，你無從摸索她內心究竟是怎樣的，或許因為這樣會更有魅力。王菲對我來說是一個另類，她不在我的規則裡，我覺得用我的思路不能理解她。竇唯跟王菲很多地方是一類，都是不按常理出牌。我不認為自己有什麼創造力，因為我知道太多好東西，我總能看到自己不好，這個非常影響自己的創作，你總想改進，可能費了半天勁把你的長處也忘了。有的人完全不顧忌這個，我覺得藝術家需要盲目的激情。我不太理解他們為什麼這麼想，竇唯自己做搖滾，做着做着把自己否定了；做《黑夢》，做着做着又把自己否定了。王菲也是不斷在尋求，我覺得這基本上可以概括為我們這個地區整個人的意識狀況、覺醒狀況，和政治是相關的。拿台灣來說，李宗盛、羅大佑到現在寫歌還是那樣，他們的生活並沒有發生太大的改變，對我們而言則是翻天覆地的變化。從最早的看不到，一點點，到全世界都出現在你面前的時候，每個人都會對自己背叛。」

王菲以前開演唱會，話很少，那種神秘感和音樂之間形成的氣場很迷人，她在台上的魅力不是在向觀眾展示她與音樂的關係，如何用音樂討好觀眾，拉近與觀眾之間的距離，卻是相反。

張亞東說：「我認為她有非常固執的一面，

非常堅持，就像《執迷不悔》、《討好自己》，不願意妥協，她會忽略掉其他方面的因素，比如感情，我認為這算是一個別人會喜歡她的理由。她整個人在台上就有大明星的氣場，加上她的聲音本身非常不食人間煙火，甚至表情也特別少，台灣歌手，像你的姐姐妹妹，跟你探討。王菲永遠一副冷冷的樣子，唱多有感情的歌曲都是這樣，她的固執、真實、不討好，我認為是特別有魅力的。對於媒體、對於大多數人來說，你對我好點，不然我滅你。但她就不對你好，相對就更醒目。音樂不可能討好所有人，能討好所有人的未必是多真實的音樂。人人都有讓別人認可自己的心理或者需求，每個人說話都會選擇一些盡量不招別人反感。王菲不是這樣的人，她完全在自己的狀況裡，在這種情形下才比較可貴。」

（實習生魏玲對本文亦有貢獻）

香港不曾改變過的王菲

王菲留給香港的印跡，在這個潮流萬變、人走茶涼的冷暖世界裡，仍舊可以尋摸得到。媒體提到王菲，喜歡冠以「貴為天后」的稱呼，一旦她回港購物，仍是狗仔隊們津津樂道的話題。

文｜吳琪

傳奇的尾聲？

2010 年 8 月的香港街頭，繁忙依舊，記者原本想看看王菲最初在這裡火起來的地方，她多年來的音樂監製人梁榮駿卻說，1989 年王菲第一次來試音、位於金巴利道的錄音室已經沒有了。他給王菲錄製頭幾張專輯的漢口道上的 S&R 錄音棚，也早在 1997 年左右關閉。

我們的見面約在了九龍佐敦南京街的 AVON 錄音室裡，王菲當年在這裡錄製了一曲成名的《容易受傷的女人》。這家錄音室並不寬敞，卻在香港如今僅有的 3 間專業錄音房裡邊佔據了兩個。香港唱片業，曾經偌大的一個造星工廠，如今仰望着上世紀八九十年代黃金時期的背影，不免讓人有些感慨。

有意或無意間，王菲與她代表的香港九十年代的流行樂，成就了傳奇的一個高潮與尾聲。

她一度引領香港風潮，留下一個特立獨行的標記；卻很少有人看到，她內心無言的

辯駁與徘徊。當年新藝寶唱片的老闆陳少寶，將之看做「北京女孩與香港流行文化的衝突」。而她的個人，最終大過了這座容易被淹沒其中的城市。她聲名工作都可以放下，自己的脾性卻放不下，真實，也倔強。

在瞭解她的人看來，王菲的世界裡，只有兩種人：熟人和不熟的人。熟人中，性格直率自然的人，王菲默契相投，引以為友。對於不熟識的人，她從不去揣摩，常常視若無睹，不因對方身份地位的差異而有所不同。

樂評人黃志華告訴記者，在王菲之前，香港幾乎沒有流行女歌手表露自我的創作，從來都是製作人強於女歌手。王菲與製作人共同探尋，她客居香港的眼睛，看到了港人文化不一樣的側臉。王菲的聲音，讓人聽到的不僅是歌曲——「我有很多問題，解決不了的問題；我缺乏耐性，沒什麼事能讓我滿意；我常得罪人，這好像是天生的本領；我討厭當明星，又希望引人注意。」西洋流行音樂與港式文化的結合，還有北方文化那種喜歡探尋音樂意義的追索，就像她自己所說，「你沒有那種感覺，你怎麼去表現？這不同於你做一件衫那麼簡單。」樂評人馮禮慈所看到的，也是王菲

的歌曲從來沒有停止過表達自己。從早期大路化的 Cantopop（廣東流行曲）到 AOR（成人搖滾），告別黑人 R&B 之後吸收白人電子迷幻音樂的 Trip Hop。她在音樂世界中，一直在找《出路》。

「大陸妹」王靖雯

「你最近聽什麼歌？」

「有首《無奈那天》，都好好聽！」

「誰唱的啊？」

「王靖雯。」

「王靖雯?! 不會吧，你好老土，中意她？」

在香港紅磡黃埔花園的新城電台裡，林伯希向本刊記者形容起當年香港女孩對王菲的態度，手舞足蹈。林伯希留着莫西干式的短髮，燙過，灰色眼鏡框配着灰色的休閒衫，在香港土生土長的他非常本土化，一口粵語形容起當年的王靖雯，極為生動。「香港歌迷都好勢利的嘛，那個時候覺得內地什麼都遜一些，北方來的歌聲好老土。一般女仔都中意關淑怡、周慧敏、林憶蓮。大家都知道王靖雯的歌唱得好，可是人不潮啊，所以紅歌不紅人！」

林伯希説他的高中時代伴隨着王靖雯在香港初露頭角，現在作為全港著名的電台DJ，在他印象裡，「大陸妹」王靖雯的身份，曾是普通香港人接受這位歌手的一個障礙。

2010年8月的香港街頭，暑氣襲人，花花綠綠的雜誌中沒什麼牽動全港人神經的大明星，黎姿產女與戴思聰的去世，佔據了最多版面。但這兩天仍有媒體翻出戴思聰與學生王菲的舊照，王菲留着一個蘑菇頭，黛眉紅唇，紅灰色的短上衣露出一大截腰，神情平淡，旁邊的圖片説明寫着：「王菲當年打扮老土，雖然會唱歌，仍舊沒有唱片公司願意簽她。」

一般人卻並不知道，王菲的內地身份對有心經營她的唱片公司來説，其實並非壞事。

當年新藝寶唱片公司老闆陳少寶看中的，除了王菲初試讓他驚歎，還有她的「大陸妹」背景——那代表着一個即將開發的市場。香港人習慣稱陳少寶為「小寶」，他曾是著名DJ，上世紀八十年代成為寶麗金旗下的新藝寶唱片老闆，後為環球唱片老闆，捧紅了王菲、Beyond、張國榮等。如今（2010年）五十歲出頭的陳少寶又回到新城電台做DJ，高高的個子，能説一口

比較流利的普通話，不是那麼香港化。我們的兩次聊天都在九龍紅磡的新城電台裡進行。

陳少寶告訴本刊記者，1988年王菲出現在他面前時，他天天忙着和朋友們喝酒送別。「離香港回歸的時間1997年越來越近，香港的移民潮從1980年就開始了，到了快1990年，好像天天有朋友要移民，約我吃飯告別。最後我決定不走，那麼我就在想，如果有機會簽一個內地歌手，應該會很不錯。」

陳少寶説，當時戴思聰打電話介紹給他，介紹有個北京過來的學生叫王菲，讓聽聽她的帶子。「戴老師介紹過來的學生都不錯。」王菲的歌帶就到了新藝寶音樂監製梁榮駿（Alvin）手裡。梁榮駿在美國出生長大，唸完高中又唸了一年專科，在暑期回來香港玩被環球唱片招致麾下。他留着漂亮的八字鬍，説話非常溫和謙遜，與記者回想二十多年前，他將兩人合作的成功歸於「剛好我們欣賞的音樂很接近，我和阿菲都是外來人，反而沒什麼束縛」。

上世紀八十年代，梁榮駿説他每天忙得團團轉，「起初王菲的錄音帶我一點都沒在意，每天都有人送錄音帶過來，想試一

試。」直到幾個月後，他無意間拿起來聽，王菲唱的是鄧麗君的歌，「我一聽手臂上的汗毛都豎起來了，好聲音啊，非常impressive！」

然後，陳少寶也聽到了王菲試唱的鄧麗君的《小城故事》：「和一般香港人比起來，我對國語歌有感情，我很激動啊。我打車的時候，聽到司機在聽鄧麗君的歌，我就把阿菲的磁帶拿出來說：你換這個聽聽，有鄧麗君的味道。」二十多年後的今天，陳少寶已經不記得那位司機的反應，他只記得自己當初的興奮，一個喜歡音樂的人，找到了一個會唱歌的人。

陳少寶說他雖然出生在香港，但上海的父母給他的影響，遠遠超越了香港狹小的地界。「我雖然沒有長期離開過香港，但是在音樂方面，我覺得自己好比在國外唸過大學。」

王菲在香港遇見的第一個老闆和第一個音樂監製人，恰好都不太「香港化。」梁榮駿甚至覺得，「小寶說這個內地女孩粵語說得不準，我都沒有覺得啊，反正我從美國回來，我的粵語也不準啊！」

於是非常簡單地，在聽了王菲試錄的兩首歌之後，陳少寶決定簽她。「現在想起來我當時太大膽。」陳少寶說他當時居然都沒有見過王菲的面，而且他聽出王菲試唱的粵語歌明顯發音不準，「她當時是個十八九歲的小女孩，如果學到二十多歲還學不好粵語，那這唱片公司的生意就不好做啦。」那時的香港市場，對於內地唱法的國語歌完全沒有認同感。陳少寶回憶，新藝寶當時的宣傳部經理綽號叫「紅牛」，曾衝入房間說：「你簽了個『大陸妹』啊？那以後送唱片（或單曲）給各大電台打榜的事你自己做，我不會做啦」。

但是陳少寶敢於簽王菲，也不是完全的衝動。新藝寶唱片公司是寶麗金的子公司，寶麗金當時有紅透半邊天的溫拿樂隊、譚詠麟、鄧麗君。「所以我跟寶麗金老闆講，我簽的人和你們相對應，你們有溫拿，我有 Beyond；你們有譚詠麟，我簽了張國榮；你們有鄧麗君，我剛簽了一個王菲。」

「她的路子更寬」

其實對於王菲最初的風格定位，新藝寶唱片曾想過，要不要打造成第一代鄧麗君的路線。梁榮駿不贊同，他喜歡歐美的流行曲，不願意做自己沒有興趣的風格。陳少寶看到林憶蓮當時非常火，她的粵語歌有點黑人音樂 R&B 的味道，比較特別。所以，

「天后王菲」

陳少寶說他和梁榮駿的想法比較接近：「我們可以給阿菲加進 R&B 的風格，但是又不能太多，弄成了另一個林憶蓮，也不能是另一個鄧麗君。」陳少寶明白，唱粵語歌的香港人，沒有王菲這樣北京人的嗓子，「不要浪費她的 talent（天賦），她的路子更寬。」

梁榮駿向本刊記者回憶，王菲第一次來到他面前是夏天，穿短袖 T 恤，頭髮燙着簡單的捲，沒有化妝。「我一看這個女孩很 Fresh（有新鮮感），香港女孩好像不是這個氣質。她高高的個子，很簡單乾淨。」梁榮駿說他見過的喜歡唱歌的漂亮女孩很多，基本第一次試音時，女孩都會說：我今天嗓子不好。他明白，這是女孩們心裡緊張。王菲沒有。「我說可以錄了，她就說好，開始唱，一點多餘的問題也沒有。她對唱歌一直很自信。」

梁榮駿說，和他在一起的時候，王菲最為自在快樂。在北京長大的王菲，鄧麗君的歌幾乎是她唯一的音樂啟蒙，而從美國回來的梁榮駿遍識歐美流行樂，眼界大開。梁榮駿向本刊記者談起那段日子：「我倆就像朋友一樣，性格很處得來。我把自己買的碟給她帶回家聽，她一聽很喜歡，也想嘗試那種感覺的音樂。」當時梁榮駿喜

歡八十年代的 R&B，「有一種更舒緩的感覺，與現在偏向 Hip-Hop 的感覺不一樣，我喜歡那種節奏感，阿菲可以嘗試這樣的風格。」陳少寶則說，新歌手都是小孩，製作人一般扮演着哥哥或爸爸的角色。比王菲大 7 歲的梁榮駿從未刻意去教給她什麼規則，他說「一個錄音棚裡容不下兩個藝術家啦」。

上世紀八九十年代的香港流行樂壇，以改編歐美和日本流行曲的「快手」聞名。一張唱片裡大多是改編填詞歌。因為香港的音樂創作人很少，但出唱片的頻率卻很高，很多歌手半年就出一張唱片。梁榮駿並不覺得改編曲有什麼不好，他說改過來的曲子要符合粵語歌的習慣，其實並不容易，也是個很專業的創作過程。R&B 最難是配合上字正腔圓的廣東字，遷就了字音又就不了節奏，「我們索性不理會字音是否正確，遷就 R&B 的節奏感去，把字音扭歪一點。當時若是有老一輩的音樂人在場的話，一定不容許我們這樣唱。」

創作的氣氛隨意自在，「我倆又不開會，又不用列出個一二三，那天阿菲來辦公室，我在放一首日語的歌，她說這首歌好聽啊，我說那就給你啦，曲子改編過來找人填詞，就成了《無奈那天》。」梁榮駿說，錄第

一張碟的時候，一開始他們還嘗試過，找本地人糾正王菲粵語歌發音，但是兩人都不喜歡為這些音樂之外的事情花費時間。「後來我們就不管發音了，反正大家聽不懂可以看歌詞嘛！」梁榮駿說着說着，忍不住哈哈大笑。

他那時欣賞在西方長大的日本女歌手EPO、中島美雪還有黑人R&B等，這些就形成了王菲頭幾張唱片的風格。「哥哥（張國榮）和阿菲是我親自監製的兩個歌手，那時候如果阿菲不出現，我就把這些靈感用到哥哥身上了。」於是在某種程度上說，王菲早期的歌，「是女版的張國榮啦」。梁榮駿說他能感覺到兩個歌手都非常有天賦，「一段歌如果沒有錄好，哥哥看到我的眼神，就知道要重唱。阿菲也是，我都沒有開腔，她就知道哪句要重唱。她語言天賦很好，後來粵語都講得很好。」

「一直以來，阿菲的每一張唱片都沒有計劃走什麼路線或者部署，包括新一張唱片。每次都是不斷聽歌揀歌，到錄音時就根據當時情緒、環境氣候去製作，從不計劃用什麼風格，只要做得舒服就可以。」梁榮駿說，王菲很喜歡待在錄音室，穿着便衣拖鞋，她喜歡說，「這是第二個家。」梁榮駿說，王菲和他都是不喜歡說話的人，

音樂世界讓他們感到自在。「阿菲出了幾張碟，也有些名氣了。但是我們錄歌，兩個錄音棚離得近，打『的士』人家不願走，她和我仍然是拎着錄像帶擠地鐵，非常隨意的人。」

《流非飛》

音樂之外的世界，就讓北京女孩王菲感到困惑了。內地娛樂業剛剛開化，一般人對香港娛樂界非常「無厘頭」式的娛樂方式感到不解。香港人看到的王菲不喜歡笑，除了性格外，文化背景的差異也讓她笑不出來。有節目錄製前讓她多笑笑，她很愕然：「沒事我為什麼要笑？」

王菲給早年香港同事們留下的印象，就是凡事喜歡問為什麼。「為什麼我來唱歌，還需要去外邊做宣傳？」「為什麼媒體問我有沒有男朋友？關他們什麼事？」從字面看，這些話好像顯得比較沖，但是王菲其實問得真誠。陳少寶的理解是：「她的表達力有問題，北京人的表達方式，香港人不是很理解。」

香港人對於自己一手創造出來的明星產業，覺得事事理所當然，陳少寶回憶起那段往事，「同事們跟阿菲說，我們那個神經老闆簽了你，我們就要捧紅你，沒什麼為什

麼啦！你要問，就去問老闆好了。」於是王菲有了藝名王靖雯，英文名 Shirley，有了早年試圖很香港化的形象。

陳少寶告訴本刊記者，輪到開會時候，他或是助手，總要花一點時間，解答王菲的「為什麼」。陳少寶説，王菲其實是一個聽話的女孩，宣傳也做，唱歌也認真，説話很溫和，從來沒有兇過。只不過有些宣傳她不喜歡，會跟他的助手嘮叨一下，「今天不開心」或是「工作我都做，可以放我假嗎，我要回去」。

陳少寶説，王菲喜歡往北京跑，即使香港媒體歧視內地人，王菲也並不理會。從1989 年到 1991 年，王菲出了 3 張唱片，第一張碟《王靖雯》賣了 2.5 萬張，在香港當時已經是「金唱片」的銷量，後兩張碟賣了 1 萬多張，在新人裡成績很好。但是正如林伯希説到的「紅歌不紅人」，一般香港人的理解是，「媒體不太理她，她不算漂亮，身材也不火辣，無新聞」。

3 張碟之後，1992 年王菲突然決定放下一切，去美國讀書。陳少寶説他當時調到了母公司寶麗金做遠東區音樂市場經理，新藝寶的老闆換成了一個在香港出生長大的印度人，不看好王菲，兩人性格上完全合不來。王菲走之前找陳少寶喝茶，他説：「我聽了心情也不好，我簽了她還有 Beyond，卻中途離開。她説我不管了，不開心就不唱了，我反正對香港歌壇沒有興趣。」説到這裡，陳少寶有些感慨，「你看她，這種心態後來都紅了，一般香港歌手不敢想。」

陳少寶將王菲當時的困境看得比較輕鬆：「外邊説這個藝人『很難搞』，阿菲是一個典型的北京人，喜歡有深度的音樂，人生觀比較嚴肅，她覺得音樂不是嬉戲，但香港演藝界比較輕鬆，所以阿菲一直顯得格格不入，形成她冷傲的形象，其實這是北京同香港的文化衝突。」

到美國後，王菲曾回憶説：「那裡有很多陌生但看上去又很自信的人。他們不在乎其他人怎麼看自己。我覺得我本質上也是那樣的，獨立而且有點反叛。但在香港，我迷失了自我。我被別人塑造成為一台機器，一個衣架，我沒有了個性和方向感。」她回米推出《Coming Home》，就更是主動突出自己的北京身份了。其中一首《容易受傷的女人》紅遍每個街巷，梁榮駿曾擔心這首歌比較大路貨，和專輯其他的歌風格不一樣，王菲覺得挺不錯，沒料到這首歌才是她紅遍華語世界的起始。

香港社會「人紅萬人捧」，恢復本名的王菲立即成為潮流代表。林伯希告訴本刊記者：「以前大家說她內地來的，現在是美國回來的，很潮啊。」

《十萬個為什麼》

引起樂評人注意的，則是王菲在 1993 年推出的專輯《十萬個為什麼》。老是愛問為什麼的她，想到了內地廣為流行的叢書《十萬個為什麼》，而她對人生百態的各種困惑，也藉着這個名字表達了出來。一般香港人沒有這樣的文化背景，梁榮駿對這個專輯的名字也不理解，「她給我解釋過一次，我馬上就忘了，沒所謂啦，做喜歡的音樂就好。」梁榮駿說他能感受到，從美國回來的王菲音樂上想法更多了，在這張專輯中，從選歌到形象設計，王菲自己的風格越發明顯。

回頭看，梁榮駿把王菲的頭幾張專輯看做學習階段，到了《十萬個為什麼》，正式發掘到自己的音樂，《胡思亂想》這首最能完整發揮她自己。樂評人黃志華給記者翻出當年的報紙，1993 年 9 月他一個比較挑剔的樂評人朋友，在報紙上寫了一篇《這個王菲有種》：「到底誰給王菲這樣的膽色？她的我行我素，不妥協於傳媒的執着個性，多少叫她吃過苦頭；然而卻不見此倔強的女孩乖乖屈服，反而越發堅持自我的選擇。」

《十萬個為什麼》很明顯受到了英倫風格的影響，也成了王菲的「小紅莓」（The Cranberriess）時期。《夢中人》開始有點迷幻風格，「從技術上說，音樂和配樂方面與其他華語歌非常不同，電吉他的效果很特別，『Wah Wah effect』華語歌迷那時候還不太懂什麼是迷幻。」《胡思亂想》音樂是迷幻的味道，但是與王菲後來更迷幻的歌相比，歌詞比較清楚。

梁榮駿說他在那段時間喜歡上了英倫音樂，王菲非常認可這樣的風格。樂評人馮禮慈則認為，這也正是新藝寶唱片公司的精明之處。在他看來，王菲當年的流行，與現在周杰倫在華語歌壇的影響力很接近。「他們都領先於潮流，但不是領先十步，而是領先一兩步即可。他們非常聰明地利用了國外新音樂元素，卻又不是完全照搬到華語樂壇。他們的唱片每兩三張之後，風格就會有變化，不斷在突破，但不是每張都變化，因為那樣變化太快，一般歌迷跟不上。」

馮禮慈曾是雜誌《號外》、《豁達音樂志向》總編輯，現在（2010 年）是音樂公司的內容總監，兼職在香港中文大學教流行音樂。

他頭髮花白，卻一身休閒裝揹着雙肩包，和他的兩次見面都在香港城市大學的餐廳裡，旁邊既有鍾愛周杰倫的年輕學生，也有老伯聽收音機裡放出來的粵劇，他對記者說：「你看，這就是香港，多麼奇特的融合音樂的地方。」

橫向比較與王菲時期接近的女歌手，馮禮慈認為，梅艷芳的階段性沒有那麼強，「她是個歌手，舞台上的表演者，百變形象多，而音樂上較多依靠製作人來定方向。」比如小蟲曾幫梅艷芳做台灣唱片，小蟲那個時期喜歡 Hip-Hop，梅艷芳的歌就體現出小蟲的風格。

林憶蓮剛出來走偶像路線，日本味道的裝扮和歌曲特色，簡單，年輕，《灰色》裡呼喊「我空虛，我寂寞」，吸引追趕時尚的小女生。接下來林憶蓮的製作人許願，將她重新包裝成雅皮風格的城市女子，變成香港時代女性的代表。將流行曲與香港城市女性的感覺聯繫在一起，李宗盛時期的林憶蓮，變成雅皮、中產的中國女性的代表。林憶蓮在音樂上有自己的想法，風格一直在找突破。中後期自己也參與製作，和音樂人一起決定自己的路，走什麼路線。但是著名音樂人許願與李宗盛，「都是製作人的個性和風格強過歌手本人的那種」。

馮禮慈說，王菲與梁榮駿更多是一種合作關係，他們把外國最新的流行加進來，但是又不會偏離華語主流太遠。

「幸而有王菲」

「跟阿菲談音樂就好，她平時話不多，但是喜歡談音樂。」與王菲合作十幾年的梁榮駿，一直把她當音樂人看待。如果縱向回溯香港流行樂壇的變化，王菲和梁榮駿自己也沒有料到，兩個「外來」年輕人的音樂玩樂，把香港樂壇推到了不曾有過的方向。

王菲頭 3 張專輯是她的「王靖雯時期」，馮禮慈認為，這些基本上是港式流行曲，但是多了一種被稱為「成人搖滾」的 AOR（Adult Oriented Rock）風格。雖然 AOR 被稱為搖滾，但是節奏並不激烈，比較優雅成熟，音樂形式豐富，更適合 30 歲左右的人。「一些曲子來自日本的 EOP，典型的 AOR 風格，有些新鮮，但並非全新的感覺。」之前情歌佔據整個香港市場，香港人不喜歡反映社會問題的娛樂，「平時很忙很累，聽歌就是找樂趣啦，不要聽歌的時候又冒出頭疼的問題。」於是情歌和一部份講哲理的勵志歌曲，是香港樂壇的主打。

而再往前回溯，1974 年才被認為是香港現

代流行曲出現的第一個年頭。許冠傑用西方流行曲配上廣東話的唱法，再加上黃霑作詞、顧嘉煇譜曲的《小李飛刀》、《倚天屠龍記》、《鹿鼎記》等一系列武俠歌，香港真正有了流行樂。「粵曲是戲曲，3個小時的戲劇。保留它中國音樂的元素，寫成3分鐘的流行曲，這就是典型的粵語流行曲的特色。」於是風格明顯的粵語流行曲「cantopop」成為一個正式的音樂類別，它從中式小調演繹過來，用傳統的「宮商角徵羽」對應西洋樂曲，就是只有「1 2 3 5 6」5個音，沒有「4」和「7」。比如《笑傲江湖》的經典歌曲——「滄海一聲笑，滔滔兩岸潮。」

待到了人們聽多了古裝戲的音樂，希望有所變化，出現了陳慧嫻中式小調味道的《千千闋歌》，沒有了古裝，樂器由二胡、琵琶變成了鼓和電子吉他。馮禮慈說，黎瑞恩《一人有一個夢想》，完全是中式小調變成的流行曲，典型的 cantopop，也非常受歡迎。

而王菲在頭幾張專輯有了 AOR、R&B 之後，她的《浮躁》、《Di-Dar》進入了比約克時期 Trip-Hop。Hip-Hop 是黑人的搖滾，Trip-Hop 則是歐洲白人的電子音樂，更迷幻，歌詞類似囈語，歌詞聽不太明白，但又不是

完全不懂。馮禮慈說，林夕曾講過他對王菲當時風格的把握：不太清楚自己，又想搞明白自己。

《浮躁》這種專輯，也是樂評人黃志華的最愛。他 1996 年曾在香港《成報》上一連寫了 12 篇短評。「王菲《浮躁》專輯中 3 首『中國』因素較強的作品《無常》、《浮躁》、《末日》，則完全沒有這種『趕着下班』的感覺，未知是王菲接近寶唯多了，中國音樂修養強了，還是她自己在北京成長的日子時已有這種修養，使她能夠成功克服在狹小篇幅注入『中國』因素的困難！值得注意的是，王菲這些作品大都很短，卻讓人有餘味無窮之感，甚是奇妙。」「一首好聽的曲調若音域不逾八度，那肯定是難得的精品。因為過窄的音域，會給旋律創作帶來很大的掣肘。我個人甚喜歡收集音域不逾八度的好曲子，但可遇不可求。」但是王菲的《浮躁》做到了，這讓黃志華感到很驚喜。

黃志華告訴記者，1992 年左右香港樂壇有些斷代，許冠傑退休，譚詠麟宣佈不再領獎，張國榮退出歌壇。沒有太多新聞的媒體，給造出個「四大天王」，而王菲是唯一能與之抗衡的另外一片天，「幸而有王菲」。

香港流行樂壇之前沒見過創作型的女歌手，「自己寫歌表達自己的女歌手，異常的少。」黃志華將之歸因為香港社會的現實，「人人都要搵食，音樂和語文都不是搵食之道。」之前少見的創作型歌手裡，許冠傑是個代表，但是自己寫詞不多。香港人過去國家情結比較淡，英文是高等，中文是次等，很少像台灣侯德健、羅大佑那樣有嚴肅訴求的創作。

Beyond 也是創作型樂隊，不過黃家駒自己作曲較多，作詞不多，黃志華認為，黃家駒的歌詞「特點是真摯，但是文學性不夠。」羅大佑、王菲這樣旅居香港的歌手，反而顯示出卓越的創作性。

在馮禮慈看來，王菲一直探尋的路子，既在音樂上一直進步，又很有商業市場。馮禮慈說，到了《香奈兒》、《只愛陌生人》，她又往主流回歸了一點，沒那麼迷幻，有歐洲電子流行曲的味道，在華語歌壇裡很超前。而林夕一個人寫一張專輯，以前沒有過，林夕曾稱王菲和梁榮駿是最給他空間的音樂人。接下來王菲寫歌，歌詞更抽象，佛教的意味更多。馮禮慈說：「聽王菲的歌，能清楚感受到她的變化，她是一個明顯反映自己的歌手。」

「寧願選擇留戀不放手」

在陳少寶看來，王菲從美國回來後，為人處事更多了一分成熟。「她那半年應該想了不少事情，雖然她一直說自己不喜歡香港，但是她應該也在那一段，學會了更珍惜在香港的事業。」

出國語專輯是王菲開始唱歌時就有的心願。陳少寶說：「我認識的王菲，從頭到尾都想唱國語，香港的發展只是她的一個跳板。她自己沒有主動這麼想，但她很明確是要回歸到國語的。」但是從唱片公司來說，陳少寶說他看到了更多現實問題，「王菲要在香港待夠 7 年才能拿到身份，然後才能去台灣宣傳。她當時要唱國語，我們也不知道有沒有市場。」

但是，王菲自己填詞的一首國語版《執迷不悔》，即使是在香港，反而比粵語版賣得更好。於是，「香港歌迷很盲目的，她接下來幹什麼都可以，都是能火的。對於唱片公司來說，攔住一個正在行運的人，傻不傻啊，她要做什麼就做什麼啊。」

梁榮駿在給王菲做監製人之前，在華納唱片負責接送聯繫國外歌手到香港演出，或許也是他在美國出生長大的緣故，明星在

他的眼中都是自我而自然的。王菲體現出的做派，在他看來再自然不過：「香港的偶像都是學日本的，明星要保持神秘感啊，結婚生子都不能講啊。而王菲的特別之處，只是忠於自我。她在台上的表演方式本地報紙很長時間才習慣，會覺得她冷漠，自我，説話又倔。她又不是唱到一半走掉了，她仍是盡心表演，只是本地報章不習慣那種自我。」

王菲對竇唯的深情，香港人很不理解。陳少寶記得，那時候王菲的演唱會，她讓竇唯打鼓打了 10 分鐘，「香港人不懂得這有什麼好，都跑去上廁所啦。」王菲在北京胡同裡倒馬桶的圖片成了香港狗仔偷拍來的封面，雜誌一出，「有人給我打電話，説完了完了，天后要毀了。我都清楚王菲會更讓人喜歡，那麼多窮女生，為了愛情不顧一切。王菲為什麼不可以？她就是這樣的人啦。」

與王菲相處多年，看着她從不到二十歲的女孩，到結婚生子，步步成長，陳少寶和梁榮駿都説，從來沒有聽到過她抱怨什麼，從沒聽她講後悔過什麼。關於音樂的事情，她都認真對待，風趣合作。現在的王菲，或許是她另一首歌裡提到的，「可是我有時候，願選擇留戀不放手，等到風景都看

透，也許你會陪我看細水長流。」除了家庭，對她來説，一切都不過是工作。

（實習記者劉拉雅對本文亦有貢獻）

誰製造了王菲？

在華語歌壇，王菲是不可複製的，她的經歷加上她的直覺，就注定無法再出現第二個王菲。如果從整個時代背景來看，王菲經歷了中國內地開放到逐步走向市場化所有過程，在每一個階段，她都是受益者。內地和港台的歌手中，再找不出第二個來。

文｜王小峰

王菲的啟蒙

在整個華語地區，有兩個女歌手可以稱得上是標誌性人物，一個是鄧麗君，一個是王菲。鄧麗君的意義在於，她用歌聲傳達了一種美好的束西，尤其對內地聽眾而言，這種美好幾乎被放大到無限。鄧麗君的啟蒙影響到一大批內地女歌手，這其中就有王菲。

從上世紀七十年代末期開始，台灣流行音樂開始進入到內地，對於禁錮了幾十年的

內地人來說，流行音樂在當時起到了解放天性的作用，絕大多數年輕人第一次從流行歌曲裡聽到了情慾，這也是當年反精神污染中流行歌曲被列入批判對象的原因。如果說後來以崔健為代表的搖滾樂表達了一種反叛，那麼，在八十年代初期，流行歌曲實際上起到的就是反叛作用，沒有流行歌曲最初人性的啟蒙，也就沒有崔健的反叛。

流行歌曲突然進入內地，並且蔓延，這讓音像發行公司感到，必須為市場填補大量的流行歌曲以滿足年輕人的需求。但在當時，內地音樂家對流行歌曲的創作還缺乏經驗，對於流行歌曲主題、流行歌曲與受眾之間的心理學和市場學的關係，都沒有任何概念，即使是去模仿，也抓不住流行歌曲的內涵。在那一時期，以谷建芬為代表的音樂家確實創作了一大批流行歌曲，但與台灣流行歌曲還存在着一個本質差別，那就是流行歌曲到底該唱什麼。或許，今天我們再回顧那段歷史，發覺谷建芬的作品在當時也只能達到那個程度——用謹小慎微的方式表達模糊的情感，這在當時已經算很大的突破了。

所以，就出現了翻唱，那些不管是受鄧麗君還是劉文正影響的歌手，都開始翻唱台灣歌曲，這種翻唱一直持續到 1988 年左右，當海外音像製品可以通過引進而不是進口更多更快速進入內地，翻唱終於失去了市場。

在這個時期，內地湧現出了一大批流行歌手，這些歌手一般以錄製翻唱卡帶為主，以走穴維持生計，除此之外，他們不會創造更多流行文化的附加值。那時候媒體不會去關注一個流行歌手，也不會有廠家找這些歌手做廣告代言，對於相對爭議性不強的歌手，可以有機會在電視上露面，比如蘇小明、朱明瑛這樣的歌手，大部份歌手幾乎游離於媒體視線之外。那時候的聽眾，注意力還集中在歌曲本身，至於歌手本身的魅力，由於缺乏更多信息，很難讓聽眾產生興趣。

如果從王菲 1987 年離開北京到香港定居為一個點，可以看出，在她生活在北京的這段時間，她和內地第一批、第二批流行歌手一樣，聽着鄧麗君長大，感受到開放給她帶來的新鮮事物，她也和所有當時的歌手一樣，翻唱過幾個專輯，甚至銷量都過百萬，但當時有多少人記住了她？幾乎沒有。在當時，公眾相對熟悉的流行歌手，加在一起也不過三四十人，第一屆百名歌星演唱會，人們能認得出的歌手不過那麼

幾位，王菲只是進入了第二屆百名歌手演唱會的陣容。在北京生活這段期間，王菲和當時的歌手一樣，流行音樂對她而言只是啟蒙。但是當時的搖滾樂對王菲的影響甚至決定了她未來的方向。

在她離開北京前，崔健的搖滾樂也剛剛露出一絲端倪。第一屆百名歌星演唱會，崔健第一次露面，隨後的一張拼盤專輯裡收錄了兩首歌，之後音像市場再無崔健的任何蹤跡，直到 1989 年，崔健的《新長征路上的搖滾》才面市。其他的搖滾樂隊也都是剛成雛形。搖滾樂究竟是什麼，不僅對當時的聽眾來說還是個新生事物，對第一代搖滾樂手來說也一樣。但是王菲很敏感地發現流行歌曲與搖滾樂之間的差別，尤其是她當時與北京的搖滾樂手走得很近，與「黑豹」樂隊鍵盤手竇樹的戀愛經歷開啟了她音樂世界的一扇窗口。即使後來相當長一段時間王菲並沒有左右她音樂風格的自主權，但是這顆種子一直埋到 1996 年，到她可以與竇唯、張亞東自由合作的時候。

西方搖滾樂也是隨着台灣流行歌曲進入內地的，如果說在上世紀八十年代中國內地人通過流行歌曲完成了初步叛逆的話，那麼，搖滾樂則是完成了進一步的叛逆。八十年代整個文藝界的反思思潮與開放後外來文化的衝擊結合在一起，出現了一批具有開創性的作品。但對於當時只有十六七歲的王菲來說，這種思潮對她的影響並不大，但是那個時期的氛圍會直接影響到她。搖滾樂在當時很前衛，卻又很本能，逐步開放的環境讓她能接受這種很解放的音樂。

王菲離開北京舉家移居香港，並非個人意願，但這一步卻決定了她未來的命運。如果她當時依舊在北京，現在頂多也就是另外一個那英。

王菲的修煉

在八十年代，內地流行音樂談不上產業，但是流行音樂創造的市場價值遠遠超過了現在。當時音像行業的基本操作模式是音像出版社責編制，就像現在出版社出版圖書責編制模式一樣。一個音樂編輯去物色歌手進棚錄音，然後找到一家音像發行公司把磁帶出版發行。音樂編輯相當於製作人的角色，但是操作方式又不像現在的製作人，他們對音樂本身理解的標準比較簡單，即好不好聽；對市場的理解還停留在跟風狀態，他們不會去評估市場趨勢和走向，多數情況下還是根據現有的歌手、歌曲資源決定一張專輯的結果，更談不上市場策劃與包裝。聽眾也停留在你給我什麼

我聽什麼的狀態上，幾乎是一種文化配給制。八十年代的大批歌手實際上沒有自己的風格和特點，音樂編輯也僅僅能做到把握好歌手的最基本狀況。

回顧那個年代出道的歌手，除了崔健之外，其他歌手僅停留在因演唱歌曲而帶來的知名度上，並沒有因為其知名度而對音樂文化及個人價值帶來更進一步貢獻與提高。當時的歷史階段，整個國家對市場經濟的理解也是有局限的，更不用說流行音樂這種可以完全依靠市場經濟來發展的文化產業。八十年代紅極一時的歌手，韋唯、毛阿敏、劉歡、田震……他們帶給流行音樂本身和受眾的影響都是單薄的，換句話講，那個時代造就了這麼一批歌星，但是這批歌星並沒有與那個時代更進一步地互動，當時的環境不足以去為這些歌手創造更大的商業價值和文化價值。如果王菲當時還在北京，可以想像，她可能會成為一個像毛阿敏那樣有知名度的歌手，但也僅此而已。

中國的第一代、第二代、第三代歌手在中國九十年代步入市場經濟社會後迅速地被過渡掉了。而此時，王菲在定居香港後，18 歲的年紀，對於一個歌手來說，正是黃金時期，她一點都沒有耽誤，香港完善的唱片業環境對成就她無疑提供了最好的條件。

與此同時，內地流行音樂在進入九十年代之後經歷了一陣低迷期，原來靠翻唱的方式不靈了，人們可以花幾乎等同於翻唱的價格買一盤原汁原味的引進版卡帶。而原創力量此時還沒有真正形成，靠市場行為去包裝歌手運作還處在低級階段，而且，唱片製作公司幾乎是與盜版行業同時興起，因此內地原創音樂在最初發展了幾年後，到 1994 年達到一個短暫的巔峰狀態便急轉直下，慢慢萎靡下去。

另外，當唱片製作業出現時，仍然存在一個從業者缺乏對流行音樂深刻瞭解的現實問題，從業者只從港台地區和歐美學到一點皮毛，無論是對流行音樂的理解還是製作環節以及對市場的認知，幾乎都是從零開始。此前的流行歌手，在僅有的條件下，也僅僅成為卡帶銷量歌手。而流行音樂進入包裝時代，這批有天份的歌手又時過境遷，能享受到包裝時代好處的歌手屈指可數。當內地唱片業終於差不多搞清楚唱片業是怎麼回事，商業運作意識慢慢成形，新一代唱片業從業者明白流行音樂是怎麼回事的時候，互聯網時代又到來了，盜版與免費下載幾乎從根本上徹底摧毀了尚未形成基礎的內地流行音樂發展的夢想。

換句話講，從八十年代初期內地出現流行

音樂,到現在為止,每個時期都會有一些有天賦和才華的歌手,但是大環境沒有給他們提供更好的機會。

只有王菲例外,在內地經濟發展的轉型期,她在香港歌壇起步,到了九十年代中期,她已經步入香港一線歌手的行列。而這時與她當年同時出道的內地歌手幾乎都淡出公眾視線之外了。

從七十年代末開始,甚至一直到今天,台灣流行音樂對內地的影響就一直沒斷過,進入八十年代後期,香港流行音樂開始影響內地。香港流行音樂對內地的影響和台灣流行音樂不同,它最初是通過電影、電視劇對內地產生影響,大部份內地人欣賞粵語歌曲存在一些障礙,但這並不妨礙香港流行音樂逐步被內地接受。再加上當時沿海對外開放的城市與香港的經貿往來,香港文化慢慢開始影響到內地,在內地人看來,香港流行音樂比台灣流行音樂多了一些時髦。九十年代初期,以四大天王為代表的香港歌手讓內地人徹底進入了偶像崇拜時代。從這個變化過程不難看出,從鄧麗君的啟蒙到四大天王把流行音樂娛樂化,內地人對流行音樂的理解是:港台流行音樂代表着一種魅力、時髦、開放、潮流,在這 10 年間,港台音樂帶給內地一種

流行文化的氛圍,也讓這個時期成長的年輕人對流行音樂的審美完全釘死在港台流行音樂上面。

王菲的視界

當內地聽眾流行音樂的美學訓練定型後,王菲開始回潮了。王菲對內地的影響還是在 1994 年之後,此前,她的影響也僅僅是幾首暢銷的商業歌曲,和其他流行歌手無異。從 1993 年的《執迷不悔》到 1994 年的《胡思亂想》,王菲對內地的影響是有限的,人們對她的認知不過是她是從內地過去的歌手。《執迷不悔》、《十萬個為什麼》、《迷》、《胡思亂想》的鋪墊後,王菲才慢慢找到了自己的音樂方向,1994 年與台灣音樂人合作的《天空》徹底征服了內地歌迷。實際上,到《胡思亂想》為止,王菲已經發現,香港流行音樂不再會給她帶來任何音樂創新,這裡唯一能帶給她的是錄音製作的技術。事實上,從王菲移居香港後,她始終沒有融入香港的環境,如果再依托這個基礎,肯定無法讓她的演唱再進一步。而且王菲一直有個情結,不管她在香港獲得多大榮譽和成功,在她看來都微不足道,她真正在乎的還是在內地獲得認可。這也是王菲在退出歌壇幾年後復出只在內地兩座城市舉辦演唱會的原因。

當時王菲選擇與台灣音樂人合作，是因為台灣出現了一批才華橫溢的製作人，楊明煌、黃舒駿等當時正處於創作巔峰狀態，與台灣音樂人合作，往往是香港歌手開拓港外市場的慣用做法，但對王菲可能意義非同尋常。在《天空》中，王菲第一次與竇唯合作，這為之後她的合作做了一個鋪墊。同時，《天空》對王菲來說是走出一箭三雕的一步，台灣、香港、內地同時看到了一個在眾多歌星中再度脫穎而出的王菲。從此之後，你看到這樣的一個王菲：她飄蕩在三地的天空，卻又似乎不屬於任何一個地方。這就是王菲的聰明之處，她早就看清楚了，任何一個地方都不能完全滿足她的需要，三地流行音樂的發展各有所長，只有吸取其中的長處才能豐富自己。雖說後來也有不少歌手跨地域合作，但是沒有任何一個人像王菲那樣明白真正需要什麼，這是她走向華語流行音樂巔峰的關鍵所在。

也是在 1994 年，內地流行音樂獲得了空前發展，不管是流行歌曲還是搖滾樂，都成績斐然。尤其是搖滾樂，魔岩唱片公司推出的一系列專輯在整個華語唱片市場震動很大，內地搖滾樂開始逐漸被港台地區認知。1994 年末，竇唯、張楚、何勇和唐朝在香港紅磡體育館舉辦了一場演唱會，在香港引起不小的轟動，三地流行音樂不平衡的現狀略有改變，尤其是，內地搖滾樂比港台地區搖滾樂走得更遠，或者說，雖然內地沒有流行音樂的感覺與環境，但是卻有搖滾樂的氛圍。北京搖滾樂的群體崛起，讓王菲明白，她可以從北京搖滾樂當中找到新的靈感，讓她更自信在接下來的發展中和北京的音樂人走得更近一些。

九十年代，西方流行文化（尤其是流行音樂和電影）開始全面影響內地，越來越多的人聽到了港台音樂之外的西方流行音樂，廣播電台、報紙雜誌報道西方流行音樂的內容比重越來越大，這讓成長中的流行音樂消費者看到了一個更廣闊的流行音樂空間。歐美音樂的湧入，MTV 電視節目的傳播，不僅讓聽眾熟悉了各種風格的流行音樂，也讓內地人忽然發現，流行歌手也可以是時尚的代言。這時再看內地和港台的歌手，好像都少了點什麼，他們都具有明星的做派，但是在形象上相對都比較保守，對內地歌迷來說，由於外在環境尚未形成流行文化基礎，他們往往需要一些時髦的點綴來刺激誘惑他們的注意力，既有歐美音樂的洋氣，又有本土文化的認知感。假如，有這樣一個歌手，形象很好，音樂有點新意，演唱很有特色，如果在打扮上再更酷一點，叛逆得能讓你夠得到，就幾近

｜王菲在馬來西亞演唱

完美了。縱覽當時的歌壇，四大天王除了音樂不行，其他方面都還算到位；梅艷芳、林憶蓮這樣的歌手，在音樂上翻來覆去就那麼點玩意兒；台灣的女歌手無一例外地都是一副小家子氣的怨婦形象；台灣的男歌手，齊秦、王傑在走下坡路，趙傳形象上也差一些，周華健哪方面都好，就是身上缺少點叛逆勁兒……九十年代中後期當道的流行歌手身上都不具備激發歌迷潛意識裡所需要的東西，比如叛逆和性感符號。但是王菲做到了這一切。

如果王菲留在北京，她可能永遠想不到會這樣去改變自己，在香港和美國的經歷讓她開了眼界，她很敏銳地捕捉到流行文化的時尚元素，香港以及歐美、日本流行文化對她的影響完全都可以體現在她的身上。在十幾年前，一般的邏輯是，內地人都以港台時尚潮流為標準，畢竟三地之間文化娛樂溝通比較頻繁。相反，日本、歐美時尚潮流對內地影響比較小。王菲在這方面比較直接，她乾脆越過港台，直奔歐美，她把比約克的形象設計搬過來，把「小紅莓」的「咽音」模仿過來，在唱片封面設計上越來越大膽性感。對於王菲模仿「小紅莓」的演唱方法，主要是王菲的嗓音在高音部份一直是弱項，那首《執迷不悔》把她高音區的演唱弱點暴露無遺。所以，

王菲很聰明地模仿了「小紅莓」、Cocteau Twins 這類樂隊女主唱的演唱方式，這種修飾的假音不但迴避了自己的弱點，而且還標新立異。而在這個時期，包括港台，有多少人知道比約克（Bjork）、「小紅莓」、托里・阿莫斯（Tori Amos）或者 Cocteau Twins 呢？但恰恰是她這超前半步的模仿，卻成全了個性的象徵。如果仔細分析，會發現，王菲的外在與內在總是同步進行，這樣給人一種完整感，刻意雕琢的痕跡也就不明顯了。她用這種方式，把西方另類音樂變成華語音樂的主流。

王菲的智慧

也許王菲從一開始就明白，中國人對流行音樂的理解也就是鄧麗君那種《路邊的野花不要採》、《採檳榔》式的民間小調，在她看來，只要能為我所用，並且能很好地把握，她並不在意這東西來自何處。在這一點上，王菲比很多人看得更遠。九十年代西方流行音樂颳起了另類風潮，不管是美國還是歐洲，由於主流音樂頹靡，唱片公司把目光集中在地下音樂上，從「涅槃」（NIRVANA）開始，另類音樂一度佔據主流，以托里・阿莫斯、安妮・迪弗蘭克、謝里爾・克羅（Sheryl Crow）、阿蘭尼斯・莫里塞特（Alanis Morissette）、P・J・哈維（P. J. Harvey）為代表的另類女歌手在

當時遮住半邊天，這些歌手無論在音樂、形象和氣質上都有些共同性，她們主張女性的社會地位，強調女性的音樂與男性平等⋯⋯王菲從這些另類女歌手身上受到了很多啟發，但是她的音樂從來都沒有偏離主流，從這一點可以看出，王菲從來都知道自己要什麼，她倒像是一隻章魚，把觸角伸向各處，恰如其份地抓住她所需要的一切。1995 年，當比約克第一次來北京開演唱會，媒體除了拿她跟王菲聯繫在一起說事外，其他方面一律變得失語，實際上比約克不遠萬里來中國只是做一回王菲的托兒。一年後，「小紅莓」開始在內地流行，很多人是因為王菲知道的這支樂隊（王菲翻唱過他們的歌曲《夢》）。尤其是，Cocteau Twins 邀請王菲在他們復出的專輯中合作，這又給王菲另類的形象增添了一絲色彩。

九十年代中期之後，內地流行音樂的受眾已經徹底習慣了粵語流行音樂，此時四大天王已進入強弩之末，台灣流行音樂也慢慢缺少新意，而內地流行音樂撐得住的歌手也都是在吃老本，新人也都羽翼未豐，能與王菲抗衡的歌手幾乎沒有。到九十年代末期，內地對港台音樂的接受已經變成慣性，但從骨子裡仍然沒有認同感，喜歡、接受與認同在程度上有所不同。從 1996

年開始，王菲逐漸把她的工作重心和生活重心放到了北京，此時，內地人對王菲的認識已從一個北京出去的香港歌手變成了帶着香港背景的內地歌手，她的音樂異於香港和內地，她身上具備香港娛樂圈打造出來的精緻與時髦，音樂中也有與內地漢語文化相通的氣質，這在很大程度上讓她比任何一個港台歌手更容易被內地人認同。

當王菲與張亞東和竇唯合作，在音樂上又有了新的感覺，之後她出版的專輯都以國語為主，從這一點已經看出，唱片公司已經逐步放棄香港音樂市場了。與內地音樂人的合作，讓轉型後的王菲在音樂風格上更加堅固。

如果以港台流行音樂環境為標準來看王菲，王菲的音樂顯得過於另類，但是王菲很清楚，她從來不是另類，她只是不喜歡那種商業包裝出的流行，用稍微出格但又能被人接受的方式與這種模式化商業對抗。如果以內地流行音樂環境為標準來看王菲，她又顯得有些時髦。這就是王菲的聰明之處，她在流行與搖滾（或者另類）之間、內地流行文化與港台文化的審美之間找到一個點，這個點就是兩者之間的差異，這種差異讓她在整個華語地區找到了一個平衡。如果說鄧麗君在七十年代獲得了整個

| 王菲 2010 年復出巡迴演唱會

華語地區聽眾的認可，很大程度上是因為她的歌聲代表着華人的共同審美，而王菲獲得華語地區聽眾的認可，是因為她集不同華語地區的不同審美於一身，她從來不會因為喜歡某一種音樂而變成這種音樂的傳聲筒，而是博採眾長，為我所用。王菲的成長背景和她出道的環境已遠非鄧麗君時代那樣單一了，音樂審美與市場也逐步細分，作為內地土生土長的歌手，她對時尚很敏感；在北京搖滾樂的氛圍對她的耳濡目染，讓她對音樂的理解比港台歌手更專注。這一切都是因為她在年輕時生活的環境——北京，時尚方面很落後，但音樂氛圍很好。到了香港，她盡可能在外形上脫胎換骨，她知道如何用時尚手段彌補她與香港藝人之間的落差，而香港缺乏搖滾樂的氛圍恰恰又顯露出她和香港歌手相比對流行音樂有更多的瞭解。在香港，她能聽到很多內地音樂人聽不到的音樂，能看到內地人看不到的音樂景觀。揚長避短兼取長補短，造就了王菲。

1996 年之後，王菲的事業達到巔峰狀態，直到她宣佈退出歌壇。演藝事業總是有規律的，她出道的時候，有很多參照和對手，她知道如何豐滿自己的羽翼，當進入高處不勝寒階段，她和所有人一樣，開始茫然。過去，她慣用的吸納大法，顯得有些不靈

了。後期的王菲，在音樂上已經沒有新的招數，在錄製《將愛》的時候，她已經沒有感覺了。一方面，人做任何事情都有疲憊的時候，她感覺到了事業的低潮期。另一方面，新類型音樂的出現——Hip-Hop 或其他新音樂無法讓她從中找到靈感。互聯網時代的全球音樂一體化讓整個世界的音樂都沒有新意，即使王菲的觸覺再靈敏，也感受不到這方面的信息了。聽眾仍希望她每張專輯都能有讓他們接受的那種驚喜，但是她做不到了。再有，她知道，這時的重心該向生活方面偏移了。還有，以周杰倫、蔡依林為代表的歌手改變了新生代歌迷的欣賞口味，與其被歌迷淡出視線，還不如自己收官，把遺憾留給聽眾遠遠比留給自己好。所以，王菲選擇了退休。

（原載於《三聯生活周刊》2010 年 33 期）

貳

電卑
日示

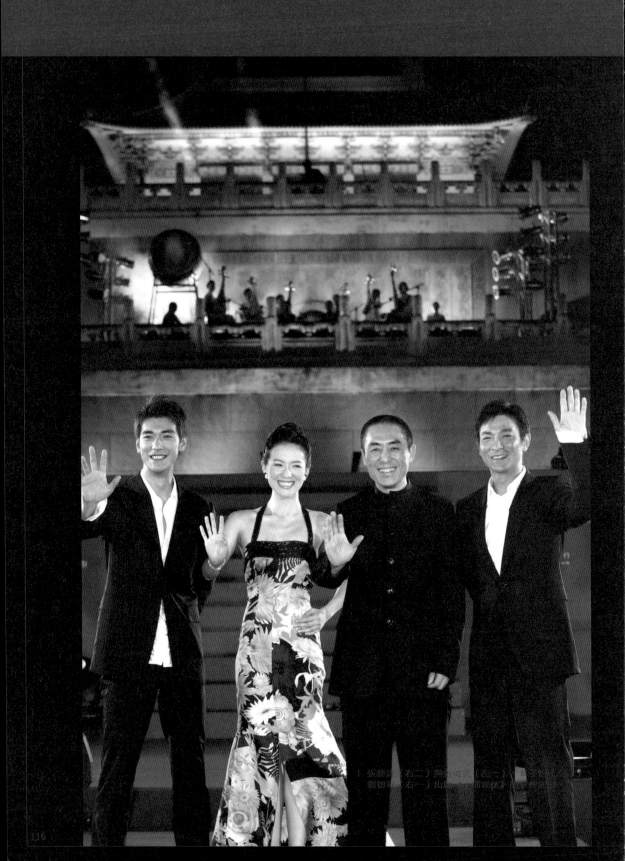

張藝謀（右二）與金城武（左一）、章子怡（左二）、劉德華（右一）出席《十面埋伏》的世界首映禮。

張藝謀的藝術霸權

文｜朱文軼

「這絕對不是一次自由又公平的競爭」，最早對《十面埋伏》獨霸暑期檔有微辭的是香港著名電影人、金像獎主席文雋，他說：「很明顯，電影局需要《十面埋伏》這種既乖巧聰明、投資大又有魄力的商業片來向世人證明，我們中國人拍的國產片，同樣有本事叫好又叫座。兩年前的《英雄》是最好的示範。」

張藝謀和他的合伙人張偉平以強硬的態度對待批評者們的挑釁。張偉平說：「韓三平說過《英雄》票房的神話，20 年之內不會有片子超過，我把《十面埋伏》放在這時候，再創它一個 30 年無人能破的暑期檔紀錄。」他不無傲慢地表示：「我們的影片本身很有實力，並不是像大家說的要一

味靠外部力量支持，我們也歡迎所有已經完成的國產片放在暑期檔來競爭，但問題是很多片子一聽說《十面埋伏》的檔期後都退卻了，這能怪我們嗎？」他還用事實告訴我們，2004 年 7 月 16 日，《十面埋伏》在全國零點首映的票房是 170 萬元，而 2003 年《英雄》的票房是 76 萬元。從第一天上映的票房情況看，《十面埋伏》全國票房是 1,580 萬元，而 2003 年《英雄》第一天的全國票房是 1,350 萬元。「我堅信票房才是硬道理。」

張藝謀同樣不畏懼那些異己的聲音，因為總是有多數人買他的賬，他對這一點深信不疑：再多的口水，也會有人在 2004 年 7 月 16 日的零點去給他捧場；罵他電影的人

｜章子怡在《十面埋伏》中的劇照

也會進電影院，哪怕看完了再罵。這足以讓這位「極富想像力的亞洲第一色彩大師」在《十面埋伏》裡肆無忌憚地表現他的影視美學：他讓文白間雜的對白看上去天馬行空；他用 20 分鐘甚至更長的時間去鋪陳一種色彩；為了他想像中雕樑畫棟極盡華麗的「牡丹坊」，他只要想要，就可以扔掉超過二百萬的置景費，這些錢足夠讓所謂第六代的導演們興奮得暈厥過去——他們實在是太窮了，即便他們自稱比張藝謀更懂電影，也無法吸引投資商的眼睛。

當資本和權力同時傾斜於張藝謀的時候，這部「中國大片」《十面埋伏》在 2004 年 7 月最終兵不血刃地贏得這場暑期檔的票房戰，並沒有太多懸念。這讓許多人回想起了全國人民同看一台戲的樣板戲年代，只不過這回是充滿「張氏」風格的電影語言支配和主宰了人民的娛樂權。張藝謀成為一種意識形態。文雋說，這類似一種「軟權力」，它的形式是操縱和說服——借助資本和權力，強化審美、價值觀與意識形態等方面的非直接方式，在潛移默化中，吸引眾人的追隨。張藝謀是否已經具備了這種軟權力？採訪中，沒有人願意給出明確的答案。但眼下 7 月的娛樂，註定是張藝謀的天下。

一切張藝謀說了算

「有領導蒞臨，有觀眾買票，有別人擠破頭想看的明星，有主創現身說法，有兩萬大學生簽名聲援，場外大雨傾盆，場內掌聲四起。」《十面埋伏》首映式上海分會場的承辦方之一、「樂趣園」網站 CEO 孫愛東說《十面埋伏》7 月 10 日的起筆就不俗，硬生生用 2,000 萬辦了一個大賣場。

據瞭解，首映一個月前，國內許多院線已陸續收到該片的「全球首映慶典分會場協辦策劃書」，傳真給各地的《十面埋伏》首映分會場策劃書，用「史無前例」、「世界首例」來形容此次電影的首映互動，策劃書上清楚寫明各地如要設立首映式分會場，必須先交納一筆「授權費」50 萬元，不然一切免談。「錢的問題，主要是用來租用大銀幕，那需要花很多錢。這一盛況將由全國 165 家電台直播，剪輯後的宣傳影片將在全國 150 家以上的電視台播放。」張偉平事後接受採訪時說，在交過 50 萬元授權費後，新畫面公司將向分會場提供超大電子屏幕（60 平方米）的使用、安裝和運輸，並提供北京工體首映主會場現場衛星傳輸信號，同時還授權分會場全面招商，包括分會場現場廣告招商以及影院企業互動宣傳品等。

金城武（左）與劉德華（右）在《十面埋伏》
中扮演一對捕快

「錢的問題，沒有太多的商量餘地。」孫愛東說，主辦方的意思很清楚，這筆只賺不賠的零風險生意，加入就能沾光，根本不愁「入股者」，所以一切他們說了算。

不光是50萬元的授權費沒有討價還價的餘地，首映前不久，《十面埋伏》發行方曾單方面提高分成比例。對此，新畫面影業總經理余玉熙解釋說，發行《英雄》時，新畫面公司和各地院線公司簽訂的是43:57的分成比例，新畫面再返給各地院線3個點作為宣傳費，所以最終分成比例是40:60。而2004年用在《十面埋伏》上的宣傳費用很高，比《英雄》首映時的投入大得多，現在提高的一個點正是用在了宣傳費上，「按照行規，我們只要保證在院線上映15天之後再讓音像製品上市就行了，但現在《十面埋伏》DVD上市將比院線上映滯後兩個月，這是我們對院線的最大支持。」

事實上，新畫面此次音像版權的遲遲不售不過是又一次待價而沽。儘管在盜版氾濫導致錄像製品銷售額（可能）極低的情況下，《英雄》215萬美元的天價已經有點讓投得版權的「飛仕」和「偉佳」兩家公司「吃不消」，張偉平這回依然信心十足，「賣得比《英雄》高，這是肯定的，打擊盜版的力度會比《英雄》更大。音像公司並不只有廣東這幾家，還有北京、上海。全國有超過二十家提出要購買該片。」

張藝謀和張偉平們的強硬除了有來自資本的底氣，還有其他原因。一名資深電影發行人接受採訪時稱，《十面埋伏》是由中影和北京新畫面聯合發行的，但票房分賬卻是先由中影單獨和全國各院線進行，然後再由中影和新畫面結算。「這樣的分賬方式非常普遍。不過，去年（2003年）《英雄》的發行中影沒有直接參與，而且中影一般也不參與國產片票房的分賬，《十面埋伏》可以算是個例外吧。」

他表示，有官方背景的中影集團（編按：中國電影集團）介入《十面埋伏》分賬和發行，意味着《十面埋伏》由原來的「國產片」變成了國產「引進片」，「它將享受國產片和引進片（編按：進口電影）的所有優待，又可以規避兩者應該承擔的風險，比如，它不用繳進口關稅，但可以享用引進片才有的黃金檔期。」據瞭解，引進片一般可以被中影直接安排在所有院線的黃金檔期放映，但國產片只能由發行公司和院線互相商量出排期，引進片享受的是「國際巨片」的待遇，無論拷貝（編按：copy，此處指由底片複製出來供放映電影

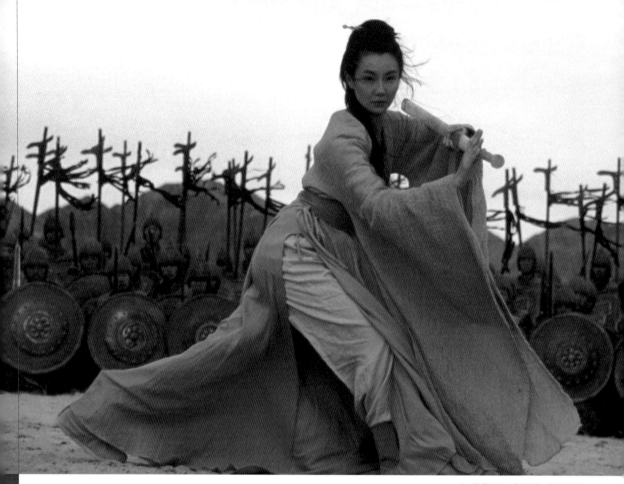

用的菲林）發放還是電影宣傳都是最高規格的。

為了保證《十面埋伏》的票房收益，有關方面為張藝謀掃除了一切「障礙」：從2004年6月15日至8月5日近兩個月的暑期黃金檔，不上映一部進口分賬影片，比較好的國產片也自覺地紛紛讓路。原定於6月30日上映的《蜘蛛俠2》將推遲至8月5日上映，《怪物史萊克2》由原來的7月30日改到了8月13日上映，原定於8月13日與觀眾見面的《哈利·波特3》將被擠到10月份。為此，有關部門下發文件，推遲進口大片主要是為扶植國產大片，扶植國產大片是為打造我們自己的文化航空母艦，以抗拒外來的文化侵略。問題是，《十面埋伏》中其實又有大量的血腥、暴力與少兒不宜的場面，有關方面也許對內情並不完全清晰，就因為《英雄》給予完全的信任。據介紹，這個文件主要有兩層意思，一是要求各大院線積極組織放映《十面埋伏》；二是給各大院線下了防盜版的死命令，如果發現盜版，要追究相關院線的法律責任。

「《十面埋伏》享受的何止是引進片的待

遇，簡直就是國寶的待遇。」香港著名電影人、金像獎主席文雋稱，在這項「舉措」面前，《大事件》成為首個犧牲品，與提前上映的《特洛伊》（Troy）「撞車」，首映當天全部票房僅 20 萬元（人民幣），而同時間香港當天的票房是 90 多萬元（港幣）。7 月 2 日上映的《自娛自樂》成為第二個犧牲品，「我看 7 月 8 日上映的杜琪峯執導的《柔道龍虎榜》也懸了，和《十面埋伏》拚票房，他們沒什麼希望。」

唯一一部被獲許上映的引進大片是法國藝術片《尼羅河情人》（Lles Amants du Nil），2003 年由中影引進。買斷了二級代理發行權的上海華宇負責人于潔說，「因為《尼羅河情人》是文藝片，有關部門的通知針對的是大規模、大製作的進口片，我們才繞開了這個限制。」

據說，2004 年 7 月 16 日起，中影集團特別委派了二百多名監票員下到全國各地影院，檢查影院是否嚴格按照最低票價出票，進行實際人數的核對，嚴格限制媒體記者及其他無票人員入場，影院的工作人員也必須買票入場看電影。

99 部電影分 2.5 億元票房的「張藝謀時代」

電影產業在中國，目前還是一個政策主導的行業。即使在 2001 年籌拍《英雄》的時候，新畫面影業公司仍然還沒有得到與國營製片廠平等身份的待遇。董事長張偉平向記者回憶説：「當時我們必須花幾十萬元，找一個有合拍權的國營公司當婆家，傳遞文件買廠標。」當時新畫面找的是設在香港的銀都機構，「他們必須先把所有材料寄到香港，然後銀都從香港寄到國家電影局，審批後再寄回香港，然後香港銀都再寄給他們，前後要花 20 天甚至一個月。」

而實際上，從新畫面公司開車到電影局不過 20 分鐘。不過，到籌拍《十面埋伏》的時候，張偉平連這 20 分鐘的路程都可以省去了——新畫面已經取得了「合資拍片許可證」和「獨立發行影片許可證」。

張藝謀和他的電影獲得政策豁免，一方面是中國電影改革本身的助力，更重要的則是源自 2003 年國內院線票房奇蹟《英雄》，「它拯救了國產片市場」，張偉平説，這給了他們話語權。

2003 年全國電影票房是 10 億元，其中，進口大片佔 5 億元，國產片《英雄》竟佔 2.5 億元，「如果按官方説法，國產電影年產 100 部，由剩下的 99 部電影去分那 2.5 億的票房。」清華大學影視傳播研究中心主任尹鴻説，「每部影片也就二百多萬元的票房，這樣來看，張藝謀太龐大了。」

記者從電影局瞭解到，目前全國有 35 條院線，容納影院一千二百多家，共有約二千塊銀幕；其餘正常放映的影院有三千多家，也就是説，每 65 萬中國人才擁有一塊銀幕。一位電影局官員接受採訪時感歎：「十幾年前全國電影票房還有二十多億，現在每年只有 10 億。大部份的國產片都在賠錢。」他説，2002 年中國加入 WTO，而中國的電影產業不可能像汽車產業一樣受到保護，根據有關協議，中國當年進口的外國電影配額由以前的 10 部增加到 20 部，也就是説，中國電影面臨的競爭壓力整整增加了 100%。

華星影城是北京第一家五星級影院，有五個放映廳，一千二百多個座位。「我們現在片源嚴重不足，像華星這樣的規模，每週要有四五部新片上來，一年至少可以消化 200 部電影。」影院總經理路遙對記者説：「雖然國產影片每年一百餘部，但有一半進不了電影院。因為他們太不爭氣，

沒有票房。一場下來兩三位觀眾，還不夠電費。許多自稱藝術導演拍的電影也就是自我滿足，有些電影即使到街上拉人免費看，都沒人願來。」

由官方和院線來説這樣的背景無疑有助於人們理解《英雄》成功的意義、張藝謀炙手可熱的商業權勢，以及院線和「新畫面」較勁時的無力。據張偉平介紹，《英雄》的投資額是 3,000 萬美元，創下 2.5 億元（人民幣）票房，上交了 750 萬元的税和 2,000 萬元的電影基金。不光這些，截止到公映前，其海外音像版權就賣出了 1,000 萬美元，相當於影片總成本的 1/3；國內音像製品版權賣出 1,789 萬元天價；國內廣告及小説、郵票、漫畫版權轉讓等收入遠超過 1,000 萬元；甚至該片廣州首映禮的冠名權也賣出 100 萬元……

即便《十面埋伏》的票房不及《英雄》，它叫賣的影響和對國產大片的造勢也被一心打造中國文化航母的官方和資本所歡迎。電影局某領導對新的電影政策進行解讀時並不諱言，所有政策改革的目標就是為了「好看、賣錢。」一名電影局官員介紹，2003 年第九屆「華表獎」較往年對評獎章程進行了較大改革，首次將影片獲得的市場回報納入參評條件，即：總成本與票房

| 張曼玉與章子怡在《英雄》中的劇照

總收入持平；票房總收入達到 500 萬元，或票房總收入達到 300 萬元且電視播出收視達 2,200 萬人次，才有資格參加評獎。「《英雄》入圍了『優秀對外合拍片』，同時，為鼓勵《英雄》在內地創下的 2.5 億元票房，組委會提議專為《英雄》設立『中外合作榮譽獎』和『特殊貢獻獎』。事實上，《英雄》的三項提名都是獨立提名，張藝謀根本沒有對手。」

原北影廠（編按：北京電影製片廠）廠長韓三平說：「大家不要看不起商業電影，要從消費者手裡拿到電影票錢，沒點本事做不到的。」他說，中影集團每年能夠提供 2.5 億至 3 億元的資金，「但這些資金都帶着一個神聖的使命——賺錢。每一個資本的毛孔中間充滿了贏利的渴望。」

衡量人才在特定環境市場價格（Market price）（年薪）的世界 HR 實驗室（WHL）負責人告訴記者，他們的品牌價值模型計算顯示，如果張藝謀被一家娛樂公司僱用，張將給僱用方帶來品牌方面的提升、廣告收入、電影拍攝的收入等，總計 1.4 億至 1.5 億元，同樣在未來的 2 年到 3 年內張藝謀也將持續給僱用方帶來更高的收益。「的確，在成百上千個製片人和導演為博資本一笑而犯愁時，張藝謀十幾年來從未因缺少拍片資金而發愁。」韓三平說。

符號「張藝謀」

陳凱歌在一篇寫張藝謀的文章裡說：「我常和張藝謀不開玩笑地說，他長得像一尊秦兵馬俑，假如我們拍攝一部貫通古今的荒誕派電影，從一尊放置在咸陽古道上的俑人大遠景緩推成中近景，隨即疊化成藝謀的臉。」

這話是八十年代說的。2004 年，這兩個導演每部影片的製作成本相當於當年的 55 倍。還有一個變化是，那張秦俑似的面孔已經成了表達中國形象的符號之一。張藝謀也確實掙面子，他的申奧宣傳片《新北京，新奧運》不光讓官方滿意，也在意大利米蘭舉行的第 21 屆國際體育電影電視節上拿到了最佳影片大獎，隨後又拿了「國際奧林匹克博物館獎」和紀錄片組報道類最佳體育宣傳片榮譽花環獎。

1998 年，1,500 萬美元巨額投資的意大利實景古典歌劇《圖蘭朵》在太廟演出，張藝謀搭建了長 150 米、高 45 米的世界最大舞台，演出票價炒到 2,000 美元一張，10 場爆滿後又加演一場。這場龐大而恢弘的演出取代歌劇界原來奠定的《阿伊達回故鄉》模式，建立了新的史詩演出版權。

2003 年，韓國出資 60 億韓圜（相當於 4,000 萬元人民幣），請張藝謀把《圖蘭朵》搬到韓國人心目中的聖地、足能容納 6 萬觀眾的上巖洞足球場。

2003 年，在籌拍《十面埋伏》的同時，張藝謀接拍中國石化廣告片。在當時的發佈會上，張藝謀説，此次接拍長城潤滑油的廣告片，因為中國石化是中國最大的國有企業之一，並且他們用自己的潤滑油產品把「神舟」五號載人飛船送上了天，他願意與這樣的國有企業合作，願意用自己的藝術作品為中國自己的企業，為政府「辦點事情。」

於是，想與張藝謀合作的何止一家中國石化？大家注意到的是，在《十面埋伏》放映前已經有了張藝謀廣告專輯的展示。張藝謀的文化符號已經無往而不勝。《印象·劉三姐》總策劃梅帥元從 1998 年醞釀「劉三姐」，給廣西自治區文化廳打的報告稱，「遊客平均在桂林停留 1.5 至 2 天，消費心理傾向於山水遊覽，缺乏有品牌的夜間文化消費項目」，「而只需要一個高質量、有品牌的文化載體，就可將傳統資源激活。」這個「載體」當然只有張藝謀，「只有他有足夠的影響力，聽説他來，廣西藝術界的人聞風而動。」張藝謀終於又把一

個演出打造成了「舉世無雙」，沒有什麼他不能調動，他想幹什麼就能幹成什麼，他成為一種壓倒一切的絕對權力。他利用了廣西民間傳説中的「劉三姐歌圩」原址的地形地貌，以 12 座遠近錯落有致、極具桂林山水特色的山峰為背景，以綿延兩公里長、500 米寬的水面做舞台，「在這裡邊，張藝謀用了許多色彩，用了許多造型，用了舞台的調動手段來完善她，後面背景的那 12 座山峰，用燈光來染它的顏色，紅的、綠的、藍的、紫的，甚至變得更萬紫千紅的。這個實際操作過程中非常難，那個山啊，要讓燈光師把電線拉上去。」梅帥元説，歷經五年零五個月，67 位中外藝術家參與創作，109 次修改演出方案，六百多名演職人員參加演出，這次「印象·劉三姐」成了繼美國「紅石」、瑞士「高山」之後，世界上最大的山水實景演出。

不管你承不承認，張藝謀實際上已經成為中國文化的航母，或者説中國文化足以與好萊塢抗爭的跨國公司。

張藝謀的革命與浪漫

文 | 朱偉

在我記憶中，張藝謀永遠是那種滾燙得足以融化一切的樣子。那是他傍晚剛從《老井》劇組趕回北京，也許因為演員的角色還沒有轉換，一張有滄桑感的臉上只有那直勾勾的眼神。他盤腿在沙發上，眉飛色舞中也有自己被激動得肅然起敬的那種擠眉弄眼。有時那牙邦會有力地咬幾下，突然就跌宕而成深沉。他的眼神與他的笑給人一種壓迫感，那笑裡有質樸、謙恭，也有放浪。在我感覺中，他就像一張永遠那樣緊繃的弓。他是個激情遠遠大於感情、表情遠遠多於真情的人，他的激情與表情湧動自然就感染大家，逼他成為中心，這感染自然也就構成左右大家的話語權。我相信《黃土地》裡那場在黃土中放蕩到極致的秧歌一定是他的手筆而不是陳凱歌的。他給人的感覺就像深深印着那黃土被多少年的沉重壓出的力——他披着這樣一身黃土撞進北京，帶着他的拙他的倔還有他的偏執。我總覺得，他走到這一天與他與這個城市，與曾經高高在上壓迫他的一切有關——包括這城市的燈紅酒綠，這城市裡自以為出身優越的同伴以及當時對他不屑一顧、自以為是的美女們。他一切激情的動力都來自這樣一種壓迫，這種艱辛地頂翻壓在他之上巨石的力絕不是在城市中自認為優越地長大的陳凱歌們所能體會的。

我由此認為，張藝謀的意志來自他的顛覆性——必須靠自己的能量像縴夫那樣將繩索深深地嵌進肩膀，一步頂一步地推翻壓迫來獲得擁有一切自由的權力。他的一切成就與一切悲劇全在他的非凡視覺感悟與誇張能力。電影是視覺的角鬥場，張藝謀的視覺能量決定了他一定選擇以他視覺的力去顛覆傳統視覺的規範。顛覆性一定是前衛性，前衛也就是將一切推向極致。這是《紅高粱》中紅色基調的基礎，與這紅色基調相對應的一定是原始性。我後來才懂得張藝謀為什麼有意遮蔽了《紅高粱》裡綠色的表現力，因為他本能地意識到張力在粗暴之中，顛覆就一定要選擇視覺中的暴力效果。在這部電影中，八一電影製片廠那種煙火效果同樣被徹底顛覆，最原始的酒的燃燒變成最輝煌的煙火效果。應該說，《紅高粱》是張藝謀徹底戰勝陳凱歌精神壓迫的工具，這種農民起義式的抗爭奔湧着革命氣質。《紅高粱》之後，張藝謀反過來成為對陳凱歌的壓迫者，使陳凱歌努力將自己的精神強度拔高至《大閱兵》與《邊走邊唱》，但那種努力拔出來的強度裡卻不會有張藝謀從他那片黃土地上提煉成的那種肆意的狂放。就革命而言，陳凱歌的所有文化／城市／家庭烙印恰恰都變成阻礙他與張藝謀競爭的劣勢。他陷在對深刻追隨僵硬的泥潭裡，絕無可能達

到張藝謀那樣什麼都無所顧忌的淋漓盡致。

《紅高粱》之後，張藝謀堅信所有效果都在被推到極致的張力中。他先是崇拜黑澤明那種兩軍對峙中的張力，進一步又覺得誇張到極致就是想像力翅膀伸展的遮天蔽日。他認為史詩就一定是大氣磅礡，大氣磅礡就一定是亮到極限的刺目。張藝謀認定了只有濃墨重彩才能有陽光下燦爛的效果，他習慣用加重再加重或者壓低再壓低的音調敍述，因此認為最高音與最低音才構成藝術張力。在他看來，大漠雄風要不就是飛沙走石，要不就是雪片如蝶。當史詩成為最高標準時，他所有執着的努力都變成無限的情緒與情景鼓蕩——於是他當然要把無論紅、黃、藍、綠都誇張到要融化的邊緣，這種顏色極致所帶來的刺激當然無與倫比，可是當刺目被瘋狂強調時候，所有色彩真正的美麗其實都被蹂躪與踐踏。顏色被慾望使用到極致後，自然要追求慾望表現的極致。張藝謀於是讓漫山遍野都是高粱／野花，把一千人的對峙變成十萬人、百萬人，把箭雨拍成密到無法再密的野蜂飛舞，將一個女人身體柔軟舞動的距離拉扯極致到上下左右變成天地上下、東西南北。反正只要有足夠的錢與權力，這一切全能辦到。水與劍交替，鼓與紅綢纏繞，黃葉如暴雨傾瀉，暴風雪似海濤澎湃，

這些意像極致到美麗無比，也強悍到美麗無比。這美麗至極自然就構成視覺的刺傷。當《十面埋伏》中那質感強烈的樹幹一次次在駿馬疾馳中撲面而來的時候，誰都會覺得忍無可忍。

其實從《紅高粱》開始，無論紅色藍色，還是樹陣竹陣，都變成張藝謀的權力運用。

張藝謀的意志無限膨脹帶來的只能是對自己越來越強烈的狂熱與瘋狂。它使我想起瓦格納的音樂。我在一篇論述瓦格納音樂的文章中說到，瓦格納的音樂作為一個征服者，將他的紅色風帆與黑色桅桿撕爛了古典主義的美學原則，也踐踏了音樂浪漫主義，狂桀不馴地將他的異質音樂理念強加給了一個時代。他的音樂是使激情熾熱地燃燒、熏烤、鼓蕩，使靈魂與意志張揚，以刺目的光彩使你睜不開眼睛；是瘋狂與淋漓盡致地表達對感官歡樂的崇敬，使狂熱在其中喧囂、情感在其中變態地曲張；使你無法迴避、強迫你隨之激盪隨之亢奮。

遺憾的是，瓦格納畢竟還有《森林絮語》、《齊格弗里德牧歌》與《羅恩格林》，一個瘋狂到歇斯底里的人的抒情往往是最美的，這樣的美構成激發你共鳴的原動力。因為任何一個真實人的強悍總是與他的柔

| 張藝謀

軟度呈正比，這種柔軟構成對強悍的強調，也構成對強悍的傷感。奇怪的是張藝謀的電影裡好像卻沒有柔軟，所以他的電影裡會有越來越多的權力強迫而很難有挑逗你的感動。他常常把那些情愛的美麗背景看成他自己的柔軟，而那只是些虛浮的色調。他的情感宣洩更多是肉慾的過份強調，所以只要情感一旦萌動，就馬上會成為肉慾與肉慾衝突之力。許多人因此懷疑革命者張藝謀身上實在沒有浪漫，或者說他壓根不懂得浪漫。其實在他的理解中，狂熱、瘋狂、極致與浪漫本身只是一而不是二，於是愛只能是力與力的碰撞，暴力也就是最亮麗的浪漫。

我由此而懷疑張藝謀藝術中的真誠度——一個藝術家的作品中總自覺或不自覺地把自己的陰陽兩極都袒露給他的觀眾，一個人的強悍總是在一個人相對的軟弱平衡之下。在張藝謀男性極端張狂另一端的女性呢？那女性是被踐踏着的。他無限制地放大那強悍而以強悍遮蔽軟弱，那強悍就變成大家都無法容忍的虛張聲勢。其實強悍被無限制強調的結果，在回饋中只會全變成極端變形的陰柔。我由此經常想：張藝謀要遮蔽的軟弱究竟是什麼？是相對絕對自尊的自卑？在他堅硬的線條及許多人對他堅硬的冷酷評論背後，究竟有沒有那種軟弱的溫厚或者綿密的細膩？但他總是把這一切牢牢遮蔽在一起，就如他過去時常裹緊的那件軍大衣。

在夜晚鋼藍色的光線下，一個人的身影總是被虛幻地放大，以至會使人誤認為這放大的身影就是陽光下的自身。

一個時時要堅守自己強悍的人其實總是活得很累很累。其實一個人活着總需要千百人的肩膀，走累時候可以靠一靠，以撫慰或者恢復自己的能量。每一個人的軟弱都可以獲得更多人的溫情。但張藝謀總偏執地確認這種溫情的平庸，他怕這平庸戰勝或者腐蝕了他的意志，於是他只能偏執地頭也不回地往前走。張藝謀太以為一個人的意志可以強悍到決定一切，他憑自己的意志既甩掉大家的溫情又甩掉一切追問義無反顧，當這意志足夠強大的時候，要不就是他的對手被擊敗，要不就是諂媚者越來越多地聚攏在他周圍。隨着他意志的勝利與諂媚者的堆積，他會越來越不清醒誰是他自己，誰是他被放大的影子。他與他的足夠之大使那個陰影足可遮蓋一切，這時他的意志已經變成一種可悲的偶像，他的敵人只剩下了他自己。我不知道這是個人意志的勝利還是悲劇。

| 張藝謀在 2008 年擔任北京奧運開幕式導演

他覺得他可以擁有一切，有足夠的力量戰勝一切，而大眾都變成他俯視下的芸芸眾生。於是他的無限放大的權力一定成為對這些芸芸眾生最現實的壓迫，這時候的張藝謀早就忘記了他曾被壓迫着的那種憤怒。他太執着地將自己聚焦到了一個極點，他忘了聚焦到極點一切就會燃燒起來，他的所有才華都會變成面向自己的乾柴烈火。在幾千年的世界文明史上，多的是這樣的熊熊大火，它們燒掉的都是史詩、英雄、才子、佳人，而歷史總是對這一切無動於衷。

張藝謀的 21 年

文｜金焱 吳琪

張藝謀幹活的方式

「其實挺棒的」，這句原來張藝謀常掛在嘴邊的口頭語，能用來描述他自己嗎？

「方臉，光頭，一身發舊的藍勞動布工裝，身材不算高，卻生了兩隻走路沉穩的大腳和一雙剛勁有力的大手。讓座、沏茶的動作有點笨拙，拘謹靦腆中透着一片實誠。」原中國電影家協會的羅雪瑩對張藝謀的這個第一印象，也是大多數人心目中的張藝謀，只不過後來，那個典型的「鄉鎮企業的臨時工」；「闖進西影村叫賣雞蛋、豆腐的農村小販」變成了一個中國符號。

早期的張藝謀，「一臉的苦」，表現到極致是他扮演《老井》的主人公孫旺泉。羅雪瑩回憶説，吳天明當時派幾路人馬到各地選演員，「手都握黑了也沒找到像樣的」，於是吳天明乾脆就讓張藝謀來演，「吳天明説他要的就是張藝謀的狀態和氣質，別的演員要演心理過程，對他就讓他直接給個結果，比如張藝謀往門檻那兒一蹲，那種日復一日、走不出生活圈子的無奈就全都出來了。」

陳凱歌曾説張藝謀「為藝謀，不為稻粱謀」，他賣血換相機，相機有個套子，是他沒成親的媳婦做的，外面是勞動布（編按：一種厚質棉布），裡面裹着棉花。於是相機徹底改變了張藝謀的命運，他後來對羅雪瑩説，「自從上了北京電影學院之後，過去的張藝謀就死了。」

在電影的天地，張藝謀的新生在 1983 年 4 月 1 日，他和張軍釗等人成立全國電影廠第一個青年攝製組，從拍《一個和八個》，拍到現在的《十面埋伏》，二十一年的時間過去，公眾越來越多地看到的是他臉上的光環，代替了臉上的苦。

早期張藝謀的電影史是一部奮鬥史，單純、樸實，「那是他們最上升的一個時期，作為藝術來說是最純淨的，不帶其他的東西，有很好的社會氛圍探討藝術。」歸納他們成功的元素加起來就是：吃苦和創新。羅雪瑩說：「張藝謀他們開始拍電影時，現在老一輩的電影人那時還算中年一代，他們要把時間趕回來，張藝謀這樣的無名小卒想獲得一個拍片機會很難。張藝謀說過他們是出於求生存的慾望。他們用電影表達他們對歷史獨特的看法，因為他們對生活、對歷史有強烈的表達慾望。」

「年輕人為了生存，脫穎而出，就必須要標新立異」──「他們拍《一個和八個》講人性的故事，開了藝術的先河，當時最重要的就是攝影的突破。張藝謀用不完整構圖加強畫面衝擊力，打破了黃金分割線的框框──半張臉的鏡頭出現在裡面。」片子當時被斃掉，不過羅雪瑩說張藝謀的才華在電影界裡開始被注意，這是個「官方否定、學術界肯定」的結果。

當時的挫折現在看起來算是成功的起點，緊隨其後，《黃土地》獲第五屆「金雞獎」最佳攝影獎，「片子本身的學術爭論很大，因此片子不可能評獎，這個攝影獎算折衷方案，但對張藝謀來講，官方也認可他了，起碼是技術上、藝術專業上的肯定。」

羅雪瑩的回憶在這裡又被拉回到第一次見張藝謀的情景，「那一大屋子的人，滿屋子的人都爭着說話，實際上中心說的就是他有多棒，但是張藝謀毫不起眼地坐在角落裡，不聲張不招搖。後來我知道了他的家庭背景，以及因此而帶來的政治上的歧視，經濟上的窘困，精神上的壓抑，我就能理解他為什麼能夠躲在角落裡：他知道機會得來不容易，他知道該謙恭的時候就謙恭。」

張藝謀1987年又獲獎了，這次是因為《老井》，他獲得了第二屆東京國際電影節最佳男主角。張藝謀的這次成功在圈子裡得到的反應是「使大家半天醒不過悶來」，為什麼是他？那時搞影評的羅雪瑩說，張藝謀有這個能力：一以貫之的「咬死了，發狠心」：「影片裡的旺泉要背石板、挑水，他就每天挑十幾擔水，老鄉後來抗議他把水都挑沒了；旺泉被壓在井下沒吃沒喝氣息奄奄，張藝謀真的就餓了三天，拍完了一下子吃了一隻燒雞，又撐着了，跑去醫院打點滴。」

二十一年間，「為什麼是他？」無數次被問起，他的一個朋友接受採訪時說，「當然，現在的張藝謀不再是過去的張藝謀，

變化有一部份是藝術上的，一部份是人自身的，但是他大的方向沒變，就是踏踏實實去做，你沒見過那種幹活的方法。」

張藝謀幹活的方法，他舉《紅高粱》為例說，「我趕到高密時已經特別晚了，所有的燈都黑着，他的燈亮着，他穿個大褲衩盤腿坐在那兒寫東西。」

旗幟性的影響

在《紅高粱》的年代，相當多的中國電影人看不起好萊塢，但張藝謀從那時起就比較注重商業性，他對羅雪瑩說：「大眾藝術，一定不能不考慮商業，要雅俗共賞，首先要給投資人一個回報。」仔細想來，張藝謀也算得上中國商業上最成功的一個導演。

拍完《黃土地》，和陳凱歌籌拍《大閱兵》時，張藝謀對羅雪瑩說：「想當導演，導演最主動，最能表達自己。」將這段話和張藝謀第一部執導的片子《紅高粱》聯繫起來，一個激情迸發的張藝謀再也不是躲在角落裡的那個他了。

羅雪瑩說對張藝謀這個「被人從門縫裡看着長大的」人來說，壓抑、自卑、總覺得自己跟人家不一樣的心理在他身上一直很強烈，但是得了獎後——應該說得了那麼多獎後，獎給了他一個自信，從此有了一個基礎。

另一個基礎是當時的社會背景。1985年拍《老井》的時候任場記的周友朝對記者說，中國「文革」前後的片子偏重政治電影，「文革」後往社會化的方向走，像《黃土地》已經在注重人本的東西，個性化的表達，這種思維方式已經在和國際思維靠近了，張只不過在藝術敏感上感覺到了，又有才氣和能力完成，剛好不自覺地符合了國際化的思維方式。

當年他和張藝謀、副導演睡一屋，「那個年代中國流行尼采熱，內地基本上沒有尼采的書，張藝謀就從香港弄來幾本，讀後非常震動——尼采強調的個人生命和自由精神正是國內缺乏的。剛好莫言1985年初發表了《紅高粱》，在國內也引起很大的震動，它和中國過去流行的傷痕文學、反思文學完全不同，極力張揚個體的生命力，和尼采宣揚的精神不謀而合。那時候和現在不同，一部小說發表後並不會馬上有影視創作的班子找上門，但張藝謀很快主動找到莫言，要拍這個片子。」

「現在我回想起來，覺得張藝謀打算拍《紅高粱》是因為有兩個方面受到觸動：一是

在當年的大背景下，對個體生命的讚頌在文藝思想界是個很時髦的潮流；二是這個題材有助於張揚影片的個性風格，在電影形態上是個新東西。」

《紅高粱》成為張藝謀的力作，甚至在多數人的眼中是他「最好的」電影，熟悉張藝謀的人說，對他而言，那段時間是他內心的一種解放和情感的迸發，「在那麼多年被扭曲後，他對那種生命力的張揚感受最深，你能注意到電影裡高粱地裡的葉子都被吹得嘩啦啦地響，那真是他內心很快樂的抒發。」

張藝謀的快樂相當程度上來源於情感世界，他的朋友說，鞏俐身上的青春和朝氣給他的觸動特別大，後來在他婚變的時候，他對這個力勸他的朋友說：「你叫我一步一步往上走，我當上電影大師，但是我生活不幸福又怎麼樣？」

將張藝謀的影片分類，周友朝說，《秋菊打官司》、《搖啊搖、搖到外婆橋》和《紅高粱》一樣都是人本學的題材，在探討人生悖論的一些東西，前者在題材選擇上更加寬泛了，但對人本性的理解和探求沒有改變。

《紅高粱》拍出來後，周友朝說它是中國電影近八十年來第一次在國際電影節上獲獎，「當時的轟動可想而知。張藝謀自己想過會得獎，但這麼大的獎項又實在出人意料。」羅雪瑩在這期間寫了《紅高粱：張藝謀寫真》一書，「我把他寫得非常非常崇高，這是我當時真實的想法，現在再回過頭來看，我只寫了一面，那是以我自己的觀察得出的結論。張藝謀確實對藝術有無限的摯愛，他做事要做成最棒的，什麼是最棒的標誌，名是標誌。實際上還是功名兩個字。」

直到那時，商業始終不是一個壓力。被那張藝謀稱為「幫了他一生的事業」的吳天明在他提出拍《紅高粱》的想法時就同意了，由西安電影廠投資 92 萬元製作。周友朝說，影片投資 92 萬，票房達到四五百萬，叫好也叫座。當時也有其他一些片子票房還不錯，但藝術上的成就沒法與它相比。

《紅高粱》在國際上獲得成功後，有些外資開始投資張藝謀的片子。周友朝說，《菊豆》是一個日本公司投的，「所以我們在攝影器材、耗片比、拍攝時間等方面條件好得多，後來片子在國內沒有公映，對各方面都是個打擊，只能說在國際上得獎了，給自己一點安慰。」比較起來，張藝謀的

文學策劃王斌説，《大紅燈籠高高掛》在海外比《紅高粱》更成功，「對市場的影響，是旗幟性的影響。」

1988年任副導演和張藝謀拍《代號美洲豹》投資140萬元，不過商業運作在那一階段起不到主導作用，周友朝甚至説，是因為「一家公司為我們在北京的開支花費了不少。大家過意不去就覺得給公司拍這個片子，票房也還不錯，掙錢了。」

張藝謀的現實主義

看張藝謀的電影，你會發現他的電影不會跟生活貼得非常近，他不是那種血脈賁張要為老百姓鼓與呼、揭露腐敗的導演，「他知道怎麼保護自己，在政治上，在人情世故上，他常説做電影先要把自己保護好。」

「所以他考慮的問題都是能否做出牛逼的電影。」周友朝説張藝謀在談論劇本的時候，説到自己的想法時激情洋溢，煽動力極大。

生活和工作的平衡點在張藝謀這裡很難找到，周友朝説：「他非常有頭腦，這種頭腦是指對電影有特別強的領悟力、視覺感知力強，逆向思維能力強，是在對個人藝術上的一個探索。他沒有個人的興趣愛好，除了工作沒有個人生活，鞏俐和他分手也

是正常的。」

他的朋友對記者説：「每個做電影的人都在嘗試，每個門檻他們都想邁。」張藝謀也有話來印證這點，「我相信，只要立足於變，立足於創造，這跟頭就栽不死。」周友朝説，拍過了張揚的東西，張藝謀想拍點「狠」的東西——徹底地從人性、人本角度；從男人和女人的角度出發，探討女人在男性世界中被怎樣扭曲，男人又怎樣因為這種扭曲而扭曲。這種對人的理解和《紅高粱》是一脈相承的，只不過一個是在張揚地説，一個是在扭曲地説。於是出演《古今大戰秦俑情》後，1989年看中了劉恆的小説《伏羲伏羲》，後來改成《菊豆》。

香港電台高級監製蔡貞停為拍《傑出華人系列》，跟蹤採訪張藝謀一年半，她感觸深刻的是張藝謀在藝術上的探索，「張藝謀非常喜歡看書看報，有強烈的好奇心。他得知農村有《一個都不能少》這樣的故事，非常感興趣。而且他以前經常去農村，印象深刻的是『幾乎每個村子都有旗桿，掛旗子的地方就是小學』，他特別有感於教育對農村的重要性，想拍一個這樣的片子。《一個都不能少》1999年去威尼斯參展的時候，有人攻擊他是為了討好審查部門，也有人攻擊他在暴露農村的貧窮，有

些說法都是自相矛盾。」

王斌說，包括《紅高粱》在內的影片都有盲從的跡象，但是到了《大紅燈籠高高掛》，就已經含有對當代政治的隱喻成份，蔡貞停也說，它不是一般人理解的封建時代女性在大宅門中的命運，而是當時的政治空氣對張藝謀有很大觸動，在電影風格上他轉而想表達「個人在中國大環境中是怎樣生存的」；因而男主角的表現手法也變了，他說，「我想改一改，老爺在片中不給臉部鏡頭，永遠模糊不清」，因為他要造成的形象是，老爺「權力很大，但又難以觸摸。」

在藝術探索的線索中，《活着》是一個轉折點，王斌說，從《活着》以後，張藝謀拍的文藝片開始轉向溫情主義，不再觸及批判現實主義。周友朝說，《我的父親母親》、《幸福時光》等影片在政治上沒有太多稜角，導演們其實都有共識，若要在中國繼續拍電影，必須調整自己。

說起對張藝謀的評價，張藝謀的一個朋友說，和姜文在拍《北京人在紐約》時，兩個人之間有一段對話，「我們說起當時有『幾種人』的說法，一等人有本事沒脾氣；二等人有本事有脾氣；三等人沒本事有脾氣。姜文說他應該屬於二等人，搞不好有時候還會掉到三等人的行列裡，我覺得我也是，接着我們說，那誰是一等人呢？張藝謀。」

張藝謀是一個現實的人，熟悉他的朋友說：「他厚道實在，不會說官話，但是他也說過這樣的話——如果是面鏡子，你不要太清楚，太清楚的話就無所措手足了。」蔡貞停也說，張藝謀是一個比較現實的人，非常考慮投資方等各方面的感受。他總說，拍電影要用很多人、很多錢、很多時間，如果拍出來的東西沒有共鳴，那還不如關在房間裡面寫書。所以張非常重視一個片子的現實效果。

每年初二，和張藝謀一起戰鬥過的人要聚一次，他的朋友戲稱是「皇上和老臣的聚會」，「說是老臣，是我們這幫人敢於直言，現在恭維的人多，舔屁股的人太多了。張藝謀被抬到了皇上的位置。」

把張藝謀說成是皇帝，因為有太多的人給他當皇帝的空間。張藝謀曾說《紅高粱》獲獎給他最大的實惠是，「自己可以比較放手地一部接一部地去拍片了，現在我已接到很多廠家的拍片邀請。而許多同代的導演朋友，卻沒有我目前這種有利的創作

條件，他們苦於求告無門。」這一直是個現實，是張藝謀成為「大師」的空間。

這是一種錯綜複雜的糾纏關係，張藝謀可以做到「無片底」，要多少膠片給多少膠片，他也就可以靠人海戰術拍電影，完成他的各種嘗試。同時，他的存在又為很多人找到他們的生存、發展空間。他的一個朋友說，「他賺他的名，我們賺我們的錢。」

張偉平是其中的一個。

張藝謀與張偉平

張偉平說：「我對張藝謀的影響是，我告訴他市場和觀眾的重要性，他接受了，如此而已」，顯然事實上不是簡單的如此而已。

「老臣」們感慨地說，他們過去是兄弟間拍電影，張藝謀描述現在時說，「合同就半米高，一切按合約。大家都是在用合同辦事。」

《英雄》是張藝謀的轉折點。王斌說，《英雄》是張藝謀徹底地走了一把商業路線，而且他意猶未盡，於是又有了《十面埋伏》。

張偉平說他和張藝謀的合作是「生產和銷售的關係，他在藝術上把關，我負責宣傳

發行，在影片的製作上他有絕對的自由。」

早在 1995 年，張偉平說他在毫無思想準備的情況下投資了張藝謀的《有話好好說》，「當時張藝謀和鞏俐分手後事業上處於低潮，本來外資投資張的前幾部片子看中的是他打造的『鞏俐品牌』，他們分手後海外資金對張藝謀不是特別信任，不敢投。」以「為朋友幫忙」進來的張偉平說他投了 2,600 萬元，「我們當時完全沒有發行經驗，也沒考慮過市場問題，直到片子後期要面臨這個問題了，我倆才有些着急。片子後來用不到 1,000 萬元的價格賣給華億公司發行，他們的國內票房到了 4,600 萬元，但因缺乏國際上的發行經驗，沒什麼國際票房。」

直到籌拍《英雄》，張偉平說張藝謀對國內市場的信心都不是很大，「《英雄》之前《臥虎藏龍》在國內的票房並不好，只有 1,400 萬元，他們的明星陣容不比英雄差。準確地說，張藝謀拍《英雄》把目光放在了國外，選李連杰就是考慮到美國市場。」

張偉平說，《大紅燈籠高高掛》、《我的父親母親》在製作時根本沒有市場觀念。張藝謀現在越來越意識到，開始考慮市場就是開始考慮觀眾了，他越來越承認市場

和觀眾對一部電影的重要性。

探討張藝謀的商業化道路，數字更有力量，王斌說《英雄》的成功是商業上的成功，「日本一個地方就有兩億六七千萬，甚至高出國內，法國是上演當週的冠軍，德國也非常好，在東南亞更是狂收。」因此《十面埋伏》先到戛納電影節參展才在國內放映，也希望借助國外的影響帶動國內市場。

張藝謀的商業化之路還會走多遠？張偉平斷言，張藝謀一定會堅持兩條腿走路，商業片也拍，但不放棄他起家的文藝片，「文藝片的操作和武俠片不一樣，商業大片必須具備的元素是視覺、聽覺、畫面的震撼力，文藝片則靠人物和情感打動人。文藝片不會那麼大投資，在商業運作上也不會重複以前的東西，會有一些新嘗試。」

張藝謀已經不單純是一個文化現象，周友朝說：「中國目前的電影氣候比較艱難，國外大片搶佔市場，電視空前普及，DVD普及，國產電影的發展相當不容易，中國導演首先考慮的是讓國產影片生存下去，中國官方也太需要對市場有號召力的國內導演了。做商業片整個考慮方式、運作方式就跟文藝片完全不同了，首先商業片是個 10 歲到 60 歲的觀眾都能看的，對人物和故事的理解必須是常規的，所以拍商業片有相對固定的套路。如今商業化的環境下，優秀導演可以先有一個想法，再找人寫故事，不斷豐富成一個影片。」

「我們看好萊塢的操作，看《黑客帝國》（編按：港譯《駭客帝國》）、《蜘蛛俠》，它們在觀眾頭腦中留下的並不是故事本身，而是《黑客帝國》裡面的打鬥場面，《蜘蛛俠》在高樓間穿梭的場面，也就是說大投資的商業片在營造『視覺奇觀』，同時弱化思想性、故事性和人物性格。從這個方面說，張藝謀的《英雄》、《十面埋伏》也符合了這種潮流。」

很多人對張藝謀的期盼是他能夠帶熱國產片市場，周友朝解釋說：「如今國內導演面臨的問題是一樣的：資金不足，政治上的原因等。這些問題對每個導演來說都是公正的，什麼樣的人能出來，就是一個個人才氣的問題。」

張藝謀出來了，而且在某種程度上形成了「霸權」，周友朝說，悲哀在於，這些年來並沒有出現一個在藝術上能夠超越他的人。

（原載於《三聯生活周刊》2004 年 30 期）

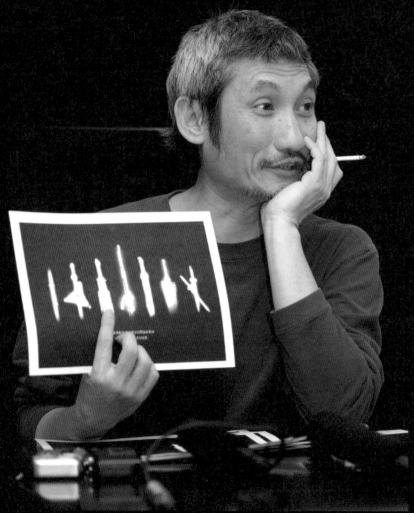

徐克介紹他的「七劍」概念

徐克的七劍

文｜孟靜

電影界有個慣例是，一個導演如果連續三部電影賠錢，投資方就不太敢找他拍戲了。2001 年的《蜀山傳》和 2003 年的《散打》都是徐克嘗試突破的作品，一個注重特技，一個強調功夫，可是票房都失利了。《七劍》是他的最後一博，而且這個代價是如此巨大。總製片人馬中駿給出的數字是：《七劍》電影的預算是 1,200 萬美元，目前超支了一百多萬。一旦有失，萬劫不復。

《七劍》由來

拍電視劇《七劍下天山》的製片人王勇説：「我接觸這個本子的時間是四年，徐導是兩年，但是有一個人，是十幾年。」這個人就是《少林寺》的導演張鑫炎，他從 1989 年拍完《黃河大俠》後就一直在弄這個劇本。上世紀六十年代，張鑫炎與金庸、梁羽生同為長城電影公司的同事，他與梁的私交甚好。張鑫炎也是最早拍梁羽生小説的導演，他拍過《雲海玉弓緣》、《白髮魔女傳》和《俠骨丹心》，其中《雲海玉弓緣》中，他第一次發明了「威亞」（吊鋼絲），第一次有了武術指導這個名詞，那個武術指導叫劉家良，也是這次《七劍》中「傅青主」的扮演者。

張鑫炎憑着和梁羽生的私交，在五六年前買下了《七劍下天山》的版權，那時他的野心不大，只想拍個電視劇過癮。當時銀都公司看了本子，決定選用其前傳《塞外奇俠傳》，那時他心目中「楊雲驄」的人選是自己發掘的李連杰，當年也正是他把李連杰介紹給徐克，才有了《黃飛鴻》系列。張鑫炎拿到了 500 萬美元的投資（在那時可算巨資），興沖沖地到新疆選景，沒料想「9‧11」突然發生，因為《七劍》中涉及很多民族問題，於是全體人馬撤了。

接下來的兩年中，張鑫炎總和好友徐克説起這個夢想，徐克也不遺餘力地幫他。在探討的過程中，徐克的興趣越來越大。

本來只打算投資拍部電視劇的馬中駿聽説徐克有意加盟的消息是「又驚又喜」，向來只拍電視劇的他也明白，僅憑一部電視劇是絕不可能滿足徐克的。這時徐克問他：「什麼企業成長得最快？」然後徐自問自答：「智性的企業。」他指的是 IT 及相關產業，徐克舉例説，做《海底總動員》的公司，迪士尼的未來支撐主要靠它，利潤是成百倍地增長，用智慧創造財富的企業是二十一世紀最有成長空間的企業。馬中駿説：「以前我們拍完電視劇就完了，最多再做個宣傳品。可美國的公司不是，他們的票房只佔 1/3，網絡遊戲等相關產品又佔 1/3，最大的一塊，約 40% 來自於授權。」

徐克決定加盟了，新問題也出現了。一直在張羅此事的張鑫炎怎麼辦？張鑫炎認為，他和徐克的武俠情懷完全不同，即使是一個拍電影，另一個搞電視劇，也會產生分歧。江湖上只能有一個大佬，張鑫炎決定只幫忙不署名，也不拿報酬。對外就説他年紀大了，身體不行，這也是實話，畢竟他已經七十多歲了。張鑫炎在其中起的作用是牽線人，出於對他的信任，梁羽生對影視改編完全放手。

和張鑫炎相反，徐克的最愛是金庸，對梁羽生的興趣只是普通。徐克真正感興趣的是「七劍」概念，他甚至親自設計這七把劍的形狀，為它們賦予名字和生命，每把劍他都寫了詳細的性格、使用方法和意義的描述，加上電影效果圖，他為「七劍」畫了上千張草圖。像書中原本的「游龍劍」被他改名為「由龍」，大概有劍隨心動的意思，其他的如青干、天瀑、舍神、競星、日月等劍，全是他憑空虛構的。「七劍」被製成了禮品盒，馬中駿期待着如果《七劍》能像《哈利·波特》那樣沒完沒了地拍下去，他們也像賣《哈利·波特》的斗篷那樣賣這七把劍，至於它們現在的功用，主要是吸引網絡遊戲玩家。

在《七劍》為媒體舉辦的看片會後，男記者表示徐克的功夫巧思還在，女記者則説裡面的人物和感情太過蒼白，場面太血腥。可能是為了與張藝謀、李安區別開，整個片子的色彩是十分低沉的。演員張靜初説：「我剛拿到戲服還以為是群眾演員穿的，全是灰的，灰藍、灰紅、灰黑。我怎麼也穿不上那些衣服，實在太肥大了。」掩蓋了她所有的女性特徵，楊采妮也是同樣的命運，她在戲中是個挑糞的，不但不能化妝，開拍前徐克還要對化妝師説：「你再去給她臉上抹點灰。」這樣出來的效果每個人都是灰撲撲的中世紀武士，再加上用真的金屬鑄成的劍，招式也

｜《七劍》劇照

完全失去了《新龍門客棧》中的輕靈飄逸。徐克自己也説，每次陸毅舉起「舍神劍」，不是劍隨人走，而是人隨劍走。陸毅這把還不是最重的，最重的「由龍」由唯一會功夫的甄子丹揮舞，他也要使出全身力氣。

徐克本來打算按照梁羽生的原著拍，後來發現要交代的背景太多。可是現在的影片仍然讓觀眾覺得頭緒太多，一部接近三小時的電影，光交代「七劍」的來歷就夠囉嗦了，七個主角的戲份十分平均，每個人只有一小段，只有孫紅雷飾演的大反派風火連城是唯一出彩的角色，因為就他一個反派，他的光芒太盛，與其他演員十分不和諧。

《七劍》的風險

在馬中駿的計劃中，《七劍》電影拍6部，每部投資 1,200 萬美元，類似於《星戰》系列，甄子丹也説，他的角色好像「黑武士」，從正變邪；電視劇每集 100 萬，先拍 38 集，效果好的話，再拍後 30 集。馬中駿也承認，萬一電影票房失利，計劃肯定要隨之調整。除了影視投資，《七劍》還包括七八千萬元的網絡遊戲與動漫，是與香港公司和韓國公司合作，這塊也是馬中駿預期收益最高的部份。他們會在民間搞選拔賽，挑選出七個網游高手作為網絡

「七劍。」馬中駿以「七劍之夜」為例，和《十面埋伏》的首映晚會做比較，「七劍之夜」花了七八百萬元製作費，先在各城市地面頻道播出，再上星（編按：各地衛視播出），比起《十面埋伏》只在電影頻道播出了兩遍，馬中駿認為，《七劍》晚會的廣度會更大。

説實話，為了這個概念他們沒少花心思，徐克稱自己的新作是「實況武俠」，馬中駿則説它叫「新古典主義。」形式和內容哪個更重要？對於一部商業大片，要考慮的因素可能太多。比如，徐克剪綵片的第一版是四個小時，然後是三個小時、兩小時 50 分、兩小時 40 分直至兩小時，徐克是不忍割愛，中影公司認為兩小時才是最適合的時間。在觀看了兩小時的版本後，馬中駿發現張靜初那條線被剪掉了，「這就意味着它會變成一般的武俠片，和《七武士》沒什麼區別。」在徐克的初衷裡，既要表現每把劍都有自己的心結，必須合力才能成功，又要體現人性與獸性的交戰。正因為如此，馬中駿的朋友們在看過片子後也評價説「線索太多。」

可能《七劍》像近幾年的武俠大片一樣，更適合西方人的口味。威尼斯電影節主席就稱讚它是「有質感、奇異的電影，史詩般的武

俠巨製」，並選定它作為開幕影片。但是在中國人看來，它過於西化。首先，電影和原著關係不大，反而是借用了黑澤明的《七武士》的構思，以弱勝強，武士與村長女兒的感情糾葛都來自於黑澤明，這樣顯然很討日本片商的歡喜；為了開發韓國市場，選擇了金素妍扮演「綠珠」這個原本不存在的人物，並且把「楚昭南」也設計為高麗人，讓甄子丹講韓語，有媒體認為，金素妍這個人物很像花瓶，沒有存在的必要；電影中人物南腔北調，就像我們初次看到周潤發、楊紫瓊講的普通話一樣，楊采妮的香港普通話，孫紅雷的東北話，再加上甄子丹彆腳的韓語，中國觀眾可能不適應，對國外觀眾卻不會有任何影響。畢竟對一部大片來說，國內市場只是很小的部份，馬中駿告訴記者：日本和韓國的片商看完電影後都做了十分樂觀的估計，預計日本票房有 15 億至 18 億日元，韓國有兩千萬美元。他還打算在威尼斯電影節之後，用《七劍》打開歐洲市場。不過這也不能説明他不重視國內市場，徐克的夫人施南生曾經勸馬中駿，在威尼斯得獎後丙上國內的十月檔，這也是許多電影慣用的路數，但他堅持認為，學生是觀影主力，十月是旅遊的季節，如果再拖延到聖誕，就會和張藝謀、陳凱歌硬拼，所以一定要在國內首映。

馬中駿坦承，公司所有的力量現在都集中在《七劍》上。至於《七劍》的風險，他卻認為最危險的時刻已經過去，在新疆拍攝時，劇組經歷了地表七八十攝氏度的酷熱，也有過零下四五十攝氏度的嚴寒，演員用的廁所都因為寒冷而不能使用，電影和電視劇紛紛超支，「最大的風險是能不能如期拍完，現在電視劇賣給央視，已經不存在風險。」他説：「電影的海外發行也不錯。」

徐克的江湖

文｜馬戎戎

還在拍《笑傲江湖》的時候，徐克就對老導演胡金銓説：「胡導演，你拍了《龍門客棧》，拍了《俠女》，這幾十年，很多人在模仿你，你再拍同樣的東西的話，人們會説你在模仿他們。」

那是 1990 年，一部佈景、服裝極盡胡金銓華麗考究之風，主題、動作卻徐氏化的新派武俠片就此問世。接下去的十年間，《東方不敗》、李連杰《黃飛鴻》系列逐一出現，使得新派武俠片終於壓過時裝動作片，成為功夫片的主流。那時，大家都説，這是徐克的武俠時代。而徐克亦在此

時，奠定了自己獨特的「徐氏風格」，為武俠世界營造出一個光彩流麗又奇情詭異的別樣江湖。

亂世兒女，鬼蜮風情

「徐克的電影裡，充滿着亂世景觀。」在《徐克：涉獵古今，出入江湖》裡，中國藝術研究院電影研究員賈磊磊這樣總結：

果然是亂世。桃花雨下，青蛇與勾欄舞孃們大跳印度舞；大漠風沙，東廠番子自城門騎馬馳出，「犬齒倒鈎箭」如飛蝗飛去，大肆捕殺犯人；虎門戰船上，劉永福在戰船上與洋人開戰；佛山城內，基督徒們高唱「哈利路亞」招搖過市，茶樓上絃管越急，拖着辮子的清末中國人與基督傳教士要在音樂上一爭短長。徐克的俠客們，就出沒在這些令人恍惚的時空之中：《新蜀山劍俠》背景，是五胡亂華，十一國並立；《笑傲江湖》系列，是明代萬曆年間，《黃飛鴻》系列是清末民初；《刀馬旦》是辛亥革命之後軍閥割據時期。對於亂世的偏好，或許可以追溯到徐克的歷史觀。徐克生在越南，在香港完成中學教育，然後赴美求學，這樣的背景令他敏銳地觀照到中國歷史的「幽默」之處。2001年，在接受香港電影資料館的採訪時，他說：「我看不同的書籍，發現有很大的差異，實在不知道真實的歷史是怎麼回事。」但從電影工作者的角度，他亦敏銳地意識到，亂世或許更利於拓展電影的空間：「我們習慣的武俠世界總是和現實有很大的差距，空間也太封閉；但是如果我們能把這個世界帶入到具體的空間，那會是一種不同的感覺。」

顯然，亂世的背景給徐克提供了足夠的橫互古今的想像空間。《蜀山傳》的編劇劉大木說，別人搜集資料是為了證實歷史細節，他搜集資料是為了刺激想像力。《東方不敗》將這種想像力拓展到了極致。日月神教教主東方不敗原來是個苗人，他的屬下是倭寇，愛妾叫雪千尋；他的神功可以打敗在歌劇聲中駛來的西班牙戰船和忍者家族的潛水艇；在西班牙人「HOLY 東方不敗」的祈禱聲中，他將自己的名號改為「東西方不敗。」據說，在清華大學，《東方不敗》系列是與《大話西遊》並列的另一部「CULT」電影。這樣雄奇華麗的想像，不成為 CULT 才是奇怪。

徐克説：「在那個世界出現了的，便屬於那個世界，不必介懷是東方還是西方。比如《星球大戰》裡有花臉的人，難道就可以説是東方了麼？」對於徐克來説，不但東方與西方之間界限未必分明，連人、鬼、妖都未必不能共存。《新蜀山劍俠》講的是五胡亂華，十一國並立時期四川巴蜀之地

的人魔之戰，人魔本來對立，但鄭少秋飾演的丁引被血魔所侵後竟然可以闖入魔界，並且說出「魔由心生，心生萬象，神為魔生，魔為神活，神魔本是一家。」這種「神魔論」在《倩女幽魂》那裡，便是「人鬼莫辨。」《倩女幽魂》裡營造了兩個並存的世界：人間世界郭北縣和鬼世界蘭若寺；燕赤霞、小倩和寧采臣就遊走於兩個世界之間。而最能體現導演情懷的角色其實不是寧采臣也不是小倩，而是午馬飾演的燕赤霞。燕赤霞是衙門的捕頭，但他寧願居住在蘭若寺中，因為他認為：「人的世界太複雜，不那麼容易分辨是非，和鬼在一起，反而清清楚楚。」然而，很快他就發現了自己的尷尬：「在人的面前當自己是鬼，在鬼的世界當自己是人，到現在人鬼都不是，我也不知道自己到底是什麼。」

最能體現人鬼混雜的非理性世界的則是《青蛇》。電影的開端便是一群人非人，鬼非鬼，妖非妖的男女在鏡頭前廝打，這是徐克對人世的隱喻。徐克在這裡要說的是做「人」的艱難，肯定的是妖，而不是「人」或者「佛」。白蛇處處妥協，盡力做好一個「人」，卻仍然把握不住人的感情；所以小青處處質疑「人」的價值，最終獨白返回紫竹林。

生死「話癆」，雌雄莫辨

對於徐克的「亂世情結」，賈磊磊的分析是：「亂世的背景能更多地提供他發揮電影特技和個人言志的餘地，切合了他對批判人性和政治的偏好；『亂世』的歷史構想，或多或少地反映了徐克對『現世』的看法。」

一個公認的事實是，徐克是一個非常堅持自己製作理念的人，在徐克工作室出品的電影中，即使在他擔任監製的電影中，他的個人理念的痕跡都非常重。這樣，既要借古喻今、刻劃人性、改造傳統，張揚個人藝術旨趣，又要照顧大眾商業元素。為了不遺餘力地傳達信息，徐克為片中各類人物設計了許多調侃幽默卻暗有所指的對白，結果主人公個個洞悉世故人情，成了巧舌如簧的「話癆」（編按：嘮叨的人），甚至在對打決戰的危急時刻仍然不忘「言志諷喻。」這一點本來是徐克的瑕疵，但不知道為什麼卻會被後來的電影爭相效仿。《黃飛鴻》中，徐克設計了一個來到佛山闖天下的鐵布衫高手嚴振東，嚴振東在結尾中被美國兵艦亂槍打死，這個結局已經非常明顯地表明了徐克的意思。但徐克猶嫌不足，讓已經被打成篩子的嚴振東還能在黃飛鴻懷中說出「鐵布衫畢竟沒有洋人的槍彈厲害」這樣的點題之語。

與「話癆」男俠客相應的是，女俠們的性別經常被混淆，雌雄莫辨的「中性角色」經常是徐克電影裡的亮點。《東方不敗》的形象是其中代表。很少有人知道，「東方不敗」的設計意念來自於《新蜀山劍俠》。在 2001 年與香港電影資料館何思穎的訪談中，徐克說：「東方不敗的設計意念，源於拍《新蜀山劍俠》時偶然做的一個全身穿紅色的造型，那與紅色有關，因為我覺得他很自傲以及氣勢縱橫。那麼用男人還是女人去演呢？初時考慮男人，但男人又沒有那種氣勢。我想起林青霞給我的那種深刻的感覺，便決定用她。」

林青霞給他的深刻的感覺源於 1986 年的《刀馬旦》。《刀馬旦》講述的是一個顛倒的世界，外面是亂世，裡面是男人扮演女角的戲班子，林青霞飾演曹雲，一個亂世中穿男裝的女子。《刀馬旦》是一部全是女主角的戲，在當時的香港，所有的女主角只是為了陪襯男主角。但是徐克認為這是一種浪費，因為《上海之夜》證明，女人戲也是很好看的。《刀馬旦》是林青霞第一次以中性面貌出現，徐克認為：「林青霞，我就感覺到，無論她的形象是怎麼清純，其實她的特點是帶有一種霸氣的，而女人的霸氣是一種挺不同的東西。所以我讓她剪了長髮，把頭髮向後梳，就有一種很不同的印象。」其實，除了林青霞，很多女演員在徐克的電影裡都有穿男裝的時候，關之琳扮演的十三姨穿男裝與黃飛鴻去看戲，林嘉欣扮演的小師妹一直以男裝身份陪伴在令狐沖身邊。在《七劍》裡，則是楊采妮。

中式意境，西式靈魂

《黃飛鴻》的英文名字是 *Once upon a time in China* ——《中國往事》。你是否想起了意大利導演塞爾喬·萊昂內（Sergio Leone）為好萊塢拍攝的黑幫片 *Once upon a time in America* ——《美國往事》？就像《黃飛鴻系列》中黃飛鴻用西方的蒸汽機來製中藥一樣，徐克電影也是中西電影的融合。《新龍門客棧》可以看作是其中的代表。

《龍門客棧》在胡金銓這樣一個極重視浪漫和歷史細節的老導演的作用下，服裝和佈景極為考究，意境極為中國：大漠孤煙，英雄兒女。但是《新龍門客棧》的形式卻是徹底西化的。《新龍門客棧》完全是美國西部片的結構：一個封閉的西部小鎮，忽然闖入了一個外來者，他打破了這裡的既定結構，引起了事端。而他的電影語法也擯棄了舊版《龍門客棧》的簡潔拙樸，大量採用好萊塢式的經典軌範，運用流暢剪輯的手法將一系列短鏡頭組接起來，不

求位置的合理性，只求心理真實。比如影片結尾的大漠搏殺，為了將這場戲拍出獨特的氣勢，他將影片剪接成不同速度的樣片後再重新組合比較，終於營造出了那種蒼涼激烈的氛圍。

徐克一向是一個愛好技術的導演，《星球大戰》是他最愛看的電影之一，2001 年的《蜀山傳》，就是他受到《星球大戰》系列的刺激，希望能用新的電影技術來營造一個奇幻世界的成果。其實，早在拍攝《蝶變》的時候，他就想過要把科幻和武俠結合在一起，形成「未來派武俠片。」他是第一個試圖從科學角度闡釋神功的人。《蝶變》裡他第一次用火藥爆炸來代替俠客的神力，還安排了牛仔裝殺手和蝴蝶殺人的情節。很多年以後，《東方不敗》中出現了燈籠裡蝴蝶飛出殺人的細節，或許那是徐克對年輕時自己的一種懷念。

然而，《新龍門客棧》被譽為是香港新派武俠的起點，不僅僅是因為形式和技術，而是從這一部開始，徐克徹底擺脫了舊武俠的精神核心，在武俠樣式中注入了現代精神。胡金銓的原作《龍門客棧》充滿陽剛之氣，沒有任何嬉笑的成份，注重的是義，情愛只是陪襯，這也是傳統俠客的價值趨向。但徐克的《新龍門客棧》裡，邱莫言和周淮安生死相許，並不只是為了俠義和忠奸之別，金鑲玉愛上周淮安，更不是為了俠義。這種對「情」的大肆渲染，是徐克與傳統武俠的最大的分別之處，在《笑傲江湖》中，他更是借風清揚之口對令狐沖說：「其實人的感情，比所有武功都厲害。」

《新龍門客棧》裡，周淮安和邱莫言曾懷疑過自己在這場任務中究竟有什麼價值。這種對自我價值的懷疑是西方化的。之後，徐克將很多男主角都放置在這種困境之中：小青讓法海開始懷疑佛與人、佛與妖到底有什麼差別，懷疑自己作為「佛」的代表的價值；黃飛鴻拿着被燒去一角、「不平等條約」變成「平等條約」的扇子，開始懷疑自己對外來文明的抵制是否正確；而在《男兒當自強》中，徐克安排黃飛鴻與孫文相遇；在《獅王爭霸》中，他讓黃飛鴻贏得了盛典，朝廷卻失去了江山，這一切都使黃飛鴻從一個傳統的俠義英雄，變成一個由傳統向現代過渡的標誌人物。而這一切在東方不敗身上體現得更為徹底，他面臨的不但是性別上的迷失，還有眾人偶像與自我之間的迷失，這是一個一直在苦苦思索「我是誰」的現代靈魂。

（原載於《三聯生活周刊》2005 年 28 期）

凱歌老了

一個人與一個時代

文│李鴻谷

記者│李菁　朱文軼

「我是一個什麼樣的人，你們並不瞭解，所以我覺得叫聰明反被聰明誤。陳凱歌形象不知道是怎麼被包裝起來的，變成這樣了。」——陳凱歌

戛納霸王

戛納（編按：戛納，港譯康城）得獎後，陳凱歌說：「得了獎我就站起來了，站起來了以後我就得意忘形了。」——「因為『金棕櫚』畢竟不同凡響，總共就那麼多片葉子，能讓你摘了一片這是很好的一件

事情。所以我覺得我並不小看世俗的慾望，我覺得這些世俗的慾望都是美麗的。」

回到當年的戛納現場，陳凱歌說：「我當時跟這個電影節的主席講，常任理事國的席位，將來這個席位的代表不一定永遠由我來擔任，但是我們這把椅子應該永遠在這兒。所以他聽了也覺得很高興。」

這屆戛納，台灣導演侯孝賢攜片《戲夢人生》參賽。拍攝這兩部電影參賽過程紀錄片的潘大為記錄的戛納現場是：看得出來，陳凱歌非常激動，我把他拽過來，讓他跟侯孝賢打個招呼……　跟記者回憶那個片斷，一個興奮時刻，「與侯孝賢見面時，陳凱歌說，『你老人家為弘揚我中華文化不辭

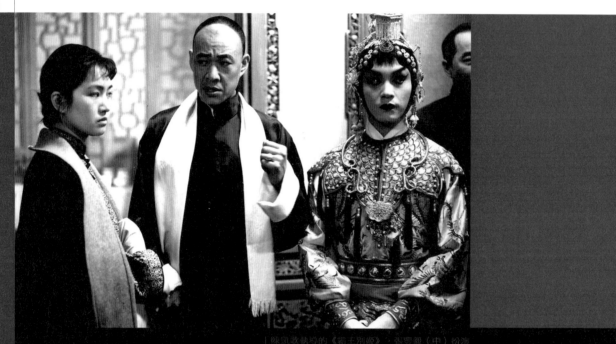

| 陳凱歌執導的《霸王別姬》，張豐毅（中）扮演段小樓，張國榮（右）扮演程蝶衣，鞏俐（左）扮演菊仙。

辛勞地來到這裡……」唉，什麼話？這就是陳凱歌骨子裡不變的東西。」

北京電影學院陳凱歌那一級學生一共招生一百二十多人，他的同學何群向記者描述當年，「那一級來自比較有影響的文化人物家庭的學生很多，像田壯壯、夏鋼、彭小年，還有趙丹的兒子，在這點上，陳凱歌並沒有顯得有多特殊。」不過，那個年代——「大家都是『爺』！」這一年級的陶經說：「那時喊凱歌為凱爺，夏鋼為夏爺，何群是何爺。這也是跟那個特殊時代背景有關。每個人好像都有一種要成就一番事業的使命感，對原來電影的摒棄、批判，希望找到自己藝術表達的想法很堅決。」

眾多「爺」中，陳凱歌的身份總有些特別，甚至張藝謀拿回金熊獎之後，這種身份也沒有根本變化。隨後，《霸王別姬》拿回「金棕櫚」，又過了 10 年，一位電影界晚輩說，2002 年足球世界盃，跟陳凱歌一道聊中國足球隊，陳凱歌曾感歎：「咱們中國電影可是拿過世界冠軍的。」

《霸王別姬》之後，陳凱歌開始拍攝《風月》。從《邊走邊唱》開始，一直到《荊軻刺秦王》，跟陳凱歌合作 8 年，一直做陳執行導演的張進戰解釋說，「當時覺得應

當，也必須趁着《霸王別姬》的這股熱潮，趕緊拍出下一部。」陳凱歌當時在中國電影圈裡的形象，直到拍《風月》，被普遍接受的是香港導演王家衛給出的：「我看陳凱歌的電影，就是欣賞他那霸氣！」對應這一判斷，張進戰給記者的故事是機場排隊時，陳凱歌用英語質問插隊的外國人，「在你們的國家，你們也這樣不排隊嗎？」

中國電影圈確實比較有趣，直到此次採訪，仍有人很認真地告訴我們陳凱歌從美國回來的段子：洪晃告訴陳凱歌，張藝謀的《紅高粱》在柏林得了大獎……10 分鐘後，坐在馬桶上的陳凱歌說了一句，「丫過去是我的攝影師呢！」這個段子雖然在這次採訪裡被證實並不真實，更有趣的是，我們跟那些與陳凱歌合作過的電影人談起這個故事，無論他們過去聽說過這個故事沒有，想一想，給出的答案是——「這個（故事）像他！」虛構故事描述的這個陳凱歌，有關電影人給出的解釋是：那時陳凱歌的自信以及由此而來的「勁」，是始終未變的風格。

一尊佛

1998 年，北京，中國大酒店。

記者王峰回憶當年他的採訪對象——陳凱

歌，「眼睛平靜，身體沒有太多的動作。語速語態是平淡的，坐在你對面，像尊佛。當時他穿的是雙布鞋，中國大酒店，估計除了做清潔的，恐怕只有他穿布鞋了。我現在仍有印象的是他談起家裡的四合院，下雨時，他喜歡在屋簷下聽雨聲。說起這些東西，眼睛裡開始有光，他被自己的回憶打動。很真誠。」

這時候，陳凱歌正在拍他的《荊軻刺秦王》。在那期雜誌裡，陳留下的是一張穿格子襯衣的現場圖片。

進到北影廠陳凱歌宿舍裡採訪他的記者趙徑文的回憶是：「他家的書真多，從地面開始往天花板上堆，而且多是原版外文書。在我的採訪過程中，他接了幾個國際長途，全部用英語跟對方交流。他看《紐約時報》，而且還是書評版。當時我想，中國導演中西合璧的，只有他；要擔當中國電影責任與使命的，也只有他。」

趙林，陳凱歌電影《和你在一起》的作曲，他說，陳凱歌在創作上的叫勁體現在，「對於陳凱歌，如果有 5 種可能，他一定會選擇一個個試驗，用排除法，來一一對比，找到那個最好的辦法。」

開始做《邊走邊唱》副導演時，張進戰已經是成名的電視劇導演，好幾部片子得過「金鷹」與「飛天」獎。因為在北京廣播學院讀書，畢業時找雲南知青時兵團戰友陳凱歌玩兒，被陳留下做副導演，在《邊走邊唱》劇組呆了十多天。張進戰告訴記者，「當時我決定離開」，跟陳凱歌談要離開之事時，「我跟他說了我真實的疑惑。未來我還要不要做導演？凱歌很意外，問我為什麼，我說我做導演拍的片子可能比你多，但從沒有像你這樣，想得這麼深，這麼用功，差距太大。」不過，張最終還是沒有離開，「從此開始了長達 8 年的合作，跟陳凱歌拍了 4 部電影，也改變了我的命運。」

跟記者談起自己最終沒有離開陳凱歌這段過往後，張進戰不斷提起一個詞：「規矩。」「在陳凱歌劇組，我們交流，總是離不開『規矩』。什麼是規矩？就是專業。比如我是副導演，後來是執行導演，在拍攝現場，也有我的一把椅子，但那是永遠不會坐的。這是跟陳導學的結果，他說：你每分鐘都要在現場，哪能坐呢？8 年來，那個椅子，我一次也沒有坐過，拍戲，一站一天，一般 14 個小時。」從《邊走邊唱》開始，到《霸王別姬》，陳凱歌劇組的「規矩」，差不多基本建立起來，「拍《霸王

別姬》時，陳凱歌開玩笑，說我一伸手，茶壺要遞到我手上來，這才是『規矩』。但後來大家傳說成陳凱歌一伸手，別人就會把茶壺遞過去了。」陳凱歌劇組究竟有什麼規矩？張的解釋是，「其實好的劇組是個氛圍。比如副導演不坐椅子，是你自己覺得必須這樣做。什麼是好劇組，就是有人提出問題，一群人答應，馬上趕去辦好。」趙林說，「這是權威的作用」，在工作中，「大家都很緊張，生怕做錯事情。誰敢招惹陳導啊！」

圈外人，記者趙徑文說：「在拍攝現場，陳導跟張國榮、鞏俐說戲，都非常嚴屬。他最典型的句式是：你不能，你應該，你必須……」後來拍攝《風月》，浙江文藝廣播電台「名人熱線」的記者去探班後，記錄道：「陳凱歌正火氣沖沖，為拍攝的事在跟人爭論，其神態和口氣也確有一種傲氣……當一些工作人員在拍攝時鬧矛盾給攝製工作添麻煩時，陳凱歌發脾氣：我爹都死了，我還在幹，而你們不好好幹，不想幹就走……」

在那時候，與他合作過的電影人幾乎一致覺得，陳凱歌在拍片子時總是個人意志高於一切，有人因此覺得，他的這種叫勁加上過份的自信，是造成他電影僵硬的根本原因。也有人認為，陳凱歌電影的問題，可能也在於九十年代起，他的自信本身也在日益打折扣，他面臨着各種各樣的衝突。

2005年，在《無極》宣傳檔期接受訪問時，面對媒體的種種關於他形象的定義，陳凱歌曾一一否定，「我是一個什麼樣的人，你們並不瞭解，所以我覺得叫聰明反被聰明誤。陳凱歌形象不知道是怎麼被包裝起來的，變成這樣了。」陳凱歌的大學同學還有過去的領導也疑惑接受電視採訪的陳凱歌與他們實際接觸的陳凱歌，「哪個才是真實的。」「有時候我覺得是觀眾或你們媒體把陳凱歌看得太強大了。你們的印象從哪裡來？鏡頭前侃侃而談的陳凱歌？我自己作為一個導演，我知道攝像機一放在那兒，人就會緊張、做作，也就是謊言的開始，所以在我看來，攝像機下的陳凱歌不太真實。當然，他和我們在一起時，還是像以前那樣，我也不覺得他是在媒體面前裝什麼，是你們把很多東西強加給他。」

何群接受採訪時，也非常懇切地想校正媒體關於「藝術」、「商業電影」對立的頑固概念，「這個觀念我必須澄清。我們在20年前拍電影的時候，就知道電影是要拍給觀眾看的，陳凱歌也不例外。」

和誰在一起

2001 年 12 月 13 日，《和你在一起》拍攝中。趙徑文在自己的探班日誌裡記道：「吃完飯，陳凱歌和日本記者又上樓了。我和陳紅聊了一會兒，陳紅這才告訴我，今天是她的生日。『生日就這麼過了？』我有點吃驚。陳紅説，『就這樣啊，大家都在工作，哪有時間過生日，再説了，我和凱歌都沒有過生日的習慣』。」

第二天，12 月 14 日，趙寫道：「陳紅今天拉肚子，一會兒就得上廁所。我跟陳導開玩笑，你看看，不給人過生日，人家就拉肚子。陳導笑着説得了吧你，還沒聽過不過生日就拉肚子的。」

趙徑文在敘述自己當年的日誌時，更明確卻未必被當時記錄的感受是：「拍這部片子時，陳凱歌相比以前變得隨和多了。」趙林是這部電影的作曲者，他也跟記者證實了趙的這一判斷，「過去的陳導比較較勁。我父親從《黃土地》開始就一直跟他合作，我是這部電影才跟他。我把曲子的小樣給他看，他很滿意，沒有想像中那樣挑剔。那天晚上進棚錄音，他來了，已經很晚了，他進來後就躺在那裡，很放鬆。給我錄音的師傅也一直給我父親錄音，後

來他也跟我説，陳凱歌過去很少這樣，他真的有點變了。」

那麼，陳凱歌是什麼時候開始變了？怎麼變？

趙徑文回憶與陳凱歌討論《風月》的時候，「陳很坦率，他説，這是一部用了拍大眾電影的錢，去拍了一部小眾的電影。」

正在逐漸完成市場化商業化過程中的中國電影，其嚴酷性，遠遠超過電影圈外人士想像。接受採訪時，一位導演問記者：「中國有多少導演，又有多少能找到資金拍電影？最成功的導演也經不起兩次以上的票房失敗，這不是你樂不樂意商業化的問題，重要的是，有沒有人還會給你投錢。導演的壓力有多大？投 3 億元《無極》的陳凱歌壓力有多大？你輸不起啊。」

《風月》給剛在戛納獲得足夠聲譽的陳凱歌帶來什麼？現在很難找到準確答案。但趙徑文説，拍《荊軻刺秦王》時候，「有天夜裡我去北影廠，看見陳凱歌正在化妝，非常奇怪。那時氣氛很沉悶，大家都很嚴肅。劇組的人告訴我，剛剛換了演員，陳凱歌決定自己出演呂不韋。」

這是張進戰跟陳凱歌合作的最後一部電影，

他解釋換演員的經過，最初這部電影荊軻的角色決定由姜文來飾演，「當時，陳對姜文很讚賞，認為這角色就應當是他的。」但是，僅僅在劇組呆了十多天，荊軻的角色就換成了張豐毅。張進戰與趙徑文的解釋是：可能跟製片方有些問題未能協調好。更專業的媒體則說：「姜文對劇本不滿意，提出了很多想法。他說，如果他不能理解荊軻這個人物，他就無法去演。但是他沒能找到他想要的荊軻……扮演趙姬的鞏俐曾經與陳凱歌合作過《霸王別姬》和《風月》，這次她一改過去的接片方式，也對劇本提出了自己的意見。對趙姬這樣一個虛構的角色，她最關心的是是否合理，是不是感人，在經過一番討論，編劇為她修改了前 30 場戲，鞏俐才答應出演趙姬。」有一位導演同行對此分析：「或許這可以被看作是《風月》的後遺症，陳凱歌的個人意志太強，他的權威與他對角色的解釋，在那時已經打了折扣。在大牌演員那裡，衝突已經對他產生了影響。」

九十年代對陳凱歌的衝擊或許在於，他作為「爺」從頭到尾凌駕一部電影已經不太可能。陶經向記者描述，在陳凱歌開始拍《荊軻刺秦王》的年代，「真正的『爺』出現了，它是：資本。」

同時，國際潮流也在發生轉變，張進戰向記者回憶拍攝《荊軻刺秦王》時陳凱歌跟他講述的發現，「在國際電影節上，現在的中國電影已經可以跟外國電影平起平坐了，別人再也不會給你鼓勵分了。我當時覺得，這一方面是好事，中國電影強大了；另一方面，當然也有擔心啊。」導演面對的挑戰，或許還不完全是資本。陶經向記者分析，「姜文經常愛說：在美國有幾萬編劇啃着麥當勞，寫着劇本，一分錢沒有，可能只有兩分鐘時間向電影公司推銷你的創意；據說美國這樣數得着的編劇有 5 萬至 10 萬人。可是中國編劇，先把錢打過來，他再寫。所以商業片從創作角度來看，難度很大。有時從做電影的角度來說，就是這麼殘酷：投資到了，檔期排上了，電影就得開拍，在這個時間範圍內，你也只能最大限度地調整劇本。」

從《風月》開始，到《荊軻刺秦王》，再到《和你在一起》，從局外人的角度觀察陳凱歌，趙徑文的印象是：「平和，更平和了。」如果把資本壓力、中國商業片方式尋找、不成熟不規範的商業運作制度……種種因素疊加，陳凱歌的同學說：「這時候，導演還牛得起來？」「這或者只能部份解釋陳凱歌的變化。」

與何群直白的敍述「20年前拍電影的時候，就知道電影是要拍給觀眾看的」不同，陳凱歌一直更樂意使用藝術與商業電影概念，他曾對電影同行說，「那部好萊塢電影，無論如何分析，它也是商業電影。」或者這是陳「真正」的商業化嘗試。陳凱歌向影評人李爾葳這樣敍述他的這部電影〔《溫柔地殺我》（*Killing Me Softly*）〕的經歷：「有一天，我跟我的現場製片人說，『有一個鏡頭我今天下午得拍』。他說，『哪個鏡頭？是這個場地嗎？』我說，『不是，我得到那個地方去拍』。他說，『我告訴你，不可能』。可這在中國很簡單。我們當年跟張藝謀、薛白一起拍《黃土地》的時候，我們四個人抱着攝影機就走了。而且是說要趕上日落，趕快走。下車的時候說，『薛白，快跑』。薛白就往山上跑。這時張藝謀已經把機器架好，開始拍了。但是在英國，門兒都沒有。我說，『這個鏡頭非常簡單』。他說，『如果你要去那兒，咱這兒50輛車怎麼辦？是不是跟着去，還是車留在這兒？』我說，『可以留在這兒。』他說，『不行。因為按規矩來說，我們一定要有一個基地。如果沒有基地的話，我們不能在這兒拍攝』。」陳凱歌將此衝突解釋成，「這是我遇到的最明顯的文化上的差異。就是說他一切都按規矩來。」

《和你在一起》最引人注意的變化是陳凱歌夫妻合作模式：製片陳紅，導演陳凱歌。《無極》延續了這種模式。趙徑文最初聽到這個消息，「我想可能是掛名而已。但去到現場，是真做。從針頭線腦，到與警察協調維持秩序調整拍攝進度，都真是陳紅在操盤。」或許陳凱歌想通過這種方法，保證他對影片製作與資本運行的雙重控制，但電影研究者的疑惑是，「國外最商業化的導演，也不會採取這種『通吃』的合作模式。」

時尚先生

從拍《和你在一起》到拍《無極》，陳凱歌還有一個角色變化。在感歎「擔當中國電影的責任與使命的，也只有陳凱歌。」4年後，為自己供職的娛樂雜誌8周年慶典，趙徑文需要請陳凱歌為特邀嘉賓出席。那時，《和你在一起》正在拍攝中。「一個藝術家正在自己的創作中，恐怕不太會出席。我當時這樣想。陳凱歌當然拒絕，被我騷擾得受不了，把我推向陳紅。陳紅讓我別關機。那天凌晨2點40分，她打電話給我，說來參加。那天活動結束後，陳凱歌臨走前問我：你覺得我適合這樣場合嗎？」這是2001年年底。

適合不適合的問題很快有了答案。趙徑文注意到，雜誌封面，大型活動開始越來

| 陳凱歌執導的《無極》劇照

多看到陳凱歌的身影——他從一個專業意識很高傲的導演，越來越多地扮演公共人物的角色。

工峰也有感歎，他主持的那份時尚雜誌就接到陳凱歌公司宣傳人員的主動信息，可否讓陳凱歌成為雜誌的封面人物？「陳導非常適合你們時尚先生的標準」——這當然是配合《無極》宣傳的一部份。負責該項目的于蕾說：「第一次拍攝封面照片在西單金庫KTV，他坐在陳紅邊上，戴一副墨鏡，陳紅在佈置工作。一會兒工作人員把盒飯送上來，抽着煙的陳說他不想吃，陳紅就自己吃了起來。他確實和藹，也誠懇，但看上去有點茫然。有意思的是，他穿一件細格襯衣，比較鄉土的那種細格襯衣，顏色不是特別亮。按服裝分析的一般原則，這種襯衣是比較保守的男人才會穿的。」

第二次拍攝，于蕾和她的同事租了一個影棚。「我們幫他借了幾個西裝品牌。陳凱歌看見Armani，問我是哪個店借的，我說是國貿，他『哦』了一聲。我們去國貿店借衣服時，那裡的服務員也說陳凱歌經常到他們那裡買西裝。這次拍攝時間比較長，有三四個小時。跟陳凱歌聊，他說他比較喜歡Armani、Dunhill。第一次我們拍攝時，他穿的就是Armani，第二次他穿了件訂製

的中式衣服。這次拍的時間長，他公司同事給他遞煙，他說好久沒有抽紙煙了。他解釋說他喜歡雪茄，喜歡Dupont與Dunhill的。我們自己分析中產及中產以上人群，有簡樸與舒適兩類，很明顯，陳是屬於舒適那一類。」

對於時尚雜誌專業人士于蕾而言，她印象深刻的還是顏色比較鄉土的細格襯衣。「這樣的襯衣配上Armani的西裝，比較隨意，顯得不是很隆重。」

《無極》宣傳檔期，陳凱歌接受訪問，談到自己的現狀時曾說，「我不會用電腦，我也不相信電腦，我也沒試過。從小學習書法，就知道書寫是有樂趣的，你現在按一個鍵盤有什麼樂趣呀，一定沒樂趣。」跟陳凱歌合作的趙林與王丹戎也向記者證實他確實不用電腦，「不過，在KTV，沒有他不會唱的歌，包括《流星雨》。」趙林說。

無極時刻

趙林總結《無極》的製作班底，用了一個形容：「有點像西班牙的『皇馬』：豪華。」

在接受採訪時，把陳凱歌可能面臨的各種壓力都想遍的張進戰，一直在為陳的工作

| 陳凱歌

尋找解釋幫助記者理解他的不易。但最後，說到這部電影，他說，「那把拍成特寫鏡頭的刀，竟然是把木頭刀！這個我不能理解，以我跟他合作 8 年的經歷，他不會容忍這樣的錯誤啊。或許他真的碰上了什麼不可克服的困難。」

陳凱歌和他的八十年代

八十年代的陳凱歌曾説，
「我對自己今後的創作一點
也不惶惑，
我要堅定地走自己的路，
繼續拍我想拍的電影，
我相信這樣做對人民是有益的」，
「有一天，人們會説：
『陳凱歌，我們感謝你』。」

文｜王鴻諒

起點：78 級的電影科班生

陳凱歌 26 歲考入北京電影學院。

北京電影學院教授倪震回憶，「原定導演、表演、攝影、美術、錄音五個系總共招收一百多人，每個專業只招收 15 到 20 人」，「全國設了北京、上海、西安三個考區。

每個系科都要經過初試和複試兩道關口，留下來少數藝術專業成績特別優秀者，再參加文化課的考試，取得及格成績，才能錄取。」陳凱歌所報考的導演系，當年的初試包括：口試（一般文藝常識）、朗誦（詩歌、小説或故事片段，不得超過 5 分鐘）、表演小品（當場命題、簡短準備後立刻表演，不得超過 7 分鐘）和作文（筆試）。複試包括：口試（文藝路線、文藝作品分析和電影專業知識）、命題編故事、表演小品和影片分析（筆試，當場放映完畢立刻寫作）。放映的影片是《英雄兒女》，考試中的一個細節讓導演系的老師記憶深刻，開考 30 分鐘後，一個考生迅速交卷，老師們還以為他是沒有考好，上前安慰，而這個考生的回答是：「不，我在等我的同伴陳凱歌，他還沒寫完！」這個考生就是田壯壯。

那時候北影所在的朱辛莊還很偏僻，倪震描述，是「一片望不見盡頭的飼料地伸延過去，接上了鄰近村莊的大田作物。」倪震並不否認，在北影 78 級學生中，有一種説法，把同學們的家庭背景分成「三個世界」：「第一世界是高級幹部子弟，他們享受着社會特權，得到許多常人沒有的機會和可能性。第二世界是藝術世家子弟，他們有知識優勢和電影界廣泛的社會關係，藝術前途平

1 | 「雙片」指由經剪輯完成的工作樣片和混合錄音後的磁性聲帶片組成，是為了聽取審查意見後用於修改，與正式拷貝不同。

坦順利。第三世界是平民家庭子弟。他們二者皆無，只有刻苦用功，加倍努力，才有希望將來在藝術上出人頭地，有所成就。」按照這樣的劃分，田壯壯和陳凱歌屬於「第二世界」，而他們的同學張藝謀，則是「第三世界。」

倪震說，其實從北京四中的時候開始，陳凱歌身上就有一種矛盾，在北京四中的同學裡面，相對於那些「紅色貴族」，他是被邊緣化的；而另一方面，他的文學修養，尤其是古文化的；而另一方面，他的文學修養，尤其是素養，又使得他內心有一種想要有所抱負的心氣，「憑什麼就比你們低」，覺得自己應該是能幹大事的那種人。

如果從家世背景上來講，陳凱歌並不算 78 級學生裡最顯赫的，他的父親陳懷皚是北影廠的導演，但從執導影片的署名上來看，一直都是排在第二位的「聯合導演。」母親是電影劇本的編劇。而與他同歲、從小就相識的同學田壯壯，似乎更符合「電影世家」的描述 —— 父親是時任北影廠廠長田方，母親是著名電影演員于藍，後來成立的兒童電影製片廠廠長。

1982 年 4 月，畢業分配開始。這過程很細緻，一直延續到了 7 月底學期結束。身份差異在這時表現得更加明顯。留在北京當然是最好的選擇。田壯壯畢業去的是北影，陳凱歌最先分配在剛成立不久的兒童電影製片廠。而張藝謀、何群、張軍釗、肖風被分配去了剛成立的廣西電影製片廠。陳凱歌是阻攔過何群的，「留在北京，這麼多同學還怕養活不了你一個人？」而田壯壯為了留住張藝謀求助於母親，于藍以兒童電影廠新建不久，名額不滿，攝影力量不足為正當理由，要求北京電影學院給兒影分配攝影系畢業生，至少分配去一名。只是這樣的努力後來也落空了。倪震解釋，其實這樣分配也是符合當時的原則的，而且去到廣西廠，對於這些剛剛畢業的學生來說，意味着「更多的機會。」

機遇：廣西廠「借」來的導演

陳凱歌是廣西電影製片廠原廠長韋必達從北影廠借來的導演。

韋必達回憶，「1983 年 5 月，廣西廠成立了以四個電影學院畢業生為主體的中國第一個青年攝製組，攝製組平均年齡 27 歲，一成立就馬上投入緊張的拍攝工作，1983 年 11 月，《一個和八個》完成雙片[1]，12 月送中國文化部審查。」當時文化部正在召開全國故事片廠長會議，不幸的是，《一個和八個》被當成精神污染的影片重點批判。

| 陳凱歌以《黃土地》奠定了他在中國電影界的地位

也正是在這段開會期間，韋必達聽説了陳凱歌的名字，「何群跟我大力推薦陳凱歌，説是導演系的高才生，很有學問，我當時就動心了，那時候陳凱歌分配在北影廠，我跟汪洋很熟，就跟他打交道，問他借一個人才到廣西去，汪洋答應了。」而這時候韋必達跟陳凱歌還沒有見過面。韋必達回憶説：「等我回到廣西，後來陳凱歌來了，帶着一個自己寫的劇本，那時候的陳凱歌還不是意氣風發的樣子。通過跟他的談話，感覺這個年輕人在藝術上是很有想法的，他講話很慢，感覺很動腦筋，比較慎重。」

但是韋必達並不同意拍陳凱歌帶去的本子，「主要是從市場回收成本上考慮，當時《一個和八個》投了 42 萬多元，因為審查通不過，當時不能收回成本。」而陳凱歌的這個本子，韋必達説，「就是後來的《孩子王》，太過沉重，不宜投產。」當時文學部從來稿中推薦了兩個本子，其中一個就是《深谷回聲》，也就是後來的《黃土地》，韋必達説：「原本是想找郭寶昌拍的，但是由於《一個和八個》沒通過的影響，郭寶昌覺得可能會有風險，不願意接拍。青年攝製組的張藝謀、何群都看中了這個本子，陳凱歌心裡最渴望的可能還是拍自己那個本子，不過後來還是同意了。」倪震後來考證出的一個細節，是陳凱歌對《深谷回聲》十分猶豫，從廣西回到北京，碰到夏鋼，曾問：你看這部戲能接嗎？

韋必達説：「陳凱歌是我從北影廠借來的人，按照當時文化部電影局有一個經營管理政策的規定，外借的演員、工作人員的工資，最高按原有工資的四倍支付，一般是兩倍。那時候陳凱歌的工資也是每月 56 元，我們給北影廠的是 4 倍工資，給到廠裡，再由廠裡按工資發給本人。」陳凱歌來時，廣西廠的條件比起張藝謀他們來的時候已經好了很多。「陳凱歌住的是旅館，不過也不貴，就 10 塊錢一天的樣子。張藝謀他們來的時候，廠裡的宿舍很緊張，我給他們安排的是兩個人一套房子，有獨立的衛生間，那時候張藝謀跟何群一起住。」韋必達的感覺是，「那時候他們並不對物質條件過多地挑剔，而是渴望能夠有一個做事情的機會。所以對一些生活細節也並不太在意。拍片的時候在外景地住的也不過是中等條件的旅館。」

1984 年 7 月下旬，《黃土地》完成雙片送文化部審查，卻遭到當時電影局領導無端批評指責，韋必達不服，在國務院第四招待所，他和陳振華副廠長同領導爭吵，不歡而散。對《一個和八個》、《黃土地》是肯定還是否定，電影界一直爭議了約一

年，直到 1985 年底 1986 年初，兩部影片才得到充份肯定。《黃土地》讓陳凱歌一鳴驚人，但是韋必達卻因為這兩部影片，1984 年底就被調離了一線崗位。

後來張藝謀還給韋必達來信，說他和陳凱歌正忙於赴港，回來後，就要籌拍《大閱兵》。對於老廠長的遭遇，張藝謀在信裡曾這樣表述：「也許，我們將來可能成為藝術大師、名人，但我們永遠記得當我們年輕時，我們是怎樣起步，有人曾小心翼翼地攙扶我們，我們也記着您悲憤上書電影局，記着您無私無畏地支持保護我們，我們記着那些所有的事，我們也有年邁花甲之時，但我們會想起我們的《一個和八個》，我們的《黃土地》，我們的廣西廠廠長……」「我，凱歌，何群相信你會愉快、無愧地生活下去。」

陳凱歌也在 1985 年給韋必達來信，說「《黃土地》在京獲得評論界的好評。最近，我們接受許多採訪，許多同志給予我們不少鼓勵，之所以能有這樣的評價，和廠長對我們的一貫支持是分不開的。我想，影片能有這樣的影響，您一定也是很欣慰的。」這也是陳凱歌和韋必達的最後一次書信聯繫，韋必達說，後來也有過電話聯繫，陳凱歌的第二個兒子出生一個月的時候，他到北京，陳凱歌還邀請他到家裡吃飯，「並不傲氣，對我很尊重。」韋必達的感覺是，現在「電視上的陳凱歌有點過了」，「但是現實生活中的陳凱歌還是很好的。」

韋必達說，陳凱歌來時跟他表態，跟廣西廠合作拍兩三部影片就離開，他心裡也是很贊同的。「可是因為《大閱兵》的下馬，合作不到一年，人馬就散伙了。大概是 1984 年 1985 年左右，郭寶昌也離開了廣西廠。」韋必達記憶中廣西廠的輝煌，也成了過去。

困惑：給誰看的影片？

「做一個導演，肩上的責任重大。一部電影的投資，幾十萬元，可以裝備一座中型醫院，國家現在還這麼窮的時候，這真是很大的一筆錢啊！你拍一次電影，成功還是失敗，事關重大！期望各位牢記。」這是 78 級導演系主任教員汪歲寒老師，在第一堂課上，告誡 28 名學生們的肺腑之言。

雖然不是導演系出身，何群回憶起來，也跟記者強調：「我們那個時代接受的視覺文化的教育就是電影，那時沒有電視，在銀幕上體現這個時代和人物命運的載體，就是電影。當時也不覺得有『賣』電影、推銷電影的感

｜陳凱歌根據鍾阿城同名小說改編的電影《孩子王》

覺，因為覺得電影就跟吃飯一樣，是生活的必需品。而對我們來說，拍電影就是你的一個工作，跟現在的上班族一樣，朝九晚五。」

在《黃土地》和《大閱兵》之後，陳凱歌終於還是成功地將《孩子王》搬上銀幕。投資方是由吳天明擔任新廠長的西安電影製片廠。起初西影想請他拍的是《綠化樹》，但陳凱歌認為正式投入拍攝，還必須對劇本作相當大的改動，再加上當時是1986年7月，影片所需要的季節是冬季，他不可能等那麼長的時間，所以改拍《孩子王》。回憶起來，陳凱歌自己也承認，「影片能夠投入拍攝，完全仰仗於吳天明對我的支持，同時也要感謝胡健對我的理解和信任，他很重視藝術片在海外市場的開拓作用，同意在影片70萬元的預算中負擔35萬元，這樣，才使《孩子王》得以排入西影的拍攝日程。」

1987年9月，因為和中影的紛爭，《孩子王》在中國電影展展出的時候遇到了問題。《孩子王》並不在參加影展的正式影片中，但是許多外賓強烈要求觀看此片，吳天明就讓宣傳發行處到北影廠租了一個放映室，安排了一個時間，貼一個海報，但中影公司攔住不讓貼，當時吳天明住在遠望樓，他回憶說：「有點生氣，就要了一個麵包車（編按：Van）到那個中影公司去了，就是小西天。去了以後我就拿着個海報，正好外賓都在那兒吃飯，一個陽傘底下一個桌，兩三個人。我就一個桌跟前站一兩分鐘，一二十個桌我就走了一遍。當時我害怕中影公司人跟我衝突起來，我讓那個宣傳處處長柏雨果拿着照相機，看誰敢打我你就給他拍照。結果後來也沒有發生矛盾，我還在中影公司那個大樓門口站了一會兒，示了一下威。結果那一屆電影節《孩子王》好像是賣給了十四個國家。」吳天明說，「後來聽說陳凱歌說過，我這一輩子都不做對不起吳天明的事情。」

此後的陳凱歌於1988年應美國亞洲文化交流基金會及紐約大學的邀請，赴美訪問，並於同年獲得鹿特丹國際電影節評選20名「走向未來導演」第6名。3年後回國，執導《邊走邊唱》，結果受到諸多質疑。1989年的時候，倪震也去了美國，在紐約跟陳凱歌呆了一段時間，所以說起《邊走邊唱》，倪震解釋：「對陳凱歌來說，在國外幾年，回來以後，對於現實的中國環境也生疏了一些，拍《邊走邊唱》的時候，一方面是因為陳凱歌這種兩三年的距離感，另一方面，是因為這個小說，陳凱歌在去美國以前就跟史鐵生買下了版權。陳凱歌在這個電影裡，想寄託的其實也有一些政

治上的想像和隱喻，而實質上他反映出來的，只是一個文人內心真誠的苦悶，給人的感覺，這是一個比較書生氣的導演，老想追求一種命運的表達。」作為跟張藝謀和陳凱歌私交都非常好的老師兼朋友，倪震依舊看重陳凱歌，也感歎，「他總是遭遇着一種很不幸的命運，他要說的話不能直接說。」

對於陳凱歌在電影上的努力，並沒有人質疑，電影學院 78 級同學十年後第一次聚會，大家相互開玩笑，彼此授予一些獎項，陳凱歌得到的是「最佳創傷獎」，他自己說，「意思說我年屆四十，頭髮就差不多全白了（而我的家庭是沒有白髮史的），我的生命似乎全部消耗在電影上。」

（原載於《三聯生活周刊》2006 年 8 期）

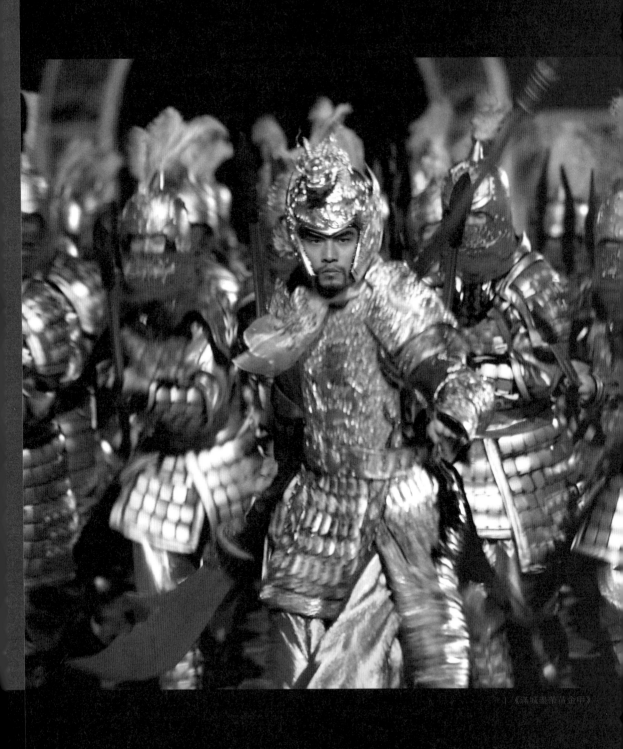

《滿城盡帶黃金甲》

中國電影的
鍍金年代

大片之謎

文｜孟靜

為什麼一定要拍大片？

為什麼大片一定是古裝動作這單一題材？
張藝謀給過記者答案：「國際市場接受的
中國電影類型還是太窄。現在是只有古裝
動作這一種類型。我們中國這麼多好東西，
傳奇的、懸疑的、驚悚的、科幻的那麼多好
的題材，但國際市場目前只有古裝動作這
個題材還好，而且也還是挑挑揀揀，要看
班底、看明星、看製作，都還好的才能收
回成本。我們自己的市場容量有限，一個
投資三億多元的大片，國內市場要七八億
元才能收回，怎麼可能。所以目前只能用

這種國際市場認可的類型去吸引他們的注
意力，這樣才能收回投資，保證中國電影
市場有一個良性的循環。我們用這種類型
還能有相當長的年頭，我們只能先把這口
飯吃紮實了，才有其他的可吃。在海外市
場這個大飯局上，中國電影不過是一碟花
生米，是小菜、涼菜，還不是頓頓都能上
桌，還有很多人爭這碟小菜，包括韓國、
日本、印度。這幾年印度電影發展很驚人，
演《泰拳》的托尼·賈（Tony Jaa）也開始
爭成龍、李連杰的位置了。這就是現實。」

張藝謀的心願是開拓武俠片之外的古裝片
種，那就是宮廷鬥爭。為此，《滿城盡帶
黃金甲》中的武戲減少到 4 場，這算是比
較少的量，《臥虎藏龍》有 7 場打戲。在

| 《滿城盡帶黃金甲》

鞏俐需不需要打架上，所有人的態度很一致，皇后打架很滑稽，打戲重點放在周杰倫身上。主題也從天下、愛情過渡到女性的掙扎。

李安在拍《臥虎藏龍》時從沒想過得獎和高票房，可不是每個人，都願意像他一樣冒險。熟悉好萊塢的影評人周黎明說：「《臥虎藏龍》之前武俠片在美國有忠實擁護者，但絕對人數不多。李安的最大貢獻是使普通觀眾開始觀看武俠片。《英雄》、《十面埋伏》在美國口碑很好，《十面埋伏》沒得提名都挺出乎意料的。」

媒體所說的西方觀眾對武俠片產生了審美疲勞，難道是不實報道嗎？好像也未必。一位不肯透露姓名的國際賣片人（以下簡稱 A）說：「法、德、意對中國電影並沒有覺得不如從前了，但是，《夜宴》如果在三四年前推出，結果會如意很多。導演是

捉摸不到評審口味的，《孔雀》在 3 年前一定能拿戛納大獎，現在只能是『另一種關注』。」西方評審還是有疲勞的。

為什麼一定要衝擊奧斯卡？

孫健君 1993 年從美國回來時，聽到美國製片人朦朧說過要在中國投資拍大片的意向。美國人的思維方式很簡單，他們認為：中國有 13 億人，就有 13 億觀影人群，而完全沒考慮中國的農業人口比例。這個以大製作帶動觀影熱望的想法沒能實現。2001年，奇蹟誕生了，那就是《臥虎藏龍》。周黎明說：「奧斯卡外語片在美國本土不具有票房號召，只有最佳影片有 30% 的票房推動。」中國導演之所以拚命要拿奧斯卡外語片，是因為它對美國以外的票房，尤其是日本，有很大推動。《臥虎藏龍》當年是有了票房才得獎，它既叫好又叫座在奧斯卡外語片歷史上非常罕見。

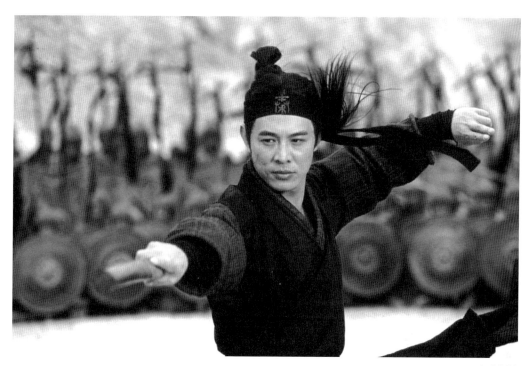

| 《英雄》

想獲得奧斯卡外語片獎在理論上並不困難，周黎明介紹説：評委有 5,900 人，要求每個人至少看 5 部提名影片才有資格參加評獎。而大多數人是沒時間看這麼多片子的，中國的奧斯卡評委有張藝謀、鞏俐、李安等人，他們很少參與，只有盧燕這樣的老年評委才有空，這就導致了奧斯卡外語片評審口味在幾十年裡都比較統一，反倒是評選最佳影片時，參與人增多了，標準更不好捉摸。按概率計算，只要有 100 人投你的票，就有可能得到最佳外語片獎。但實際操作難度很大，因為評審要驗過電影票存根才能證明確實看過此片，他們又都是好萊塢的老明星，送錢對他們是侮辱。只有宣傳到位才是唯一辦法，但又不能宣傳過火引起反效果。2006 年傳説提名從幾十部減少到 5 部是一種誤會，還是會從 60 部中挑選，只不過多了一道程序，為的是縮小範圍，使大多數評委都能看到最後提名的 5 部片子。

儘管評審標準一貫制，還是很難確定哪些片子會得獎。周黎明説：「15 年前《千里走單騎》很有希望，它有溫情。可前幾年同樣溫情的《天使愛美麗》就輸了，打敗《英雄》的《走出非洲》並不是很優秀，只是它講猶太人故事可以多加 20 分。如果前面有同類型片種得獎，第二年就得不了獎，《七宗罪》就是因為之前有《沉默的羔羊》。」

對歐洲票房有幫助的主要是戛納金棕櫚獎，A 就遺憾地説：「賈樟柯得了金獅就和金棕櫚無緣了。戛納的原則是：對只參加它的人有好感，對同時參加其他電影節的導演有排斥。陳凱歌很聰明，他只往戛納送。一線片商在戛納交易額是其他歐洲電影節的好幾倍。」

至於中國導演們最嚮往的北美市場，A 不以為然地説：「《綜藝》（Variety）雜誌裡中

國電影被放在另類，李安在他們眼裡根本不是中國導演。好萊塢發行中國影片只是為了吃中國市場，他們對中國電影的講述方式完全不理解。」在美的華人觀眾也表示過，美國人一點也沒弄清《臥虎藏龍》的劇情，就是為了看武打去的。最賣座的華語片裡，《臥虎藏龍》北美票房是一億多美元，《英雄》是 5,000 萬，第三名《功夫》只有一千多萬，三者之間的差距是非常大的。美國票房排行榜中，一週能有 7 部電影是億元俱樂部成員，中國大片沒有真正打入北美市場的案例。

怎麼打動國際片商？

A 直言說：「和片子無關，只和人脈有關。」張藝謀在美國的口碑好，因為他過去的成績；陳凱歌在法國的口碑好，因為他夠雍容。《英雄》被米拉麥克斯（Miramax Films）雪藏很久，就是片商起初對張藝謀沒信心，他們在海報上打出「昆汀・塔倫蒂諾（Quentin Tarantino）推薦」字樣，讓美國人誤以為是昆汀的新片，進影院後發現不是，接着又發現張藝謀拍的片子也不錯，才算打開局面。這種偷樑換柱對張藝謀未嘗不是一種不尊重，可是片商要的只是票房。於是，導演們不得不每年在各大電影節上轉悠，和各界人士套磁（公關）。

《臥虎藏龍》獲得巨大成功後，發行它的

美國公司在香港租了兩層樓的辦公室，幾年後因為發行另一部中國大片賠慘了，辦事處只剩下一間辦公室和兩個員工，嚇得片商們現在也很謹慎。《無極》被退貨是因為技術上不合格，這也導致了國外片商對之後的中國大片非常警覺，《夜宴》、《滿城盡帶黃金甲》都要為這個後遺症買單。

馮小剛是第三個拍攝大片的內地導演，他是個極其聰明的人，可以模仿任何人拍片且惟妙惟肖。在馮的好朋友孫健君看來，馮小剛一直不忿的是，別人認為他沒有電影敍事能力，只會拍小品集錦。他要向人們證明：他有能力拍這種片子，他能完成大片夢，這是他自我完善的一步。馮小剛相比張、陳的弱勢也在於他對於國際電影節來說是生面孔，又沒有新花樣，前途未卜。

大片是怎麼編出來的

觀眾對大片的批評有一個集中點，就是劇本，他們怎麼也沒法理解，一個製作成本上億元的電影，竟找不到一個能夠打動人的故事。李馮曾經是《英雄》、《十面埋伏》、《霍元甲》的編劇，他講了一段作為編劇的苦衷，也許能解釋一二。

| 《夜宴》

文｜孟靜

李馮說:「好萊塢的劇本直接送到製片公司,其中有 2/3 是不拍的,但這些劇本只是個大綱,編劇的損失不是很大。中國電影不景氣,大家都特別小心,製片方要求看到完整的劇本,否則拿不到投資,可是編劇見不到錢怎麼能先寫劇本?風險太大了。所以很多導演自己身兼編劇。張藝謀的做法是他先墊錢,如果不拍,損失由他承擔,換成普通導演,沒辦法這麼做。」

李馮最近就眼看着一個絕佳的點子,因為沒人敢冒險面臨擱淺,他提出一個「劇本投資人」的概念,先不收錢,以劇本作為投資入股,與製片方共擔風險、共同贏利。編劇掙的是一點辛苦錢,這不是一個普遍適用的辦法,在先有劇本還是先有投資的推手過程中,只好產生了目前通用的辦法:由製片方和導演拿出點子,找編劇攢本子,電影傳達的思想和編劇沒關係,它也未必全是導演的,而是投資方、國外片商、導演共同博弈的成果。

《夜宴》:盛和煜

盛和煜至今還感激馮小剛的知遇之恩,他再強調,他之所以願意出來當靶子,是為了哥們兒義氣,既然觀眾意見集中在台詞上,他就不能推卸責任,他甚至開了博客,一一解釋那些他和馮小剛鍾愛不已卻令觀眾笑場的台詞。發佈會上,盛和煜左邊葛優,右邊章子怡,媒體問的全是和電影無關的事,盛和煜如坐針氈,但他又說,馮小剛是懂劇本的,也足夠尊重他,只是出品方對編劇不重視。

《夜宴》的第一稿由香港編劇邱剛健完成,如果聽說過《阮玲玉》、《胭脂扣》、《投奔怒海》的人,就該知道邱從邵氏時期開始,寫過無數得獎劇本。這次是他主動找到華誼,只是為了錢寫這個本子。周潤發版《上海灘》的編劇,已經五十多歲了,不得不到廣州一家雜誌應聘做普通編輯,所以邱剛健的做法不足為奇。邱拿出的第一稿基本是《哈姆雷特》的翻譯,馮小剛覺得不會引起當代中國觀眾的共鳴,為了具有中國特色,他找到了《走向共和》的編劇盛和煜。盛看到的本子只是馮小剛寫的開頭,邱的本子直到最後他才看到。

婉后的第一人選是鞏俐,鞏辭演後劇本已經寫完,才定了章子怡。這一下,人物關係必須大調整,她從太子的親生母親變成了後母,和青女從婆媳變成情敵。《夜宴》和《滿城盡帶黃金甲》背景都定在了五代十國,雙方都堅稱這是巧合。盛和煜說:「明代教條、清代不代表古典,五代的文化包

｜葛優在《夜宴》中扮演厲帝

1｜史後封號：歷史上有些封號／諡號是在當事人已經過世後才有的。例如皇太極的妃子博爾濟吉特氏，被封為永福宮莊妃，她是後來順治皇帝的生母；順治皇帝登基後尊她為聖母皇太后；後來康熙皇帝登基後尊她為太皇太后。她去世後，諡號孝莊文皇后。所以「孝莊」這個說法是在當事人身後才出現，不可能由她自稱「我孝莊」。不過在當代中國影視中，此類錯誤不時發生，引人詬病。

容比任何時代都大。」《滿城盡帶黃金甲》的編劇之一卞智洪的解釋更加直接：「定在唐代，中國觀眾會穿鑿附會；而外國人除了秦始皇一概不知中國的朝代，漢武、隋煬都不重要。」五代和唐朝服飾風格很像，中國人對那段歷史自己都搞不清楚，也沒法去挑刺，時代只是交代劇情的陪襯。

盛和煜認為《夜宴》是多重考慮的結晶，小到人名，大到結局。「厲帝叫什麼王，氣度就小了；青女以前叫靜女，覺得不夠漂亮；無鸞追求的是發音上的美感。」殺死婉后的是不是那個侍女凌兒，盛和煜笑而不答：「殺死她的人比現在明確一點，原計劃是她登基大典時外面響起頌詞時被殺死。」

《哈姆雷特》的主題是「生存還是死亡」，《夜宴》則是「慾望」與「寂寞」，葛優的厲帝從苦心篡位到為情而死，觀眾怎麼也轉不過這彎兒來。這卻是馮小剛很得意的一筆，盛和煜說，劇本中表現得很充份，電影沒有全部演出來。無鸞在劇本中是一個武功極強的人，殺厲帝易如反掌，婉后又要毒死厲帝，使他沒有退路，「唯其如此，他的死才不失浪漫，是梟雄之死。如果他被刺死，掙扎着倒下，那多沒勁。戲劇講究逆轉，不能順撇。」

對於引發笑場的台詞，盛和煜一一辯解。他說自己的台詞有三原則：不能出現常識錯誤和史後封號，比如「我孝莊」[1]；不能有戲詞，如「哀家」、「眾卿平身」；不能有現代詞。被人詬病的「誠信為本」，他堅持說，這是古漢語中原有的說法。葛優拋出的幾句「跪乎？不跪乎？」不屬於語言不統一，而是為了昇華角色的顧盼自雄。

張藝謀的大片編劇們

好萊塢的劇本中有 1/5 來自小說，這樣的改編容易保證質量。張藝謀訂閱了大量文學類刊物，早期的他基本上靠改編成功的小說。為什麼現在他拋棄了這個良好習慣？一種說法是文學不景氣，另一種就是大片必須拍古裝動作。《英雄》策劃會上，張藝謀提出過改古龍小說，可是改着改着，又發現古龍小說頭緒太多，又換成了刺秦。

張藝謀的班底裡有了文學策劃這個特殊的職務。每部大片都是在不斷地開會中完善的，這其中所受到的外力影響頗多。一部大製作，最先納入考慮的不是故事，而是選景。以《滿城盡帶黃金甲》為例，最初定名是《菊花殺》，以皇宮為背景。編劇之一的卞智洪說：「橫店影視城是要提前半年以上租的，要加蓋菊花台，菊花是要趕季節的。」這和《十面埋伏》的情形一樣，

本來是 SARS 時期在準備，那年就沒打算拍片子，時間很充裕，沒想到 SARS 警報突然解除，張藝謀說，要搶外景，演員留的檔期也不夠了，所以在一個月內必須寫出一稿劇本，至今李馮覺得《十面埋伏》寫得太過倉促。

大腕演員的檔期也都定得很細，例如周潤發，他按照好萊塢工會的方式工作，在路上堵車的時間也要計算在工作時間裡，而且要按美元支付。為了遷就演員檔期，劇本是最可以調整的東西。曾經想把好萊塢模式引進中國的孫健君說：「電影就是不能允許編劇天馬行空，要服從製片原則。」張藝謀曾懊惱地反問過：「為什麼要把對編劇的指責轉嫁到我身上？」

可實際上，中國大片的劇本還是小作坊作業。美國在上世紀三十年代開始反思：怎麼穩定地提供一流的劇本。後來他們有了 team writing，形成創意、資金流水線。製片人協會負責找人，作家在 5 分鐘內向製片人講一個故事，講好了就付訂金，再組織人調研其可行性，然後組織團隊來寫。而中國的模式只比香港略好點，李馮也曾是《霍元甲》的編劇，那個班底是香港的。創意由李連杰提供，李想把自己的半生經歷借霍元甲之口講述，至於票房倒是次要

的。但港片編劇和他的大陸思維其實是有衝突的，最後李馮做了「劇本醫生」的工作。霍元甲代表李連杰，片中的女主角盲女月慈則是導演于仁泰，他腿腳不方便，很熱愛這種同病相憐的角色。所以要滿足每個主創的心意的確很困難。

另一個外力來自於演員，李連杰看到《英雄》第一稿時哭了三次，他太太利智哭了六次，為什麼呢？觀眾不能理解，原來給他的劇本曾有這麼一個主題：士為知己者死，有個情節是梁朝偉勸李連杰砍了自己的胳膊，李連杰重視友誼，於是砍了。這在史書中並不鮮見，就有很多人為太子丹的計劃獻身。可是這個行為放在今天很難處理，最後刪去了。張曼玉看的那稿她也哭了，因為她看到的稿子和李連杰、梁朝偉的又不一樣，每個大腕演員拿到劇本，看到的都是自己那條主線最精彩。實拍時為了保持平衡，必然要刪掉某些煽情段落。像梁朝偉提的意見就很多，紅色那部份就是他提議「和藍色太像，演起來累」，臨時又重寫。梁提完張提，張提完李再提，最後一稿和第一稿永遠是南轅北轍。《滿城盡帶黃金甲》也遇到同樣問題，為了吸引青少年票房，硬加進了周杰倫的角色。皇后一會兒有兩個兒子，一會兒又有三個兒子。周杰倫開始演的是魯大海那個角色，

2｜六部電影指《臥虎藏龍》、《英雄》、《十面埋伏》、《無極》、《夜宴》、《滿城盡帶黃金甲》。章子怡在《臥虎藏龍》、《英雄》、《十面埋伏》、《夜宴》中演出。

3｜點映，相對於公映，就是只在個別城市、個別影院的預先放映。

但是魯大海和皇后沒有對手戲，為了增加戲份，必須讓周杰倫和鞏俐有對手戲，最後他終於成為了鞏俐的大兒子。這是片中最大的調整。

到了《十面埋伏》時，張藝謀覺得有經驗了，他要在動作裡加上愛情，不要大俠，要平民化，就想到了足夠平民的捕頭。為什麼要讓章子怡演盲女呢？因為盲人的武術設計會很不一樣，這靈感來自於《座頭市》中的盲俠。可全程是盲人，故事怎麼也說不圓，只好讓小章成為假盲。故事為了各種原因反覆做出犧牲，張藝謀對這點是很清醒的，他告訴記者：「主流商業電影對觀眾還是講故事，大眾心理是需要看故事的。再加上這兩年電視劇故事講得不錯。」喜歡看「超女」的他會從電視中汲取營養，在拍《滿城盡帶黃金甲》時，他也說：「我很清醒，通常一上大片，立刻會有滿足感，一下有了這麼充份的資源，有時容易炫技。我這次很節儉，你已經第三回了，不能被這些迷惑。」

中國大片的「夢之隊」現實

如果把李安算在內，4 位中國導演的電影中，葉錦添參與了 3 部，袁和平參與了 2 部，譚盾參與了 3 部。通過《臥虎藏龍》被海外市場認識了的章子怡自然更是不能不出現的大招牌，在這 6 部影片中她 4 次擔任女主角[2]。類型相同，製作班底又有如此之高的重複率，免不了在影片中留下重複的痕跡。

文｜舒可文

被迫的狹路相逢

從一個小小的點映[3]開始，張藝謀的《滿城盡帶黃金甲》又鼓動了新一輪大片期待，他對多家媒體說道：他「大片做到第三部，已經知道用減法，不用加法，不炫技。」他得到的經驗是，「大片容易炫技，把導演的注意力吸引到一些細節上去，故事就會不自然。」所以這次他說他更多關注人物和故事，把自己堅定在人物和故事的糾葛中，堅定在那些戲劇性的東西上。但我們看到的還是他得意追求的滿眼色彩。

從張藝謀的《英雄》拉開大片陣勢，陳凱歌緊跟着暈眩上陣，到馮小剛見機插足，中國大片算是經過了一個草創期，4 部電影都大張旗鼓宣告了他們的好收成，同時也都弄得灰頭土臉。

至今中國式大片已經有 5 部（編按：不包

括《臥虎藏龍》），他們都不諱言其中的純商業動機，2005 年陳凱歌在接受記者採訪時說道：「現在的環境是商業社會，我們不能置身其外，不能超然地不考慮所處的環境。」但即使商業電影也有多種類型，而 3 位捲入大片製作的導演卻都選擇了「古裝＋動作」的類型。在張藝謀和斯皮爾伯格的一次對話中，斯皮爾伯格（Steven Spielberg）也深表理解地對張藝謀說：「這是一個新的方式，對於有聽障的人，你的顏色可以鮮明地說明這個故事，字幕不用看就能理解你的故事。」還有另一個因素，各位導演大概都心知肚明，卻都諱言不語，那就是在通過電影審查時，「古裝＋動作」是最少摩擦力的類型。

於是，中國大片不僅在類型上狹路相逢，而且他們的製作班底似乎也成了進軍海外市場的「夢之隊。」它的成員最早是被李安的《臥虎藏龍》組合起來，攝影鮑德熹，美術指導葉錦添，作曲譚盾，動作指導袁和平，當這部影片及譚盾、葉錦添、鮑德熹獲得了奧斯卡獎後，這些成員真的像吉兆一樣在中國大片的草創期被一再深度使用。《英雄》的幕後班底攝影是杜可風，美術是霍廷霄，動作指導程小東，作曲是譚盾。《無極》使用了攝影鮑德熹，美術指導葉錦添，動作指導林迪安雖不是夢之

隊的成員，也有好萊塢的成功經歷，曾與袁和平一起為《黑客帝國》（編按：《駭客帝國》，下同）設計動作。《夜宴》則除了攝影，幾乎搬來了整個夢之隊。《十面埋伏》和被期待中的《滿城盡帶黃金甲》卻幾乎避開了夢之隊，美術指導和動作指導還是《英雄》中的霍廷霄和程小東，攝影改用了趙小丁，作曲改用了日本音樂人梅林茂。

夢想照不進現實

給人印象更多相似在《無極》和《夜宴》的美術設計中，都帶有一種肆無忌憚的誇張和「鬼氣」，這是馮小剛評論葉錦添創作時的用詞。《無極》裡的千羽衣由千萬根雪白鵝毛織成，從頸部直垂至地，龐大華麗；為《夜宴》則搭建了一個中國最大的宮殿內景，佔地 1.2 萬平方米。從《夜宴》中舞者的面具與《無極》中的千羽衣，《夜宴》中太子的洗頭池與《無極》中的大鳥籠，王的盔甲與鮮花盔甲等都能感受到非常相似的趣味。在葉錦添的設計中，章子怡的眉毛被剃成一小團，這形象倒是符合唐朝曾經流行過的一種妝容，可在影片中其他女性角色都沒趕這個時尚，這就使這個妝容設計的理由模糊起來。《無極》中張栢芝也是被剃掉了大量濃密的眉毛，只保留了一條小柳葉，並染成金紅色，整張

臉抹得雪白，只在唇部突出鮮艷的大紅。

葉錦添是位絕對優秀的美術設計，這不僅因為他獲得了奧斯卡獎，1986 年他還是學生時就為電影《英雄本色》做美術設計，並開創了香港「優雅」的黑幫片時代，周潤發身着一款黑風衣的形象為他樹立了至今不變的地位。後來葉錦添在與蔡明亮、田壯壯、羅卓瑤、關錦鵬、李少紅、李安等導演的合作中，都有令人稱道的設計。

而在他參與的兩部大片中，有一個廣泛的評論是形式大於內容，因此本來是對影片有所說明的場景、服裝、造型變得突兀浮誇，在它們的作用無處落實的時候，所有用心之處都變成最平庸的象徵：《無極》裡王妃傾城第一次亮相時，在黑色的斗篷內，緋紅、淺綠和鵝黃逐層遞進的內服，這些內服上有大量同色蝴蝶結，象徵傾城被束縛的宮廷生活。請北京榮寶齋的師傅親自手繪了海棠花樹的海棠服，象徵慾望與生死。通體透明、在細節處繪有暗花的情慾服是象徵光明的激情。《夜宴》的冷色映射人物的抑鬱，象徵着悲劇化的大氛圍⋯⋯似乎話也可以反過來說──內容小於形式，不是美術設計出了問題，而是故事出了問題。

葉錦添說《夜宴》讓他有機會做一件事情，就是發現一種新的視覺語言去表現古典。接到《夜宴》邀請時候，他知道他們之前和不少美術師談過，最初找他來只是做演員的造型，但是與馮小剛談過後，整個美術指導都交給他了。應該說，他很充份利用了這個機會，佔地 1.2 萬平方米的宮殿內景的確飽滿蒼涼，是因為一齣缺失了真實靈魂的大戲在其中上演，使它淪落為一個空洞的死物。

同樣的反差也在袁和平的動作指導中出現。袁和平現在的聲名是世界第一武術指導，這個名聲完成於《黑客帝國》的成功。袁和平出身武術世家，從 1971 年的《瘋狂殺手》開始做動作設計，從影 30 年，捧紅了主演《醉拳》的成龍、《詠春》的楊紫瓊、《太極張三豐》的李連杰。1998 年沃卓斯基兄弟（The Wachowski Brothers）拍攝《黑客帝國》需要武術動作時，袁和平自然成為最佳人選。袁和平對他們提出的「東方功夫＋西方特技」，他在這種新的實踐學會了吊鋼絲的技巧，還要學習訓練完全不懂武功的基努·里維斯（Keanu Reeves）。由於是在虛擬世界，袁和平放開了想像，自由地使用李小龍和黃飛鴻的招牌造型，還有他自己的成名作《醉拳》，1999 年《黑客帝國》上映，票房口碑俱佳。《臥虎藏龍》

| 《夜宴》導演馮小剛和動
作指導袁和平在拍攝現場

的李安給他提出的動作意念，激發出夜間楊紫瓊與章子怡的飛簷走壁，竹林周潤發與章子怡的搖曳追逐等經典動作。

袁和平之所以比別的動作指導適應面更廣，就在於他早就意識到，作為動作指導要做的主要是體現導演的動作意念，電影中的動作場景永遠是為電影服務的。袁和平在《臥虎藏龍》中的動作設計曾被武打前輩批評，認為有悖於歷來動作片傳統，其實那正是他的優勢所在，意境飄逸的電影，就以同樣飄逸的動作來配合。他坦白說，「這其實主要是李安的想法，他是從畫面效果考慮的，認為輕功比較好看，飄逸。李安很唯美，畫面要拍得飄逸。」他給《殺死比爾》（Kill Bill）設計的動作，在功夫愛好者看來過於粗糙，卻符合導演塔倫蒂諾對中國功夫似懂非懂卻充滿嚮往的本意。《功夫》有洪金寶和袁和平兩位武術指導，洪金寶只設計了那場3個武師實打實的打鬥戲，之後離開了劇組，於是《功夫》裡就出現「獅吼功」、「蛤蟆功」、「如來神掌」這些趣味橫生的動作。

以袁和平對導演意圖心領神會的適應能力來分析，《夜宴》中動作的單調變得不可思議，甚至他自己都好像心虛似的多次強調《夜宴》和《臥虎藏龍》的動作「真的

不一樣」，但也只是一些缺少實質描述的形容詞：「《臥虎藏龍》中的章子怡打得比較兇猛，但《夜宴》中她打得很柔美，不那麼剛，更具美感。」而比較能給人印象的部份都是在過份渲染暴力血腥的殺人段落，劊子手鄭重其事地殺人場面，羽衣衛在河邊砍去藝人的頭顱，全然沒有了他為其他電影設計的動作感。在宮門外，裴將軍被杖斃的場面持續了超出人忍耐的長時間，卻只有被打人的被動翻騰，實施動作的人則不是這一段戲的主要看點，即使觀眾刻意要看也同樣地沒有動作感，甚至沒有任何形體上的邏輯關係。這幾段比較集中的動作戲都採取了儀式化處理，其中的武打缺少了功能性的意義。

看電影，作為看的部份如此不能讓人入戲，作為聽的部份的音樂即使優秀到可以獨立辦一個音樂會，對電影的作用也在視覺之下。所以，電影成功，它是錦上添花，但可以不對電影失敗負太多的責任。

單獨地看，夢之隊的工作似乎都適應了大製作電影的美學方向，但它們只提供了一種形態，當它們把夢想投射到故事的現實時遇到了一個共同的阻礙。

別小看人之常情

當年《英雄》遭遇的大面積惡評主要集中在一種歷史觀上，《無極》被譏為要宣講的觀念太多，關於記憶，關於早年心理創傷，關於速度、命運、愛情、隔膜，關於未知世界。《夜宴》的導演說，他這個電影講的是慾望、權力，聽起來也是要做一個哲學論文的題目。當一個作者在一個題目上沒有獲得足夠的內心自由的時候——這需要細緻系統的研究——他不適合講關於這個題目的觀念，何況電影工業的要求沒有留給作者展開研究的充裕空間，也不符合電影的商業戰略。

陳凱歌在 2005 年《無極》上映前很有針對性地說過：「好萊塢電影佔了大份額，我們的電影明顯不具備競爭力，所以現在最基本的任務，是必須做出有競爭力的電影。」好萊塢電影顯然被視為中國大片的榜樣和假想敵了，而電影學院郝建教授判斷：「他們其實都還沒有真正放下架子來拍商業片，其中馮小剛本來沒有架子拍着商業片，現在一遇到大片，反倒拿起了架子，這個架子就是要在錯誤的方向上挖掘思想，闡釋故事，這是不符合商業原則的。」桑塔格（Susan Sontag）在反對藝術中盛行的闡釋之風時，說到好萊塢電影僅有的優點就是它們「經常有一種直率性，使我們從闡釋的慾望中全然擺脫出來。」

作為榜樣的好萊塢電影，它的製作原則與商業戰略有本質聯繫，其中的一大原則是故事清新自然，不論怎樣詭異的特殊情形都可以摻入日常生活元素，不論什麼樣恐怖的怪獸和異類都可能被賦予正常的心理軌跡，什麼樣的異域他鄉都會容納進中產階級的行為規範，這個原則在《E・T・》、《肖申克的救贖》（編按：港譯《月黑高飛》）、《泰坦尼克號》（編按：港譯《鐵達尼號》，下同）、《金剛》中都可以見證到，甚至在《黑客帝國》虛擬的一個社會中，所包含的還是現實社會中應有的構成與表現。

最早嘗試製作大片的起點被法國電影研究者庫泰（Pascal Coutē）認為是斯皮爾伯格的《大白鯊》，是北美第一部收入過億的電影，但它只是經濟上的一個分水嶺，《奪寶奇兵》才真正開創了商業大片的美學：音樂的純粹性，可以獨立演奏；角色考究的外表；人物的平面化，抵制複雜化人物，通過風格化的服裝和簡單的舉止解釋角色性格；鏡頭視角的不斷改變。在類型片中，科恩兄弟（Coen Brothers）也是借助類型片，但不試圖改變影片的內在價值。

還是要借用本雅明（Walter Benjamin）的分析：所有的電影實質上都是為大眾而創作的，和經典藝術相比，電影這種現代的藝術形式就是要製作一些無本原的作品，即不是某位特定作者創造的，而是存在於能夠被複製的形式中，所以對觀眾來說，這樣的作品既不要有價值觀上的獨特性，也不要有觀念上的激進性。因為如《藝術的非人化》（*La deshumanización del Art e Ideas sobre La novela*）的作者加塞特（Jose Ortega Gasset）說：「對於大眾來說，審美快感是一種與日常反應無法分離的心理狀態，人們只是通過電影這麼一種途徑，被帶進一個有趣的場景中，當他們為電影中的人類命運悲傷或喜悦時，與他們為真實生活中類似事件感到悲傷和喜悦是沒有差別的。」我們至今還能記得有多少人為《泰坦尼克號》哭濕了手絹？電影從一開始就不同於任何一門藝術，它是一種生活。所以以商業電影為訴求的電影就必須遵循常情常理。

郝建說：「在這個最根本的原則上，中國的幾部大片都犯了規。我們的導演都不太甘於敍述常情常理，在商業片中不首先照料好故事，而是力圖闡釋自己的觀點，成為偽思想家，這是反商業片語法的犯規。因此也就必然導致第二個犯規，不順應基本的常情常理，對人情倫理沒有肯定和發掘，離開了人之常情去挖掘新思想，且不說一個電影是否力所能及，這起碼就失去了觀眾的情感基礎。」

（原載於《三聯生活周刊》2006 年 38 期）

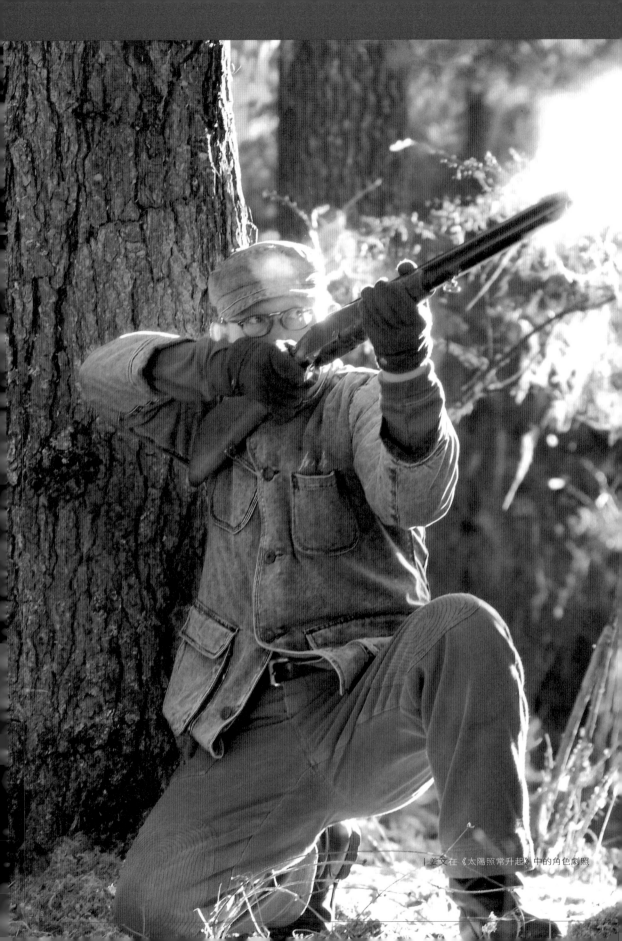

姜文在《太陽照常升起》中的角色劇照

堅硬的姜文

一代人來一代人去

太陽照常升起

文｜舒可文

電影《陽光燦爛的日子》之後，姜文和朋友們竊喜着想讓這份精神變成物質，成立了陽光燦爛製片公司，公司在三元橋南邊的一個小白樓裡——甲1號，姜文說這門牌號「特像一個重要單位」，現在這裡變成超市了。公司在最初的一年多裡，主要工作就是發行這個電影，這個重要單位投資拍攝電視劇並沒有形成太多印象，給很多熟悉的人一個至今還有的印象是它牆上掛着的馬、恩、列、斯、毛（編按：馬克思、恩格斯、列寧、斯大林、毛澤東）的繡像。

後來姜文的工作室挪了地方，書架上擺着一張很少見過的毛澤東在延安的照片，更多則是他女兒的畫兒了。在這裡，他的工作成果是《太陽照常升起》。

姜文與他的電影之間有一種個人化的對應關係，電影是他的語言，也是他的盔甲。《陽光燦爛的日子》從開場就聚集了速度、昂揚、幻想、懵懂、亢奮等等成長中的所有要素，基本上是他對少年狂的記憶。《鬼子來了》是他對一個持續數年的疑問和思慮的一個小結，他把這個疑問追溯到他13歲時看的《甲午風雲》，電影講了中日海戰中，中國戰敗的故事。這一定是引起了他的恐懼，這個恐懼吸引他不斷地接觸所能找到的歷史資料，直到他要拍《鬼子來

了》的時候，他説他好像都能聞到那股味，能感覺到那時候的光線。剩下的就是他要把這些感受拍出來。幾乎過了十年，他現在要講的感受是「一代人來，一代人走，大地永存，太陽升起，太陽落下，太陽照常升起。」

從《舊約》裡借用的這段話似乎是一種中年通達的表示，既然「太陽照常升起」，他應該會讓自己變得越來越輕鬆越來越安寧，但他的朋友説他那是在説服自己，更像是他在自我教育。實際上，他可能越來越緊張焦慮，所以有時候會讓瞭解他的人覺得他莫名其妙的隨和，隨時準備檢討自己，他試圖很紳士，但其實有抑制不住的生命力。他自己也知道，他獨處的時候更舒服一點，跟人在一起就有點緊張，問他為什麼，他説「我不知道這緊張是哪兒來的，我老得説話，好像都得我招待似的。」只要躲在一個電影裡，他就有辦法了，沒有那個電影的時候，他就有點跟沒有救生圈似的。

如果把他的電影方式放到中國電影已經普遍接受了流行菜單的環境下，也許對他的焦慮有所理解。流行菜單上，正面價值不太被相信，在這個環境裡姜文得説服自己如何自處。跟他的朋友説起他時，陳丹青、艾未未、方力鈞都感覺到他有一種孤立感，孤立於整個行業。因為電影的形成離不開一個細密的社會系統，他一方面不可能脫離這個系統，一方面又要完成他的個人化表達，不向市民趣味妥協。雖然他瞭解這個江湖的規則，但他不夠圓滑，在雲南拍戲遇到點麻煩，還要打電話求救，崔永元奇怪：「連這麼點事都擺不平？」他的電影也絕不取巧，不走偏鋒，而且從第一個電影就讓人知道他用膠片比誰用的都要多。這個陰性的文化環境襯托出他的電影裡另一種境界及觀賞趣味，也襯托出他的陽性和固執。

崔永元説，姜文一直是在抗拒市民化的趣味，而且用的是很笨的方法。這大概也包括傳聞中説的姜文的「軸勁。」陳丹青則説，姜文的臉就是絕對沒商量的一張臉，很生理的臉，作為演員的姜文在電影裡出現時一定把其他人滅了，其實也把自己滅了，只剩下姜文本人。這倒不是説他演得不好，而是他的臉上有一種強迫性。作為導演的姜文也很難合群，如果和第五代導演比，他們是一個群體，有很強的時代性，而姜文是單個的。

他以前的電影更能公正地證實他對個人經驗所持有的偏執態度。社會生活在人的敏

1 ｜ 延安文藝座談會是延安整風運動的一個重要組成部份，其宗旨在於解決中國無產階級文藝發展道路上遇到的理論和實踐問題。毛澤東的講話對這些問題一一做了剖析，提出並解決了一系列帶有根本性的理論問題和政策問題，明確提出了文藝為工農兵服務的方針，強調「文藝工作者必須到群眾中去、到火熱的鬥爭中去，熟悉工農兵，轉變立點，為革命事業作出積極貢獻」。

感自省中才能把個人的經驗轉化為認知，與經驗相連的個人立場總是精確、纖細的，守護這種認知就要選擇與自己最貼切的表達，而個人經驗能夠被講述是意味深長的。

儘管如此，並不說明姜文放棄了與觀眾相處的信念，他心目中電影與觀眾的關係其實也是人和人的關係。他做了個比喻：「美國電影裡創作者和觀眾是一個調情的關係，賞心悅目，大家都會把自己最美好的東西獻給對方，觀眾和創作者，觀眾和作品，作品和創作者的關係都變得很調情，他們很注重你要聽什麼。歐洲人可能是更注重我要表達，可能你不想聽，但是我會調整我的表達方式，還是梳洗打扮，噴着香水去約會。中國現在的電影心態有問題，我反正是糟糠，跟你過這麼多年，澡不洗，頭不梳，往床上一躺，先跟你聊柴米油鹽，怎麼糟心怎麼聊，誰不把誰當回事，他對社會沒有態度，對人生沒有態度，非要在這兒好像不聊不合適。那能舒服嗎？人和人的交往中總得有那麼點面兒，有點禮兒。」他對他的電影非常自信，也是因為他精心地梳洗打扮了。

對個人經驗的堅持，不應該屬於美學問題，他的堅硬執拗在流行趣味中反差得有點反叛的氣質，但在道德上並不離經叛道，反倒有一種老電影人的理想主義色彩，他羨慕《小兵張嘎》、《雞毛信》的導演崔嵬、石揮，在他們的電影裡，姜文看到他們有一種內心的狂喜，因為它強烈的吸引力讓你能夠相信他的故事。為了這個相信，姜文堅持「體驗生活」這種傳統方式，他的根據是，斯坦尼斯拉夫斯基（Konstantin Stanislavski）就講要跟你演的人物熟悉貼近，很像延安文藝座談會講話[1]，這套系統到了美國，有了美國電影表演學院，這裡出了白蘭度（Marlon Brando）等一批人，他們把美國電影變了一個樣。德尼羅（Robert De Niro）演《憤怒的公牛》（*Raging Bull*）的時候學了兩年的拳擊，去拍出租車司機的時候開車跟出租車司機混。這是美國人在七十年代幹的事。對於姜文，相信電影的故事就是電影的質量，否則「出來一個不知所云的東西，那有什麼用啊！」

姜文對電影有種宗教般的情感，只要是做電影他永遠精力充沛，表現出一種很危險的生命力，讓人興奮，也讓人不安。當年他讀完小說《動物兇猛》後，邀王朔幫他改編成劇本，王朔沒有答應他，是怕跟他糾纏不起：如果兩人主意不一樣，他就聲情並茂地跟你沒完沒了地說他的道理，至少半年你就別想幹別的了；你如果同意了他的主意他也不依不饒，他會叫住你說「你

説説，怎麼好，哪兒好？」其實他很在意別人的感受，但是又沒辦法，他不會糊弄。他自我解釋説，「我不是非要作對，從我認識來説接受不了。」這種宗教感讓他不能容忍一個拍攝現場是很亂的、不講究的。到現在他還會説，「我學戲劇的時候老師説，這是藝術殿堂，大家要安靜了。」他在拍攝中也總是要求現場的安靜，否則他就火。這個要求好像已經內化為他的心理，這時候表演對於他絕不是假裝一個角色，而是通過角色把心底的束西暴露出來，他説，「這有點像精神治療催眠的時候，打開潛意識裡的記憶，這時候你要一嚇唬他，就亂了，這人就出毛病了。」

他可能真的是被嚇唬過，《鬼子來了》拍完之後沒能通過審批，他的朋友跟他説，「把自己演砸了吧。」他不得不從電影裡走出來。

2003 年，SARS 期間，姜文坐上一輛出租車，司機説：「你是那演姜文的吧。」這一句明顯是口誤的話讓他津津有味地回味到現在，也許是因為這句話與他的處境之間對比，讓他產生了從未直面的自我懷疑。他開始琢磨他到底是姜文還是在扮演姜文，在電影的夢想與社會現實之間他似乎有點亂了。他自問，「我們哪個人不是在扮演自己？從小是在扮演兒子、孫子、小學生，都是在聽到前面的人告訴你怎麼做，然後不知不覺會很堅信這個角色，實際上它不是。所以對生命和對人生有認識最起碼的前提是要卸妝，卸掉這些社會角色，也許那時候才能聊什麼是我、什麼是他、什麼是你。卸妝的結果是有一天我會覺得太陽對我是有表情的，我會覺得人的精神是來自於和太陽的私人關係。」

同時他嘗試着理解歷史，對任何衝動和情緒化都異常警覺，《太陽照常升起》中就表達了一種對歷史的同情。追述起 13 歲時看到《甲午風雲》時的錯愕，雖然是因為與之前看的抗日電影不一樣，他也不願意認為那樣一種電影的敍述是處心積慮的，因為那也是在特定環境下產生的特定的思想。「無論怎麼説，在五十年代中國發生的劇變，從彭德懷對朝鮮戰爭的描述能感覺到，帝國主義在海邊架上幾門炮的那個時代結束了，那代人是有狂喜的，這個狂喜有時候會導致對自身、對歷史有不同的認識，來不及掌握它的來龍去脈。」這種同情可能引發一個創作者對一個時代的觀察，對任何敍述都可能有一個彌補，進而豐富我們的認知和情感。

説到現在紛亂嘈雜的文化環境時，他好像

｜《太陽照常升起》電影海報

有些惆悵：「孤帆遠影碧空盡——古人送人一直送到看不見。現在是人剛一轉身，你就忙別的去了。」當然，他又趕快解釋：「我覺得我不是一個對未來、對現代深刻懷疑的人，但是什麼束西來的時候，人還有個非常寶貴的權利就是選擇。」最終，姜文可能還是要選擇堅持那種給予生活以意義的個人經驗。

太陽再次升起

台灣影評人焦雄屏對姜文的《太陽照常升起》的評價是：

「這部電影有非常多解密的快感，幾乎像《達‧芬奇密碼》般繁複，一旦找到關鍵，

就覺得此片非常清晰和令人震驚。」但少數看過此片的人杜撰了這樣的段子：

看不懂的人問女主角周韻這部電影要講什麼，周韻説：所有的偶然都是必然；

轉回頭問姜文，姜文回答：所有的必然都是偶然。

文｜馬戎戎

《太陽照常升起》是姜文繼《鬼子來了》之後，用 5 年時間拿出的作品。

《太陽照常升起》改編自女作家葉彌的小説《天鵝絨》。姜文喜歡這個女作家，他覺得她「樣子可愛，幹什麼都像，就是不像作家。」姜文説他看到小説的第一個感覺，腦子裡突然出現了新疆的歌曲。很多很多年前上大學時，夏天的操場上，新疆同學圍在一起唱歌跳舞，有一首歌的旋律一直縈繞在他的腦海中。姜文説，直到兩年前，他讀到這個小説，才恍然大悟，原來它就是那音樂所代表的世界。

那個世界是什麼樣的呢？「一輛拖拉機從霧裡面出來，隨着霧前進，四周都是霧，人都可以在四周進來出去，但眼前的地面永遠是清晰的；然後是地平線，黑點，一匹肥碩的駱駝上馱着兩個女人，她們去幹嗎呢？一個人去奔喪，一個人去結婚，一個人不説話，但她們一直在交流，慢慢是橘黃色，完全是橘黃色。」

就這樣，8,000 字的小説被拆解成 4 個故事，姜文在腦子裡把它剪成 1 小時 40 分鐘的電影，然後講給葉彌聽。葉彌説：「你們怎麼扯這麼遠了？」

電影的名字是從聖經《舊約》裡來的：「一代人來，一代人走，大地永存，太陽升起，太陽落下，太陽照常升起。」姜文説，他覺得很像這個電影的氣味。時間流逝，生命交錯糾結，但不過如他在女兒出生時所感受到的：在漫長的生命環節裡，每個人都只是一瞬間。姜文説，這是一部「帶勁兒」的電影。

為了重現出腦子裡的那個「帶勁兒」的世界，《太陽照常升起》花了 1,000 萬美元，歷時一年，從雲南到甘肅，動用了幾百隻飛禽走獸，很多出現在影片中的動物，毛色質感都被姜文修改成自己理想中的樣子。把三百多立方米的藏式房屋、數十噸鵝卵石和紅土從千里之外運到外景地；數十輛卡車被調集，托載一隻鐵甲船從金沙江下游一直運抵高原湖。最先進的數碼虛擬技術被應用在電影裡，《天使愛美麗》的製作公司製作了那些特效，因為姜文要求這些特效場面必須帶着人味和激情，並要求它們完全看不出痕跡。就像法國特技人員敍述的那樣，姜文希望呈現這樣的效果：「我們製作的特效能聽見它們所説的台詞。」

討論劇本的過程很漫長，按照過士行的敍述，劇本找到他是 2004 年的「五一」節，之前述平已為了這個劇本工作了半年，而從他介入到和述平共同完成定稿，也用了很長的時間。過士行説，姜文的習慣是召集一群人來談劇本，前期介入的人全召集來，聽了還要提意見。述平耗不下去，回長春老家辦事兒了。姜文談劇本時喜歡找人朗讀，過士行還記得那年夏天很熱，姜文的辦公室在勞動人民文化宮，文化宮裡有座小假山，一伙人就到山上去讀劇本，夜裡沒有燈，大家都打着手電筒，氣氛浪漫。

給姜文做劇本不是件容易的事兒。過士行見到述平的劇本時，劇本已經相當完整，裝訂得也很好，還有電腦做的插圖，內容是姜文描述過的畫面。可姜文還是對過士行説，還有可以改進的地方。過士行覺得自己就像個保養車的師傅，給這裡換換零件，給那裡加加油。

劇本的雛形，是姜文口述的，但姜文口述的不是文字，是影像。

「他這樣跟你説故事，一雙腳出現在畫面裡；沙地是白沙地，一片純白，沒有人走過。而一般的人敍述的時候可能會説，從前，有個人，怎樣怎樣。」這是述平對姜文「談劇本」的描述。

拍《陽光燦爛的日子》的時候，馬小軍跳

煙囪的那場戲，他染過半個煙囪，因為他覺得真實生活中的煙囪顏色不對。電影拍完後好幾年，取景地輔仁大學舊址裡的煙囪，依然一半是灰的，一半是紅的。拍開場戲的時候，姜文覺得飛機的顏色不對，就把飛機也染了。這種「改天換地」的激情，一直延續到《太陽照常升起》。

《太陽照常升起》第四個故事的外景地選在大西北的玉門。周韻飾演的女人，在五十年代某一天去新疆奔喪，這個故事要求的美術氛圍是「一片橘黃色」。藝術指導曹久平對女人、丈夫的設計是火車舊車廂構成的營地，周邊全是戈壁、沙漠。三節車廂打通後構成的會議室，窗外即是大沙丘，黃沙已從窗口流進來。姜文認可了這個方案，但外聯製片接觸蘭州鐵路局聯繫舊車廂時，向北京報告說租用這些舊車廂要從近千里之外運來，拍完還得送回，為這個創意要花費 30 萬元。而這時姜文正為壓縮預算發愁，所以把場景就改到採景時去過的玉門火車站，鄰近的小城市已經基本撤離，車站已處於半荒廢狀態，大車間空無一人。劇組決定用那兒改造。但工廠曾被九十年代初全國流行的、用彩色塗料刷牆的風潮感染過，車間牆面全被刷成了絳紅色，為了體現那種大西北的建築根植於戈壁沙漠和環境融為一體的感覺，曹久平選用了當地最好看的一種黃土，把整個工廠裡裡外外全部噴了，一共幾萬平方米。一年後再拍，黃土氛圍的工廠經風雨做舊，效果更加自然。

第四個故事裡出現了蒸汽機車。幾經換代，早已沒有合適的五十年代的蒸汽機車。最後，大家發現，火車的最後一節車廂——守車，和原來的樣子並無太大的區別；於是，劇組拆下了 13 節守車，拼成了一列姜文滿意的火車，並將整列火車打油、漆成黑色。

「姜文喜歡那種特別『狼』的東西。」過士行說。他把這種「狼」解釋成震撼性——內核特別有力量，特別給人以衝擊力。

「我們當時去談劇本，他問我，你覺得這個故事是燦爛的麼？顏色是鮮艷的麼？是夢境的麼？」導演助理許普樂回憶說，「他說，我要拍一個顏色特別絢爛的，很沉的東西。」

曹久平把這種「狼」理解成「超越現實又接近現實，非常個性化。」姜文要美術給他提供一個「不相干的因素組成的村子」，結果一千公里外藏式房屋的木框架被立到了雲南哈尼族村寨的廣場，裝上了哈尼式的草頂。

｜《太陽照常升起》電影劇照

「他想要的東西太個性了。」曹久平說，「比如說故事中周韻演的母親，一天她換洗乾淨後對兒子說：『前一陣我好像是瘋了吧？這會兒好了，你去忙吧。』兒子聽了很高興，放心地開拖拉機接人去了，等兒子回來時，媽已經消失了，只看到河裡有她的衣服從上游漂下來。一般人都會拿生活中的經驗去想，衣裳和鞋從上游隨意漂下來，應該是半沉半浮的感覺。但姜文不要這樣的，他要觀眾先看到的是一雙繡花鞋漂來，他要這兩隻鞋是幾乎並列的一前一後，那麼在河流中如何保持方向和隊列就成了問題。在鞋後面是上衣，最後是褲子。他要的鞋是有排列的，衣裳是張開的、有形有款的。」

不僅如此，「騰沖的濕地中，草地能漂着走，草頂加在徽式房上，希臘式的矮牆在山坡上，漂過來一片島，瘋媽的新鞋在上面，衣服在上面……」這是姜文給曹久平提出的要求。

「一般來說，別的導演都盡量避免影像出現曝光過度——『呲』光；但是姜文這次卻就要求這樣的效果，要達到一種夢幻的感覺。」攝影師趙非說。

「他要求西紅柿嫁接在仙人掌上。」王小柱說。而許普樂則說，姜文有這樣一個理論：「他經常說，觀眾每天已經一堆糟心事，我憑什麼坐在電影院裡還要看一堆糟心事兒——你倒真不把我當外人兒。所以他一直強調，不能糟心，要精緻。」

姜文的要求往往會落實在非常細小的細節上。陳沖在第二個故事中演妻子，她的身份是大夫。讓她驚訝的是，姜文會說出，這個服裝不是這樣的，七十年代胸罩的肩帶應該是那個樣子的，然後告訴服裝帥，帶子應該有多寬，什麼樣的形狀。而許普樂則說，必要的時候，姜文會拎起一件服裝，告訴做服裝的人領子上這條線鞔得不對，歪了。

攝影師趙非說：「他是那種控制慾非常強的人，實在不滿意了就會自己親自動手。」劇組有個剪接師給人看手相，看到製片主任王小柱時，說他是操心的命，心碎到像肉餡組成的。而姜文的心則是「碎得像肉泥。」

在《太陽照常升起》拍攝過程中，美術和製片，最多的時候達 4 組人，馬不停蹄選景，加上網絡上不分晝夜地查找和傳遞，幾乎被折磨得崩潰了無數次。「他對細節的要求特別折磨人，而且事必躬親。」這是姜文留給賀鵬的印象。賀鵬是先力電影

器材公司的董事長、投資方太合影視傳媒的負責人。他們的相識是從《陽光燦爛的日子》開始的。

「拍《陽光燦爛的日子》的時候，我們是單純的合作關係，我們給劇組提供器材，他不停地問我關於技術上的事，這種機器的型號是什麼？拍攝的時候會有什麼問題？把我惹煩了。我說，我是合作方，我又不是具體的技術人員，你不能這麼來問我。他就是這樣的人，折磨自己的同時也折磨了別人，給人的壓力特別大，自己也活得累。」賀鵬說。

王小柱回憶說，在現場時，一旦出了什麼狀況，姜文從不直接發脾氣，而是和顏悅色，甚至「慈祥」地詢問。在西北拍攝第四個故事時，有一天需要拍攝火車的鏡頭，但是不知為什麼，從下午4點等到凌晨1點，火車還沒有到。

「姜文見到我，不停地嚷：王小柱同志，火車。」

「您喝點水麼？」「不喝，火車。」

「吃點東西麼？」「不吃，火車。」

「王小柱同學，火車啥時候來呢？」

「他態度特別慈祥，可我覺得壓力特別大，他老在你眼前晃。」王小柱說，最後，他深夜隻身闖「酒鋼」（編按：酒泉鋼鐵集團），終於把火車的事情解決了。

在王小柱看來，姜文是不折不扣的工作狂。「凌晨拍戲剛回來，就通知我，馬上去拍丹霞地貌的外景。我只能在兩個小時內給全劇組的人辦理退房、轉移的手續。」

賀鵬說，姜文的所有做法，都在於他是個把電影當生命的人：「他工作起來非常不可愛。」「其實他是在折磨自己。」

姜文給所有人的共同印象是，他是個想法非常多的人。述平說，在合作過程中，他覺得和姜文的合作是：「總是在碰撞。」「這種碰撞，有的人可能會覺得他想法多，但有的人就會覺得他不信任自己。」1985年姜文第一次參加電影的拍攝，是陳家林導演的《末代皇后》。那時姜文只演過話劇，話劇是從化妝、服裝到道具都自己設計，所以不懂拍電影的「規矩」。看到化妝師給他化完的妝，他說不應該這樣，應該這樣……化妝師甩下一句：「油梭子發白，你缺煉呀！」試服裝時，他又參與意見，

「服裝應該是這樣」，結果他又把服裝師給得罪了。

在劉曉慶眼中：「他時常無意中令與他合作的導演難堪。他喜歡睡覺，工作不準時，攝製組只有在他到達之前將一切準備就緒。導演或是副導演替他走位打光。可當他姍姍來遲時，會不假思索地推翻已弄好的一切，提出新的方案。而這新的方案儘管要造成道具、時間、人力的浪費，卻又使全組人都覺得高明一大截，不得不重新來過。」

賀鵬說，到他認識姜文的時候，姜文已經以「脾氣大」著稱。拍《有話好好說》的時候，在「大牌」的名聲下，劇組裡的人誰都不敢叫姜文起床，只能找一個和姜文比較熟的人去叫他起床。然而賀鵬說：「他不是不信別人，是不停地在給自己製造危機和憂患，迫使自己把這件事做得更好。」賀鵬認為，姜文是個深受毛澤東方法論思想影響的人，據說姜文曾在他的臨時寓所的寫字檯上、洗臉間、床頭，所有可以放書的地方，都放着與「毛」字沾邊的書：有《毛澤東選集》，有研究毛澤東的書籍，還有毛澤東喜愛的書——《容齋隨筆》：「他會給自己設定一個對手，不停地碰撞對方。對方會不會這樣？如果對方不會這樣，就換個方向。」

這個最大的對手往往是姜文自己。在述平看來，三部電影，姜文一直在「破」：「他不要那種所謂的『三部曲』，黑、白、黃什麼的。他有個迷信，這是他第三部電影，他一直覺得第三部電影一直要怎樣怎樣，也就是要和前面的都不一樣。」

姜文說，他有很多缺點，比如狂躁症，「我容易着急，在新聞發佈會上聽到音響不好就去撥弄插頭；哪怕是新聞發佈會上，一排攝像擋住最前排，讓我看不見任何文字記者，我也會煩躁……」

在曹久平眼中，《太陽照常升起》和《陽光燦爛的日子》是有血緣關係的影片：「《陽光燦爛的日子》把陽光作為一種影像語言，拍陽光下七十年代北京近郊的柏油路、光影斑駁的高大楊樹、陽光投在人身上和地面上晃動的影子，拍陽光下發燙的鐵皮屋頂，少年在上面的守候，這種感覺是每個人在青春階段都會有的躁動；而《太陽照常升起》這部影片和他現在的年齡有關，是沉澱過後，有生命回頭看的感覺。」

姜文的兩個問號

與姜文合作過《本命年》的謝飛導演說：「美

| 姜文在陸川執導的電影《尋槍》
中影響力不僅僅只是扮演主角

國導演奧遜·威爾斯（Orson Welles），也是戲劇演員出身，15歲演話劇，把莎士比亞的劇都演完了。後來到好萊塢，第一部戲《公民凱恩》（編按：*Citizen Kane*，又譯作《大國民》）就奠定了他的聲譽，我覺得姜文和他非常像。」「神童」奧遜·威爾斯創造了影評家眼中最偉大的影片，可他的藝術生涯在自我膨脹中戛然而止。

也許，姜文可以避免重複奧遜·威爾斯的老路？

文｜孟靜

霸道？

有一位記者形容採訪姜文的感受：「你扔了一個保齡球過去，他又給你扔回來。」可能是發問人準備不夠充份，或者由於地位不同，這扔回來的球突然重了，重到接不下。於是對姜文有了「霸氣」的判斷。可姜文說：「我認為霸氣的意思是欺負人，而且是仗勢欺人。我沒有仗勢欺人。」

第一次見姜文是在《綠茶》的拍攝現場，開機前他和趙薇拉着手交談，蘇小明解釋，他當時對趙薇說：「你喝水嗎？你好麼？」他學妹伍宇娟說，一起拍《尋槍》時，姜文會幫她這個湖南人找辣椒吃。有個女配

角台詞不熟，NG了很多次，姜文說：「慢慢來。」一位中年女道具上前遞東西，姜文突然一聲吼：「沒看見演員培養情緒呢？」嚇得道具縮了回去。

按王朔的說法，「演員身份的姜文很危險，年輕的導演根本就拿他沒有辦法。」侯詠還記得，他和姜文並不熟時，在洗印廠碰到，姜文說想扶持處女作導演搞展覽，侯詠提到要拍《茉莉花開》，姜文問：「拍好人壞人？」侯詠說：「壞人。」姜文立刻說行，自己設計好造型、台詞就來了，由於他只串了幾天戲，侯詠說他感覺不到姜文的越俎代庖。姜文問他：我化的鬍子怎麼樣？侯詠說：「你負責，我不管。」

和徐靜蕾拍《陌生女人的來信》時也是同樣，徐靜蕾說，為了背景窗簾，姜文提了很多想法，徐靜蕾覺得沒時間了，因姜文的強勢兩個人總有分歧。徐靜蕾說：「我是屬虎的白羊座，他是屬虎的摩羯座，都很固執，畢竟我是一個女的，他沒強迫我要怎麼樣，所以沒打起來。」

如果碰到剛入行的新手，姜文又是主角時候，他的意志越發強大。《理髮師》和陳逸飛的矛盾曾使姜文聲譽大跌，《陳賡大將》換角；《尋槍》名為扶持陸川，實際

他自己過導演癮。姜文的同學劉小寧在接受採訪時這麼說：「雖然《尋槍》的導演和編劇是陸川，但它實際是姜文的作品，包括台詞設計、給演員說戲，陸川實際只承擔了副導演的角色，但是姜文堅持不在『導演』後面掛自己的名字。」

外界聽到這段話，更多人會認為姜文在欺負新人。拍《尋槍》時陸川 29 歲，陸川自己一度或許也有這樣的想法，最嚴重時他曾把片子藏起來，不讓姜文參加剪輯。但是 6 年後，他的看法發生了變化，他告訴記者：「跟姜文的這次合作，拔高了我的一個標準，實際上我感覺到他像是那個桃谷六仙，很蠻霸地把真氣灌注在你的身體裡，不管你死活……當時那個痛苦啊，就像是一百個螞蟻在那啃嚙你的脊髓，但是等到有一天你化開了，會覺得這份禮物實在是可以鼓勵你很長時間的。」

姜文一直運用自己的影響力，讓劇組充份貫徹他的意圖。陸川說：「那種感覺好像是不可以商量的，而且他的主意特別正。他等於是很強悍地把你身上一些東西給拿掉，當時幾乎我們每一場戲都在爭。實話講，最後電影出來了，其實是一種第三者狀態，既不是他完全想要的東西，也不是我自己初衷要拍成的樣子。現在看來，我覺得，作

為兩個男人，我們的核心表達是一致的。」對姜文的行為，伍宇娟今天的解釋是：「革命需要掌控，犧牲個人性命也是難免的，他要帶領大家往一個地方走。」

這種「革命方式」在工作中，比他弱勢的人感覺更強烈。而他的老師、朋友、兄長，就完全感受不到這種氣場，他們會用另一種眼光解讀。張仁里說：「他霸什麼？無非一個演員，上學時他也喜歡提意見，你的意見比他想得透，他當然聽你的；你說不過他，只有聽他的。」

蘇小明作為姜文的朋友，曾參與過《科諾克或醫學的勝利》，這是姜文畢業後唯一的話劇演出，由一個留學歸來的導演執導。「其實那戲大部份是姜文導的，他讓我們排練時把手機放一個大筐裡。」演員之一的陳建斌當時還沒出名，姜文衝他着急：「我跟你說話，你為什麼不看我的眼睛。」陳建斌悄悄對蘇小明說：「他是我的偶像，我不敢正視他，恐懼。」這部戲排完後姜文就離開了青藝，曾支持他重返話劇的院長林克歡也支持他離開，因為他實在和很多人合不來。

蘇小明把姜文的獨斷專行解釋為「心思不在別的地方」。有一場戲，姜文提出讓蘇

姜文作為導演的處女作是《陽光燦爛的日子》，圖為他在拍攝現場與演員寧靜説戲。

小明扮演的護士搬道具椅，這把椅子很重，蘇小明認為沒必要搬，她 10 天沒和姜文説話。10 天後姜文才發覺，問她：「你是生我的氣嗎？」蘇小明更氣了，説：「我出名時還沒你呢。」

她據此總結出姜文「很笨」的結論，「別人做 10 次作業，他做 1,000 次。」她又舉例佐證姜的愚鈍：「我、阿城、鄭曉龍、劉索拉去勞動人民文化宮他的工作室找他玩，去前姜文説要給我們做飯，問吃什麼。我説簡單點就行。大夏天，他帶着我們繞天安門轉了兩圈，回來，桌上一鍋麵，一碗炸醬，一盤煮黃豆，一盤白菜。我説，『你這也太簡單了。』他説：『是你讓簡單點的。』阿城説：『勞駕遞兩粒黃豆給我，我怕一站起來又得吃一碗。』」

在蘇小明眼裡，姜文有點社交障礙，她説：她不明白為什麼外界眼中的姜文和朋友眼中的他是兩個人，她説：「我感覺到的他害羞、敏感，和人談事時只會講正事，開頭結尾還要我幫襯着。」

陳沖則説，姜文不喜歡和智商低的人交流，徐靜蕾告訴記者：「他甚至有點怕他的女兒，她一叫『爸爸』，他『嚕嚕』就過去了。」

自戀？

《陽光燦爛的日子》在各中小學尋找像少年姜文的孩子。夏雨的角色為什麼叫馬小軍？因為姜文小時叫姜小軍，姜武叫姜小兵，姜武告訴記者：「我們的名字是姥姥改的。」姥姥希望屬虎的小軍文氣一些，屬羊的小兵活潑一點，結果，影視圈裡有了「姜文不文，姜武不武」這句話。馬小軍的外號「馬猴」，也有淵源，姜文的中學同學陳鴻波説，姜文小時因為瘦長，大家管他叫「大馬猴」。姜文的朋友、比他大十幾歲的少將郭偉濤説：「小姜文的成熟程度非常罕見，他符合五十年代初生人的身份。」可是更瞭解他的陳鴻波看法不同：「姜文的人生素材不多，他唯一有生活的時代就是少年和青年早期，既沒當兵又沒當農民，早早在光環下，閱歷確實有點欠缺。《陽光燦爛的日子》就是他的切身體驗。」

夏雨和韓冬這兩個小演員就是姜文給影片注入的第一塊自己的痕跡，相似多到姜文也懵了，最後由他的媽媽來拍板。寧靜也不再是王朔記憶中的「米蘭」，直到開鏡時，蔣雯麗和王蘭還是備選。寧靜那時一點也不胖，第一次應徵時落選了，因為「太甜蜜，個子又不夠高」。她機智地穿上高

跟鞋，在劇組吃飯的食堂裡醒目地走過，近視眼的姜文一下子被那個模糊的女孩子打動了。在記者求證時，製片主任二勇否認了這個故事的真實性，可它確實存在於姜文在《誕生》那本書中的描述。

姜武形容哥哥是「無與倫比的」，而蘇小明說，姜文的聰明是全靠勤奮補足。做出版的黃鷗就接到過姜文的諮詢，請她開一張新書的書單。很多導演尤其是老導演都習慣於從小說裡找劇本，但姜文不只看小說，所有推薦的書他都囫圇吞下。郭偉濤結識姜文，也是因為他籌拍軍事題材的緣故。

自戀往往是自信和自卑混合發酵的產物。從貴州轉到北京 72 中學的姜文，他第一次高考時只有 15 歲，比同學們平均小 4 歲，比英達小兩歲。72 中是重點中學，姜文所在的 5 號大院在 72 中是一個很有勢力的符號。那時的姜文功課不好，需要抄英達的試卷糊弄過關。1979 年高考，班裡有兩個考上北大、一個上清華，英達是北大，陳鴻波去了清華。「他垂頭喪氣，我們去安慰他。複習了一年又沒考上，分不夠，志願也沒報。」陳鴻波說。

少年姜文的自信來自他是文藝骨幹份子，和英達並稱一對活寶。班裡的聯歡會上，他倆表演活報劇《拔牙》，英達是醫生，姜文演患者，一搭一唱，「靈得很」。當然主創是英達，姜文以跟班的姿態，多年以後同學聚會，如果他倆只有一人在，那人就會是談話中心；如果兩人都在，英達所向披靡。陳鴻波評論說：「英達的肚子像計算機庫，很有狡辯技巧，能把黑的説成白的，姜文比較平和，他最終會妥協。他們從不爭論電影、戲劇，話題通常是『中草藥到底管不管用』這一類。」可是在別的場合，姜文就取代了英達，以真理的化身自居。

姜文考中戲（編按：中央戲劇學院）時遭遇過挫折，當時中戲的形體、聲音老師都給了他不及格。好在 1980 年的班主任是張仁里老師，張仁里更重視的內涵與幽默感是姜文的強項，在考生們一片「幾回回夢裡回延安，雙手摟定寶塔山」的朗誦聲中，姜文唸了一段契訶夫的《變色龍》，不動聲色地打動了張仁里。他和一個女生搭班表演一段火車相遇，兩個陌生人交替睡着了，靠在對方肩上，互相要弄醒。這個表演也讓張仁里欣賞。形體課不合格是姜文入學後才知道的，當時對姜文曾有傷害。有一段時間他狠練肌肉，向劉小寧等人看齊，愣把「馬猴」練成了「硬漢」。可是只要電影裡不需要，他不會參加任何

體育鍛煉。二勇説，姜文沒有一個體育項目是優秀的，也不加入明星隊。

在中學時期，姜文就以模仿聞名，他和英達最愛的遊戲就是守着 72 中傳達室的電話，給北影廠的名演員亂打電話。他曾假冒趙丹給電影學院的馬精武打電話，弄得馬老師誠惶誠恐地和「趙丹」前輩通了十幾分鐘話。大學裡，他和呂麗萍不化妝，模仿老頭、老太太的神態，黃昏時走在中戲的胡同裡，來往的同學、老師沒發現他們是冒牌貨。姜文深以這種遊戲為樂，和劉小寧裝成《陰謀與愛情》中的大臣和秘書，在校園裡橫行，被同學視為張狂。

22 歲時姜文就主演了電影《末代皇后》，和已經聲名顯赫的潘虹配戲。這個機會也來自受辱，他參加了電視劇《末代皇帝》的試鏡，導演對他説：「你雖然很像溥儀，但我們覺得你長得不漂亮，觀眾不喜歡你這樣子。」姜文説：「我可以不演這部戲，但我要告訴你一句話：我不是曲意討觀眾喜歡的人，而是要用我的魅力征服觀眾。」正好陳家林準備拍《末代皇后》，姜文帶着自備的圓框墨鏡，毛遂自薦去了。他把這次出演視為一種勝利，「不能把自己的臉丟給化妝師」是姜文的信條。

（實習記者王諍、王萃對本文亦有貢獻）

（原載於《三聯生活周刊》2007 年 30 期）

↑《長江 7 號》

中國電影收復失地

主筆｜王小峰

18.01 億元，這是 2007 年國產電影全年票房收入。如果加上國產電影海外收入 20.2 億元以及電影頻道播出收入 13.79 億元，2007 年國產電影的總產值應該是 51.82 億元（不含音像製品）。2007 年，電影總票房是 33.27 億元，國產電影已經連續 5 年在總票房上超過進口大片。2006 年電影票房 26.2 億元，2005 年是 20.46 億元，電影票房平均每年以 20% 的速度遞增。目前城市主流院線一共有 34 條，2006 年只有「上海聯」這一條院線年票房達到 3 億元，2007 年有 5 條院線年票房超過了 3 億元，過億元的院線一共 8 條。2007 年影院建設方面，新增銀幕 493 塊，新增影院 102 家，一共有 1,527 家影院，3,527 塊銀幕。2007 年國產電影的產量是 402 部（全部

是故事片），這還不包括專門為電影頻道拍攝的 100 多部數字電影，如果加在一起，一共有 500 多部故事片。從這幾年國產電影的增長趨勢和佔有的市場份額可以得出一個結論：國產電影市場形勢一片大好，這些數字無疑讓從事電影的業內人士感到踏實。由於國產電影市場化起步晚、底子薄，它的上升空間巨大。中國電影發行放映協會副秘書長耿西林女士預計，未來 5 年內，中國的電影票房將突破 100 億元，成為繼電視劇之後又一個獲得市場成功的娛樂產業。（編按：2011 年 1 月，中國廣電總局公佈 2010 年全國城市影院總票房達到 101.72 億元。）

上世紀九十年代中期，國產電影曾進入最

1 ｜ 二八定律也叫巴萊多定律，是十九世紀末二十世紀初意大利經濟學家巴萊多提出的。他認為，在任何事物中，最重要的、起決定性作用的只佔其中一小部分，約 20%；其餘 80% 的儘管是多數，卻是次要的、非決定性的，因此又稱二八法則。

低谷，中影集團統購包銷的方式已經不適合當時的市場經濟趨勢，零拷貝的電影屢見不鮮，電影上座率直線下降。1994 年 8 月 1 日，電影局出台了《關於進一步深化電影行業機制改革的通知》，開始把電影推向市場化。2003 年，《電影製片、發行、放映經營資格准入暫行規定》的出台打破了過去只有國家指定的 16 家電影製片廠才有資格拍電影的行規，任何國有、民營企業都可以投資製作、發行和放映電影，這樣，將電影完全市場化。

2003 年以前，中國電影總票房每年在 9 億元以下，5 年後，票房已經超過了 33 億元。正是這種增長勢頭，讓國產電影在投入上更有信心。從《英雄》（2002 年）開始，中國進入了大片時代，這些大片創造的票房也一直改寫着過去的紀錄，而隨着院線的改建，電影觀眾越來越多。2008 年春節檔期的電影票房，儘管大部份地區受到雪災影響，總票房比過去同期仍然增長了 20% 左右。2008 年 6 月，《長江 7 號》的票房已經超過了 1.5 億元，如果沒有自然災害影響，這部電影的票房還會更多，而在過去，春節檔的電影票房一向不如年底的賀歲檔票房高。《長江 7 號》的票房收入也在改變電影發行的觀念，春節檔期的票房仍然有提升的空間。

絕對的數據往往會掩蓋真實情況。國產電影真正繁榮了嗎？真具體分析，還很難下這個結論。每年的電影票房都是由少數幾部大片支撐的，2005 年票房過千萬元的電影只有 10 部，2006 年有 13 部，2007 年有 21 部，這佔整個國產電影年產量的幾十分之一。更多的國產電影到目前也僅僅是收回投資成本並略有盈餘，還有少數電影連成本都沒有收回來。而從 2008 年的院線規模看，每週同時上映的電影一般在三部左右，一年一百五十部左右，大部份電影根本進不到院線，只能通過其他方式收回成本。「二八定律」[1] 在國產電影票房上體現得最為明顯。

從院線角度看，他們希望有更多的中等投資規模的電影來填補放映檔期，但恰恰這類電影數量很少，除去暑期檔、賀歲檔和春節檔外，其他時間的電影票房並不算好，很多大投入的電影都把檔期安排在這三段，對開發其他時間段的檔期還沒有信心，因此就出現《集結號》、《投名狀》（2007 年）兩部大片擠在一個賀歲檔爭奪票房的現象。北京新影聯總經理高軍說：「《集結號》、《投名狀》的口碑明顯好於《英雄》、《滿城盡帶黃金甲》，但是為什麼票房沒有高過它們？就因為兩部大片同時上，使得階段性消費到了極限。」從全年的電影檔期安排

｜《投名狀》

看，旺季很旺、淡季很淡的差異非常明顯。

從電影院線的佈局看，經濟發達地區電影市場非常好，2007 年新增的院線和銀幕多集中在中部、東部經濟發達地區，而西部地區電影市場並不好，東部個別電影院的年票房收入就是西部某省全年票房的收入，這種落差說明中國電影市場發展極度不平衡。而東部發達地區的電影票房最好的也只是集中在廣州、深圳、上海、北京、南京、武漢等大城市，東部中等城市在院線建設方面還沒有達到普遍現代化，很多院線亟待改造。耿西林介紹說：「2005 年票房過千萬元的影院有 35 家，2006 年是 59 家，2007 年是 78 家。票房在 100 萬元以上的電影院 2006 年是 312 家，2007 年是 372 家。這些只佔 1,527 家影院一小部份。這 372 家影院大都在九十年代之後進行過翻修、重建，但是老影院在新形勢下繼續發揮優勢已經很困難了。」也就是說，就像大片分割了大部份電影票房一樣，大城市的院線分割了大部份電影票房，而對於市場更廣闊的農村電影市場，農村數字電影工程也剛剛處在試驗階段，還沒有完全到位。在城市票房較高的大片未必適合農村，如果開發農村電影市場，除了國家政策扶植之外，也需要投資方將來更多考慮適合農村的題材影片出現。

從軟件資源上看，目前（編按：至 2008 年 6 月，下同）在票房上有號召力的演員並不多，台灣地區、香港地區和內地演員加在一起不過幾十人，僅靠這樣的演員陣容很難給更多的電影票房上好充足的保險。從另一方面講，當人們寄希望這些演員去創造票房的時候，他們的片酬也會越來越高。由於中國沒有實行好萊塢的票房分賬制度，很容易出現演員過高的片酬導致電影成本無限增高的現象。目前韓國電影已經出現這類問題，由於演員片酬過高，導致成本增加，對票房的要求也高，韓國電影已經出現了投資拍電影虧損的現象。2007 年，李連杰在拍《投名狀》時片酬已經過億，這不能不說是一個危險信號。

從另一個角度講，出於對國產電影產業的保護，目前在引進外國電影方面還有一定限制，這種政策上的保護讓國產電影很快復甦，但尚不足以說明國產電影繁榮了，它在市場化方面也僅僅處於完善階段。對於投資方來說，還沒有形成群雄逐鹿的狀態，目前比較有實力的投資企業中影集團、民營的華誼兄弟以及老牌的上海電影製片廠，大多數有能力拍攝電影的公司、製片廠每年的電影產量和影響都不大，產值也不高。33.27 億元這個數字如果換算成一個企業的年產值，都不會排進前 500 強，

但它卻是整個中國的電影票房收入。這無論如何也不能證明中國電影繁榮了，甚至可以這麼說：國產電影還沒有形成真正的產業，因為中國電影真正市場化不過 5 年時間。

六十年代「文革」以前，中國可供放映電影的場所（包括電影院、俱樂部、禮堂、劇場等）有一萬多處，2008 年只有 1,527 家影院 3,527 塊銀幕，而中國人口在這 30 年間翻了一倍，目前的電影院線遠遠不如發達國家的數量——以美國的 3.6 萬塊銀幕作參照，中國應該有十幾萬塊銀幕才能達到人均需求。這一方面說明中國電影產業並沒達到絕對繁榮的水平，另一方面也說明這個產業有太大的發展空間。

另外，電影產品衍生的其他產品開發目前幾乎是空白。國產電影的收入基本上靠票房、廣告、音像產品和海外版權四大塊，在國內外版權後繼開發上沒有拓展出太大空間。投資方從立項開始並沒有意識到電影的「剩餘價值」，如果電影產業與其他產業結合在一起，以電影本身的優勢影響到其他相關產品的市場開發，將是一塊更大的利潤增長點。在美國，電影票房一般能收回整個電影投資的 1/3，其餘都通過其他方式收回，比如各級電視網的版權、

各種音像製品開發等。但目前由於國內在音像製品版權保護上還存在問題，盜版和網絡下載影響投資方利潤的回收，使他們在音像產品開發上缺少積極性。對某一類電影仍可以開發其他市場，比如電影《無極》已經開發成手機遊戲，《長江 7 號》裡的太空狗也在電影上映同時打入玩具市場。但整體上講，電影的附屬產業鏈開發仍存在巨大空間。

從數字上看，國產電影出口收入已經超過了在國內的票房，但是如果把出口產值換算成美元或歐元，這個數字甚至不如一部美國電影在美國市場創造的票房。對於相當一部份中低成本投入的國產電影，它們的營銷方式更多依賴國外的電影節，通過各種影展出售版權，而大部份國產電影在國外院線的票房並不好，相對比較好的是《英雄》。這意味着只有國際化製作陣容和大牌明星領銜的大片才有打入海外市場的可能性，同時也意味着必須向好萊塢模式看齊。按照我們的電影市場實際情況創造自己的商業模式才是最重要的，尤其是對中等規模投入的電影來說更重要。目前中國電影跟日本、韓國電影一樣，在國外市場並不好，因為文化背景和語言差異，不管什麼樣的國產電影，在海外都屬小眾電影。韓國 2007 年拍了不到 75 部影片，只佔總票房的 40%，真正

｜《紅櫻桃》

全面盈利的只有 5 部影片。

國產電影幾次「申奧」的失敗，能看出中國電影人想在發達的國外電影市場佔有一席之地，但就目前國產電影的實力而言，還不足以走向世界。過去，中國電影一直被當作輿論工具。高軍說：「商業化的運作改變了中國電影市場長久以來帶給西方國家『中國電影靠行政命令、紅頭文件運作』的不良印象，提高了中國電影在國際影壇的籌碼和地位。」但這尚未提高國產電影在海外的商業地位。隨着電影逐步市場化，它從意識形態走向市場，由兩性統一（思想性、藝術性）變成三性統一（思想性、藝術性和觀賞性），觀賞性就意味着必須尊重市場，遵循商業規律。從《英雄》到《集結號》只不過 5 年時間，目前很多國內大片在中國農村都沒有市場，國外的市場就離我們更遙遠了。事實上，即便將來國產電影能獲得奧斯卡獎，也不意味中國電影就能真正立足海外，只有真正佔領海外市場，才能讓外國人接受中國電影的價值觀。

中國電影市場化之路

安樂電影發行公司總經理姜偉說：「現在先把電影市場做大再說，不管什麼電影，先把觀眾培養起來。過了這個階段，國產電影才有可能出現多類型化，市場細分，對市場定位和把握會更科學和準確。這時候中國電影才會真正繁榮，可能那時候會專門設立一條藝術院線。」

文｜王小峰

把電影拍賣了

1995 年，導演葉大鷹把他拍的電影《紅櫻桃》拿到在武夷山召開的南方 19 省市電影工作會議上放映。南方 19 個省、市的電影公司在看完樣片後做出一致決定：不買這部電影的拷貝——無論是以買斷還是分賬的方式。理由很簡單，電影中的俄語對白太多。

葉大鷹很失望地從南方回來，北京新影聯在發行這部電影的時候，決定用拍賣首映權的方式推向市場。當時負責拍賣活動的是目前新影聯的總經理高軍，他回憶說：「當時中國剛剛嘗試拍賣，我覺得既然古玩字畫可以被拍賣，電影應該也可以，於是大膽地設計了首映權拍賣。當時中國還沒有《拍賣法》，為避免流拍和控制拍賣過程，我專門諮詢了一位搞拍賣的朋友。因為沒有專業拍賣槌，我就找了一個敲地

磚的膠皮槌，自任拍賣師。在所有影院經理看完影片後我們開始拍，首映權從 8 萬元漲到 10 萬、15 萬……漲到 45 萬元時候，只剩下兩家影院僵持不下，最終地質禮堂以 52 萬元拿下了 9 天的首映權。」而葉大鷹由於南方的失敗，竟不敢看拍賣，當一錘定音後，他才從旁邊的屋子走進來。「他和我握手時，我明顯能感覺到他的手在抖。」高軍說。

隨後，葉大鷹拿着拷貝又去南方，和江蘇省電影公司談合作，想以 28 萬元的價格賣給江蘇省電影公司，而江蘇省電影公司認為 28 萬元是天價，只同意給 8 萬元，談判失敗。沒想到，在他走後 3 天，江蘇省電影公司的經理得到消息，「北京地質禮堂在以 52 萬元買斷電影後的 9 天裡賺了 88 萬元」，覺得失去了一個很好的商機，馬上又給葉大鷹打電話，說同意合作，28 萬元買斷首映權。此時葉大鷹也得知「9 天裡賺了 88 萬元」，拒絕了江蘇省電影公司的價格，提出「100 萬元，少一分也不賣」，最終江蘇省電影公司以 100 萬元購進。從 8 萬漲到 100 萬元，即便這樣，《紅櫻桃》在江蘇省還是賺了錢，僅南京亞細亞影城一家就賺了 140 萬元。最後，這部投資 1,700 萬元的《紅櫻桃》在全國獲得了 6,000 多萬元的票房。

這是中國電影走向市場的開始──以拍賣的形式，而在此之前，中國電影帶有明顯的計劃經濟色彩。那時中國有資格拍電影的只有國家允許的 16 家製片廠，如長影（長春電影製片廠）、上影（上海電影製片廠）、珠影（珠江電影製片廠）、西影（西安電影製片廠）等，它們拍出影片後以每部 70 萬元的價格統一賣給中影集團，由中影統購包銷。中影把買過來的影片給省級電影公司看，徵訂拷貝，每個省級電影公司按需報數，一個拷貝付給中影 1.05 萬元。如果賣了 70 個拷貝，那麼中影利潤持平；如果只賣了 30 個，那麼中影就虧損 40 萬元；如果賣多了，中影會酌情再給製片廠追加一些錢，至於票房高低則與片方無關。這種發行方式使得每年有大量影片虧損，甚至會出現零拷貝。當時的拷貝銷售方式和市場銷售方式不掛鈎，這種情況直到 1993 年之後才改變。

高軍說：「從這件事就可以看出，當時製片方找到省級電影公司時所遭遇到的地方保護、條塊分割、行政指令和坐地殺價的不利影響。針對這一情況，後來才產生了地方突破。一方面它說明了市場意識不強，有待提高；另一方面反映出一個很重要的問題，那就是習慣勢力的阻礙。後來證明，意識能跟得上形勢的企業都發展比較好，其他的逐漸就被淘汰了。當時主管電影的廣電部副部長

在一次講話中説,準備關掉幾十家跟不上形勢的電影公司、幾百家電影院。我個人認為,中國電影市場從計劃經濟到市場經濟的過渡,既是一個重新分化組合、重新洗牌的過程,也是一個人們不斷提高自己商業經營意識的過程。這個過程中有陣痛,但總體方向是好的,特別是中國院線制的確立,為中國電影再度復興提供了很好的社會基礎保障。我們的院線和國外的院線有區別,國外院線是人、財、物高度統一,一條院線只有一個老闆或者一個董事局,但中國院線大都還是產權和經營權相分離。即便如此,我們畢竟也已結成了院線,形成了打破行政區劃、條塊分割的經營模式,這是很有意義的。」

國產電影從拍賣開始走向市場,進口大片的分賬制也進一步培養了電影的市場意識。1994 年 11 月,中影集團進口的大片《亡命天涯》(編按:*The Fugitive*)第一次採用分賬制,外國電影公司要求電影在上映時進行必要的宣傳。「從此開始,我們做片子就需要花很多錢去宣傳,告訴更多的人來看,不是拍完電影後就沒事了。有很多奇特的想法都在那時出現過,這也是中外雙方交流的結果。直到最近,製片人有了更大的改變,他們會預留一筆費用做宣傳,不能等拍完了再想,當時很多人沒有這個概念。」安樂電影發行公司總經理姜偉説。

從電影廣告到賀歲檔

今天我們看到,一些大片在上映前的宣傳攻勢已經到了極盡奢華的地步,電視、路牌、燈箱廣告,媒體聯動宣傳,鋪張的首映式晚會,在短期內可以讓電影成為公眾最關注的焦點。而在當時,所謂電影廣告僅僅局限在一些報紙中縫的上映預告信息。高軍説:「當時每年撥給我做北京電影市場的宣傳費是 18 萬元,每個月 1.5 萬元,幾乎什麼都做不了。我做的第一個廣告是被逼出來的,在這之前有一個契機,張鑫炎的《少林豪俠傳》非常想做廣告,但拿不出錢來,看到他們的海報做得非常官樣,我們拿出 1,000 元重新印製了一款商業海報,正是這一款海報讓這部電影的票房比預估的增加了一倍。這件事給了我啟發,做《滿漢全席》的宣傳時,大家預測不做廣告票房收入會是 100 萬元左右,而我想實現 200 萬元的票房,就需要 6 萬元的廣告費用。當時誰也拿不出錢來,我靈機一動,如果把社會企業的廣告行為和電影需要做的廣告結合在一起,應該會雙贏。於是我做了一個文字策劃方案拿給一家茶葉公司的老闆,這家公司正要推出一款新品茶葉,我的基本構思是中國人吃了好飯要喝好茶,於是標題取為:『看《滿漢全席》,品京華茶葉』。老闆一看,不但給了 6 萬

| 《甲方乙方》

元現金，還給拉了一車的新品茶葉，唯一的要求就是每賣出一張電影票，要送出一袋茶葉。後來這部電影票房做到了三百多萬元，不光票房高了，茶葉公司的銷量也翻了一番，新品牌一下子打響了。」高軍是最早把中國電影的運作和社會企業的廣告行為交叉在一起的人，為此他還獲得首屆電影傳媒銀帆盛典頒發給他的「最佳伯樂獎」。

高軍做的另一件事就是打造了賀歲檔品牌。此前，內地電影市場沒有淡季旺季之說，也沒有檔期概念。當時北京紫禁城影業公司老闆張和平、現任北京市文化局副局長王珠和高軍一起，受香港賀歲片啟發，開始打造內地的賀歲檔影片。他們覺得，既然香港影人能拍出符合中國人歲末年初文化消費習慣的賀歲片，內地影人應該也能夠做出來，所以千挑萬選，選中了馮小剛的《甲方乙方》。高軍說：「當時這部電影還有一個重大舉措就是所有主創人員和票房利潤捆綁掛鈎，主創人員可以選擇拿部份片酬，也可以選擇不拿片酬，全程掛鈎，結果馮小剛一分錢沒拿，葛優拿了一部份。這部影片創造了到目前為止沒有任何一部影片能破的一個紀錄，那就是在一個城市收回全部成本。《甲方乙方》的直接製作成本只有 400 萬元，而在北京票房高達 1,150 萬元，這可謂是一個投入產出比的奇蹟。而且最關鍵的是，《甲方乙方》開創了賀歲片的品牌，第二年，紫禁城影業公司繼續投資做了《不見不散》，第三年做了《沒完沒了》。」現在中國的賀歲檔已經發展成最穩定、最成熟的一個檔期了，2007 年的賀歲檔票房已經接近 6 億元，快佔了全年總票房的 1/5。「我認為創造中國賀歲片對於中國電影市場的商業化是一個標誌性事件，當時大家的投入非常多，一個劇本可以開 11 次創作討論會，參與人員不但有編劇、導演、市場操作者，而且有影院經理。在這之前沒有一個劇本是邀請影院經理共同參與討論的，這說明在影片拍攝之初，我們就已經把市場運作意識投入到影片的製作過程中了。有一件事很說明問題，我們給影院經理放片，放映員不會用機器，聲畫不對位，馮小剛當時急哭了，在那裡喊『我為什麼這麼命苦』。從這一點也可看出，當時大家有多麼認真，這和曾經的國有企業拍完片子就不管不問完全是兩回事，實際上把創作人員、市場運作人員和影片放映人員的積極性完全擰在了一起。」

「大多數電影就不該拍出來」

「我覺得在製作的過程中，在開發劇本的時候應該有一個很清晰的定位。我要拍給

普通觀眾看，普通觀眾喜歡哪幾種類型？給普通觀眾看只有 3 種情緒可以表現：你讓他感到很開心、很悲傷，或者揭露現實後感到很憤怒。讓觀眾在電影院裡一兩個小時的封閉空間內，整個思想和精神狀態得到某種釋放。如果觀眾能跟着你的電影把情緒發洩出來的話，我覺得就是一部好看的電影；如果創作有很強的自我意識在裡面，這個作品就有問題了。2007 年最失敗的發行，我認為是《太陽照常升起》，我覺得這是一部不錯的電影，但是我沒看懂。一部電影拿到你眼前，應該首先判斷它是不是給大眾看的，可能它只是給某一類觀眾看的。如果基礎的這一點沒有做到，拍出來的電影也不可能適合市場。我們所謂的適合不適合市場不是從商業或藝術來劃分，是看它適合不適合大眾，好的電影、藝術水準較高的電影依然有可能是適合大眾看的。這一點在許多創作者腦子裡是不太清楚的。」姜偉説，「2007 年除了幾部大片，《不能説的秘密》、《導火線》、《男兒本色》都值得關注，它們的製作成本都不高，但是票房很好。」

電影創作的市場化也是隨着電影市場逐步走向成熟才慢慢樹立起商業意識的，比如張藝謀、馮小剛，他們都是在連續 4 部電影失敗後才樹立了商業意識，所以他們創造了大片的票房紀錄，而像陳凱歌、姜文，他們還停留在過去，意識到了市場卻沒有意識到市場規律是什麼。更多的導演面對電影產業化需要重新定位。「好萊塢永遠都是製片人中心制，導演不過是總經理不是老闆，真正在好萊塢有剪輯權的導演沒有多少，這也是充份商業化的表現——在市場的規範下，不允許有超出規範的人。好萊塢的製作是有一個容忍限度的，比如超期、超預算，通常情況下是絕對不允許的。這是一個很嚴格的制度，大家都是在規範的遊戲規則裡發揮。我們這邊的創作和製作還是導演中心制，甚至能看到有些片子編劇、導演、製片集於一身，不排除有些人確實全才，但這也説明在某些方面不夠專業不夠細緻。我們的製作還停留在比較低級的階段，真正的商業化操作就是要打破導演中心制。如果想走市場的話，需要方方面面的專業經驗提供支持，憑一個人的思想和能力還達不到。我覺得大多數電影就不該拍出來。在拍之前有沒有想過拍這樣的電影是要幹什麼，所有人都説我拍出來是要交給市場看，但有沒有真正想清楚到底是給誰看的？像《太陽照常升起》，片子本身是很有探索性和個性的，我個人是能接受而且很欣賞的，但它是普通大眾能夠接受和喜歡的嗎？這就是自己最初錯誤的定位導致後來整個問題的出現。」姜偉説。

《太陽照常升起》

高軍説：「要通過七個方面的因素來判斷一部電影有多大票房。第一，考慮影片質量，要可看性強。第二，考慮檔期因素。處在什麼檔期很重要，因為每個檔期都有一個消費均線，元旦、聖誕檔遠遠高於春節的票房，《長江7號》、《大灌籃》的票房就肯定不會高過《集結號》、《投名狀》。第三，考慮左鄰右舍，即考慮一部影片前後各有什麼電影上映，前面的片子會不會太強以至於淹沒它，後面的片子會不會太強以至於將它攔腰截斷。比如說2007年的《大電影2》比2006年的《大電影1》好看，但《大電影1》可以做到2,400萬元的票房，《大電影2》只能做到1,000萬元，正是由於前面的電影《投名狀》、《集結號》太強。所謂攔腰截斷，就是一部影片剛上映3天，但是一部更強的影片上映了，的確有人想看前一部電影，但前一部電影的上座率遠不及後一部電影，很容易被影院撤換掉。第四，考慮宣傳覆蓋因素。做多大的宣傳、首映禮有多大規模、多少媒體參與、媒體報道力度是否夠強、做了多少商業廣告等，都必須加以考慮。第五，考慮可能在觀眾中形成的口碑。第六，考慮社會關注度。《色·戒》檔期　推再推，但我一直對影院經理說，不管什麼時候上映，它的票房都會過億元，這就是因為社會關注度太高了，儘管它後來低調宣傳，但票房還是達到了1.4億元。第七，考慮市場覆蓋，也就是說投放的拷貝數量，不但要考慮單拷貝創值，還要考慮投放規模。」

高軍舉了個例子：「王中軍在《太陽照常升起》上映之前，拿一個小本，給20位朋友打電話，寫上名字，讓每個人預測票房。第19個電話是打給我的，我告訴他，我的預測僅為2,000萬元，然後再問他別人的預測，最高的居然達到了1.2億元，最低的也有4,000萬元，王中軍本人的預測則是6,000萬元。影片上映後，他又給我打了個電話，說我的預測最準，全國票房為1,800萬元。《太陽照常升起》只具備上面七個因素中的兩個因素，特別是『看不懂』這一點很大地影響了票房，而且片方也一直在強化這種看不懂，他們說『多看幾遍就看懂了』，『沒有相當的人生閱歷看不懂這部影片』，這樣觀眾反而有可能選擇不看。」從這個測試可以看出，業內人士在對電影票房的預測上仍缺乏真正的商業意識。

儘管很多數字告訴我們，國產電影現在勢頭越來越好，發展空間越來越大，但是高軍說：「真正賺錢的電影絕不超過10%。業內有一個說法叫『二八定律』，是指賺錢和保本的影片佔20%，賠錢的佔80%。

儘管我們肯定商業大片，但我們缺少的不是商業大片，最缺少、最薄弱的是中等投資規模、中等回報的主流故事電影。現在或者是大投資高票房，動輒上億的電影，或者是大量的全國票房僅有幾萬、幾十萬元的影片，還有的乾脆就進不了院線。中國電影呈現出一個很不健康的金字塔形狀，而理想的形狀應該是紡錘形的。」電影局市場處周寶林處長則認為：「目前大片在整個電影市場的數量還是太少，票房過億元的一年如果能有 10 部，或者每個月有一部，對於現在這個市場來說是個比較合理的需求。」

「一個票房 5 億元的影片即將出現」

《電影製片、發行、放映經營資格准入暫行規定》頒佈後，把電影院線徹底推向了市場。當時電影局有一個政策，在 7 個省、市必須建立兩條院線，鼓勵企業、個人跨省，打破行政壟斷建立電影院線。在過去，中國的電影院是一種多功能綜合場所，是禮堂式的，大都上千人，看電影、開會、演出都合在一起，這種禮堂式影院已經不適合院線改制的發展。事實上在上世紀九十年代末，已經有一批跟國際接軌的多廳影院出現，當時院線市場放開，誰都可以去建，到哪裡建都行，只要你有資金，所以在這個過程中比較徹底地打破了區域壟斷。

2003 年以後，院線的規模越來越大。耿西林說：「近幾年是發展很快，但是回過頭看，是我們原來基礎太差。1993 年改革，那時候影院登記註冊的將近一萬家，但這一萬家也就是四五千家在活動着，現在能活動的我估計也都到不了 1,000 家。許多影院本身性質變了，土地置換或者幹別的了，或者根本就是老了不能用了，現在的主力院線主要是些新影院。現在註冊的電影院可能還有 5,000 家，活躍的是 3,000 家。註冊的院線是 1,500 家左右，老的影院問題在於整體的硬件設施還是差，甚至他們掙錢不是靠電影。」

「電影市場的萎縮不能只看製作問題，實際上在整個流通領域——製作、發行、放映，最主要的問題是來自影院建設的落後。」姜偉說：「電影行業的開放恰恰是從影院投資開始的。2000 年以後，允許外資進入影院的投資，比如新東安影院，在 2000 年 12 月開業，到今年（2008 年）已經七年多，它是北京市第一家中外合資電影院，也是商務部批的第一家中外合資電影院，由此開了外資進入中國影院投資的頭。短短七年，電影院在中國幾乎是飛速發展，而且不到十年時間，我們一線城市的一線影院的硬件比香港地區和美國大多數電影院都不差，甚至更好，同時軟件服務也有

大幅度的提高。2000 年以前的電影院幾乎是沒有服務的，1998 年我看《真實謊言》（*True Lies*）時影院裡爆滿，如果你是晚上最後一場進去看，腳都踩不進去，什麼垃圾都有，沒人打掃，空氣也不好。隨着生活水平提高，觀眾對消費場所的整個要求也會提高，那時影院服務的滯後使得大部份觀眾流失掉，之後加上 VCD 和 DVD 的發展，有一段時間對電影是很大的衝擊。現在再進電影院，它的硬件設備和服務水準都有很大提高。回過頭看，電影市場的發展和影院的發展有很大關係，2007 年的票房相當一部份是來自影院的不斷更新和改造，來自新的影院數量不斷增加。原來整個北京的票房在 1997 年至 1998 年一直徘徊在 1 億至 1.5 億元之間，北京市文化局當時向電影公司（編按：指新東安影院）提出要求，能不能在 2008 年超過 3 個億的票房，2007 年的統計是整體已經將近 4 個億。過去進口片的數量沒有明顯變化，國產電影的製作雖然每年都在進步，但不見得有翻天覆地的變化，所以相當一部份原因是由電影院這個行業翻天覆地的變化帶來的。」

目前，票房比較好的院線主要集中在廣州、深圳、上海和北京幾大城市。耿西林介紹：「2007 年廣東省電影票房最高，其次是上海和北京，湖北、重慶、浙江的電影票房也很好，西北還弱一些，但現在資本已經注意到中等城市了。我覺得 5 年內，看影院建設情況，應該能有 100 個億的票房。」姜偉也說：「一個票房 5 億元的影片即將出現。」

萬達院線是目前在影院經營上比較成功的院線之一，全國票房過百萬元的影院有 300 多家，萬達 15 個影院進入前 50 名的有 14 家，進入前 30 名的有 10 家。萬達院線公司副總經理陳國偉說：「整體上說，做一家可能我們還不是第一名，但是做了 5 家、10 家以後，能維持這樣高的水平，目前應該說沒有。我們至少跟同等座位數的影院相比，票房高出 3 倍至 5 倍。」

建一個現代化的電影院，收回成本的時間大約需要 5 年至 8 年，萬達院線借鑒了國外房地產的經驗，將影院建在 Shopping Mall 裡。「萬達現在的商業地產已經是第三代，叫城市綜合體，它融入了影院、商場、娛樂、酒店、寫字樓等為一體的概念。電影這塊對萬達現實的貢獻是非常小的，但是給萬達帶來的可能更重要的是品牌效應，給萬達商業廣場帶來的是人流效應。我們一直講電影是一個眼球經濟，把它放到 Shopping Mall 裡，帶來的是一種新的生

活方式，我們提倡這種新的休閒方式：早上睡個懶覺，然後一家人開個車，買張電影票逛逛商場，吃頓快餐，一天在這裡消耗掉，它是作為一種新的休閒方式來經營。所以，它成為時尚或者白領年輕人光顧的一個地方，就像你去喝咖啡或者到野外去郊遊一樣。」陳國偉說，「如能在 5 年至 8 年收回投資成本，我們就去做，像武漢兩三年就收回投資成本了。萬達的策略是快速擴張影院，2007 年全國新增 493 塊銀幕，我們新增了 100 塊，佔 25%。」

淡旺季檔期落差之惑

雖然像萬達影城這樣的院線有很多家，還在同時擴張，電影票房也在逐年遞增，但這並不意味拍電影都賺錢。高軍認為，由於目前電影市場結構的不合理，造成電影市場的兩極分化現象。他說：「中國商業大片的成功只能說明曾經的中國電影市場缺少市場號召力強的影片，大片拍出來了，凝聚了人氣，就成功了。而中等投資規模、中等回報的影片為什麼少？是因為中國電影市場的基礎不是很好。比如說，檔期消費、集中消費表現比較突出，它不像北美市場相對比較恆定，好的檔期票房產出高，但不會那麼高；平時會稍低，但不會那麼低。在中國，2007 年聖誕、元旦期間的日票房大約等於元旦後日票房的七八倍，這

種集中消費是不正常的，造成了中等規模影片砸進強檔期後沒有反響，只能放進弱的檔期，而弱的檔期票房產出不足，很難收回投資。這種社會基礎就讓中等投資規模、中等回報的影片顯得特別少，帶來嚴重的兩極分化。先不說兩極分化造成電影業內的貧富差距，它還打擊了大部份投資商再投資的信心。」

改變、培養新的檔期也並非一朝一夕的事情，陳國偉有他的苦衷：「目前的電影院經營是四個月經營，八個月休息，這裡還有影片供應的淡旺季問題。我們 7、8 月份暑期檔是旺的，12 月的賀歲檔是旺的，還有『五一』、國慶、春節，加起來我大概算了算，就四個月左右供片相對足一點，票房也比較好，其他月份相對生意比較冷清。所以我們提出一個問題，就是供片如何有計劃性，目前的供片計劃是沒有的。作為萬達來說，它是有能力通過一段時間運作來改變這種局面的。我們做商業，從經營角度而不是藝術角度出發，既然它是賣票，那就是商品。我們每年都要做年度的經濟計劃，只是怕電影做不出來，因為我不知道今年有什麼影片出來。誰能夠提前兩三個月告訴我檔期的話，讓我先看看電影內容，我甚至可以保他票房。」

| 《赤壁》

高軍也説：「發行業相對比較被動，比如説一部影片就奔着賀歲檔來的，發行不能不讓它進賀歲檔。1997 年做賀歲檔時，好影片只有一部《甲方乙方》，第二年有了幾部影片《不見不散》、《男婦女主任》、《沒事兒偷着樂》等同打擂台，結果賠得多賺得少，慢慢地大家就不敢做了。」陳國偉説：「現在電影人對檔期的概念太強調，都擠在一個檔期，其他季節都不供影片，人為地造成檔期擠得一塌糊塗。像最近的聖誕節，前面有《集結號》、《投名狀》，後來還擠進《大電影》、《藍莓之夜》，到了 1 月初就沒有影片了，人為地造成了淡旺季。2006 年，《夜宴》9 月份上的，《墨攻》11 月份上的，票房照樣也不錯。我給電影局提了一個建議，能不能以後把美國大片放到淡季去。像 2007 年的《變形金剛》，你把它放到 7 月份，前面的一個《南京》，後面一個《男兒本色》就撞死了，如果把《變形金剛》放到 3 月份去，照樣會招來觀眾。」

周寶林説：「電影局正着手協調解決這個問題。電影在什麼時間發片肯定是市場行為，我們所要提倡和鼓勵的是，製片跟發行這塊增加信息透明度，讓院線、發行公司提前知道今年在什麼時間可以推出什麼影片。過去這方面做得還不夠，現在是委託中國電影發行協會來讓這個市場盡可能平穩發展。政府方面肯定不希望檔期過於集中，希望一個平穩的市場，給更多的影片提供空間。關鍵還是好影片，好影片在什麼檔期上映效果都會好。12 月份咱們國家也沒有聖誕，也沒有放假，元旦也只放假一天。」

那麼為什麼年底賀歲檔期電影票房會這麼好呢？這是跟多年來消費者形成的消費習慣和消費概念有關係，關鍵是用什麼方式培養觀眾的消費習慣，開發新的檔期取決於用一種什麼樣的消費概念，使之成為一種傳統。

從中國電影市場沒有檔期概念到檔期市場的成熟，再到檔期制約電影市場結構分配的不平衡，也充份説明中國電影市場還沒有達到真正的成熟，那些統計出來的各種票房數據反過來更加制約了電影製作發行人的思路。每一個檔期都有一個消費極限，隨着電影投資越來越大，也就越來越接近市場消費極限。最近，吳宇森導演的電影《赤壁》雖然已經安排在 2008 年 7 月和 12 月兩個黃金檔期上映，但由於已經投資 7 億元，上下兩部平均投資 3.5 億元，在暑期和賀歲檔能否賺回 1/3 或 1/2 的票房，就目前中國的電影市場容量來説風險極高。

（編按：根據中國電影發行放映協會電影統計數據中心資料，《赤壁》上集內地票房達 3.21 億；下集內地票房達 2.6 億。不包括港台及海外票房。）陳國偉說：「從產業角度講，投入產出比，我們始終強調它的可計量性。」

而造成電影檔期過度集中的一個主要原因是中等投資影片比較少，如果投資在 1,000 萬至 3,000 萬元的影片能避開大片檔期，會開闢新的票房盈利點，這樣會讓觀眾在任何時間都有電影可看。

但是，市場起步很低的中國內地電影產業還需要時間。陳國偉說：「現在先把電影市場做大再說。不管什麼電影，先把觀眾培養起來。過了這個階段，國產電影才有可能出現多類型化，市場細分，對市場定位和把握會更科學準確。這時候中國電影才會真正繁榮，可能那時候會專門設立一條藝術院線。但就目前而言，我可以持一個否定的態度，這類影片在營銷上還是存在很大的困難。像賈樟柯這種電影，要放，肯定哪一家電影院都會給他放，但最終市場到底有多大，取決於影片的本身和宣傳。像《千里走單騎》，如果不是張藝謀導演，這部影片可能就兩三百萬元的票房。」

廣闊天地，大有作為

由於中國電影市場發展的極不平均，真正創造電影票房的僅僅集中在一級城市三十多個院線，而九億多人口的農村電影市場在發展上還沒有形成規模，一旦這個市場成熟，中國電影市場才算真正成熟。

「農村數字院線的發展可能是電影的一個突破。」耿西林女士目前雖然已經退休，但是返聘到中影新農村數字電影發行公司擔任總經理。發展農村電影市場，是國家「十一五」規劃的一個文化發展項目，包括廣電系統的「村村通」、農村電影「2131工程」、二十一世紀一個村一個月看一場電影。目前，農村電影基本上定位為公共服務，國家 5 年內拿出 20 個億來做這一塊。耿西林介紹說：「我們做的數字發行，是從每年市場上發行的片子中選擇 60 部公益版權的影片，政府出錢，我們幫政府採購，然後轉換成數字盤，由國家數據中心操作平台轉換完之後，通過衛星傳輸訂購，基本上一台設備能保證 23 個行政村的放映。版權是中央政府負責，設備在中西部是中央政府拿一部份，地方政府拿一部份；經濟發達的東部是地方政府出資金。最後，放映也是中央政府和地方政府配套，一場不低於 100 塊錢，誰去放給誰，沿海一帶

當然是地方政府管，所以它列為公共服務。
我覺得農村的發展可能會比較快，但是它
不完全是市場，它提出來的是企業經營、
市場運作、政府買服務。」

由於這種公益服務是讓農民免費看電影，
院線的盈利點集中在廣告贊助上，而因為
電影放映前會插入貼片廣告，所以農村消
費市場空間仍然很大，這對很多企業來說
是有很大誘惑力的。2007 年，中影新農村
數字電影發行公司一共訂出二千多套設備，
加上地方配套的設備約有二萬台，定片 70
萬張，一台設備可以覆蓋 23 個村，可以算
出它所覆蓋的農村市場有多大了。對於沒
有被確定是公益影片的，可以掛在數據中
心的網上，各放映隊隨意訂購，放得越多，
訂得越多，製片方可以根據一個比例分成。
耿西林說：「因為去年（2007 年）是試驗
階段，還不是太多，但是 5 年後如果設備
全部到位，那可是一大塊收入。」

（實習生羅丹妮、鄧婧、劉心印對本文亦
有貢獻）

（原載於《三聯生活周刊》2008 年 6 期）

吳宇森在《赤壁》現場和林志玲說戲

吳宇森的
顛覆與創造

吳宇森：這是一個世界性的「三國」

文｜孟靜

三聯生活周刊：電影《赤壁》為什麼選擇「赤壁之戰」這個故事而不是別的，你當初肯定有很多選擇，因為它是一個可以國際化的故事嗎？

吳宇森：我從小就很迷「三國」人物，是個「三國迷」，小時所崇拜的比如劉、關、張的桃園三結義，趙子龍救阿斗的忠義精神，以及諸葛亮的計謀、風骨。11歲左右時，看過很多「三國」連環圖，還有影片拍成的「三國」故事，我通常拿一塊小玻璃，用毛筆畫在玻璃上，也畫卡通人物，但是以「三國」人物為主，拿個單子蓋着

自己，做成像電影院一樣，拿手電筒照在玻璃上面，把玻璃上的圖像投射在牆壁上，我的手電筒左右移動、上下推移的話，像在動，有電影的感覺。慢慢到中學，讀到「三國」，除了英雄人物以外，我更嚮往那個年代，那時有很多偉大的發明、史實，更多人物讓我們認識到那一時期中國的人和事。後來對「三國」裡那份情義的表達、那份氣蓋山河的氣魄也很嚮往，同時也有一個感慨，這塊土地上的紛爭從來都沒有停止過，「三國」的故事在不斷重演，我個人是很希望看到大家能團結，達到和諧社會，現在看「三國」是不一樣的感受。選擇拍赤壁之戰，是十八九年前，拍《英雄本色》之後就想拍的，限於當時的人力、物力、技術都很難達到，直到現在，才有

足夠資金，有非常有才華的人，能克服技術上的難度，在這麼優美的土地上，得到各方面配合，才能把這個夢想實現。

我為什麼特別喜歡「赤壁」這段？這是個振奮人心的好題材，曹操以 80 萬大軍進攻一個小小的吳國，結果輸了，各路英雄像周瑜、諸葛亮等都聯合起來，靠以弱勝強的鬥志，打贏這場戰爭，這裡面隱藏了很深的意義。人數這麼少能打贏，靠的是團結的力量，這個團結力量一向是我嚮往也厚望的，我認為人與人之間，應該多一份關愛、和諧，才能對抗這麼大的一個敵人，這需要很大的勇氣和機會，才能夠克服一切困難。再加上我看了蠻多中國歷史片，要麼太沉重，要麼給人感覺歷史都是不光彩的，讓人看了很不愉快，蠻悲觀的。現在這個世界變得越來越有活力，有希望，很多事情需要我們繼續努力去做，需要大家一起把我們的生活變得很好，是不是需

要更樂觀一些？我的人生觀早就開始改變了。我以前喜歡描寫一些悲劇英雄，個人覺得悲劇英雄不適合在這時候存在，沒有悲劇，只有我們希望看到的美好的一面。我的個人感受、這些元素都放在電影裡，描寫古代戰爭並不是表現我們是好戰的民族，其實戲裡是反戰的，再加上我對「三國」人物有所謂不一樣的看法，和演義不一樣。《三國演義》很神話，強調個人英雄，我從不迷信，當然我崇拜的是實實在在的英雄。我希望借古喻今，也希望把那些歷史人物拉近一些，讓觀眾感覺到他就是周瑜、就是諸葛亮，或者他的朋友當中有趙子龍，我們同時也正在做這樣的事，但不是神話的，靠的是互相關懷的力量，所以把這些人物做了調整。我根據很多參考資料，也看了《三國志》，真正的周瑜是很瀟灑、心胸很廣、很有量度的一個人，不僅僅有音樂的才情，他關愛部下，沒有想過害諸葛亮；諸葛亮是剛剛出道，滿懷理

|《赤壁》

想，很有親和力、活活潑潑的一個年輕人。

三聯生活周刊：像台詞裡說的那樣，「一個鄉下人」？

吳宇森：他本來是個鄉下人，有高度的智慧，他的智慧用在做人做事方面，不是搖搖扇子想計謀。另外一個感覺是，我在國外工作多年，在好萊塢他們對我非常好，非常尊重，也欣賞大陸和香港地區的電影，但他們對我們的文化、我們的精神面還是瞭解得不夠，當然我們也要瞭解對方，要讓他們知道我們真正的心情是什麼。有一些武俠片，或是動作槍戰片，很受西方觀眾喜愛，也創過很高的票房紀錄，武俠只是我們文化的一部份，我們還有另外的東西，我們的人文精神、氣度。

三聯生活周刊：你多次講過要拍一個國際化的「三國」，為了這個國際化，會怎麼改動史實？

吳宇森：基本上歷史沒有改動，只是把一些情節簡單化了。譬如說，我們是拍「三國」的一段，如果從頭開始，東西方觀眾都會明瞭這人物是怎麼來的，背景怎麼樣，為什麼產生這樣的故事，但我們從中間拍，沒有空間去介紹人物的來歷。對中國觀眾不需要解釋，你看到滿臉鬍子、一吼就是張飛，關雲長就是長長的鬍子、拿把大刀，一抱嬰兒戰鬥就是趙子龍，但外國人對我們的歷史不熟悉，我們就要講述故事以外的東西，比如曹操為什麼要攻打東吳，原來他平定了北方。我們要交代歷史，他們聽不懂人物的關係，我們就從一開始要簡單交代曹操為什麼攻打東吳和劉備，不提故事以外的人物和背景。有一些情節從演義裡演變過來，有一些從史料或參考資料改編過來，歷史上孫權喜歡打獵，曾經被老虎咬過，我就把這段戲放在裡面，利用

| 張豐毅在《赤壁》中扮演曹操

老虎象徵曹操，他怎麼和他心中的惡魔戰鬥，怎麼拿出他的勇氣面對這個挑戰，用打獵的方式既有歷史參考，又突出孫權性格。周瑜喜歡音樂，「一曲誤，周郎顧」，誰彈奏錯了，他立刻聽得出來，所以我安排了牧童吹笛子。他跟諸葛亮惺惺相惜，諸葛亮探聽他到底主戰還是主和，周瑜透過彈古琴來抒發，這符合他的性格，用音樂傳達他堅毅、決戰的精神，同時也宣示了他希望以戰制戰，他希望像音樂世界一樣有和平世界，讓東西方觀眾都能領會到。

我們看過兵書裡講，古代戰爭講究陣法，西方觀眾讀過《孫子兵法》，但沒看過怎麼用。戲裡面有個八卦陣，原來是一個個方塊，每個方塊有不同兵種，方塊不太好看，於是我利用烏龜殼的紋路，做成八卦陣，某個影展主席看了說，這很特別。好萊塢古裝大片通常是兩軍衝，一下子就打起來，不像很仔細的一個個方塊，都有不同的打法和用途，拍得很仔細，我們觀眾看起來也覺得很有趣，外國觀眾也覺得有新鮮感。這部戲投資這麼大，為了傳達一個全球性的信息，必須兼顧海內外觀眾的不同感受，讓兩方面都覺得有趣味。

三聯生活周刊：《三國演義》站在蜀國的角度，《三國志》是以魏國的角度，你是站在哪一方呢？

吳宇森：我站在中間。

三聯生活周刊：可你剛才不是說曹操是惡魔嗎？

吳宇森：他是一代梟雄，也有感性的一面，《三國演義》把他醜化了。真實的曹操外形不好看，個子也不高，有一些自卑感，要接見外賓的時候，他會躲起來，讓替身代他接見，當然人家會看出來，他有一種不信任人的感覺。但他很尊重人才，又擺脫不了內心的不安全感。

三聯生活周刊：那你為什麼找張豐毅這種高大的演員來演？

吳宇森：所以我注重曹操的氣質多過他的外形，我注重他的感情和才情，他唸詩，有夢想，想摘月亮，卻永遠夠不到。為什麼他輸這場仗？他太輕敵了，他帶去的部下都是次要的，主要的沒帶去。他孤獨，他不像周瑜那麼重友情，所以我們選用張豐毅，張不是一般意義上的曹操，他一方面有威嚴，一方面有他的內心。周瑜是至高無上的統帥，有軍人性格，但我注重他的感性以及作為統帥的魅力和才華，有浪

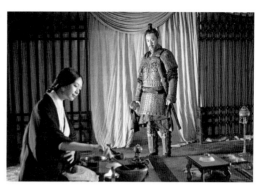

| 張豐毅扮演的曹操與林志玲扮演的小喬

漫情懷，這是我心目中的周瑜。

三聯生活周刊：為什麼曹操會對小喬有性幻想，而且成為赤壁之戰的原因之一？小喬還會在戰爭中起到作用？

吳宇森：在歷史上他和小喬早就認識，小喬父親很欣賞曹操，特別提拔過他，他對小喬念念不忘，戲裡有這麼個交代。用小喬來象徵他的夢想，不管是對國家還是別的，有一種美來寄托。

三聯生活周刊：前期受歷史所累，限於一些史實，後來終於跳出來，才慢慢解放了思想。相比之下，《三國志》比《三國演義》對劇本的貢獻要大得多，受哪些史實所累？

吳宇森：起先我和好幾位編劇都見了面，我希望這是一個比較世界性的「三國」，不是我們獨有的「三國」，我不想拍純歷史劇，如果是純歷史劇，會給自己很沉重的負擔。我希望能響應奧運精神，在 2000 年時，當我們知道北京拿到奧運會主辦權時，我在美國興奮得流眼淚，我覺得終於有一個時刻，可以表現出我們自己的精神。我覺得「三國」故事應該是像奧運精神一樣，團結、堅毅、勇氣，還有和平競爭、和平生活的氣息和人與人之間真正的友誼。

從這樣的角度來寫赤壁之戰，或許有一定難度，編劇說如果我們改編，到底按歷史還是按演義，有些編劇提醒我，萬一脫離歷史，會有專家苛刻的批評，但我說，每個電影都有不同的創作意圖，我們不是亂編的，不是把歷史故事改成喜劇，是根據史料演繹，有些橋段在裡面。我看過好幾個歷史片，都太注重歷史，變得跟現在的觀眾感受脫離了。再加上很多人拍過「三國」，電視劇也很成功，每個導演都有不同的觀感。我希望「三國」不僅僅是中國人擁有的，日本人、韓國人、歐洲人、美國人，也可以同時擁有。一些好的精神文明，為什麼大家不可以分享？我們喜歡看美國電影，日本觀眾也喜愛看中國歷史，我和編劇講，我們有歷史的根本，但我們要從全新的角度來描寫這個故事，我反而注重人物的人性一面，貫徹整個戲裡的人文主義、互相關懷，這樣自由一些。我希望觀眾看了之後，覺得人生還是美好的，人與人之間還是可以互相信任的。

三聯生活周刊：你說過，《三國志》比《三國演義》對劇本的貢獻要大得多。可是我看到，在 11 位編劇的排名上，羅貫中是第一位，而不是《三國志》的作者陳壽。

吳宇森：我小時候迷《三國演義》，看了

歷史之後，覺得演義裡有很多不真實的地方。「赤壁」裡沒有借箭，原本是孫權故事，諸葛亮是赤壁之戰後的十年慢慢成長的，越來越厲害更多地表現在赤壁之後。

三聯生活周刊：但諸葛亮在你的戲裡同樣很重要。

吳宇森：所以我們在第二集裡還一樣有借箭，就是用法不一樣，變成計中計、連環計，有軍事用途，把諸葛亮的聰明變得比較合理一些，並不是為了和周瑜鬥氣才想出來的。火燒連環船我不相信，我為什麼到現在還不拍武俠？因為我不相信一個人可以飛到空中，轉來轉去，還要打。我也不相信黃蓋叫周瑜打他五十大板，還能見曹操，打他五板就死了，太誇張失實的事情我不能接受，但照樣設計出火船去撞曹操的船陣，沒有打五十大板，何必要用這樣的苦肉計？曹操愛才，他受降慣了，你不用苦肉計他也受，你要表現一種無懼精神，真英雄也不用這麼蠢。

三聯生活周刊：你會不會擔心《三國演義》對老百姓影響太深，他們不接受你的改編？

吳宇森：不會，很多情節他們都熟悉，只是我換了個角度。《三國演義》裡沒有的，

是根據參考資料，當然有些戲的設計，是我個人和編劇想出來的，我覺得要從不同角度看「三國」，觀眾會覺得蠻有新鮮感，蠻有趣，不會和他們想像中的形象有太大差別，比如說趙子龍救阿斗，七進七出，過五關斬六將，過一關總得受傷吧，他再勇猛也有受傷的時候。

三聯生活周刊：周瑜和諸葛亮之間的惺惺相惜，其實正史中兩人沒有交集，這樣的改編是延續你電影中的兄弟情誼嗎？

吳宇森：第一是我很喜歡描寫友情，像某一位學者說過，如果大難當前，兩個人還在鬥來鬥去，你希望我死，我希望你亡，這樣顯得我們中國人很小氣，既然想表現我們做人的量度，所以我就不走《三國演義》那條路。諸葛亮和周瑜只有惺惺相惜，當然其中也有些感慨，所謂分久必合、合久必分，歷史的因緣，從現代人來講，不管哪個地方的中國人，都不要存成見，我們是兄弟姐妹，這是我們很需要的，也是我一向的感觸，為什麼有香港、台灣地區那麼大的分別？不多不少的改動，除了史料參考，還有我個人感受。

三聯生活周刊：赤壁之戰實際上使曹操的統一大業受挫，國家陷入分裂，以今天的

眼光看，它還是一場正義的戰爭嗎？

吳宇森：我們不從那個角度去看，我認為周瑜和諸葛亮與曹操對抗，是要維持一個和諧的社會，以及和平。我要強調人與人之間的友情、面對挑戰的勇氣，還有智慧的表現，沒有以曹操為出發點，一方面你為了讓觀眾更容易瞭解這個故事，也應該有個比較單純的主題。

三聯生活周刊：你是一開始就有這樣的想法嗎？

吳宇森：一開始就這樣想，所以這個故事不是從頭開始，是一發生就是以強凌弱、以弱勝強。

三聯生活周刊：你說特技效果要向《木馬屠城記》看齊，把純中國文本變成好萊塢模式，需要怎樣的技術轉換？

吳宇森：我很欣賞這些年中國電影的發展，不管在創意、技術上，都有非常大的進步，讓人刮目相看，大陸有很多很出色的電影人才。我拍這戲的另外一個目的，是為了證明中國大陸有能力、有才華能製作出好萊塢式的超級大片。我在好萊塢有那麼多特技片、大場面的經驗，這個我也可以做

到。我希望向全世界證明這一點，因為我經常會鼓吹在好萊塢的電影人，希望他們能夠到中國大陸來拍電影，我先用這個戲證明這一點，雖然不是由我發起。現在趨勢是好萊塢幾家大的製作公司，都把製作影片放在中國。幾年前我來大陸見過一些電影圈的年輕人，他們製作已經很有進步，他們渴望參與在創作上難度比較高的電影，有些技術、器材他們希望能夠運用。《赤壁》涉及很繁複的、千軍萬馬的場面，在美學方面設計大的佈景，都蠻有挑戰性，所以我引進一些美國電腦特技方式、韓國特效，讓我們年輕人不管是攝影、美術，也可以製作一些大場面，也可以讓外國人瞭解、認識我們中國人的做事方式和才華，也是互相交流、學習的好機會，很期望能夠在中國電影裡盡一份自己的力量。

三聯生活周刊：為什麼中國缺乏史詩電影，是缺乏資金或是別的什麼嗎？

吳宇森：主要是資金方面。製作史詩式大片，需要很多人力、物力，需要借助不同技術來完成，描寫古代戰爭、宮廷故事，要大量佈景呈現，需要龐大資金才能完成。創作方面，編寫一個劇本，讓不熟悉我們文化的西方國家很容易、透徹地瞭解這個故事，在描寫方面也需要下一番工夫。

三聯生活周刊：這部戲中又加入了白鴿，因為你是基督徒的原因？它在「三國」中代表什麼？

吳宇森：一樣是愛好，我是基督徒，喜歡用鴿子象徵和平信使，一方面是戲裡需要，一方面是熟悉我電影的影迷和外國影評人說，你現在不拍槍戰了，沒有鴿子商標了。這個在戲裡也有傳達信息的作用，千里傳鴿，以前沒有無線電，有段劇情是孫尚香探聽虛實，諸葛亮用鴿子和她通信，鴿子也是傳達和平的信使。

三聯生活周刊：你曾經說過，拍這部戲時你心情惡劣，為什麼？

吳宇森：因為製作這樣龐大的電影，要兼顧的事情太多了，進度、很多更理想的場面必須很艱難才能得到，必須不同方式的奮鬥、運作才能得到，有時天氣忽冷忽熱，最熱時有人中暑了，我希望能拍到理想鏡頭，同時我也要兼顧工作人員的感受，大家都是在很難受的情況下完成高難度場面，讓我心裡比較難受，也很敬佩他們的工作態度。這個戲像好萊塢大片一樣，投資人把資金放在一個保險公司，讓他們調控預算，好萊塢是這樣，大家通過這個劇本，所有預算、進度都根據劇本，說 1,000 萬

美元就是 1,000 萬美元，有時頂多超一百多萬美元。他們派會計來監控，大家都簽了協議書，導演、製片人，好萊塢的每個部門都很專業化。你拍馬戲，馬是經過專門訓練拍電影的，它能做任何高難度動作，翻馬了、跳了，騎馬戲拍 3 天，果然 3 天完成，如果拍不成，那個管馬的人要負責的。他們以美國方式做預算，他們的 3 天，我們可能需要 6 天，我們的馬沒有受過電影專業訓練，但是我們有一批很努力、很有技術的騎師去做那些動作，但我們需要時間，他們從來沒有做過這些鏡頭，我們給他們時間練，拍出同樣的效果。

有時因為一些原因，比如一開始先拍周瑜的戲，搭好景，再拍曹操的戲，男主角出了問題，我們不能先拍他的戲，只有先拍曹操的戲，但景又沒完成，一面搭一面拍，這是人為因素。我們這個團隊又太大，大家已經做得非常辛苦，超預算怎麼辦呢？通常在美國，你加了 3 天，就要在別的戲裡減少 3 天，在外國是習慣，把別的戲簡化、改寫、遷就，我們不行啊。比如說我們的主戲裡要打 8 個陣，已經打了 6 個，還剩下 2 個很好看的，我不想讓我的團隊感到失望，大家花了一年努力去籌備，辛辛苦苦地去工作，想看到自己的成功、付出，我不想讓同事們失望。我並沒有想到，

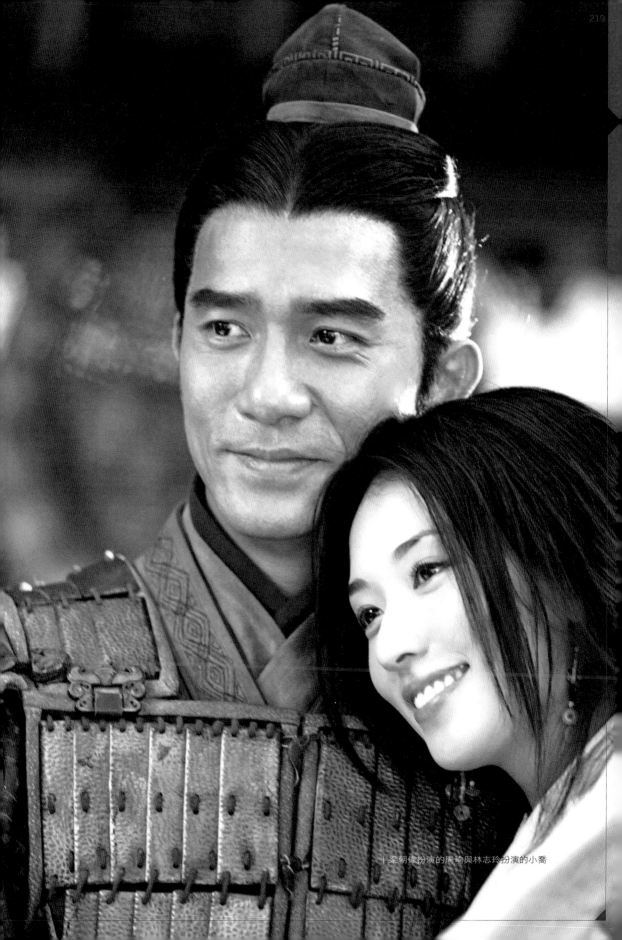

梁朝偉扮演的周瑜與林志玲扮演的小喬

觀眾喜歡看這個場面，我是顧及到團隊的心情。我就說，沒關係我拿錢出來投資，讓大家能夠把佈陣盡情表現出來，一絲都不剪，保留下來。這是我拍戲的原則，我愛電影，我愛這個戲，我不計算自己的得失。

三聯生活周刊：你把片酬無償貢獻出來，是作為投資？

吳宇森：哦，先拿出來了，這個我還沒有和公司方面計算片酬。我在好萊塢的時候就做過這種事，拍《變臉》的時候，有一幕是小孩戴着耳機，象徵着人本來是很純真的，結果被暴力事件污染，劇本沒有那麼長情節，是我臨時想出來的，你要改動劇本的話，在一個龐大的製作裡是不允許的，我說，這樣吧，我拿那天的工錢付了。那些員工嚇一跳，他們不理解。結果拍完，公司好喜歡。

三聯生活周刊：那錢還你了麼？

吳宇森：我不計較，有時候超過1億、2億美元的話，是非常非常重大的預算，一個大片雖然賣座，但你的收入並沒有那麼多，你在製作上要兼顧困難。

三聯生活周刊：梁朝偉演周瑜是個意外，不是最初設想的他演諸葛亮，是不是角色需要配合他重新設計？

吳宇森：稍微不一樣，當初梁朝偉接演時，我要做個調整。他來演周瑜是幫忙，我要把他重情義的感情放在戲裡，更注重他內心的感情，如果周潤發來演，他會很有大將的風采。

三聯生活周刊：周潤發的年紀不會太大嗎？

吳宇森：呵呵，那是另外一個說法啦。但是我覺得梁朝偉演的話，也是我心目中的周瑜，更注重他感情方面的表達，還有他的才情，他是一個感性又有魅力的統帥。

三聯生活周刊：你說過，不會為了市場考慮日、韓演員，為什麼？

吳宇森：我希望是大家共同擁有的「三國」。在韓國、日本有很多人迷「三國」，我甚至聽說在韓國的中學，有一個課程是讀「三國」，本來我希望有外國演員參與，也希望我的老朋友狄龍、姜大衛他們來客串一下，因為友情，因為種種原因，不太方便。韓國演員覺得不管角色大小，都很興奮，與有榮焉。在演員的分配上，我希望比較平均，有些重要角色由中國演員演，比較

| 《赤壁》編劇之一陳汗

信服一些，而且大陸有非常好的演員，有很多內心戲、演技很精彩的。

三聯生活周刊：在武侯祠舉行首映式的特別意義是什麼？那裡並不是一個很大的場地。

吳宇森：是有這個歷史因素，首映在外國不是這樣做的，但我覺得有親切感，也可以讓我認識一下成都。

陳汗：在歷史的空白處寫戲

文｜王小峰

《赤壁》的編劇之一陳汗對吳宇森拍攝《赤壁》的思路非常認可，和許多內地編劇不同，陳汗認為只要是歷史上沒有寫出來的都可以想像。這和他在香港影視圈裡多年來接受的編劇方式有關，就像吳宇森可以為一種禮儀或是器物考證半天，但是並不介意主要演員都留着分頭——這是因為這些演員平時還有別的戲要拍。這可能就是吳氏三國的痕跡。

陳汗在香港電影圈裡並不像很多人那樣出名，主要是他所從事的事情太多，涉及各個領域——他做過記者、教師，後來又做

過網絡。18 年前他就認識了吳宇森，當時吳宇森剛拍完《英雄本色》，正好很多導演都在為張徹從影 40 周年拍片子，就這樣與吳宇森有過一次合作。後來，吳宇森去了好萊塢，再後來陳汗到了北京發展。這一晃就是 18 年。

吳宇森在北京拍《赤壁》，知道陳汗也在北京，便找到陳汗，希望能幫他做編劇，因為之前編劇寫的劇本吳宇森不太滿意。就這樣，18 年後兩人又走到一起。用陳汗的話講，在時間緊、任務重的情況下找到他，是因為他比較能瞭解吳宇森的那種思維，對於他那種陽剛美學，尤其在剪接方面比較瞭解，才讓陳汗做收尾工作。

三聯生活周刊：吳宇森想拍《赤壁》的想法是什麼時候萌生的呢？

陳汗：他自己說是 18 年前。也就是我認識他的時候，他拍完《英雄本色》，前前後後就想拍《赤壁》。其實他是出身於邵氏，張徹也是邵氏的，邵氏那個時候拍了很多這種類型的電影。吳宇森離開邵氏的那個時候，最後一部好像應該是《群英會》英雄好漢那種陽剛的東西，那種兄弟、男人之間的豪情，已經在他心裡面。我個人的看法是，吳導的作品一直都以兩個英雄為

主，你看《喋血雙雄》、《變臉》，都是一忠一奸。其實人的正邪很難定的，但是唯有這豪邁的義氣，一種浪漫，都是共通的，所以他就一直發展這個。唯一不同的一點就是與梁朝偉的合作，第二部的《喋血街頭》，去越南拍的，那個結構就類似於張徹的《刺馬》，後來《天堂口》也是這個結構的。我們叫做 Due Heroes。但是這次拍的《赤壁》不是兩個了，你可以說主要是兩個，但是基本上是一大群，不是兩個人之間友情那麼簡單，而是為了共同的夢想，聯合很多不同的人，有男有女，為共同的目標奮鬥。以前沒有女的，現在有女的了。所以就是很多的美學或者價值觀在這方面是一個新的探討吧。

三聯生活周刊：吳宇森以前拍的電影可能都在表現一種男人之間的情義，但是對於《赤壁》來說，至少赤壁之戰這段歷史在《三國演義》和《三國志》裡面敘述的跟情義關係不是很大，最終是利，並不是義。那麼導演把他的情、義想法用在《赤壁》上，會不會很牽強？

陳汗：絕對會。這個就看每個人對歷史的看法了，不一定非得是利。《三國演義》的版本可能側重利，比方說周瑜和諸葛亮的聯盟其實不是很穩固，周瑜在《三國演義》裡面比較小氣，英雄是諸葛亮。他們的聯合是為了利益，但現在不是。現在的的確確是在曹操大軍壓境的時候，他們是怎麼樣去聯手，他倆是惺惺相惜，而且現在主角是周瑜了。網上很多所謂批評或說指責，他們所謂的很準確的歷史的真實其實是通過《三國演義》得來的，其實《三國演義》百分之八九十都是虛構的。但他們總覺得這個才是真，所以就可能會覺得其他人的敘述是假的。我可以說，其實如果真的說起來，吳宇森的《赤壁》可能更真實。

三聯生活周刊：您說的這個比較真主要體現在哪些方面呢？

陳汗：首先，歷史上周瑜才是主導，這個已經是最重要的一點了，諸葛亮只是配合。而且吳宇森要求考據是很嚴格的，我們做了很多工作，雖然我加入比較晚不是瞭解很全面，但是每一個細節都盡量考察一下，比如說茶藝、蹴鞠，都考據過，還有穿的衣服以及顏色，全都考據過。

要站在編劇的立場上說的話，有一個真實的歷史，那是《三國志》和《資治通鑑》，這個才是真實的。《三國志》關於赤壁大戰在曹操的《魏武帝紀》裡面才二十多個

字，不到三十個字，非常簡略。因為曹操輸了嘛，兒子曹丕幫他修這個歷史的時候，覺得丟人，就很簡單的抹過去。《魏武帝紀》裡邊還說到其實曹操是跟劉備打的，不是跟周瑜和孫權那邊打的，但是在《吳志》裡邊，說到《周瑜傳》的時候，就說是曹操打周瑜，它本身都矛盾。有時候又說根本沒有打，說是因為有疫症，曹操自己放火，把船燒掉就回去了。所以這樣真正的歷史非常的曖昧、模糊，從而提供了很好的小說或者說藝術加工的空間。

《三國演義》做得很好，我們現在是深入做的第二個版本，或者說文本吧。我們認定《資治通鑒》的文本為歷史，它考據過，刪除了那些矛盾的地方。第二個文本就是一千多年以來的《三國演義》了，它把周瑜給貶了，認為諸葛亮、劉備的蜀國是正統，劉備是講義氣、講情義的，把周瑜他們都給比下去了。其實歷史上曹操對孫權是欣賞的。生子當如孫仲謀，從宋朝人蘇東坡比較接近的時間看到，大江東去，他們是歌頌周瑜的，沒提諸葛亮，羽扇綸巾是說周瑜拿着那個扇子，不是諸葛亮。這些導演都做過很大的痛苦選擇。

吳宇森有吳宇森的一個文本，我覺得這個文本如果能夠成功的話會誕生的是另外一個演義，因為這段故事空白太多了。有人認為曹操不是這樣子的，是什麼什麼樣的？他們這些認識完全是根據《三國演義》，其實《三國演義》裡有很多錯誤，有些還很嚴重。比方說曹植有首《銅雀台賦》，諸葛亮舌戰群儒的時候引用了這首賦，「攬二喬於東南兮，樂朝夕之與共。」那個二喬指的是「橋」，漢朝沒有這個字，「橋」字是後來演變出來的。大喬小喬是喬公的女兒，但是銅雀台是曹操赤壁之戰打敗了之後兩年才蓋的，諸葛亮怎麼可能把當時還沒有蓋出來的銅雀台用作舌戰的素材呢？它不符合歷史的地方沒有人說。所以我覺得，觀眾、讀者應該抱着新的心態，去認識歷史人物的可能，比如曹操現在已經翻案了，大家覺得曹操是奸雄、殘暴，其實他治國是很有想法的。

所以，吳宇森的這個版本是一個比較創新的版本，重新把周瑜放在主導的地位，而且他本身是真英雄，他受到的壓力很大，與諸葛亮很快惺惺相惜，英雄中的英雄。所以這是他最大的一個不同的精神所在。這一點其實更符合歷史。另外造型方面，張飛的「丈八蛇矛」沒有了，觀眾可能就會覺得，有沒有搞錯，這個不符合歷史，其實這個是小說編進去的。關公的青龍偃月刀也不用，為什麼我們不可以給它另外

一種歷史解讀？因為用那種武器感覺上比較像武俠，大家可能已經有心理準備了，而我們要比較新的角度，新的切入點，新的價值衡量。

還有就是以前是群雄，現在加了女性主義，也是吳宇森一個非常大的突破。他加了孫尚香，其實很合理，因為她真的懂功夫。大家從正史、《三國演義》都能看到，她門口都站了帶兵的婢女，婢女都懂打仗，她也武功高強。小喬是最大的一個特色，這個我先賣個關子，不說太多，她在這場戰爭中佔據了非常重要的位置。《三國演義》說到赤壁大戰，沒有提到大喬小喬。大喬不用講，因為孫策死了，但是小喬是周瑜的太太。《三國演義》裡貂蟬滅董卓，其實又沒有貂蟬這個人，貂蟬發揮了很大的作用，那為什麼小喬不可以？都是一種藝術加工，呂布加個貂蟬，就很好看，千

載傳誦。當時作為小喬來說，丈夫去領軍，那太太怎麼想？這完全是吳宇森的獨到了，這麼多年來已經在他腦海中形成了。編劇主要是對白、戲劇性加工，但是主要架構、文本是吳宇森的。

三聯生活周刊：當吳宇森第一次把想法說給您的時候，您的第一反應是什麼？

陳汗：第一個反應是有點猶豫，或者說有點抗拒，覺得小喬寫成這樣有些不能接受。但後來覺得如果我們又拍一個《三國演義》，電視劇都已經有了。情節其實是服務於主題，服務於導演的價值觀或視野。也就是說，《三國演義》的情義是圍繞桃園結義展開，還有漢朝姓劉的正統，那個仁愛。但可能我們就不一定這樣想。因為導演有個視角在裡邊，這個視角不是指情義、幾個兄弟，或者說劉才是正統，才是

最對的。它是說 2 萬人加上 5 萬人，還是臨時湊合的，怎麼能打敗 80 萬大軍，而且水軍又那麼多，過程到底怎麼回事。這是一個完全獨立的、嶄新的歷史的重新改造，但是這個改造是凸現了導演的視角，就是他看到一些東西，他的價值觀，這個很重要。凡是大導演、大師，一定要有這個。

三聯生活周刊：導演什麼時候第一次跟您講的這個故事？

陳汗：2007 年的 12 月左右，算是很晚的了，距離原定開拍日期 3 月 18 日只有 3 個月。其實他沒有跟我講故事，因為已經有幾個劇本了。大概前面有兩個劇本他覺得比較靠近他的想法，我看了這些之後就先弄個分場。所有的動作場面他已經有了故事圖，很認真、很清晰，每一個動作都有。他之前就想好了，尤其動作，他是動作導演，這些我不用碰。還有就是周瑜跟小喬的線。另外，他比較喜歡孫尚香，他對這個角色有特別的一種感情，有點像他女兒，多了很多真正內心的那種溫情，這跟以前吳宇森的作品相比是不同的。

三聯生活周刊：他 18 年前有拍《赤壁》的想法，這麼多年，他的人生經歷以及他對情義的理解跟他當年已經不一樣了，包括他有

了一個 20 歲的女兒，他對女性的理解不一樣了，他把自己生活經歷寫進了《赤壁》。

陳汗：所以我覺得，《赤壁》是吳宇森很重要的作品。當然有很多我不能代他說話，他怎麼轉變的，他自己才知道。我可以說對他的作品全都跟蹤，全都看，他每個電影變過來，巔峰啊，成熟啊，我一清二楚。最重要的一點，可以說是回歸吧，對傳統的回歸。感情，其實這個感情是很多很多年前種下的，繞了一個圈子，現在回歸到中國的傳統文化。以前都是那種正邪可以互相滲透靈魂的那種，但是現在它是比較針對人性的那種，尤其電影裡的那些小動物，白鴿是吳宇森電影裡典型的和平象徵了，一種宗教的意象。

三聯生活周刊：剛才我問您的那個問題，就是一開始您有一種牴觸，後來是怎麼接受這樣的思路的呢？

陳汗：我是認同首先周瑜才是正統、主導，我認為是對的。最大的爭議就是小喬的定位問題了。這個是我那個時候，哇，我都要想像⋯⋯後來很快我接受了，而且我覺得很棒，我個人來講。在小喬這一段後面呢，我都根據他的思路給了一些意見，但是他也不想搞得太過份。所以我覺得最大

的突破也好，爭議也好，應該是小喬。孫尚香也沒什麼，她就是在戲劇上豐富一些，張力夠，有戲劇感，所以觀眾看的時候是另一條線，這個是很大的轉變。如果不這樣處理小喬，你就落到以前的俗套，大家都知道，這個電影就都不用看了，對不對？也是那個黃蓋挨打，那個苦肉計，然後他就去詐降，這裡有什麼戲劇性呢？如果這樣子，觀眾一定會說，又是這樣子。反而是現在我可以告訴觀眾，你可以等待一些東西，你沒辦法想到的，而且我覺得就當時來講很合理的。合理的意思是忠實於歷史的邏輯，現在沒空白了，以前這部份是空白。

三聯生活周刊：您在劇本裡面加入的內容，有您創造性的部份有哪些？

陳汗：首先導演已經有很多想法，我個人比較擅長結構，尤其是史詩式的結構，因為結構決定了什麼時候才有戲劇、才有力，衝擊力在哪裡。我覺得最重要的是把它理順。舉個例子，有一場戲，諸葛亮已經舌戰群儒了，分析了整個戰爭的利弊，他已經說了一大堆，周瑜後來又跟孫權說了一大堆，我當時就說，糟糕了，電影不能這樣，說了兩遍，都是對白戲。但是諸葛亮那部份你沒辦法不要，已經深入人心了，

我們也要平衡一下，你不能太傷觀眾們的心；他舌戰群儒是他來東吳的一個最大的場面。周瑜這邊，讓孫權帶他去打老虎，在打老虎的過程中跟孫權說話，把場景壓縮，這叫文戲武做，武戲文做。老虎就是曹操，你敢射這個箭，你就是成長了。吳宇森最擅長最精彩的就是他剪接。這個劇本在創作過程中已經是一個電影的過程了。

三聯生活周刊：您剛才講吳宇森希望這個片子放給那些外國觀眾，讓他們能更多地瞭解中國文化、歷史，那麼就有一種好萊塢電影要求的標準、模式，劇本創作需要具備很多要素，不然這麼大的投資可能就會賠錢。西方人能接受的東西，主要是哪些？

陳汗：很簡單，重點是人，不分國籍，誰看都好看。人的那種壓抑，受委屈時的爆發，尤其是男人的情義，團結的力量，英雄，各個方面。我是一個香港編劇，某種程度上應該比較貼近好萊塢。這次可能有很多編劇都絕對有很多好東西，但是，他們用幾場戲來表現，好萊塢就是只有一場戲，才有力度，才好看。包括這麼多人物，外國觀眾已經亂了，我們首先要做的就是簡化，很清楚很明確的就是曹操率領大軍南下去抓兩個人，一個是劉備，一個是孫權，不要再搞劉表了，因為亂得已經搞不

| 金城武在《赤壁》中扮演諸葛亮

清了。所以這個結構已經是好萊塢模式了，不一定是指裡面的英雄美人那麼簡單。吳宇森說了很多關於外國怎麼去寫一個英雄，很多忌諱，很多模式一定要遵守的，這些他完全知道。

三聯生活周刊：除了您剛才說的簡化一些人物之外，其他更符合好萊塢模式的內容還有哪些？

陳汗：我作為一個編劇，單從編劇的角度來講，我們參與的那個拍攝本，其實一寫完馬上就翻譯成英文、日文，馬上去給發行商，我們並不是閉門造車的在做這個事情。發行商也看過，OK 的。其實好萊塢這種有戰爭、暴力情節的大片，有一種做法就是，劇本你要壓住人家，這一場跟下一場是有關係的。不斷壓，壓了之後放一放，然後再壓。但是編的時候不容易編，你要有橋段，而且這個橋段是要有一點意外的，這就是好萊塢最厲害的武器，並不是它那些特技。特技、絕招，看多了你會覺得不好看。主要是戲，一場壓一場，在壓的過程中最大的壓力裡邊談感情。它是在壓力下讓你透不過氣，然後突然間來個搞笑的，但是搞笑的之前也有鋪墊。我覺得這些是好萊塢的好處、優點，或者說更貼近商業票房的期望。不斷地壓，不斷地變，而且

人物讓你不斷地去同情或者崇拜，再加一點浪漫，這是好萊塢模式。商業電影盡量壓迫你，讓你跟着它。

三聯生活周刊：那《赤壁》是這樣嗎？

陳汗：《赤壁》不至於壓得這麼厲害，但是有，都是這個方式。而且裡邊不斷地看到東西，不斷地有事情發生，當然也有些地方是情懷，我覺得吳宇森投入的不僅是感情，而且是情懷，這個很不同。

三聯生活周刊：除了跟您談劇本之外，吳宇森跟您談過關於三國這個故事他的理解角度麼？

陳汗：其實那個時候我們都沒什麼時間去談那麼多。主要是我作為一個編劇，他給我的劇本，我就知道他在想什麼。而且根據過去我對他的電影的理解，所以基本上很快，那個時候真的很快。我懂，我知道大概我怎麼說出來會 OK。最重要是出來的那一稿，發行商很滿意，從劇本的角度，應該說已經得到世界性的認同。

三聯生活周刊：其實是您對吳宇森比較瞭解，一直在關注他的作品，所以您介入的時候非常順利。

陳汗：用個比較的方法來説，我不是最好的，但是很多國內的編劇，很多大腕都已經參與過了，他們有可能不太好萊塢，這個解釋了為什麼一直都不對頭。而且國內的編劇很多是小説家，他們本身對劇本有很多看法。比如説，台灣寫了兩個版本，有一個是女編劇，她寫女性應該比我好，但她整個發展以女性為主，太女性化。另外一個編劇寫就比較老實。我們香港的編劇就比較應變，可能比較好萊塢，香港那種情節帶動，人物在裡邊，是好看的電影，先走這一步。關於內涵，是導演的事了，不關我的事，導演有就有，沒有就沒有，我加也是沒用的。

三聯生活周刊：觀眾會看到一個真假虛實放在一起的東西，外國人不瞭解，看到什麼就是什麼，那中國的觀眾看到了之後……

陳汗：對啊，這裡面一定有很大爭議。我希望這裡能説一句比較公道的話，大家要有點耐心，容許另外一個虛構者吳宇森——第一個最大的虛構者是羅貫中——試試看吧。一個導演，花了 5 億元投資，絕對不是想搞個東西來騙你，或者耍你的。首先要打破一個事情，不是你以為這個是真，就認為這是尚方寶劍，這不對。我們能不能創造一個新的文本，是因為有沒有一個導演

的魅力，演員能不能把你帶進那個世界裡邊，你覺得那才是真實的，我希望不要抱一種先入為主的心態去看《赤壁》。我們做了很多考證，當時漢朝是怎麼踢球的，跟宋朝、明朝不同。包括那些牌，孫權的宗廟，都找教授來指正，我們能做的就是這些。我們的態度是虔誠的。關於情節方面，應該有一點開放的心懷。最重要的是，如果好看，大家無所謂，我相信。

（實習生石鳴對本文亦有貢獻）

（原載於《三聯生活周刊》2008 年 24 期）

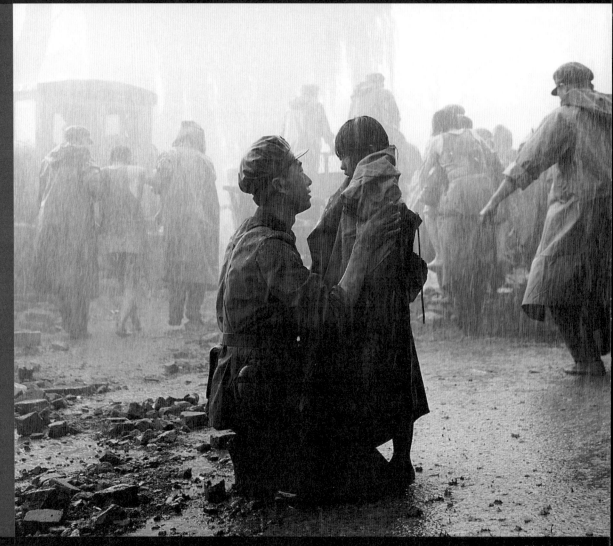

《唐山大地震》

《唐山大地震》

文｜李偉

《唐山大地震》是馮小剛的第十二部電影，也是單片製作費最高的一部，總投資達到 1.3 億元。其中唐山市政府以「有償贊助」的方式成為最大的出資方。

1997 年馮小剛執導的《甲方乙方》以 600 萬元的投資獲得了 3,600 萬元的票房，成為本土電影的救世之作。此後的十幾年間，馮小剛不斷調整着自身的文化姿態以滿足社會主流情感與價值觀，並不斷衝擊更高的票房。

命題作文

姚建國告訴本刊記者，他第一次見到馮小剛是在 2008 年的早春，在中影集團的會議室。「那天的天氣很冷，小剛居然只穿了一件半截袖的襯衫，就像在夏天裡乘涼，這顯得我們穿得都很臃腫。」姚建國對馮小剛的第一印象有些詫異。

那是第一次籌拍電影《唐山大地震》的三方會議。姚建國是唐山電視台的對外部主任，跟隨唐山市廣電局局長參會，後來他成為該片唐山方的製片人。與會的其餘兩方是華誼兄弟公司和中影集團，王中軍和韓三平都在場。會議組織者是國家電影局副局長張宏森。

影片《唐山大地震》的最初策劃者是唐山市委書記趙勇。作為北方的重工業城市，唐山正在進入一個新的發展階段。「唐山

過去是資源型城市，鋼鐵、煤炭、陶瓷、鹽業是支柱產業，以重工業為主，『傻大黑粗』。來到唐山就會感覺到中國早期工業時代的氣息。」姚建國說：「而曹妃甸經濟區的建設，使唐山從內陸經濟向海洋經濟轉變成為現實。我們在世界上也逐漸享有了知名度。但很多人對唐山的印象仍停留在過去，甚至不知道唐山有海。這就需要進行一次新的城市宣傳和包裝。」

姚建國說，新任市委書記趙勇希望通過拍一部電影，提高唐山的知名度，題材就是三十多年前的那場地震。「地震是這座城市抹不掉的記憶，是歷史上的凝固點，我們不拍，別人也會去拍，而我們可以把感情處理得更準確。」姚建國說。在震後的三十多年中，唐山完成了一次涅槃重生，並面向大海走上新的發展階段。這個立意與唐山要宣傳的「主旋律」非常吻合。

2006 年唐山地震 30 年之際，唐山市曾主導拍過一部紀念性的電影——《但願人長久》。姚建國也是那部電影的編劇與製片。在影片中，礦工丁毅和劉子罡情如兄弟，地震當日，丁毅為了讓劉子罡回家照看即將臨產的妻子，自告奮勇替他值班，因此在地下礦洞躲過劫難。劉子罡卻遇難，丁毅挑起照顧他妻兒的重擔。二十多年來他一直默默照

顧着工友的妻女，日久生情，出於對嫂子的敬重，丁毅卻將感情深埋於心。這部電影由香港導演朱家宏執導，投資只有 300 萬元，放映後也沒有引起過多的反響。

以此為題材的還有一部同名電視劇，因為涉及「地震預測」等敏感話題，在播出中被國家廣電總局緊急叫停。儘管 1976 年的唐山大地震摧毀了一座城市，使 24 萬人失去生命，但並沒有立得住的影視作品。

2008 年 3 月，唐山方面前往國家廣電總局為電影籌備與拍攝立項。「廣電總局副局長趙實和電影局副局長張宏森和我們一起開會，他們很興奮，認為早就應該做這件事情。因為沒有地方政府的支持，這個題材也拍不好。」姚建國說。事實上，在隨後的兩年多時間裡，《唐山大地震》成為廣電總局的重點關注項目，任何進展與變化都會與張宏森直接溝通。

唐山市政府希望拍出一部「大片」，「在國內至少要有 50% 以上知曉率，在國際上也要進入大型影展和電影節。」成本不是問題，導演與製片公司必須是國內一流的。

廣電總局為唐山方面推薦了華誼兄弟和中影集團，唐山方面最終選擇了華誼兄弟作

為主要的合作伙伴，其中起決定性因素的是導演馮小剛。張藝謀、陳凱歌和馮小剛是唐山方面的首選導演。當時張藝謀在指導奧運會開幕式，陳凱歌在美國拍攝《梅蘭芳》，而馮小剛恰好有檔期。馮小剛是華誼兄弟的簽約導演，如果使用馮小剛必然與華誼合作。

「國家廣電總局極力推薦馮小剛，我們也仔細研究了他的作品脈絡。」姚建國告訴本刊記者，他靠賀歲片起家，善於以小人物的調侃與幽默反映現實生活，但缺乏歷史積澱。這是唐山方面的最初印象。而就在此階段，馮小剛上映不久的《集結號》，改變了唐山市政府的看法。

「他用自己的方式講了一個革命的故事。不管手法、角度如何新穎、商業化，主題是符合主旋律的。其製作水準、對歷史的挖掘，甚至戰爭場面的把握，都不像那個做賀歲片的馮小剛，我們看到了其中沉重的歷史感。」姚建國説，「更重要的是，在這個紅色題材中，他超越了意識形態，不像我們以往用『左傾』、『政治正確』的方式講述故事。他着力表現對革命軍人遭受誤解的巨大同情，表現出了真實的人情。」

這種感覺正是唐山方面所需要的——既「主旋律」又要充滿人性，直指人心。

「我們對於《唐山大地震》的期望，就是去掉當時的『文革』色彩和意識形態，還原到人性，展現人的大愛，讓感情本身去理解那場災難。雖然我們目前仍叫它主旋律片，但卻是一個『主旋律』的人性災難片。」姚建國説。唐山市政府希望這部電影能夠進入國際電影市場，那就必須以超越意識形態的「人性」為主題。

唐山市政府與馮小剛的溝通十分順利。馮小剛不久前看到了華裔女作家張翎的中篇小説《餘震》，深受感動，並通過華誼公司購買了改編權。他希望以這個故事為底本，他説，「我願意為城市做名片，但要用我的標準。」

隨後，《餘震》的故事得到了雙方認可。「在某種意義上，這部電影就是一篇命題作文，馮小剛和我們要負責把作文寫好。」華誼兄弟傳媒股份有限公司董事長兼 CEO 王中軍説。

「有償贊助」

《唐山大地震》最初投資 1.2 億元，後來又追加了 1,000 萬元的宣傳發行費。電影《夜宴》的投資雖然與其不相上下，但是其中

聘請了多家大牌合作團隊，其片酬是馮小剛無法控制的。

地方政府參與商業電影的拍攝並非第一次。杭州和三亞都曾為馮小剛的上一部電影《非誠勿擾》注資，並在影片中得到了宣傳城市的回報。這種投入基本以贊助或植入廣告的方式實現。但以政府投資為主，捆綁商業資金和團隊，《唐山大地震》則開了一個先例。

按照唐山市的最初想法，他們願意承擔全部投資費用。「按照 2008 年的電影投資，大片的標準就在 1 億元以上，5,000 萬至6,000 萬元是中等投資，可以進入院線放映，1,000 萬元以下的小製作，基本就是玩票。」姚建國說。

2009 年唐山市 GDP 超過 3,800 億元，財政收入 413 億元。用一億多元拍一部宣傳城市的電影，並沒有財政壓力。但是在廣電總局的建議下，唐山市選擇了與製片公司合資。這個模式不僅有利於分散風險，也可以更多借助電影公司的資源與專業能力。於是，唐山市政府與華誼兄弟、中影集團組成了最初的投資共同體。唐山廣播電視傳媒有限公司代表市政府行使股東權利。

「但是我們堅持要佔有至少 50% 的股份，成為大股東，這樣才能保證我們在影片中的話語權，才能保證我們所需要的『主旋律』和『主流價值觀』。」姚建國說。通過協商，最終唐山市、華誼公司、中影集團的投資比例分別為：50%、45% 和 5%。影片的名字就定為《唐山大地震》，演員的台詞也都使用唐山話。

對於 1.2 億元投資總額的匡算，並沒有太多的周折。「這是依據市場票房的估算倒推回來的結果。」華誼兄弟執行副總裁王中磊對記者說，「影片的上市時期是 2010 年的 7月份，我們在 2008 年估計，到兩年後票房可以達到 3 億至 4 億元規模。反推回來 1.2億元可能是個相對保險的數字。」

在電影行業的價值鏈中，一般情況下，製片方能夠從票房中分到 40% 的收益，其餘為發行方和院線所得。也就是說，只有當票房為投資的 2.5 倍以上時，製片方才能收回成本開始盈利。以這個公式計算，如果《唐山大地震》在兩年後能夠實現 3 億元的票房，製片方恰好可以不虧。再賣出貼片與植入廣告，則是淨賺。

中國電影市場容量有限，一條院線一年電影的播放量為 120 部至 150 部，檔期長則

20 天至 30 天，短則一週。電影拍攝又是一件周期性工作，所以對投資額的設定，基本都採用票房倒推成本的辦法。

事實上，在 2008 年製片方預估 3 億至 4 億元的票房仍有一定的風險。2007 年的國內市場票房冠軍是美國大片《變形金剛》，票房只有 2.77 億元，國產片第一名是《投名狀》1.9 億元，第二名馮小剛的《集結號》1.8 億元。

「我們敢於做到 1.2 億至 1.3 億元的預算，已經很超前了。」王中軍對記者說，「嚴格地講，當時還沒有一部國產電影能真正收回 2 億元現金。我們對未來 10 年的電影市場做了預測，才敢於做出這樣的投資。」（編按：據新聞媒體統計，《唐山大地震》在 2010 年票房達 6 億元。）

在整個拍攝過程中，馮小剛曾有一次想增加預算，那是在開機一個半月左右的時候。「我們每個晚上都會通電話，瞭解拍戲的進展。」王中磊回憶說，「那一次他很有壓力。拍了兩個星期的地震鏡頭，感覺不太好。他問我還有沒有錢，他想要重拍，而且換一種方式也不一定會成功。我說，你可以重拍，但是不會再追加預算了。我知道，不管有沒有錢，他一定會重拍的。」

在電影製作完成的最後一天，22 點要出拷貝，18 點的時候馮小剛給王中磊打了一個電話。因為他剛剛聽到了王菲唱的《心經》，感覺特別符合最後電影的畫面。「我說你今天就要交片子了，如果你交不了片子，影片發行就完不成，所有工作都要耽誤。可他說，他真是捨不得這個想法。」於是，王中磊說，在沒有預算的情況下，他不得不在 24 小時內解決 3 個版權問題。

在最初的 1.2 億元投資中，唐山市政府出資 6,000 萬元，華誼出資 5,400 萬元，中影集團出資 600 萬元。2009 年，華誼又將其在影片中的部份投資轉賣給了浙江影視集團、英皇影業和寰亞公司。其中浙江影視集團出資 1,200 萬元，英皇影業出資 600 萬元。於是影片的投資方增加到了 6 家。按照王中軍的說法，後面 3 家進入者都是華誼長期的戰略伙伴，轉讓股份並沒有太大的商業目的。

有趣的是，各投資方的權益不盡相同，回報方式的計算也比較複雜。中影集團、浙江影視集團和英皇影業都只拿固定收益，不管影片最終是否賺錢，都可以收回投資和利潤。

而作為最大的出資人，唐山市政府的 6,000

萬元中15%作為投資，其餘5,100萬元「贊助」，但享有影片50%的利潤。在華誼公司2009年創業板上市的「招股說明書」中寫明了這部影片的利潤分配方式：「該劇的發行總收入在扣除發行代理費以及返還電影集團製片分公司的投資款和固定投資收益、華誼傳媒投資款、唐山公司15%的投資款後，餘額由華誼傳媒和唐山公司平均分配。」

這是一個並非風險共擔的投資模式，也就是說，如果票房打平成本，唐山公司只能收回15%的投資；中影的固定投資與利潤、華誼的投資則被優先償還。如果影片出現盈利，則由華誼與唐山公司平分。唐山公司85%的資金是無償的，但如果盈利，則按50%的比例分配利潤。這樣計算下來，當可以分配的利潤達到1.2億元的時候，唐山公司恰好可以收回全部資金。而華誼此時則有5,100萬元的利潤。後期追加的1,000萬元宣發費用，也是先由華誼墊付，最後從唐山方的利潤中扣除。

「有償贊助」——王中軍為這筆資金起了一個聽起來有些自相矛盾的名字。地方政府的資金為影片的拍攝承擔了風險，也保持了分配利潤的權利。按照這樣的計算方式，如果影片的票房能夠達到4億元，算上貼片與植入廣告的收益，唐山市可以得到3,000多萬元的利潤，華誼可得8,000多萬元利潤。同時唐山免費做了一個電影廣告。如果票房超過5億元，華誼得到的利潤將超過1億元，是投資的兩倍多。

主流價值觀

馮小剛說：其實錢並不是特別重要，重要的是有這麼多票房，就意味着有這麼多人來看，我是希望有更多的人來看這部電影，這是我想要的，往往拍災難片會形式大於內容，但我們這部電影，我希望它內容大於形式。

按照王中磊的說法，他很難給這部電影歸類。「一開始是特技營造的災難片，後來是劇情片，當中還夾雜了很多馮小剛在生活中的幽默。」儘管超過一半的成本用在了前後約20分鐘地震場景的營造上，「但災難只是一個噱頭。」

電影的劇本脫胎於張翎的小說《餘震》。這部寫於2006年的中篇小說，敍述了唐山大地震對一個7歲女孩兒一生的影響。在地震中，一位母親和她的一雙兒女同時被壓在一塊預製板下。兒、女之間只能選擇一人生存，最終母親痛苦地選擇了讓兒子活。但是女兒並沒有死去，奇蹟般地活

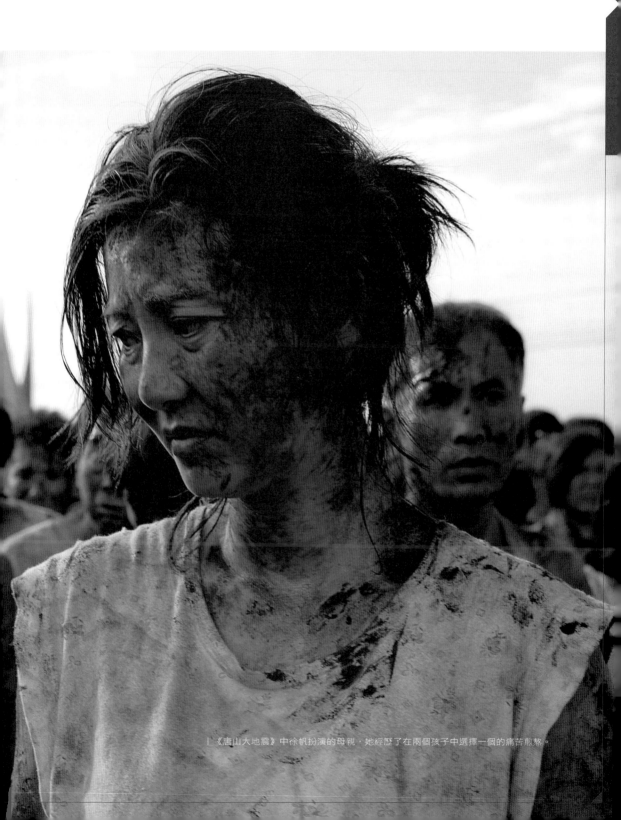

| 《唐山大地震》中徐帆扮演的母親,她經歷了在兩個孩子中選擇一個的痛苦煎熬。

| 《唐山大地震》中的女孩和養父母

了下來，跟隨養父母長大，經歷人生坎坷，出國求學，並最終回到了唐山，但地震留下的心靈創傷始終無法擺脫。在經歷了種種心靈糾葛之後，母女倆終於釋然。

儘管故事底本很快得到了製片方的認可，但是劇本的改編卻頗費周折，前後換過兩三位編劇，最終的劇本由廣電總局電影劇本中心副主任蘇小衛完成。其間最大的困難在於，原著中的價值觀傾向於灰色和悲觀，部份情節與大眾倫理相悖，必須進行改造和重構，使其符合大部份人的價值體系。

其中，女孩兒的養父王德清在電影中的形象被徹底改變。小說中他是工廠的財會人員，電影裡將他設計為軍人。這個身份更符合那個時代的主流形象。在原著中，女孩兒獲救後，養父對女孩有性騷擾和曖昧關係。這種狀態直接導致了養母對女孩的尖刻，於是女孩的心靈創傷不斷加大。大學時女孩未婚先孕，最後輟學，帶着孩子在北京漂泊，遇到了外國人大衛，嫁到了加拿大。

「這個故事必須被改造，隱形性騷擾的內容必須去掉，觀眾難以接受這樣有違人倫的情節。」姚建國說，「於是我們把養父塑造為一個慈父，養母雖然有些絮叨，但本質上是善良的。他們都是很好的人。她的大學男友是一個比較自私的人，女孩懷孕後沒有負起責任來，使她輟學，在北京的生活很艱難，被大衛收留。這段情節則被保留。」

事實上，女孩兒與養父、養母的關係也被設計為電影中最打動人的元素。「最打動我的一段戲不是最後母女相見，而恰恰是女孩與養父母的感情戲。」中國電影資料館副館長饒曙光對本刊記者說，女孩未婚先孕，繼而退學，養父把她的男友揍了一頓，隨後迅速衰老。消失多年的女兒攜女回養父家，陳道明飾演的養父悲喜交集重新接納她們：「這些年你上哪去了，我天天擔心。」

「我們中國人很注重血緣關係。養父看見孩子，本能的愛消解了所有矛盾。親情源於血緣，但又高於血緣。」饒曙光說。

原著中人性的陰暗面被徹底扭轉，加入了更多積極性元素。這是大部份觀眾更願意接受的生活倫理。不過，對於導演馮小剛來說，他的價值觀則與原著更加接近。他認為成年人靠心理慰藉很難彌合，而經歷過那種災難的人，是會把這種傷痛帶到墳墓中的。

| 《唐山大地震》中，災難降臨前徐帆扮演的母親和兩個孩子。

「但是馮小剛的任務就是必須要解決母女間的心理隔閡，這是大眾願意接受的主流情感。」饒曙光説。於是馮小剛最終設計了一個中國式的團圓結局——母女盡釋前嫌。此間的取捨，則是作為藝術家和主流商業片導演的差異。

2008 年的汶川大地震，成為故事結尾的重要橋段，這一方式在劇本討論時備受爭議。從藝術創作的角度上看顯得有些牽強甚至刻意，但在影片結構上可以將兩次大災難打通，人物命運重回原點，同時更加凸顯時代特徵。

「當時馮小剛説，我拍電影，一定要給觀眾一些溫暖和希望。一些追求思想高度的人，可能會評價這個結尾很傻，但是那又怎麼樣？願意接受這個結尾的是多數。」王中磊回憶説。

主流情感與主流價值觀的準確性，是華誼判斷商業片的重要標準，也是商業電影的生命線。

「儘管我們每個人對社會都有不滿足，但是我們對這個社會的秩序與價值觀是推崇的。主流價值觀一定是生活中最具體的選擇，是 90% 的人內心願意去追隨，願意去信奉的東西。」饒曙光説。

「每年我跟我爸可能一起吃不到 5 頓飯。過去我們一家人每週都會在一起吃飯。我們兄弟 4 人，還有 4 個兒媳，其樂融融。近幾年卻非常少了。這件事聽起來很容易，但卻難以實現。大家都是有夢想的人，但是這個夢想會壓迫着你離開一個人所需要的正常生活。」王中磊以此來解釋《唐山大地震》的主流價值觀。

「價值觀」的價值

2009 年 6 月，在華誼兄弟與美國 IMAX 公司的簽約儀式上，馮小剛宣佈《唐山大地震》的票房目標是 5 億元。「我和我的領導坐在下面大眼瞪小眼，有些不知所措。」姚建國説。當時電影拍攝還沒有結束，投資人的票房預期就是 3 億至 4 億元。

在 2009 年夏天，《泰坦尼克號》（編按：港譯《鐵達尼號》，下同）在中國 3.6 億元的票房紀錄已經保持了 12 年。儘管馮小剛賀歲片《非誠勿擾》剛剛取得了 3.4 億元的票房，但除此之外，國產片的票房還沒有超過 3 億元的。

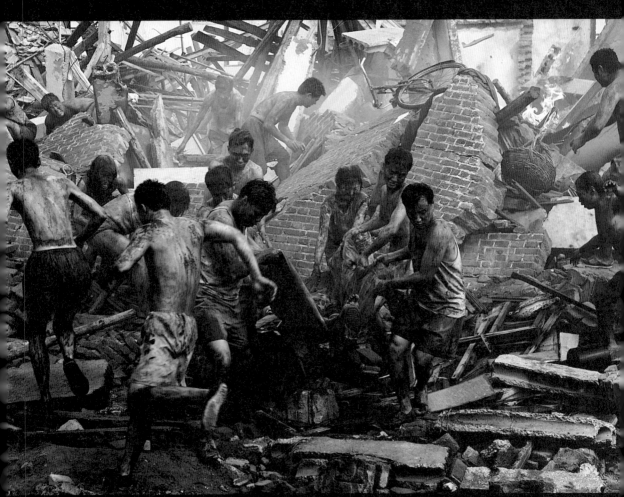

《唐山大地震》中災難過後的慘況

然而接下來的電影市場開始不斷刷新紀錄。2009 年暑期,《變形金剛 2》以 4.2 億元的票房終於取代了《泰坦尼克號》,3 個月後的《建國大業》以 4.5 億元的票房把國產片價值拉到了新高度,2010 年初的《阿凡達》又在國內創造了超過 13 億元的觀影神話。

2009 年中國電影市場進入了爆發增長期。全年生產電影 456 部,比 2008 年增加 50 部,創下了中國電影年產量的新高。全國電影票房達到 62 億元,比 2008 年增長了 40%;有 12 部國產電影票房超過億元,陸川、寧浩等年輕導演進入億元俱樂部;國產片票房佔到了 56%;全國新建電影院數量超過 110 家,新銀幕數量突破 600 塊,平均每天就有 1.64 塊誕生。電影行業的賺錢效應吸引了大量社會資金。

「除了市場升溫的因素外,我想馮小剛的底氣來自於《非誠勿擾》的成功。」姚建國說。這部 2008 年底的賀歲片,投資只有三千多萬元,卻實現了 3.4 億元的票房。《唐山大地震》的檔期長達四十餘天,全國將放映超過 6 萬場次,如果能夠實現 5 億元票房,則將刷新《建國大業》所創下的國產片票房紀錄。

「《非誠勿擾》的成功,在於影片中少了一些調侃,多了一些溫情。這種溫情是我們現在這個時代最重要的情感,尤其是當面臨社會亂象、社會競爭的壓力最需要這種情感。」饒曙光說,「它實際是傳統倫理片的現代化轉型。」

1997 年馮小剛執導的《甲方乙方》以 600 萬元的投資獲得了 3,600 萬元的票房,成為本土電影的救世之作。在此後十幾年間,他不斷調整着自身的文化姿態以滿足社會主流情感與價值觀,並不斷衝擊更高的票房。

《甲方乙方》主要用反諷手法,解構經典敍事和價值體系,將當代新貴的內心空虛與經典階級鬥爭敍事嫁接到一起,用「角色易位」的手法獲得笑料。影片充滿了上世紀八九十年代青年知識份子對現實的批判和調侃精神。

《非誠勿擾》表面上仍沿用了馮小剛的喜劇套路,但與《甲方乙方》已有根本不同。葛優飾演的秦奮在片中始終是一個愛情和家庭的維護者,在他的內心深處一直在追求真正的愛情。影片中沒有出現秦奮家的場景,他成為一個不斷漂泊的流浪漢形象,對於家庭的迫切嚮往在影片中時隱時現。《非誠勿擾》在精神層面徹底回歸傳統家

庭價值觀，向觀眾派送了一份溫情主義的「心靈雞湯」。

2008 年以後，中國電影業從照搬好萊塢「大片」的形式主義，開始轉向更加關注現實生活，回歸符合主流價值觀的情感體驗。

「每一部票房成功的電影都能看到社會主流情感的投射。」饒曙光説，「比如陳可辛的電影《畫皮》，並沒有延續鬼怪片的套路，而是講了一個現代青年男女的愛情故事，與觀眾的心理是對接的。」

而從中國電影史的角度看，最賣座的都是倫理感傷片。「早期的比如《姊妹花》、《漁光曲》、《一江春水向東流》就是這樣。」饒曙光説。

上世紀八十年代的《少林寺》是我國第一部票房過億的電影，除掉功夫元素外，影片中的英雄主義與浪漫主義則是那一時期人們的精神需求。1990 年《媽媽再愛我一次》開始在全國試映，當年底的時候，共發行了 397 個拷貝，觀眾人數過億，票房上億元——當時的電影票價最貴只有兩三元。在它之前，觀眾看了太多動作片，需要調劑一下口味，這種倫理悲情劇剛好滿足了觀眾的需要。

儘管《阿凡達》被很多國內電影從業者視為票房特例，但過濾掉特技元素，影片所討論的關於自然、家園甚至拆遷的話題仍舊是這個時代人們的共同困境。

「倫理感傷片是中國人的一個心結。更準確地説，這種倫理訴求能否得到滿足，是中國人最終是否喜歡一部影片的關鍵。」饒曙光説。

在這個意義上，成功的商業片導演必須幫助公眾完成一次心靈釋放。

專訪馮小剛：我相信善良也有力量

「其實我覺得，我可能真的做不到。就算我非常自由，我完全可以掌控自己的時候也做不到。我認為拍藝術片的人他們善於割斷和觀眾感情溝通的聯繫，而我本能地要把一個堵塞通道扒開。我的電影一定要和觀眾建立一個溝通渠道，這是我的本能。」

文 | 馬戎戎

三聯生活周刊：你相信命運麼？兩個孩子只能救一個，李元妮面臨無可選擇的選擇。看到這裡，會覺得，人在命運面前是被動的。

馮小剛：冥冥中的確有這樣一個力量：你可以不相信但你還是要尊重。我覺得命和運是兩個不一樣的東西，命是基因的傳遞，運是你和你自己的作為。命不能改，但是運可以，所以要把它們倆拆開了看。人在命運驅使下，實際上是被動的，但是很多人還是在做一個努力。這種努力，我覺得其實是徒勞的，然而從宏觀的一個角度看，人又需要騙自己。你要騙自己，要有所改變，這樣你才有勇氣，或者説你有一個期待。這就是你為什麼可以去努力。

努力的人多了，你要説勤奮，那天天下地幹活人比你勤奮多了。不是每一個努力勤奮的人都能夠種瓜得瓜，種豆得豆。只有一部份人，好像是由於他的努力，得到了一個好的結果。那我覺得其實這個可能也是命運的安排，因為我並不比別人更高明，也不比別人更勤奮。這是命，老天爺從這芸芸眾生裡隨便手指一點，就你吧，我努力不努力都是這結果。他就是説一網不撈魚，二網不撈魚，三網撈一個小尾巴魚！這個有點像那種中獎號，就是「喇——停！」我就是被停在那兒的那個號碼。你不能跟我説，怎麼沒停到我這兒，這就是一個偶然。

唉，我太明白我自己的能量到底有多大了——其實沒多大。

三聯生活周刊：經常會覺得自己很脆弱麼？

馮小剛：對啊，我經常覺得自己非常不堪一擊。一個小女孩記者兩句話就能給我弄急了。打高爾夫球，連續兩個桿沒打好，就把那桿弄水裡去了。這都不是一個真正意志堅定的人，或者有能量的人能做出的舉動。

三聯生活周刊：可同時你的生命力也很強，《甲方乙方》之前，一連幾部都失敗了，然而還是堅持了做電影。

馮小剛：其實都是歷史的巧合。在那個點上，恰如其份出現了韓三平和張和平。中國電影市場又是那麼一個局面：在那之前，你不是電影學院畢業的，想要在國有電影製片廠拍電影或當導演是不可能的，電影學院畢業的都要先當場記去。到那時候已經山窮水盡了，電影廠終於把門檻砍了。我那時是逆流而上啊，等於所有人駕着車，推着箱子，逃難啊，從電影的這個王國裡往外狂奔一路，或者幹別的事去了，或者湧向電視劇了。然後我逆着這些逃難的電影人，就走進了電影廠，開始拍電影。毛主席有句話叫做「有利的情勢，主動的恢

復，往往產生於再堅持一下的努力之中。」說的是對的。

三聯生活周刊：你現在還記得毛主席語錄？今天在書店還見到把《毛主席語錄》新包裝上市。社會已經轉型，大革命裡鬥志盎然的人物卻依然成為消費對象。你怎樣看待這類現象？

馮小剛：我倒不認為大家是真的有意識從語錄裡找到意識形態的一個支撐點，我認為這完全是一種懷舊情緒。毛澤東代表着一個時代，這個時代無論好不好，對我們這代人來說，是和我們的青春往事聯繫在一起的。

我們現在所處的時代，物質這麼豐富，信息這麼多，生活的品質有非常大的一個提高，沒人真的會願意退回去。我們的回憶，都是帶着一種理想主義的。然後，當回憶青春的時候，你就被你的回憶催眠了，然後你會誤以為自己願意回到過去。其實都是誤會。

我們到唐山去採訪，去瞭解，閒聊。唐山人說，我們唐山地震，地震完了沒有哭聲。眾口一詞地說沒有哭聲，我覺得他們是共同信守着這樣的一種理念。我覺得這是被催眠了，被自己的一種想像催眠了。我不相信沒有哭聲，因為他們具體地敍述到他們自己的家庭在地震中的遭遇的時候，他就穿幫了。他就說他當時從廢墟裡爬，是誰給他扒出來的，然後他姐姐也沒了，他的哥哥也沒了，爸爸也沒了。然後碰見他舅舅了，問他，家裡人呢？他哭了——都沒了。當他具體敍述這件事的時候，你會發現，我更願意相信他這個說的是真實的。怎麼可能呢。當然，你說一瞬間，被這樣一種天塌地陷的災難給予毀滅性打擊，然後在瞬間真的懵了，這有可能。但是跟着來的一定是嚎啕痛哭。但是唐山人特別願意說，我們唐山人當時沒有哭聲。我一直在想他們為什麼相信，或者口口相傳這個事情。哭有什麼丟人的呢？但我又沒法跟他們說，你們說的可能不是真的。我反過來就想，說到我們經歷的那個時代，大家經常說，瀘州老窖多少錢一瓶，洋河大曲多少錢一瓶，煙多少錢一盒。我們 10 塊錢吃一大桌子菜，覺得好像那時候比現在好太多了。其實是那樣麼？不是。可是每個人都願意說起那個時候，他的青少年時代，就兩眼放光。

三聯生活周刊：你出生在上世紀五十年代，你這一代人經歷了很多，「文革」、八十年代的思想解放大潮，九十年代改革開放，

1 ｜ 2010 年，有人在網路社區發帖稱，章子怡在 2008 年汶川大地震期間宣佈過的多宗捐助善款，只兌現了一部分。隨後，有網民開始進行「人肉搜索」，通過對章子怡接受媒體採訪時提到的捐款數額，與當時搜索到的實際金額進行比對，質疑其善款是否完全到位以及善款去向。事件引起爭議。

直到現在。這麼多年，你的價值觀念裡，始終沒有改變的是什麼？

馮小剛：我 1958 年出生，到今年（2010 年），52 歲了。這 50 年我感覺自己經歷了好幾代。

記得我四五歲的時候，也就是在 1965 年之前，在我印象中，人和人的關係都特別祥和。之後我就覺得開始變得特別的凜列了，現在我覺得人與人之間的關係又開始不友善了。而且那時候比現在好一點的是，它大概有一個好壞的標準，你不能公然用那個不好挑戰這個好。而現在不是了，現在是如果給出一個是非來，更多人願意混淆這個是非。沒有標準，沒有界限，而且往往很多時候邪惡是佔上風的。他不友善了，而且變得十分不包容。章子怡這事，大家口誅筆伐，恨不得一棍子打死。[1] 我想，她犯了一個多大的罪？她做了一個什麼十惡不赦的事？那麼多沒捐錢的人掄着棒子打一個捐錢的人，而且一呼百應，沒有一個人會同情她，覺得她活該。全世界出現這樣事的國家不會很多。

三聯生活周刊：這個時代大家都缺乏安全感？

馮小剛：是的，沒有安全感。拿我自己來說，

基本上我不會主動去挑釁別人，我沒有對別人的攻擊性，但是恰恰現在我被妖魔化成了一個非常有攻擊性的人。

我認為這和我們的民族性有關係。我們這個民族飽經蹂躪，外敵的入侵，凌辱，捕殺，天災人禍，內憂外患。幾百年下來，就把這個民族人性中最黑暗的東西，給逼出來了。其實這民族是挺善良、挺勤勉的民族，你看我們民族的詩歌，特別有智慧。後來怎麼變成這樣了呢？

《唐山大地震》試映後，我收到很多短訊，很多提前看了片的人會覺得特別感慨……

三聯生活周刊：很多人都在哭，情感訴求是這部影片的一大消費點。

馮小剛：哭是一種宣洩。我希望這部電影能夠將觀眾內心的善和暖安全地釋放出來。我希望通過《唐山大地震》你可以讓其他人來認識我們這個民族——這個民族的人是什麼樣的情感。這個民族飽受天災人禍，我在這兒拍的是天災，不是人禍——天災可以拍，人禍不能拍。天災承擔了一個惡的角色，在這個天災面前，我們看到了人的大愛、大善，所以它是安全的，我希望這部電影能夠喚起人們對善對愛的渴望和記憶。

三聯生活周刊：你認為《唐山大地震》對親情的宣揚會成為一個社會話題麼？

馮小剛：會。我拍電影，在選題材的時候，都會看是否能成為一個話題，看這個東西對人的觸動有多大。《非誠勿擾》拍攝的時候，我就覺得會成為一個話題。

三聯生活周刊：時代動盪，哪些價值觀是不可動搖的？你還相信什麼？在當下的大時代中，對親情的重視和宣揚，你認為它的價值在哪裡？

馮小剛：親人永遠是親人。我覺得家庭對於一個人來說非常重要，如果連這個都沒有了，那麼人就是徹底地沒有安全感了。還有一個，我覺着還應該有是非，這東西必須得有。

我拍了不少喜劇，但其實我是一個特別悲觀的人，我對很多事都特別失望，包括對我自己。但是我還得去拍一些喜劇，讓別人覺得這是一種麻藥。我們就不斷地給自己打麻藥，給別人打麻藥。

在我的作品裡其實有個原則是始終沒有動搖的，那就是人道主義精神。我認為人性中最柔軟最溫暖的那些東西一定要在電影裡有所表現。像《手機》裡費墨和嚴守一的那種感情，這個我覺得是一貫的。《唐山大地震》是我把一貫推崇的人道主義推向了一個高潮，我相信這個電影能夠喚起人們內心深處的善。你會哭，而且哭完了之後，你心裡是暖融融的。不是哭完之後心裡頭徹底的悲涼，涼透了。後者我覺得沒準電影節喜歡那樣的，但我覺得太不自然了，我要拍這樣的東西，就特別違背我的良心和願望。

三聯生活周刊：前面你說到這個時代沒有「是非」——我想起王朔當年說「我是流氓我怕誰」，這曾影響過很多青年的價值觀。你的語言風格和價值取向也曾經深受他影響？

馮小剛：這個話是有環境的。當時他很紅，成名了，樹大招風。很多人在這種情況下必須咬着牙扮演着名人的角色：扮演大度和包容。王朔非常直率：你還別把我當回事，我還就不演這名人了。我們現在老說，你是公眾人物，怎麼不能說你啊？你就是被消遣、被娛樂的。你沒有隱私，你家裡的地址可以被曝光，你的電話號碼可以被曝光，你身份證可以被曝光，你不許急，因為你是公眾人物。很多公眾名人就真的上了這個套了，於是就讓人由着性地消遣

你。王朔就説，少他媽來這套，你別把我當名人，我是一個流氓。一個流氓幹什麼樣的事都是對的，一下變被動為主動，所以你看媒體很少去招惹他，因為他也沒有什麼希望要跟你合作從你那獲得什麼。我們不是，我們拍個電影，你得跟媒體合作，你得宣傳，媒體把你當成一個資源，輕易不會把你徹底弄得不合作了。那麼媒體小打小鬧，你也不敢跟媒體徹底翻臉，它是一個互相利用的關係。王朔他想看什麼呀，我不利用你們，你們可以一點好臉都不給我，反過來説我也掌握了不給你們好臉的權利，是吧。你別把我當人，我也別把你當人，咱互相都別抱幻想。這是他的一個方式。我覺得是這樣，你無所求的時候，無慾則剛啊，是吧。我其實羨慕他這樣的，但是你真得做到敢於放棄，你才能夠把這步棋子「啪」一下放在這裡了。不是的話，這步棋又拿回來了。為什麼？有求於人。

三聯生活周刊：你剛剛請王朔寫了《非誠勿擾 2》的劇本。你覺得他的哪些東西是一直到現在你都很欣賞的？

馮小剛：想像力啊。這個事對他來説不是個沉重的負責的事，不是個壓力。他看《非誠勿擾》覺得挺好玩的，他原來不是很愛看這類片子，但看了覺得挺好玩，還能寫

得更好玩。我説那你弄一個？行啊。咱就當玩唄，咱倆一塊。

其實王朔是很坦率的人，他説話一針見血，但他是挺善良的一個人。他表現得有攻擊性全是因為自我保護。

三聯生活周刊：時代在變化，電影技術一再刷新，有什麼是觀眾永遠都希望看到，不會丟棄的？

馮小剛：我認為是感情。你要有孩子，你就疼愛你的孩子；別人幫助你了，你心裡會有感激之情。這些我覺得是人類長存的，他是一個人本能的正常反應。其實電影如果能夠把這種人的正常的世俗慾望表現出來，大家就挺有共鳴的。怕的是你反應的完全不是正常人的情感，大家説，他為什麼這樣啊？

三聯生活周刊：介不介意有人將你稱為機會主義者？

馮小剛：我不介意，這沒有什麼。包括機會主義，我都不認為是一個不好的詞，我覺得這説明我很敏感。這 10 年來，從我拍電影到現在這十二三年了，我覺得我的電影用嬉笑怒罵的方式，記錄了這個時代一

| 《唐山大地震》拍攝現場

點一點的變化，這時代的變化，從我的電影裡都能看出來。藝術創作不正是要從生活裡頭來麼？比如手機，生活裡的手機在哪兒。肯定要非常敏感地捕捉到這點。

三聯生活周刊：你認為記錄時代變遷是電影導演的責任之一麼？

馮小剛：我只是不知不覺做了這麼一件事，我其實特別反對觀念先行。我拍電影的時候，我們沒辦法去想，這電影的意義有多大，我們面臨的特別具體問題就是，這樣一個結構行不行？這樣一個人物關係，一直平行着行不行？要有交叉，要換位。然後情節要往前走，故事要往前推進。其實導演要把東西拍好，要把所有的注意力都放到這上頭去。

三聯生活周刊：華誼這次給你安排的宣傳點是「國民導演」。

馮小剛：這宣傳就是找一堆的說法。這回找到什麼，下回再找。其實翻譯成普通話，就是老百姓的導演唄，它就是一個噱頭。

三聯生活周刊：你的電影一直關注城市平民生活，這是有意為之，還是和自己的出身背景有關係？

馮小剛：文如其人吧。我只能表現我熟悉的生活，我熟悉的人物和感情。《集結號》裡的穀子地，那個人物和他的生活我並不熟悉，但他作為一個平民老百姓，心態我是熟悉的。

三聯生活周刊：社會在變化，大眾也分很多層次時，你站在哪一邊？

馮小剛：我站大多數人那兒，我希望我的電影從情感上能和大多數人相通。少部份人我顧不了，因為我跟他們沒有通道。

三聯生活周刊：有時候人數眾多不代表他們的意見和判斷就是正確的，比如網絡暴民。

馮小剛：我遇到過這樣一件事，我參加一個反盜版的演出。我跟張國立站那兒，張國立主持，還有楊瀾。我要上台，張國立想墊幾句話：我們今天的主題是反盜版。我問你們一句，在場的觀眾你們看不看盜版，一萬多人異口同聲，我看。國立說，哎呀，我真是沒想到——我也沒想到，當時我會覺得，中國是個沒有是非的民族，而沒有是非的民族是不值得尊重的。

可同時，我覺得網絡上的人不能代表大多數，到網上發表評論的好多人是生活中有

好多不如意的事，他就找一個渠道，我就罵你，我就不跟你講理，越沒道理他覺着越痛快。但你不能由此來斷定大多數老百姓就是這樣的。

三聯生活周刊：感動，宣洩，哭泣⋯⋯如果有人問你，哭泣是否代表情緒化，代表脆弱，對現實無能為力，只能傷感和逃避，你會怎麼回答？你認為你的電影能對社會現實形成一種干預麼？這種干預是有力量的麼？

馮小剛：這樣去思考問題的人，和我不是一種人。「走心」，怎麼可能不干預？批判不一定能在人心裡蕩起一層層漣漪，而感情的力量可以。我的電影從不掩飾真情流露，但也並非對現實沒有觀察和批判。《一地雞毛》、《手機》，都是走心（編按：指討論普通人情人性）的片子，也都具備對現實的批判。只是我的批判並不是「用刺刀刺」，我不喜歡也不希望看到「人頭落地」，那有違我的本性。我是一個善良的人，善良不意味着脆弱和感傷，我相信善良也是有力量的。

三聯生活周刊：兩年前做你採訪時，你說，希望有一天自己拍點喜歡的藝術片，不用要很多人喜歡。

馮小剛：其實我覺得，我可能真的做不到。就算我非常自由，我完全可以掌控自己的時候也做不到。我認為拍藝術片的人他們善於割斷和觀眾感情溝通的聯繫，而我本能地要把一個堵塞通道扒開。我的電影一定要和觀眾建立一個溝通渠道，這是我的本能。

我怎麼可能比觀眾高端呢，我比觀眾水平高？我比觀眾對生活的人生深刻，我比觀眾有智慧⋯⋯如果你這麼想的話，你首先是一個非常愚蠢的人。但真的你看，很多導演，他們都這麼認為。然後你經常可以聽到他們說，我不願意拍一些迎合觀眾的電影。這句話是什麼意思呢？他是這樣的感覺。我高你低，他才能説出這樣的話來啊。這兒在座的都是觀眾，怎麼就説您比人高啊？要説對生活的認識，誰比誰更膚淺啊？

三聯生活周刊：錢對你來說還有誘惑力麼？

馮小剛：有啊。你問問李嘉誠缺錢不缺錢？錢確實能做好多事。你比如說我原來是畫畫的，可我的技術沒達到我欣賞的那些畫家的水平。我很想有一個自己的美術館，這樣我能收藏他們的作品。這可不是小錢能做到的。再比如說，好多人需要，你給

他一點幫助，他會特別開心。你要有錢可以幫助他，可以讓他開心。錢哪，什麼時候都是有用的。但是你真的是不能成為它的奴隸，主僕關係顛倒。它是為你高興的，你不能最後成了為它掙命的。

三聯生活周刊：大家都認為，到 2010 年底，中國電影票房會突破 100 億元。你認為當數量到了一定級別後，中國電影還需要突破什麼？

馮小剛：首先我覺得票房 100 億元是個好事，它是個絕對數字，絕對數字都特別低就沒什麼繁榮好談了。同時你得知道投入多少。你說投入 120 億元拍電影，然後掙 100 億元，這他媽不行。有時候媒體報道一個電影，說它「破億」了，但是你得先知道它成本多大。當然我覺得中國電影在一個蓬勃的成長期，我也很驕傲地認為，我對中國電影市場的這種蓬勃成長起到了一個領軍的作用。這個我就不謙虛了。

但是我確實覺得應該更豐富，應該滿足不同人群的需要。哪怕一小撮人群他有這個需要，其實你也要有相應的他需要的作品出現。至於你說限制，我們的國體決定，肯定是有限制的。但是我覺得其實還是在往前推進，推進的速度或許不是很快，但

總之，整個是一個潮流，在往前走。我們過去基本上跟世界大家庭是割斷割裂的，現在就是說「啪」，吸鐵石把這吸上去了。就像有時候這個，「啪」吸過來了，現在還浮在外頭，貼着，得慢慢融進去。這融的過程可能挺長的，我不知道我看得見看不見。

（原載於《三聯生活周刊》2010 年 29 期）

| 葛優在《讓子彈飛》裡扮演縣長

影帝葛優

2010 年 12 月，陳凱歌、姜文、馮小剛，三大導演，三部風格迥異電影，都選擇葛優為主演（編按：分別指《趙氏孤兒》、《讓子彈飛》、《非誠勿擾 2》），這本身就已經構成了我們敍述的一個起點——三大導演都認定了葛優對角色獨特的詮釋能力，不擔心自己片中之葛優會被他人片中之葛優所影響；或者說，三大導演都寧肯因自己片中葛優的影響力，犧牲他人片中葛優可能會給自己片中葛優帶來的影響，他們都堅信自己之葛優能超越他人之葛優，這就不僅是一個演技問題了。正是它迫使我們去追究——葛優對中國電影觀眾，究竟意味着什麼？

對一般觀眾而言，葛優的表演始自電視劇《圍城》中的李梅亭。那實際已經是他創造的第二個角色——此前 4 年，1987 年，他已經在電影《頑主》中，將王朔所要承載的一個誇誇其談的小人物的悲歡表現得淋漓盡致。應該說，李梅亭是他更深入去觀察角色的一個新的開端——錢鍾書筆下這

個本來蠅營狗苟的吝嗇角色，到了他身上，就有了本是落魄中人，為自身生存又可惡、尷尬着的一種辛酸，一個極次要角色，就有了甚至比小說中這個人物更多的內涵。

由此，《編輯部的故事》、《活着》，讓越來越多的觀眾感覺到了他所特有的那種氣質——以一種表面的俏皮或自嘲，衛護着在眾多外來壓迫下自己內心的脆弱；在所經歷的各色各類灰暗人生中，盡力扮演出哪怕是偽裝來的逆來順受。這樣一種角色，可能正是這 20 年，大多數人生活的某種縮影——大家都感覺需要一種能衝破重重壓迫，嬉笑怒罵地宣洩着的輕鬆；在這輕鬆之後，又需要一種再回味自己真實的社會角色，又無力抗拒它的壓迫與壓榨，無法排遣的悵然辛酸。

葛優之能連續那麼多年打動人心，可能正因為此——這樣一個社會，極端的貧富分化，越來越多的人從他塑造的角色中獲得了這樣雙重的宣洩與感傷。這 20 年，他可

｜葛優

能正因為此而成為一種主流形象：他寬厚着，款款憨笑着，不知所措與茫然若失着，自我消遣與自我解脫着，以一種真實的笨拙，給大家以喜興，在喜興中給大家以撫慰，在撫慰中又讓大家去體會他的生態，為它感傷。大家從他的蹙眉漏齒間，學到了一種擺脫沉悶的生活態度；反過來，又從這種生活態度裡，感覺到喜悦，回味到辛酸。從一個角度，感覺他表現的不是喜劇，是悲劇；從另一個角度，又感覺他表現的不是悲劇，是喜劇。

由此，我們討論的，實際是葛優與觀眾之間的這樣一片社會土壤。當假大空的英雄佔據中國銀幕的這一頁翻過之後，葛優成為影帝的這個事實，從某種意義，正是中國社會一種進步的體現——從虛偽的大人物的人生回到真實的小人物的人生，我們從這樣的人生中得到的感悟、這樣的角色與我們的生活之間的共鳴，要真實得多。

從這個意義，影帝葛優對於中國電影史的貢獻，遠遠超越了藝術本身的價值。

葛優與他的敍事

「沒有人像葛優，在鏡頭前有這樣一張臉。」導演黃蜀芹在電話裡説起 1990 年拍攝電視劇《圍城》時，從攝像機裡第一次看葛優演戲，這個當時還沒有什麼名氣的演員就給她留下太深的印象。她預感到他將成功，不過這種成功最終還是超過了她所想像的程度。20 年過去了，這張臉現在無可置疑地是中國最有票房價值的面孔——在 2010 年這個歲末，他同時擔綱主演了 4 部大片裡的 3 部，佔據了內地所有院線的年底黃金檔期，成為導演姜文、陳凱歌和馮小剛都要攥在手裡才覺心安的票房號召。

文｜曾焱

與角色和解

僅以際遇和天份來解讀他的成功缺少足夠的説服力。在他和電影之間，試圖尋找任何觀念性的呼應和連接也顯徒勞。他沒有受過表演的學院教育，無派無別。從王朔電影《頑主》開始，到第五代張藝謀和陳凱歌，再到馮小剛的賀歲片，他從來沒有追隨或抗拒過什麼趣味，在中國電影走向藝術和娛樂的商業化過程中，卻成了每個標誌性階段都貼合的表現載體。沒有人會反對，《活着》讓他成為戛納（編按：康城，下同）影帝，達到了他自己可能難以逾越的表演高度。他自己也説過，從法國回到香港的時候，覺得腰桿都直了。但對於內地

觀眾，這部從未公映過的影片獲獎與否，並不影響他們和葛優「相處」的方式。在1994年以後，葛優身上好像被賦予了一種奇特的、在其他演員身上沒有發生過的二元並立：在觀眾眼裡，「戛納影帝」是葛優獲得的一個角色，而那些他們熟悉的角色才是葛優本人。

趙寶剛評價馮小剛電影的一段話，也許可以給我們部分解答，為什麼20年來葛優一直身在巔峰：「他所有的喜劇都是溫暖的，給人帶來愉快的，正是因為這一點人們才喜歡。」這麼多年，觀眾已經接受了這樣一個無傷害性的男人形象：冷面熱心，有點小壞，反應慢半拍，心裡特明白。這是角色和觀眾一起製造出來的葛優。角色是他的面孔，又是一道防線，將觀眾通常對明星所擁有的窺看願望阻擋在現實的界域之外。有意思的是，這種阻擋通常是和善、禮貌甚至令人感覺愉快的。葛優接受採訪時經常有問都答，在關於演戲的話題之外，觀眾甚至瞭解他的每一個家庭成員，熟知他和妻子的婚戀故事，認可他對父母的孝順，同情他失眠……所有這些，反倒讓葛優這麼多年都可以站在安全距離之外，和觀眾保持着有克制的親密。

為人處世是中國傳統談藝者所特別看重的。

在老輩藝人裡，梅蘭芳是常被援引的例子：「四大名旦」裡唯有梅蘭芳獲稱「一代完人」，他藝術上的成功，在某種程度上正是以在做人上對自己的求全責備來成全的。葛優就屬於求全的一路，用馮小剛的話來說，「為人民服務的態度很端正」。

但他承認自己活得很累。「演員吧，往好裡說，人說你是表演藝術家；但往最不好裡說，人說你是戲子。我是這麼想：如果你給自己定成藝術家，那麼有人說你是戲子的時候，你得扛得住，心裡能承受就成。我呢，給自己定一個標準，就是戲子，當有人說我是藝術家的時候，我也別暈了。這很重要。」他比很多同行都更清醒。

朋友們看葛優，對人對事有一個「敬」字。所謂「敬」，在中國的精神傳統裡面，指的就是精神貫注的最高狀態。

從《頑主》之後，葛優和中國電影環境的每一次改變始終表現得貼合。當中國電影走向藝術和娛樂的商業化結合時，葛優成了各個方面都最能接受的載體。相對於上世紀八十年代觀念性的激情和衝突，九十年代的中國人接受了社會變化，開始尋找自己的位置，並和無力扭轉的現實設法達成和解。其間中國電影文化一如整個中國

社會文化，先鋒性、前衛性、實驗性因素在九十年代急速消退，轉而為現實和溫和。葛優從代言消解一切的「頑主」的面孔，幾乎了無痕跡地完成了轉換，成為新現實處境中一代人的面孔。在第五代導演夏剛執導的《大撒把》裡，葛優把日後助他立於票房不敗之地的分屬兩個時代的角色特質成功地嫁接到了一起。憑藉出國大潮中「留守男士」顧言這個角色，葛優獲得了1993年的金雞獎最佳男主角，這是他的第一個影帝加冕。

他被「楊重」激活了

1988年，峨眉電影製片廠的米家山拍了《頑主》，這一年一共有4部王朔的小說被搬上銀幕，被稱為「王朔電影年」：《頑主》、《輪迴》、《大喘氣》、《一半是海水，一半是火焰》。米家山回憶説，他曾預言這幾部影片上映後，這批青年人的形象肯定會引起社會的關注。我們現在回過頭來看，被關注的其實還是《頑主》，另外3部影片沒有產生預想的影響力。那3部影片的主演——雷漢、謝園、羅鋼，形象都要比葛優好，但即便在當時他們也沒有像葛優那樣被觀眾喜歡。

每個人都有屬於自己的命運爆發點，葛優的爆發點就是《頑主》。他被「楊重」（編

按：《頑主》主角之一，由葛優扮演）激活了。在跑了10年龍套之後，葛優的現場表現力第一次有了合適的釋放空間。1985年他在電影《盛夏和她的未婚夫》裡面也演過一個好學上進的小角色，在傳統的表演框架裡面他顯得相當拘謹，毫無光彩。但在《頑主》劇組，據米家山回憶，葛優在鏡頭前放鬆自如的狀態到了令搭檔頓感壓力的程度。米家山記得很清楚：「張國立、梁天和葛優3個人在表演上實際是暗中較着勁的。當時劇組租了一個小單位的公寓樓，導演和主演都住在頂層，白天拍戲，晚上回來就討論。國立在上這部片子前，一直是走正劇小生的路子，回來看完樣片，他心裡就急，找我説，怎麼演着演着就覺得力不從心呢。國立是好演員，但當時我們拍戲的路子確實讓葛優更加如魚得水。」後來進《圍城》，導演黃蜀芹對他的印象也是「平時比較謹慎，話不多，很收斂，但到鏡頭前他很放鬆」。

《頑主》成了葛優表演路上的奠基之作，雖然演員表上他排在張國立、梁天之後，但3個人裡面只有他得了1989年金雞獎提名，而且是最佳男配角的唯一提名——馬曉晴和他一樣，是最佳女配角的唯一提名。兩個獎項最終都空缺了，但米家山説另有原因，與葛優、馬曉晴的表演無關。在《頑

| 葛優和《編輯部的故事》劇組

主》裡面,「替人排憂,替人解難,替人受過」的于觀、馬青和楊重,表面上和其他王朔小說裡的人物一樣玩世不恭,但觀眾更多感受到了他們內心的迷茫和善良,特別是葛優演的楊重,成了在中國銀幕上一類從未有過的小人物形象的開端,他是4年以後《編輯部的故事》裡的李東寶,5年後《大撒把》裡的顧言,10年後《甲方乙方》裡的姚遠,20年後《非誠勿擾》裡的秦奮。

中國影帝

葛優認為35歲是他的幸運年,這年他演了《活着》,幫他拿下戛納影帝。葛優個人的幸運年,放到中國電影的大環境下放大了看,卻正是中國電影的一個關隘。關於這一點,可能要在四五年後和馮小剛攜手打造中國內地市場第一部賀歲片《甲方乙方》的時候,葛優才真正有所感受。

1993年1月,在鄧小平「南巡」講話之後,廣播電影電視部出台了《關於當前深化電影行業機制改革的若干意見》,獨家經營、統購統銷的電影生產流通模式被打破,各電影製片廠開始經歷前所未有的震盪。1994年,廣電部、電影局授權中影公司每年引進10部「基本反映世界優秀文化成果和當代電影藝術、技術成就的影片」,

並以分賬方式由中影公司在國內發行,這是海外大片的最早引進。歐美電影進來,最直接的結果就是為國內觀眾的欣賞路徑帶來觀照,刺激了中國電影市場,也開始試探大片操作。1995年,國產片按照大片的方式開始以票房分賬的形式發行,《陽光燦爛的日子》、《紅櫻桃》等影片在市場上初步顯示出與海外大片對抗的願望。在1995年以後,一方面是主旋律文化開始作為一種邏輯支配着中國電影的基本形象。與此同時,中國電影要敘述自己的生活和情感方式,試探自己的市場,古裝片於是在這樣的騎牆狀態之下成為主旋律之外的另一種邏輯。在2000年《臥虎藏龍》得了奧斯卡獎後,《英雄》、《十面埋伏》、《無極》等將古裝大片的跟風推到了高潮。

葛優最早加入了這一輪古裝大片拍攝,又在它尚未達到高峰的時候迅速退出。1996年,從戛納回來後只拍了一部爛電視劇《寇老西兒》的葛優接拍了《秦頌》。他努力嘗試轉型,但顯然沒有找到感覺,結果就是在《夜宴》之前,他沒有再接過任何古裝片的角色。1997年,葛優回到「大荒誕、小真實」的喜劇,和馮小剛拍了《甲方乙方》,投資600萬元,票房3,600萬元。與10年前的《頑主》一樣,葛優被第二次「激活」,開創了一個賀歲片時代。再過

了 10 年，有記者問他連拍了 5 部賀歲片，是不是要改變了？葛優説不改，捨不得馮小剛為他帶來的票房。其實葛優心裡應該特別明白，他得做中國影帝，接中國社會文化的地氣兒。

從《頑主》到《非誠勿擾》，這一系列的葛優式人物，沒有一個不是在和中國人的集體社會心理發生即時映照。《頑主》的八十年代，中國社會剛剛改革開放，就像影片裡一組空鏡頭搖過的城市景象，已經有保姆市場、鞋帽貨攤，有霹靂舞星和時裝模特，人們不再像過去那樣能夠被明確界定為某一種典型，正茫然地在一片混亂中重新尋找自己的位置，人的內心變得複雜和模糊，干預別人內心的那種權力尤其變得可憎和荒唐。「我們對別人沒有任何要求，就是我們生活有不如意，我們也不想怪別人，實際上也怪不着別人。」——于觀、楊重這種小人物的流行，正是對片中父親和德育教授所代表的荒唐權力進行的軟對抗。影片藉于觀之口説出了這種觀點：「我怎麼就這麼不順您的心了？我沒殺人，沒上大街遊行。……非得繃着塊兒，一副堅挺昂揚的樣子，這才算好孩子呢？累不累？我不就庸俗了點嗎？」

到《大撒把》，大小人物都陷入了強烈的生存危機心理，在重組的社會結構中忙着為自己找到一個安身之地，影片表現的出國潮就是九十年代早期最典型的中國社會心理背景。葛優飾演的顧言不再憤怒和挑釁，從調侃社會轉而調侃自己，只想在一片不安定的浮躁中找到一個安靜角落。

比起《甲方乙方》和《沒完沒了》，《不見不散》更像是在《大撒把》和《非誠勿擾》之間完成的一個時代轉換。從劉元（《不見不散》）混在美國，到秦奮（《非誠勿擾》）回北京過日子，當初的「出國潮」已經變成今天的「回國熱」，秦奮的海歸身份和徵婚狀態，又楔入了中國社會的時尚話題。葛優的角色有了一定的社會身份，安居樂業了，但他們仍然是滿心困惑的小人物，在奔自己那點幸福的路上兜兜轉轉。

與古裝大片相比較，比如《夜宴》，這些角色於葛優顯然是更有底氣：敍事框架是荒誕的，卻每一個都透着生活真實，演起來心裡踏實。「國內的觀眾還伺候不過來呢，還管他國際不國際的。」葛優的話看似戲言，也出自內心。

「游於藝」

中國有「游於藝」的傳統，實則也貫穿了「人能弘道」的精神。葛優的電影，給人

的印象很固定，但葛優還是提供了一種比同類型演員更中國元素的氣質，從他的表演到他的為人。

葛優身上，有過去傳統老藝人的味道，講究做人處世。「人品，説到底就是人際關係。葛優是個總願意替別人着想的人，在劇組裡，他替服裝想，替化妝想，大家都喜歡他。」米家山説。在《頑主》之後，米家山和葛優只合作過一部電視劇，等再碰到，他已經是大腕了。前年春節，米家山收到葛優發來的一條短訊，祝他新年快樂，説自己能走到今天，和當年的《頑主》分不開。米家山將短訊一直保存着，他説：「二十多年了，還能發這樣一條短訊，對人保持一份尊重，我很感動。」

1995 年拍周曉文的《秦頌》，是葛優從戛納拿了影帝回來以後接的第一部大戲，又是和姜文搭，記者一撥一撥跟到劇組去採訪。他被折騰夠了，忍不住跟其中一撥記者抱怨，如果不是哥們兒介紹，他就不接受採訪，因為以前的事兒説了有 100 遍了，一點新鮮感沒有。在説這些話的時候，那位記者描述葛優，「語氣和態度都是很溫和的」。

也有不高興的時候，但他能忍下來，用自己的方式。葛優跟人説過一件事：有一回

在石家莊，他被觀眾圍住了，大家爭着和他握手，握不上的就拍他的光頭，疼得他心裡直上火，換其他明星可能就翻臉了，可葛優在心裡給自己找了一台階，「可能人家也是高興，『啪』給你一巴掌，他那就有幸福感了。」得了戛納影帝后，葛優接了一部電視劇《寇老西兒》，結果被某次觀眾評選評成當年最差男演員。葛優每次接受採訪説到這部戲，都自認演砸了，但他也安慰自己，「好像這圈裡還沒有誰沒失敗過」。只是從此以後更謹慎，沒再輕易接拍電視劇。

葛優和梁天、謝園是好朋友，差不多同時成名，再加上陳佩斯，被稱為四大笑星。「葛優用功，對自己選的路執着。梁天、謝園，後來都變了路子，做導演、當製作人，但葛優沒有變過，安於走這樣一條路。」導演米家山對本刊這樣評價他們後來的落差。1987 年，謝園主演了陳凱歌根據阿城小説改編的《孩子王》，1988 年又因為在滕文驥導演的《棋王》中有出色表演而獲得金雞獎最佳男主角。在八十年代尋根小説成為中國文學主流的時期，這兩部電影曾在藝術圈內引起過大討論，謝園的演技也被稱讚富有中國意蘊。但在《大喘氣》後，謝園沒有將自己的表演像葛優那樣拉出一條線索，影片拍了不少，給人的感覺卻是

在九十年代初即戛然而止。到葛優 1993 年拿下金雞獎最佳男主角、1994 年在戛納又是最佳男主角，他和其他三人就已經拉開了距離。這樣的話題肯定是敏感的，可難免要被人拿來比較，葛優回應得很實在：「這個麼，也有個機會的問題，有時候一步趕上了，步步都趕上。」但他也不是光說謙虛的，也有他堅持的，接下來他坦言自己對劇本很挑，不是什麼活兒都接。有人讓他評論合作過的導演，他首先挑明了這是容易得罪人的事兒，但他還是有自己的方式來回答：「如果你換個方式問『哪個導演你覺得最好』，那我就說張藝謀，因為他讓我得了戛納獎。」

說不清從哪個劇組開始，周圍的人開始叫他「葛爺」。米家山說，葛優是個很謙卑的人，電影電視是集體勞動，大家在一起做一件事，都想把事情做好，但他一定用的是讓大家都能接受的方式。葛優的說法是自己害羞，進劇組先得跟所有人都混熟了，熟了才好演戲。趙寶剛呢，評價葛優是一個自己不緊張，也從來不讓別人緊張的人。「這個人說話辦事首先不會讓你難受，而會讓你很舒服、親切，這是他為人處世的觀念。但是他有個堅定的信心，雖然是和藹的態度，該不上的戲絕對不上，該上的戲絕對上，他是心裡有譜的人，在藝術上

是個比較認真，比較執着的人，比較較勁。必須把東西弄懂弄通才去演，他要想明白，想通才去演。」他們拍《編輯部的故事》，現場會出現一些詞，比如說，當時劇本裡有句話叫「時傳祥的時代已經過去了，你都變成石女了」。趙寶剛說葛優開始死活不肯這麼說，「第一他不願意這麼擠對人，說呂麗萍是石女，呂麗萍也不願意自己是石女，倆人就說要刪掉，趙寶剛就給他們講道理，說這裡面必須用個典故來說明，此時此刻覺得這個典故既幽默又準確，我現在找不到更合適的典故來說這個問題，這倆人也找不出這個典故，我就說你就聽我的沒有錯，這個是文學描寫，也不會損傷什麼。他覺得有道理，才這麼演了。」

在葛優身上，也有自我保護的一面。馮小剛說：「優子和我的性格非常不一樣，他是個內心非常冷靜的人，他是個防守型的——你別招我，我也別招你。要有什麼事他是先往最壞了想——這事兒是不是一個坑啊！是不是誰給我下的套兒啊？實際上他心裡不容易讓你煽惑熱了。」為《手機》宣傳的時候，葛優透露自己對手機的態度：不存什麼號碼，不接陌生人電話，基本不怎麼開機。

趙寶剛對本刊說：「八十年代以前，葛優

在那個時代可能只能演匪兵甲匪兵乙，隨着文藝改革開放有了更多的機會，但憑什麼這麼多演員沒有獲得這個機會，他獲得了機會？跟他自身的表演狀態有關係。最終影視演員的發展道路就是如何讓製片商和導演們發現你，看到你的優勢，給你角色，同時你也要很好地完成角色，有人獲得了也未必能完成。」

（實習記者魏玲對本文亦有貢獻）

我笑他人看不穿

文｜孟靜

「是你呀」

十幾年前，當電影中馬曉晴撫摸着他的腦袋說：「熱鬧的馬路不長草，聰明的腦袋不長毛」時，人民就把葛優當了自家的兒子，似乎雙方達成了某種默契，互相逗樂，用嬉笑忘記生活的不快。因此，即使葛優犯點小錯也是人民內部矛盾，何況他是那麼謹慎，用趙寶剛的話說：「厚道人，說話辦事不會讓你難受，而且讓你很舒服，他為人處事的哲學觀念就是與人為善，說修養吧稍微有點高了，說油滑又有點低了。」葛優這種特質極其吻合中國人的價

值觀，因此群眾特別拿他當自己人。有次他喝了酒開車，被警察攔下了。警察一看，說聲「是你呀！」親自開車把他送回家。

葛優用自嘲、靈敏、小心翼翼把自己的形象調劑到最佳狀態，他充份領悟了「過猶不及」的含義，無論工作或是生活，總位於最安全的界限之內。馮小剛在《我把青春獻給你》中曾講過：《紐約時報》約葛優採訪，他推托說要給父母買地板革，馮小剛勸他，正好趁此機會揚名國際。葛優卻認為，他並不打算混好萊塢，讓外國人知道他做什麼。

這種踏實的實用主義一直貫穿着他的人生，當他的媽媽施文心、北影廠（編按：北京電影製片廠）的一位劇本編輯想為葛優寫一本傳記時，他並不情願。葛存壯（編按：葛優的父親）回憶起那段時，告訴本刊記者：「老伴年齡大了，出於感情上的需要，再說出書熱已經過去了，妹妹葛佳二十多歲就離開家，想以母親、妹妹的角度寫葛優。」拗不過親人的情感需求，葛優勉強同意了。他為這本書起名《都趕上了》，自謙運氣決定自己走到今天，而同時期出道的大伙如大浪淘沙，唯獨他留在了浪尖。

| 葛優在《卡拉是條狗》中的劇照

童年

葛存壯和施文心住在北影小區的一套普通住宅裡，對面的窗子是另外一套兩居室，統戰部分配給葛優的房子，但他從沒有住過，現在堆滿了雜物。葛佳早早出國，老兩口和保姆以及一隻名叫卡拉的狗生活在一塊，最近家裡增添了一名新成員，葛優養了一陣鸚哥，因為常常出差，送了回來。

對於父母來説，成年了的子女其實是非常陌生的，遠不如子女的朋友知道得多。在葛優青春期最關鍵的時間，正趕上「文化大革命」，葛優和妹妹被托付給鄰居。兩代人的感情建立期起始於葛優報考文藝團體，所以每次採訪，葛存壯都會説，那些事講過很多遍了，但他還是忍不住按照自己的邏輯把一切從頭複述，尤其是考學的點點滴滴。

在父母和鄰居眼裡，葛優內向、溫順。葛存壯從來不打他，但他永遠很嚴肅，有事沒事就找葛優談話：「你過來，坐那兒！」葛優戰戰兢兢坐下。「最近你在學校怎麼樣？淘氣沒？值日、掃地、擦玻璃認真一點！」中學時他又換一套磕兒。等葛優插隊時，他會教育説：「要聽貧下中農的話！」

同學眼裡的葛優也是不起眼的，劉長橋從幼兒園時期就和他是同學，葛優會拉點胡琴，學習成績不好不壞，談不上愛好文藝，北影廠是名人院，好幾個同學是明星後代，葛優在其中屬於默默無聞型。

葛優在家中非常老實，從沒讓家長煩心過，唯一一次反抗是把父母的鋼筆、墨水瓶、筆筒整整齊齊排放在地上，以表示不滿。施文心讓我們看一幅照片，葛優蹲在幾頭豬中間，非常入神地守着牠們。葛存壯笑説：「他注定要當豬倌的。」葛氏夫婦在大興幹校勞動，葛優兄妹去那玩，游泳、抓蛤蟆，別人把蛤蟆剝皮，他只敢看着，絕不動手。

「他小時候大概十一二歲的時候跟我們家正好是一牆之隔的鄰居，那時候住的是筒子樓，就是一個很長的樓道，一間一間的房子，正好他們家和我們家合用一個廚房。」導演黃健中回憶，家裡在公用廚房裡養了隻母雞給夫人金萍補身，葛優每天都去和雞玩，殺雞的時候，他號啕大哭。

他不敢坐飛機的毛病全國皆知。「我就恨，這點你不如你爸爸。」葛存壯多次和葛優宣傳火車也會出事故的，並且問他：「坐火車累不累？」葛優回答：「提速了。」

| 年少葛優和母親

黃健中眼裡葛優文靜靦腆，怎麼也想不到他能當演員。可在黃夫人金萍的印象中，他並不內向，膽子也不小。某天她聽到葛佳爆發出一聲哭喊，過去後聽葛優憤怒聲討妹妹把酵母片當糖吃，所以打了她。「文革」中葛存壯和另一位善演反派的演員安震江分屬兩派，打過派仗，葛優都看在眼裡。他見四下無人，往安震江的新自行車上撒尿，還把車鈴卸了。

在他成名之後，葛優的同學和葛存壯數說他的「事跡」：上課時腦子裡想着樣板戲的唱腔，突然吼上一嗓子。老看爸爸演反派，他也弄根木棍別腰裡，帶一幫小孩戰鬥，嘴裡喊着「喲西」。葛存壯才明白：他只是在父親面前拘束，如果在家裡看到兒子這麼愛模仿，就不會認為他不是演員的材料。

劉長橋記得他們是 1971 年上的中學，像《陽光燦爛的日子》裡的輕狂中學生一樣，每個班都有極其淘氣的男孩子，葛優的小把戲就顯得很溫和了。他最多趁老師寫字時滑着旱冰鞋在教室亂竄，或者坐在椅上玩青蛙跳，有時躥到暖氣片上，但男生們組織去外校打架，頭破血流的大事是絕對找不到葛優的，因此他被劃歸到「老好人」行列。

「他 face 不行」

施文心是知識份子，葛佳一向成績出眾，考取了北大哲學系，少女時期即成為家中驕傲。相形之下，少年葛優就顯得平凡了。母親常說他是乾巴瘦的小猴，對象都不好找。又逢讀書無用論，黃帥掛帥的年代。（編按：黃帥是文革時期北京的一位小學生，被利用作學生造反派的典型。）葛存壯演過《決裂》中的孫子清教授，就是極「左」思潮的產物，頌揚工農兵上大學的好處。

葛優是最後一批下鄉知青，在昌平的公社裡當了兩年半豬倌，愛護小動物的他也不堪這樣沒有將來的日子。他從小有點繪畫基礎，線條準確，美術字寫得也不錯，父母滿心希望他能報考電影學院的舞美或攝影專業，沒曾想，他提出：我要當演員。

直到今天，葛存壯夫婦對着記者還是感歎當年的走眼。「我的兒子我最瞭解，事實證明：我對兒子很不瞭解。」他們背後商量時說：「小嘎行麼？他有點蔫，放不開，沒什麼大出息。演員要有 camera face，他 face 不行，雖說不難看，也不漂亮，不吸引人。」為了順利回城，葛存壯去公社找過書記，對方支持葛優報考文藝。

一開始，父母只是看着葛優折騰。他先報了北京電影學院，儘管有同事在那裡工作，葛存壯還是沒托關係。一試就被刷下來了，這是葛優從藝之路上碰的第一個釘子。第二站是青藝（編按：中國青年藝術劇院），題目是周總理逝世，老師讓他表達自己的真實感受。葛優哭得一發不可收拾，老師認為他自控能力不夠，只會放不會收。這次考試他偷偷去的，葛存壯事後才知道，他和妻子被兒子的執着感染，當他再考實驗話劇院時，幫他走起了「後門」。

先是找老師輔導，又幫着諮詢。這一次進入到即興小品階段，一位女考生表演「等待」，考官讓葛優上去蒙上她的眼。女孩掙扎着問：「誰呀？放開我！」他就是不鬆手，女孩怒了：「流氓！」葛優手心全是汗，還是不鬆。這次又沒錄取。

葛存壯急了，親自給他講解全總文工團（編按：中華全國總工會文工團）的考試。小品準備的是他最熟悉的「餵豬」，豬是不講豬情的，每當葛優提着桶過來，大豬就會把小豬擠一邊，葛優會拿竿子轟它們，讓小豬先吃。葛存壯認為這是很好的細節，讓他一定要融入到小品裡。這段是他父子有史以來最親密的時期，他們齊心協力，讓葛優終於成了一名演員。直到後來的《半生緣》、《活着》還都是母親向葛優建議接的戲。

他從來不是天才，導演們也這麼認為。與之合作過《卡拉是條狗》的路學長評價説：「他是體驗派代表，有種演員是感覺派，憑天才在演，而他本人的狀態、習慣和男主角相差很遠。開拍前我找了戲裡的原型讓他觀察，後來我發現每次再見面，葛優都會有些變化，他越來越像那個人，從站立姿勢、胳膊擺放，都設計過。」拍戲時有記者探班，轉了好幾圈也沒找到他。

黃健中和葛優合作過一部電影《過年》，這部有趙麗蓉、梁天、馬曉晴等人的群戲裡，葛優的身份是好色的大姐夫，他的戲份不多，但創造了一段經典細節一在雪地上，親人為他介紹弟媳婦譚小燕，他抓住對方的手，一直不撒手。「我很少給演員定向，當時我們做導演都要把鏡頭分出來分切出來的，他説：黃叔，你這怎麼分成一個中近景啊，這個地方你應該分成中景，鏡頭一直跟着我，我握着她的手就不撒手，一直握得她跟着我上了車還不撒手。拍戲現場把我笑得，我覺得葛優是真能想主意，後來我片子拍完以後，我們先拿到密雲農村去放，農民們捧腹大笑。我一想農民是愛看這種戲。後來在城裡，我到電影院一看，也是到這個情節就捧腹大笑。」

有一次在表演協會黃健中講了這故事：「我們讀書的時候，永遠是從角色的性格，從他的小傳，都是分析人物性格為主，很少考慮到觀眾這時候想看什麼。而他們這些演員，就是葛優、趙麗蓉啊，永遠會想到觀眾這時候看什麼。」戲裡葛優需要戴頭套，那個頭套什麼時候被馬曉晴擼下來扔進井裡，也是他琢磨的。「王朔的小説在那個時候的出現，也誕生了葛優這麼一批非常跟平民貼近的演員，他的視覺永遠是跟平民相接近的這麼一個美學觀念上的變化，就表演這個行當而言，確實有一種革命性。」

每個導演提起葛優，都説他是「十萬個為什麼」，用趙寶剛的話説：「有一顆堅定的信心，用和藹的態度，不做無準備演出。」周曉文説，葛優不太會為別人的角色操心，比較本份。

有一份電影《秦頌》的導演周曉文和姜文、葛優對談錄。姜文一般都説：「我看可以這樣。」葛優一般是問句，比如：小高漸離為什麼不怕大漢？樊於期把頭借給荊軻，在今天的人看來是不是太輕鬆了？只要是情節不合理，即使不是自己演的，葛優也會提出來。只是他的表現形式和姜文不同。姜文會追問：秦始皇什麼樣？周曉文説：

就你這樣。而葛優會穿着古裝説：「頭一回演這，沒兜，手揣哪兒？」

他很少正面和人交鋒，拍攝中難免會有爭執，他經常是妥協的那方。《不見不散》的撿錢包他不想演，被馮小剛説服了很久。《沒完沒了》他不喜歡給吳倩蓮打針那場戲，曾提出願意包賠損失。《卡拉是條狗》裡他和丁嘉莉有場床上戲，他很討厭這段，感覺生理上不舒服，也是在導演勸説下演的。

讓葛優提出異議的經常是激情戲，他抱怨過導演們讓他脱，《活着》鞏俐可以穿肚兜，他卻要光膀子；《上海人在東京》，導演讓他穿件透明浴衣，紅褲頭，也令他彆扭。《秦頌》更過份，讓他演的高漸離和朋友的女兒戀愛，強姦＋亂倫，起初他很有顧慮，但又不直説，一場許晴嘴對嘴餵他米湯的戲，葛優讓許晴裝裝樣子，呶着嘴，他做個下嚥動作瞞天過海。

葛優是個異常敏感、察言觀色的人，趙寶剛説他有根藝術的特殊神經。在我採訪之前，他正在咖啡廳和另一個人聊天，見我進來，他似乎感覺到來人和他有關，想打招呼又怕認錯，欲起身沒起。後來那個人告訴我：當陌生人攪動氣場後，葛優就沒辦法集中精神和她談話了，總在走神，他

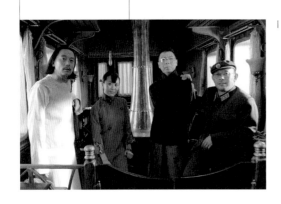

《讓子彈飛》劇組，從左至右：
葛優、劉嘉玲、馮小剛、姜文。

對周圍的氣息變動太在意了。

他對讚美或批評都不會照單全收，也不會把自己敞開得多一點。有些導演如張藝謀、周曉文都說過他的表演有時外鬆內緊，過於收斂，葛優說：「那都是十幾年前的話了。」十幾年來，記者們問得最多的問題就是怎麼「突破」賀歲片遺留的喜劇形象。葛優會忍不住他一貫隨和的形象，回敬說：「我就不想突破了。」趙寶剛和我們開玩笑說：「這是困擾他多年的問題，你們總戳他的傷疤。他一直在求變，挺怕別人說他只能演馮小剛的戲，一演別人戲就沒影響，如果《活着》公映了，大家就不會有這印象了。」他曾經和趙寶剛說：「喜劇不是我強項，我別的也能演！」

正如馮小剛也有類似的煩惱，慣性思維裡他是俗文化的代表，馮小剛也抱怨過：「寶剛，咱是雅人！追求藝術的人！」趙寶剛評價說：「不能把馮小剛稱為高雅文化，他是通俗裡見高雅，葛優的表演也是通俗裡見高雅！這正是他保持到今天的最主要原因。」

普通人

在趙寶剛眼裡，葛優是認真到有點較勁的性格，但他只和自己較勁，所以長期失眠，

這點倒隨他父親，只是葛老爺子是愛熬夜捨不得睡，而葛優是想睡而不得。他從青年時期每天就睡午覺，當趙寶剛為《編輯部的故事》第一次去找他時，就是某個下午，他躺在一堆群眾演員叢中睡覺。張藝謀對他的回憶也是困，精神奕奕的張藝謀聊劇本聊到天亮，看見葛優用一張紙蓋着臉，讓導演分辨不出他到底是醒着還是睡着了。有時夜裡23點，他會往家裡打電話：「我是小嘎，睡了麼？」父母總是很歡喜地等待他回來聊天，直到施文心瞌睡得睜不開眼。

《大撒把》是葛優早期代表作之一，和別的導演一樣，夏鋼對葛優的認識也是「內秀，不善於表達，稍微有些笨拙」。觀眾以為生活中的葛優像賀歲片裡那樣耍貧嘴，夏鋼說：「貧不是他特長，他是吞吞吐吐找不到合適用詞的逗，讓他耍貧他會彆扭。」拍完戲後夏鋼預言：中國男演員有兩個人會長時期佔據高位置，姜文和葛優。

劉長橋一直強調葛優是「普通人」，因為忙，他很少參加同學聚會。1994年同學們在圓明園聚會，葛優很想參加，他自己跑到圓明園轉了一圈，沒找着，晚上又找到班長家。從他考入全總文工團後，很是跑了幾年龍套，那時同學中有做生意發財的，

他更是不顯山露水了。父母很為他的婚事發愁，說他瘦猴似的誰能看得上，還托同學們幫他留意。

通常兒女的情感經歷父母都不大清楚，所以葛存壯回想起來說：「他真正談戀愛，就是他媽在書裡寫的那次吧。」那次只拉過姑娘的手，還是藉着下坡的機會，那姑娘嫌他沒前途又不會說話，吹了。在全總文工團時，他表態想追一位女演員，又沒成功。事隔多年再見面，他還問她：「後悔了吧！」那演員說：「我才不後悔！」

他有很多圈中好友，從早期的梁天、謝園三「頑主」，到個性相反的陳道明。2010年趙寶剛到海南探班，翻出一張舊相片，王朔、馮小剛、葛優與他18年前的合影，他們按照當年的姿勢重新擺拍了一張，除了馮小剛，每個人都發福了。姚晨發微博說：「馮導連衣服都沒換。」那幾天有個劇組工作人員想請葛優看一部小說，馮小剛在旁邊說：「他會這麼答覆你：一二三四五六七。」等那工作人員回來，說，果然，他就是這麼說的。同樣的，葛優也觀察着馮小剛，當有人挖好坑等馮小剛跳時，葛優會提前說：「別跳。」但他也知道馮肯定會跳，等他跳完，會看到葛優站在坑邊樂。

路學長評價說：葛優是兼具草根與文藝氣質的演員，這個文藝氣質是指他有明星光環。採訪時葛優一直叼着一根粗大的雪茄，那雪茄總滅，他要不時地去點燃它。聽人反映說，葛優很不喜歡「葛大爺」這個外號，他覺得土，同時也把他叫老了。他很在意形象，也挺愛美，如果叫他葛老，他就不覺得叫老了。他有他的傲氣和性格，只是盡量斂着，不向無關的人外露。

（實習記者魏玲、童亮對本文亦有貢獻）

（原載於《三聯生活周刊》2010年44期）

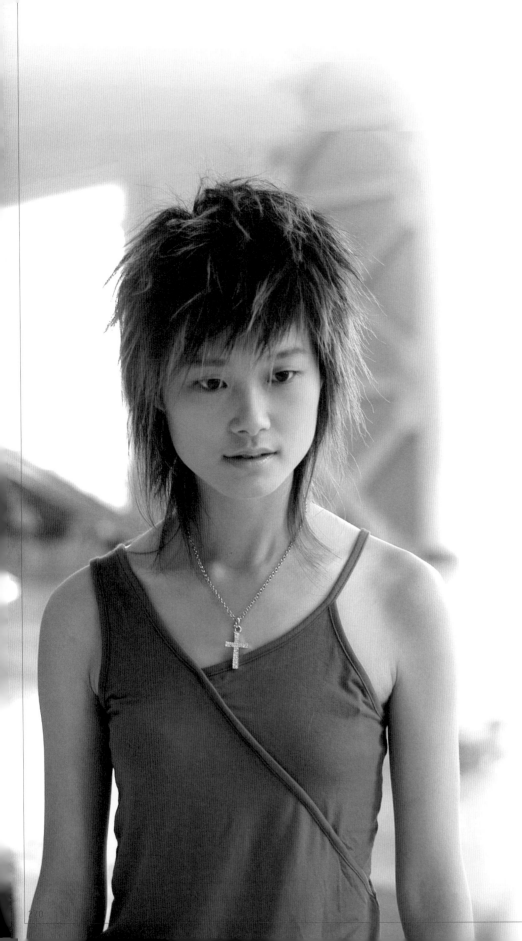

｜李宇春

一個超級偶像的誕生

2003 年，湖南的一個地面頻道——娛樂頻道的策劃班子為了對抗湖南經濟電視台的節目「絕對男人」，製造出了「超級女聲」的前身「超級男聲」，「超級男聲」運作了一年，第一次報名只有 100 多人，但節目開始播出後，每日以 200 人的速度遞增，兩週內有 3000 人報名。當時覺得並不是很理想，於是有了把參賽者變成女孩的想法。2004 年 5 月，誕生了「超級女聲」，2004 年導演彭志堅還為武漢賽區有一萬多人報名而欣喜，到了 2005 年，最少的廣州賽區也有一萬多人，最多的成都賽區有 4 萬人。四川媒體報導說：「太嚇人了！人山人海！」《華西都市報》報道說，記者在現場隨機採訪了 100 名女生，「10 人是在讀大學生，81 人是初中、高中（或職高）在校生」。

2005 年，湖南衛視廣告部比較 2004 年與 2005 年數據（數據來源，CTR53 城市）發現：白天收視率上升 12%，晚間 21:30—22:20 欄目收視率上升 25%。

2005 年，李宇春通過「超級女聲」成為中國的超級偶像。

偶像是這樣煉成的

文｜王小峰

在那些「玉米」（編按：李宇春的 fans）的眼裡，李宇春是這樣的人：乾淨、美好、溫柔、帥氣、風度翩翩、真誠、嫵媚……那麼，現實生活中，這個目前炙手可熱的明星又是什麼樣呢？

李宇春的班主任高雯麗老師回憶她第一次見到李宇春的情景時說:「那是新生報到,她進學校後給我的感覺就像一個皮膚特別好的男孩子,不愛説話。她個子高高的,填表的時候在性別欄裡填上了『女』,這時候我才知道她是個女孩子。」而李宇春在她的聲樂老師余政儀的眼裡又是這樣的:「2002 年 3 月,我在成都考點考試,那年分初試和複試,她唱的歌曲是《擁抱明天》,她給我的感覺讓我很關注她,初試通過了,複試的時候我就還希望能見到她。複試的時候她唱的是劉歡的《千萬次地問》,她的力度、氣勢和表現都很到位,她最後得了第二名。」

李宇春的母親徐聖雲跟許許多多的母親一樣,心地善良,面對眼前的現實,她似乎還在恍惚之中:「不是説就去參加一個比賽,然後就回學校上課,怎麼就成了一個名人了?」從此,這位母親的臉上多了一分擔憂。

李宇春是個什麼樣的女孩,做母親的最清楚,「像我這個歲數的人就説春春像一潭清泉,特別純淨。她踏進娛樂圈,如果能保持住自己的本色,我就對她放心了。她從小到大就特別聽話,特別好帶的一個小孩,我們就是對她生活上的照顧,別的她

沒有給我們添什麼麻煩。」

李家的人都愛唱歌,尤其是李宇春的媽媽,這一點不能不説李宇春從小受她媽媽的影響很大,「她小時候我揹着她的時候她就開始唱歌了,我唱什麼她就唱什麼,那時候她唱歌就像説話一樣唱出來。在長沙,她唱民歌,就比較佔便宜,小時候她都唱過,原來我就愛唱一些老歌。」除此之外,以前李家還有個習慣,每逢週末,全家人都會去唱卡拉 OK,有這樣的一個家庭環境,也讓李宇春萌發了去唱歌的野心。

「高二分班的時候我們就讓她學文科,後來她就想考音樂學院,我説不光是唱歌,還要考樂理知識,我們一開始不同意,最後也只好依着她了。後來她就找了一個老師,一個歌舞團退休的老師,當時老師歲數比較大,不願意教她,結果上一節課之後就覺得這孩子接受能力特別強,老師説考上是奇蹟,考不上是必然的,讓她不要有什麼遺憾,因為太急了,平常就沒學過這些。老師給她補了一個多月的課,當時她信心十足地就想走音樂這條路,我們也沒什麼意見了,就讓她考吧。」考完試後,有人告訴李宇春:「回去等通知,你就是最棒的了。」媽媽説。

現在的李宇春，在母親眼裡，就是一個一邊玩電腦一邊戴着耳機聽歌的人，「她回到家裡就是這些，在家她還常對着鏡子跳舞，她一邊看歐美歌星的碟一邊學着跳舞。」

但是，在李宇春老師的眼裡，她可不是一個想唱就唱、想跳就跳的人。高老師回憶說：「從大一下半學期開始，她父母開始跟我聯繫，感覺李宇春學習非但沒有進步，反而有些退步。因為學校的學生在音樂上都是出類拔萃的人，在高中時候李宇春很顯眼，在大學這個環境就顯不出來了，所以她有點失落感。因為她從來沒有接受過系統訓練，以前她一直是在模仿，基礎比較差。她的聲音雖然有特色，但在舞台上比較僵，不活躍。」

曾經當過兵後來做鐵路警察的父親非常關心李宇春的思想波動，希望老師能幫助她走出困惑。而余老師認為李宇春總拿自己跟別人比，很多老師都是按傳統觀念教學的，而李宇春恰恰是個有特點的學生，按傳統標準，她就會顯得很弱，所以就影響到她的情緒，總覺得自己不行。上鋼琴課，老師佈置的作業她根本不會做，她開始懷疑自己是不是這塊料。因此她頹廢了有一年半。

李宇春從此很少出去玩，利用週末去找老師補小課，老師教她各種舞蹈，李宇春的身體協調性比較好，所以學習舞蹈進步很快，高老師說：「她不是那種很有天份的人，這一切都跟她後天的努力有關。」

真正讓李宇春改變的是大二下半學期，當時，學校搞一台慰問武警部隊的演出，舞蹈老師向班主任推薦李宇春。「那時候她瘦了，漂亮了，也會打扮自己了。」高老師說，「我把她叫到辦公室，她在辦公室裡唱了那首《我的心裡只有你沒有他》，她邊唱邊跳，聲音一起，我就感覺她的狀態來了。剛唱了幾個小節我就說：不用唱了，你可以參加。」那次演出，李宇春穿了一件大紅紗衣、皮褲，往台上一站，高老師就覺得，這個學生有明星相，壓得住台。

與此同時，她的聲樂老師開始「教唆」她唱英文歌。李宇春的英語比較好，但是她很少去聽英文歌曲，平時常聽的都是內地和港台歌曲，後來她發現，周圍的同學都聽英文歌，這時候她才發現自己落伍了，於是她找到余老師，要聽英文歌。

而余老師也在想，李宇春是一個女中音歌手，目前流行的歌曲幾乎沒有適合她演唱的，如果唱只能去唱一些男高音歌手的歌

| 李宇春

曲，女歌手的幾乎沒有。「在華語地區至少有 15 年沒有出來一個女中音了，像蘇小明、關牧村和徐小鳳的歌曲又不太適合她演唱。而外國這樣的歌手有很多，所以，讓她去聽英文歌，能讓她找到很多適合自己演唱的歌曲，對樹立她的自信心很有幫助。」所以，余老師就給她找來很多適合她演唱的英文歌曲。

結果，期末考試，李宇春第一次考了九十多分，從此，她就有自信心了，覺得自己是可以唱歌的，不比別人差。

李宇春長這麼大，大哭過兩次，一次是眾所周知的「超級女聲」全國總決賽 5 進 3 的時候何潔被淘汰那次，那次李宇春哭得很傷心，幾乎昏過去。她失聲痛哭，把全國的「玉米」的心都哭碎了。但是，也許很少有人知道，在此之前，李宇春也曾大哭過一次。大三的時候，李宇春參加中央電視台全國青年歌手大獎賽四川賽區選拔賽，還別說參加四川賽區的比賽，在學校的比賽中她就被刷下來了。剛剛樹立起自信心的李宇春剛想證明自己，就被一悶棍打了回來，回到家裡她放聲大哭。

余老師知道後，便鼓勵她，上課的時候，他特別強調：「不同的聲音應該出現在不同的舞台上，只要根據自己的聲音條件，充份發揮，就能成功。」李宇春明白了老師話裡的意思，從此心態平和了許多，這也是後來她為什麼會強調讓別人認識自己、聽到自己的聲音的緣故吧，畢竟她的聲音能讓人接受還需要一個過程。

李宇春的性格裡有股不服輸的倔強勁兒，在上次的採訪中，她就強調「讓別人認識我」，她內心非常需要有種認同感，沒有認同，她就會較勁，所以當我問到她如何看待外界對她演唱上的評價時，這個一向說話很溫和的女孩突然提高了調門：「愛怎麼評論就怎麼評論，嘴又沒長在我身上，說那麼多跟我也沒太大關係，除了唱歌，知道的事情越少越快樂。我不太關注媒體怎麼評論我，他們說我唱得好我可能會不唱了，說我唱得不好我也不可能不唱，我就堅持我自己，他們願意怎麼說就怎麼說吧。」

談到李宇春的性格，她爸爸說：「她不喜歡的事情強加給她她不會做。我們家裡以前教育比較正規，她從來不頂嘴，但是並不能代表她就接受了。她有自己的主見，她認為不會做的事情，表面上看不出她會怎麼樣，李宇春的這個個性是有的，有些時候是比較倔強的。這次回學校見老師和歌迷是她堅持的，在回成都之前沒有機

會。」包括她的聲樂老師也說：「李宇春這個人你不用擔心，她是個心裡很清楚的人，什麼事情都埋在心裡。」

李宇春曾經講過，她在高中畢業的時候舉辦過一場個人演唱會，當時我有點不太相信，雖然只是在中學範圍內，但是搞一場中學生個人演唱會，也不多見。這次，李宇春的父母詳細描述了那次演唱會的過程，看來，李宇春的確是塊星料。

她媽媽說：「高中畢業的時候，春春已經開始給人簽名了，那時候跟現在差別不大，她宿舍住在三樓，樓下就會有男男女女的人對她喊『春春，我愛你！』演唱會的時候學校也支持她，因為有這麼多同學喜歡她。學校舞台佈置都是老師和同學自己動手弄的，同學給她疊了好多千紙鶴，拼成了『李宇春』這三個字。演唱會的名字叫『李宇春——最後的戰役』。」

「我到現在也不知道這個名字是怎麼回事。」爸爸說，「當時學校的演講廳人坐得滿滿的，過道上都是人。她唱的什麼歌我都沒聽懂，我知道有周杰倫的《雙節棍》，但我一句都沒聽懂。」「我就是擔心她出醜，」媽媽說，「她說你們放心，你們就來當觀眾，別的不用你們操心。春

春那天唱了 20 首歌，好些歌我都聽不懂。唱了 20 首歌之後，她知道我們和老師都聽不懂，她又唱了鄧麗君的歌，這時候我才聽懂。演唱會結束後，大家都衝上了舞台，把春春圍在中間讓她簽名，後來衣服都濕了，她叔叔就把她拉到車上，上了車後學生又排隊讓她簽名。」

這些同學，大概就是最早一批的「玉米」。李宇春是非常有台緣的人，她爸爸說：「關於她舞台上有人緣，以前我沒想過這個問題，現在我想了這個問題，她每次在學校表演，去的人都特別多，但我現在也不知道為什麼。」

在經歷了大學的迷茫、頹廢和打擊之後，李宇春慢慢恢復了自信，她想登台唱歌，來證明一下自己是否能被人認可。上學期間，李宇春基本上沒參加過什麼比賽，她爸爸也非常擔心她不參加比賽，沒有前途。高老師勸他：「她不適合參加比賽，但是相信她會出來的。」

不鳴則已，一鳴驚人。李宇春告訴媽媽，說有一個「超級女聲」的比賽，讓她留意一下比賽時間，後來報名時間出來了，她就去報名了。然後她跟高老師說，她報名參加比賽了，高老師說：「你參加這種搞

| 參加《超級女聲》選拔的女孩

笑比賽幹嗎？不過也好，你可以積累點經驗。」她又告訴余老師，余老師説：「你就當去玩吧，不過你要抓住機會，這可能是你唯一的一次機會。」

媽媽回憶説：「她覺得『超級女聲』報名的人太多了，就對我説：『人太多了，會踩死人的，不想報名了。』我説還是去吧，你以前有那麼大雄心壯志，怎麼又不報名了？她説怕了。我説你還是去吧，第一次唱完之後她挺高興的，就給我打電話，説還是沒有那麼難的。」

從此，這個夏天就屬於李宇春了。

當李宇春的媽媽第一次在電視上看到女兒表演，還是挺高興的，「那時候覺得她挺一般的，就是希望她能多一些鍛煉。我們從來沒有正兒八經看到她在舞台上表現，成都 5 進 3 的時候看見她還是覺得挺不錯的，我從來沒有看見她能跳那種動作」。爸爸説：「當時我在電視上看到她沒有別的感覺，直到成都 5 進 3 的時候我才比較關注，我對這件事的感覺就是她參加比賽，5 進 3 我也沒有特別的感覺，完了之後翻票，我估計是不會超過 10 萬，沒想到翻出來是二十多萬，我比較吃驚。」他沒有想到，自己的女兒竟然有如此的號召力。

家裡人最初並沒有把她參加比賽當回事，「我就沒有覺得她有什麼突出的，唱歌好的人很多，對她不是那麼有信心，覺得她走一步算一步，當時唯一的感覺就是她跟別人的風格不一樣，成都最後一場我覺得她表現得特別出眾。當時周圍的朋友都説春春表現得特別好，我説也不一定，人家唱得也好。」做媽媽的談到女兒，還是很平靜，「在成都比賽期間，她感覺很平靜，她沒有炫耀自己，家裡也沒有表揚她，也沒有為她慶功。我們也沒有想過她將來會是怎麼樣，所以我對現在這樣的情況一點準備都沒有。就以為一場比賽完了她就回來了，當時也沒怎麼見面，就回來一天，晚上回學校睡的，因為當時學校還有些考試，因為比賽好多考試都沒有完成。」

在成都比賽期間，李家的生活是平靜的，在長沙，李宇春的爸爸對着鏡頭説了一句：「李宇春小時候興趣挺廣泛的。」就這麼一句話，一個鏡頭，他們單位很多人就知道了，知道李宇春是他的女兒。「開始都不知道，雖然有很多人關注這件事情，也有很多人給她投票，但知道後開始有人給我打電話：『她是你的女兒啊？』有人要找她簽名、照相。還有人找我要她的手機號、QQ 號。成都決賽之後，也有人跑到單位找我，有我們系統的，也有歌迷和報社

| 李宇春

的，見不到宇春，就見我吧，看看她爸爸吧，所以已經影響了我的正常上班。我們單位也有人很喜歡李宇春，有人替她選歌，或者出主意，我原來跑火車的，所以很多人認識我，都打來電話，一定要一張簽名照片，不給的話還跟我急，單位領導已經給我提意見了。」

李宇春的爸爸上班比較固定，所以，他面前的電話就成了歌迷的熱線電話，外面有什麼事情要打電話匯報的話，就打不進來。同事開玩笑說他的電話成了專線電話，為此他專門買了一個小靈通，來應付來自四面八方的電話。李宇春的爸爸平時不上網，所以不知道「玉米」們喜歡李宇春到了何種程度，也不知道「玉米」們上街拉票，後來在報紙上才陸陸續續看到，原來女兒已經這麼火了。「我覺得李宇春沒有什麼，可他們說她已經成了一個現象了。」做父親的搖搖頭，「喜歡不喜歡她都是很正常的事情，把李宇春炒成這樣，不完全是李宇春一個人的事情，好像她影響了很多人，我問她們，你們為什麼喜歡李宇春？我都沒搞清楚。歲數大一點的把她當成妹妹，她們的夢想好像是李宇春替她們實現了。」

做老師的最初也沒有把李宇春當回事，余老師說：「50進20的時候，我還沒有關注，後來才關注，覺得她一次比一次好，成都總決賽的時候，我就預感她能拿全國第一名。」音樂學院院長楊士春先生也承認：「我6月開始關注『超女』的，我還不知道我的學生去參加，後來聽老師介紹，我知道李宇春參加了。還是我10歲的兒子吵着一定要看這檔節目，我就耐心把它全部看完。從那時起，我就開始關注了，我特別感動的是在這段時間學生的各種能力得到了強化式的訓練。到決賽的時候看到她們很自如、很自信，放得開。我們學校的老師很支持她們，給她們投票，我兒子拿着我的手機給李宇春和何潔投票。有兩次我很緊張，何潔被PK下去，李宇春抱着她哭得很傷心，我看着很難受。我馬上給李宇春發了一條短訊，要她保重、堅持、不要難過。還有就是決賽，當時有很多傳聞，說她是第3名，所以看的時候就比較投入。」

高老師說：「她讓我有點措手不及，整個暑假都被她弄暈了，沒有休息，完全圍着她跑，我心裡很自豪。」

隨着全國總決賽的開始，李宇春與家人和老師、朋友見面的機會就越來越少了。當時有朋友勸李宇春的媽媽去長沙，媽媽說：「我說去了也幫不上什麼忙，我連短訊都不會發，我都不知道該怎麼跟她聯繫。」

但她非常關心女兒，便在「玉米」們的安排下去了長沙，住在一個離李宇春比較近的地方，她想這樣可以照顧女兒，給她弄點好吃的。「結果我去了兩天她就搬走了，我就給她送了一次飯，到的那天就見了十幾分鐘。當時就是感覺她特別的累，瘦了10斤。在成都已經就瘦了，比賽完了她就跟我說：『媽，我已經瘦了10斤肉了。』」

母親擔心女兒是有原因的，以前李宇春就因為疲勞過度暈過去一次，這次她特別擔心女兒的身體吃不消，「因為她很高，我就擔心她受不了，以前暈過，去年（2004年）去西昌參加火把節，學校去了三十多個人，她們去伴舞，結果在成都排舞太累了，到了西昌就不行了，還到醫院輸液。那次春春只伴了三個舞，身體就虛脫了。這次還好，挺過來了，身體還得到了鍛煉，這次真的是拚體力。」

當時，成都的媒體有一篇報道，引用了李宇春的一句話：「我好累啊，三天沒睡覺了。」做媽媽的看到這句當時眼淚就掉下來了，採訪中，當她再次提到這個報道的時候，又哭了。爸爸說：「她媽媽懷她8個月的時候，上街買東西，騎着自行車，回來的時候一隻手扶着車把，一隻手拎着東西，到家門口的時候，一剎車，就絆下

去了，小孩挺強的，沒把她絆掉。李宇春的身體素質不是很好，加上她離家比較早，12歲就住校了，那時候還經常給她煲點湯喝，現在參加『超級女聲』就沒辦法了。她媽媽去了之後也沒照顧到她，反而她還擔心她媽媽，她媽媽在那邊人生地不熟的，雖然她沒時間見媽媽，但是心裡很牽掛媽媽。她離家比較早，獨立生活的能力比較強，實際上是她反過來安慰她媽媽，一旦遇到什麼困難的事情，她認為能對付得了的，她絕對不會跟家裡說，她不希望她的事情讓父母擔心。」

全國總決賽期間，班主任高老師見到李宇春的機會也不多，剛好是5進3比賽之前，高老師說：「當時李宇春的狀態比較放鬆，她早就不在意，無所謂了。那時候她們都是夜裡兩三點才回來，在選歌方面，她跟何潔受到了一些干擾和阻礙，那時候何潔就一直犯嘀咕。所以她倆都有種不好的預感。」當時電視台讓何潔唱《龍船調》，何潔對這首歌沒把握，而李宇春則堅持唱《我的心裡只有你沒有他》，最後，何潔被PK出局。李宇春非常傷心，與何潔抱頭痛哭。雖然在此之前她們心裡都做好了準備，但還是無法接受這樣的現實。「李宇春哭，不僅僅是因為何潔被PK下去，也是之前積壓在心裡的情緒的發洩。這些年我

批評她她都沒有哭過，我瞭解她，她不會作秀，她很真實，不虛假。」

余老師說：「成都比賽完之後，我們也沒怎麼見面，後來她去北京錄唱片，回成都也就呆了兩天，期間來我家呆了一個多小時，主要是準備下面比賽的歌曲，根本沒時間交流，後來就是通過短訊交流。在長沙，我擔心她有壓力，6進5的時候，我發短訊，讓她放鬆，別有壓力。她回短訊說：『我沒有壓力呀，上次參加全國青年歌手大賽，沒進決賽，我就很傷心，那次你跟我說的話我記得好清楚，以後的比賽我心態一直很正常，只是秀出我自己就成功了，能走到這一步，已經很不容易了，所以沒有壓力。』」余老師認為，李宇春真正的壓力不是比賽，而是選歌，她總是怕選不好歌，對不起「玉米」。女中音的歌曲幾乎沒有，她沒法做倣別人，「但這樣也好，將來她不能去複製別人，別人也無法複製她。有時候她選的歌，電視台通不過。在成都比賽期間，她的選擇權很大，在長沙的時候她的選擇權越來越少。最後5進3的時候我去了長沙，代表學校去助威。23日我又去了一次，當時的李宇春已經筋疲力盡，到了崩潰的邊緣。」

在無數「玉米」的支持下，李宇春終於扛到了最後。

接下去，人們更關注李宇春的未來了，尤其是那些「玉米」們，都掏出了母親般的愛心，關愛着李宇春的未來。李宇春的媽媽也不無擔憂地說：「我還不好意思承認她是個明星，我就是覺得她是個新人。我比較擔心她以後的安排，不知道還要簽公司簽合同什麼的，她離開成都的時候我就告訴她，在外面簽什麼東西的時候都跟家裡人商量一下，但是她在成都的時候就簽了一個合同，也不知道是不是算數。我們擔心她走進娛樂圈，比較複雜和殘酷，她能不能走好？因為她從學校一步就踏進娛樂圈，太快了。這個我們當時也沒預料到，起點很高了，我們擔心她對自己的保護能力，她需要學習、觀察，自己去判斷吧，這條路怎麼走，她心裡怎麼想的連我們做父母的都不清楚。」

談到李宇春的未來，余老師對她的前途充滿希望，「我是崔健時代過來的人，崔健當年在成都的歌迷和今天李宇春的歌迷一樣，我覺得第二個崔健出現了。『超女』比賽只是她通向藝術家道路上的一個客棧，在我看來，她不適合做偶像，這樣會很危險，她必須做主流裡的另類，像《TMD，我愛你》這樣的歌曲她再唱下去，就一定

完蛋。我認為她身上有種不可複製的東西，她的藝術氣質；她的自然、真誠的狀態，在物慾橫流的年代很難找到；她身上有傳統的美德和善良，也有顛覆傳統的外形和歌路。我知道她還想學習，這很可貴。」

就在「超女」比賽結束不久，9月2日下午4時許，李宇春在天娛公司工作人員的陪同下，來到了太合麥田唱片公司，很明顯，李宇春即將跟太合麥田簽約，太合麥田老總宋柯告訴記者：「冠軍該由內地最大的唱片公司做，這是我和天娛公司老總王鵬達成的共識。」也許你會明白，為什麼《終極PK》唱片首發式上宋柯跟王鵬坐在了一起，看來這個「前戲」已經有很長時間了。現在的情況是，太合麥田簽唱片和演出約，天娛簽廣告和影視約。

與此同時，著名製作人張亞東將擔任李宇春第一張專輯的製作人，談到這張專輯的製作，張亞東說非常具有挑戰性：「她把所有藝人10年的過程在極短的時間都做到了，怎麼維持這個比較關鍵，再重新起來，這是個難點，沒有節目去做陪襯，要有更加打動人的作品才行，因為這樣的電視節目會給人一種終結的感覺。到底是把她做的中性還是女性，也是個比較麻煩的問題。另外也要考慮到，她的光環不是累積出來的，她的歌曲要不口水、不濫、不女性，那怎麼做？要考慮到她的特殊性，也取決於她自己。」

看來，李宇春的未來萬事俱備，只差春風了。

李宇春：「我就想堅持我自己」

文｜王小峰

當記者第二次見到李宇春的時候，時間過去了整整90天。就是在這3個月的時間裡，李宇春的命運發生了天翻地覆的變化，3個月前，她只是一個普普通通的女孩子，如今，她成了一個明星。她永遠會記得，在她21歲的夏天，過得如夢如幻。

6月份，當我跟湖南衛視的導演易驊女士商量採訪這群「超女」的時候，她帶我進了後台，「你看誰合適你就叫誰出來採訪。」易導演說。李宇春是我當時選定的採訪對象之一，當時想採訪一個大學生，在她跟何潔之間，我猶豫了一下，選擇了李宇春。

李宇春給人的第一印象是不愛說話，她說以前的性格很內向，後來參加歌手比賽，朋友越來越多，就變得外向起來。但事實

上她在採訪中話並不多，甚至頭也不抬，後來她媽媽告訴我，這孩子有時候比較膽小害羞。但是在言談話語間，不難看出李宇春對未來的執着，她發誓要北漂，做好了住地下室吃方便麵的準備，也一定要唱出來。但如今不用了，她像參加了一個速成班，用 3 個月的時間實現了其他人可能用 3 年甚至更長的時間實現的夢想。

再次採訪李宇春，已經不像 3 個月前那樣隨便點名了。這次她回成都參加開學典禮，天娛公司一行 7 個人為李宇春和何潔保駕護航，之前說好的在機場與當地媒體和歌迷見面的活動，天娛公司也因種種原因取消，把三百多名「玉米」和李宇春的母親、奶奶拋在了機場。之後，據說事先安排好了參加音樂學院和房地產商搞的選秀活動，也因幾方沒有協調好而取消。這樣，李宇春回到成都後，除了參加學校的開學典禮，基本上與當地的媒體和歌迷絕緣，後來，在李宇春的強烈要求下，公司答應在學校舉行一個師生、歌迷見面會，但是這個見面會也持續了不到 10 分鐘便在公司人員的催促下草草結束。

在此期間，天娛公司勒令李宇春不得接受任何媒體採訪，當記者跟李宇春的母親商量採訪李宇春的事宜時，她母親面露難色，說：「春春說她接受媒體採訪會挨罵的，連我們想接她回家吃頓飯都不行，她爺爺奶奶也是沒辦法去酒店才見到她的，更別說記者採訪了。」

所以，在回成都的幾天，除了參加公司許可的一些活動之外，其餘時間李宇春基本上被「軟禁」在凱賓斯基 11 層的房間裡，她想跟父母團聚，想跟同學在一起玩，想吃火鍋，但是她發現想實現這些是那麼的難，李宇春的父親無奈地說：「隨着李宇春離成功越來越近，她離我們就越來越遠了。」

幾乎像蜀道難一般的採訪。據說，這次李宇春回成都，主要有兩個目的，一個是參加開學典禮，一個是休息，因為前段時間太疲憊了。當然，公司讓她寸步不離酒店是出於對她安全的考慮，一般國際上一流明星出行都是這樣，至少有 4 個保鏢不離左右。但李宇春還不至於這樣，畢竟她的追隨者還是比較有規矩的，不會做出什麼出格的舉動，她們比李宇春的媽媽還知道如何呵護她。

記者費盡周折，最終還是見到了李宇春，當我說明採訪意圖的時候，李宇春幾乎用快哭出來的聲音說：「公司不讓我接受採訪，他們會罵死我的。」一個人只有在受

到驚嚇和恐懼的時候說話才會帶着哭腔，對於這個剛剛踏進演藝圈的年輕人來說，她不知道，如果違背公司的命令，會有什麼樣的後果。李宇春很聽話，公司說不許她上網，她就老老實實不碰電腦。擅自接受採訪，後果遠遠會比上網嚴重。

李宇春的成名之路第一步幾乎像一個模板一樣，曾經在很多明星身上發生過，她是陪着朋友去參加「超級女聲」比賽報名，然後自己順便也報名，最後，她陪同去的朋友沒有成功，她卻一舉成名……但是這種明星傳奇的故事發生在我們的眼前還是第一次，只能說，李宇春是幸運的。「我是陪朋友一起去，當時沒什麼感覺，唱完了就回學校了。後來通知我，我也沒想到突然就進入前 50 了，進去就進去了，然後就準備歌曲，準備再去比賽。」李宇春說。

「其實我心態上一直沒有什麼太大變化，因為我覺得我就是唱歌，給大家帶來快樂，希望把我喜歡的音樂帶給大家，這就夠了。」她說。3 個月前，她也是這樣說的，「我沒有希望最後的結果怎麼樣，我最大的目的就是唱好歌，讓更多的人認識我，就足夠了。」

在外界看來，這 3 個月對李宇春來說發生了巨大變化，但她自己認為：「只是環境上的變化，有越來越多的人支持你，有很多朋友送花、送禮物，但我覺得心態上沒有什麼變化。我收到的第一份禮物是在成都比賽期間，一封信和一束花。」而如今，在李宇春的家裡，有 10 個大紙箱子，裡面都是全國各地的歌迷送給她的禮物，她的父母每天也會從不同的歌迷手裡接過送給她的禮物，她的班主任辦公室裡也有禮物源源不斷地寄過來，她住的房間裡也堆滿了各種鮮花和禮物，但是李宇春目前還無法享受這些。

同時李宇春說：「我沒有感覺有什麼壓力，就是覺得很疲勞。在長沙那段期間都很疲勞，拍照片、排舞，相比之下我更喜歡排舞，雖然很累，但是可以學到很多東西。」

疲勞，讓李宇春消瘦了不少，她自己也不知道瘦了多少斤，李宇春說：「決賽期間，我最想做的事情就是休息，睡夠 8 個小時的時候也不太多。我覺得拖得挺疲憊的，但是一唱歌就好了。」她說，她的朋友讓她挺感動的，「到現在為止他們沒有跟我要過簽名，我就覺得有這種朋友，夠了。他們很體諒我，知道我很累，我知道他們很支持我很喜歡我。有時候比賽完他們打一個電話或發一條短訊，讓我注意身體。」

李宇春是那種很容易讓朋友信任的人,她知道關心朋友,她說:「我性格像男孩子,不會斤斤計較。大家都很喜歡我,別人跟我説什麼我不會到處說,只是一個聽眾,所以她們願意跟我説心裡話。」

突如其來的成功,讓李宇春有點不適應,她不習慣回到了成都為什麼不能回家,所以,她趁公司的人不備,與何潔偷偷溜出去回到了學校,當然,結果肯定是被公司的人罵了。「剛開始不太適應,畢竟以前自由慣了。但後來想想,其實這樣也有好處,當你在適應一些東西的時候,你在得到一些東西。以前自由慣了,空閒時間可以出去玩,現在反正也不能出去,多出時間歇歇吧。」李宇春自己安慰自己。

3 個月前,李宇春對我説:「我就想唱好自己的歌,讓別人認識到有這樣一個人、這樣一種聲音,就夠了。」她是那種有理想但是並沒有太高奢望的人,她也和很多人想成為歌星的人一樣,聽到掌聲響起來,但這一切都來得太突然了,「我説不清是不是喜歡這種狀態,只能説慢慢適應。我覺得想像的未來跟現實的最大差距就是時間上的差距,以前想到的是會經過很多年的努力也達不到今天的高度,現在時間上縮短了很多。」

但是不難看出,面對未來,李宇春還是有些茫然,作為一個一步就跨到了頂點的歌手來説,她只能很單純地想像自己的未來:「以後我就想做我自己,不喜歡市場需要什麼我就去做什麼。我喜歡獨特的東西,喜歡有自己的個性,參加這個比賽,就是讓大家認識了我。很多人會覺得,這個歌手不錯,有一個怎麼樣的高度,怎樣的標準去衡量,『超女』後,如果自己不努力的話,就算保持這種水平或者一步步降低的話,到後來就會越來越少的人去欣賞你,所以要通過不斷的努力把更新的東西帶給大家。」最後她又堅定地説:「我就想堅持我自己。」

為什麼喜歡李宇春

知名足球記者李承鵬是成都人,他也是去年「超級女聲」海選的評委之一,他坦言:「2004 年做了一場評委我就不幹了,三個人坐在那兒諷刺挖苦選手,沒意思。」但是 2005 年,他在北京出差,住在大寶飯店,百無聊賴中看了一場 6 進 5 比賽,裡面有他的三個老鄉,張靚穎以前還在酒吧見過。他於是開始拚命給報紙寫「超女」專欄,標題都無比聳人:《高手在民間》、《絕版發售的李宇春青春無敵》、《「一姐」

| 2005 年《超級女聲》冠軍李宇春（中）與其他「超女」們

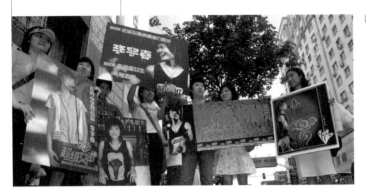

｜李宇春的擁躉

一戰定江湖》。

「一切和去年都不一樣了，最大的原因就是我發現了李宇春。」他說。

文｜孟靜

那個夏天瘋狂的小事

「玉米」經常被形容成一群「幼稚、狂熱、四處搶手機的小 P 孩」，但記者採訪到的「玉米」卻全部年過三十，並且在各自的領域裡頗有建樹。《牽手》、《中國式離婚》的編劇王海鴒生於 1952 年，當她接到採訪電話時，一副「我早就等在這裡」的架勢。她用激動的語氣滔滔不絕講她對李宇春的感情，講起「老婦聊發少年狂」的經歷。王海鴒有個 17 歲的兒子，因為喜愛張靚穎的笑聲，想給她投票，結果拿來媽媽的手機一看，票已經被投光了（每個手機限投 15 票）。因為在家工作的關係，王海鴒不能勉強朋友、同事投票，但她每次都在自己的手機上竭盡所能。當李宇春以比亞軍周筆暢多出幾十萬票奪冠時，王海鴒很生氣：「春春的票數怎麼會只多出這麼點？」她說，「李宇春能不能絕後我不知道，但她肯定是空前的。」

和她一樣也有孩子的是唐蕾——成都的「搖滾教母」，她也是「音樂房子」酒吧的股東之一，成名之前的張靚穎就一直在那裡唱歌。唐蕾 11 歲的女兒喜歡何潔，在 5 進 3 比賽中，何潔被淘汰了，「女兒倒在地上，眼裡一顆豆大的淚珠滑下」，唐蕾非常心疼，但她說不敢表現出開心的表情惹女兒生氣。她說她走出房間，才忍不住大叫：「耶！」因為李宇春在這場比賽中順利晉級了。她還給眾多的朋友發短訊，讓他們為李宇春投票。她很像我的女兒，讓人不由地要去心疼她、保護她。唐蕾甚至怕李宇春得到冠軍，「那樣她的壓力太大了，承受不了。她像一塊玉，因為擔心玉會碎才特別心疼吧！」

《新京報》的副總編輯李多鈺曾經在做「玉米」還是「涼粉」（張靚穎的 fans）中猶豫不決，當她的「涼粉」同事寫了一篇稱頌張靚穎批判李宇春的文章時，李多鈺終於放下領導的矜持，和他展開激烈的辯論，她終於還是選擇了李宇春。

南希是一家美國駐華公司的財務總監，她是聽朋友介紹後，從網上下載了李宇春的表演，以資深「玉米」的身份，她接受了多家媒體的採訪。相對於上街拉票的女孩子，她顯得非常理性，只是勸服周圍同事投票，自己也很有節制：「我心裡有個計劃，

第一次投 60 票，第二次 150 票，第三次 300 票。」不過她和其他花癡「玉米」一樣，「觀察李宇春的一顰一笑，寫在紙上，記在心裡，反覆玩味。」

我的眼裡只有你沒有她

為什麼喜歡李宇春？而不是像機器貓一樣可愛的周筆暢，或是聲音美妙的性感女神張靚穎？每個人都有不同的答案。但最多的一條是：其他人是能找到替代品的，而李宇春是絕版的、不可複製的。

每天都要在酒吧上班的唐蕾說她見過無數鐵嗓子歌手，已經產生了審美疲勞，李宇春卻讓她眼前一亮。很多人評價李宇春有一種「明星範兒」，李承鵬分析說，這種範兒不是「廳範」（歌廳風格），而是天賦異稟。李宇春在台下是一個害羞的、會臉紅的姑娘，可是一上台，她微微地笑，瘦長的身體跳起舞卻十分和諧。與張靚穎合唱時，她像一個紳士一樣伸出手，瀟灑而不做作。唱歌時李宇春表演過拉小提琴的動作，讓「玉米」們如癡如醉，評委何炅說，如果這個動作別人做，會顯得十分可笑，但是李宇春就很自然。選手黃雅莉也做過同樣的動作，是另一種可愛，黑楠評價說：「黃雅莉像在表演切肉」。

常寬在海選中第一次見到李宇春時，說她是個「非常男性化的土孩子」，但是短短的 20 秒表演，幾個隨意動作，評委已經感覺到她的實力。評委把選手分為「通過、待定、淘汰」三種，李宇春是「通過」。成都賽區的直接通行證前三天沒有發到評委手裡，而李宇春是第二天參加海選的，所以不是當場放行，這就引起了反李宇春派的猜測：認為她根本沒有通過海選，而是事後補拍的海選鏡頭。

前三名免不了被人經常比較，李宇春經常是被評價為「唱功最差」的那個，李承鵬卻認為：周筆暢是鄰家女孩，她的唱法有些單一。張靚穎的中英文歌相差甚遠，比她們唱得好的歌手太多了，為什麼都沒有紅呢？「從技術上、聲線上比鄧麗君好的歌手一大把，可她們沒有鄧的範兒。我很認同其他幾位選手，但如果在中國各大演藝團體，你能輕而易舉地找出 500 個不比周筆暢差的年輕藝員，四十打不比張靚穎差的外語歌手，一千個比何潔漂亮的院校女生。」他認為李宇春脫離了模仿階段，唱的是自己。這種所謂的明星範兒是酒吧、唱片公司培養不出來的，它是天生而珍貴的。唐蕾說她見過很多玩話筒的歌手，但是和李宇春的玩話筒不一樣，他們是有風塵氣的挑逗觀眾，嘴裡說着熟極而流的套

| 《超級女聲》的評委黑楠（左）和柯以敏

話，「謝謝大家！多點掌聲好不好？今天我真的好開心！」這些套路不但不能感動觀眾，已經令人厭煩，李宇春的身上卻有天真、真誠的一面，「超女」成功的原因也是因為像周筆暢這樣的孩子也有這一面。

王海鴒清晰記得 8 進 6 的比賽中，李宇春是如何抓住她的心。因為李宇春從來不穿裙子，主持人問她：「以後會穿裙子嗎？」她淡淡地說：「再說吧！」不討好，也不跋扈，是王海鴒對她的第一印象。她以另一個選手舉例，那個女孩在台上畫漫畫，主持人問她：「可愛嗎？」她頭也不抬說「可愛」。王海鴒當時也很喜歡，覺得她也和李宇春一樣。但是當主持人要把漫畫拿給大家看時，那女孩擋住主持人，撒嬌說「不要嘛」，王海鴒立刻就覺得不舒服了。「葉一茜開始也是這樣，直到她被 PK 下去哭着說，自己因為比別的選手高，一直不敢直着腰走路時，我才覺得她終於放鬆了，原來她也有這麼可愛的一面。」在一個銳利的編劇眼中，任何做作、迎合都是不美的。

導演陸川對李宇春的認知過程非常有趣。他先看到李宇春在「冠軍幫幫唱」環節中和張靚穎合唱，為了遷就張靚穎的音域，李宇春降了兩個音，自己的效果明顯就差了。陸川當時就覺得：「這個小女孩有意思，

仗義、不俗。其他人都是搶風頭，比誰唱得聲音大，只有她是真幫忙。」看着看着他就上癮了，李宇春沒有被娛樂圈污染的清新和「不裝孫子」讓他喜歡，「她就像一棵綠色植物，愛誰誰（編按：不在乎旁人眼光）地長着。」陸川說，「前幾場決賽時李宇春並不被看好，鏡頭很少搖向她。在小遊戲中，也是盡量讓筆筆（周筆暢）贏，李宇春並沒有顯出強勢。可是她硬是靠投票，把電視台的傾向扭轉。靠短訊顛覆電視台，用平民意志顛覆一小撮人，這是前所未有的。」

陸川把這次比賽形容為夏天裡的「青春成長勵志 AB 劇」，「孩子們是弱小的正面角色，黑暗的天娛公司，評委醜陋的表演，他們起初對選手諷刺挖苦，但是當民意沸騰後，評委失去力量，臣服於人氣，又對選手極盡溢美之詞，他們就好像戲裡秦檜，還有那些假模假式流眼淚的，有奸有忠有起伏，真是極好看的濫俗劇情片。」他評價說，「這是電視史上平民的第一次勝利。孩子們明明在意得失，卻被教育、擺弄得故作淡然，我有強大的認同感。看到這些孩子，就想起自己為理想奮鬥的過去。」

（原載於《三聯生活周刊》2005 年 35 期）

1.《人間正道是滄桑》

情感與主義

一部長達 50 集的電視連續劇，引發各種各樣觀眾的反思、爭議，其意義已經超越了這部電視劇本身。

應該說，這是一個極端戲劇化的故事，兩個家庭，承載了 1/4 世紀中國現代史那樣複雜的兩黨尖銳對立，演繹出那樣撕心裂肺的兄弟、師生、同學、戀人間的彼此痛不欲生。這樣的極端戲劇化，賦予了這部辛酸史一種極端的感染力。感染力的原因在於，在那個 1/4 世紀裡，這樣的兄弟、師生、同學、戀人因為敵對，骨肉相煎，確實又是那樣真實而典型。短暫和好，長久的廝殺，多少妻離子散，家破人亡，表面看，都是因為救國之主義、理想之衝突。

電視劇《人間正道是滄桑》正是以這個政治環境為背景，描述了在這場道路選擇中，傳統倫理道德所經歷的撕裂與煎熬——不同人站在不同的利益立場，共產黨人為全民族勞苦大眾謀解放，謀平等，往往需要背叛自己的家族、親人，這是一種「家國」。

國民黨人要維護自己家族、親人的利益，為不被勞苦大眾奪去，不惜動用殘殺親人的手段，也認為此乃「家國」。一個是為民眾甘願犧牲個人，一個是為個人甘願犧牲民眾，電視劇中的楊立青與楊立仁各自秉持這兩種截然不同的「家國」，不同利益驅使了犧牲自己與犧牲他人之間的你死我活。這也確屬中國革命的特殊境遇之一——中國的政治革命發生在列強掠奪中國的緊迫危機中，社會格式則還處於中國傳統中，情感方式往往還屬原有社會格式的理解和感受方式：重家庭，認血親，講義氣，尊師長，這導致中國最初的革命者其實都經歷着雙重的精神生活，他們的政治生活是現代主義的，社會生活卻是傳統的，從魯迅、胡適、瞿秋白等不少人的生活經歷中，都能看到這雙重生活的折磨。

「一個喪失情感的人不能稱之為人」，主義面前，情感不可能泯滅，情感面前，主義既然形成又不可能背叛，殘酷於是更加深化。這種深化意味着：主義一定需要犧

| 孫紅雷

牲情感，這就是精神的磨礪；而實用主義
也一定會被浪漫主義所戰勝：一個站在大
多數人利益之上的政黨一定會得到大多數
人的擁護，這就是國共合作可以走向北伐
戰爭、抗日戰爭勝利，解放戰爭可以以弱
勝強，使國民黨政權迅速崩潰的根本原因。

我們通過採訪這個劇組的主創人員，提出
這樣一個在現實生活中極易混淆的主題，
主旨就想吸引更多人，更深入地思考這段
我們誰都無法迴避的歷史，更清楚有關情
感與主義的真正涵義。

孫紅雷：我是一塊特別貪婪的海綿

儘管憑《潛伏》第二次摘得了白玉蘭獎，
上一回是《半路夫妻》，但孫紅雷並不是
很高興，因為手腕受傷的緣故，睡不着覺，
再加上一些瑣事不順。他相當情緒化，幾
天不開手機，連公司老闆也找不到他。他
父母曾說過，孫紅雷從小在家裡就不愛講
話，叫吃飯就去吃，吃完回屋，能夠這樣
沉默一個月。

不過孫紅雷有一項本事，只要回到視線聚
集處，他就能立刻調動起興奮。在片場他
與合作者的爭吵有時會很激烈，但生完氣

他們也公平地評價：孫紅雷是個很職業的
演員。

文｜孟靜

「中國還沒有腕」

三聯生活周刊：你的手傷是不是因為練功
造成的？

孫紅雷：是，練功造成的，還能是什麼呀？

三聯生活周刊：你以前是不是沒有這樣練
過武功？

孫紅雷：我渾身上下都是傷，都是拍戲弄
的。可能最近好多戲在演，比較受關注，
這傷就成問題了，以前受傷也沒人關注。

三聯生活周刊：張黎導演說你曾在片場暈
倒，中途血壓一度舒張壓低至 50，收縮壓
只有七八十，接近於搶救的臨界點。

孫紅雷：對，整個膝蓋下去一塊肉，摔的，
經常受傷，拍戲怎麼可能不受傷？

三聯生活周刊：你最重的受傷是拍什麼戲，
在什麼時候？

孫紅雷：最重的一次傷，如果是和生命有關係，就是《人間正道是滄桑》，高壓50多。「4·12」反革命屠殺那場戲，楊立青往前衝，想阻止這些事，他所有手下把他按住，他動彈不了，舉到頭頂，那次不搶救非常危險。

三聯生活周刊：你是本來身體不太好，還是當時太激動？

孫紅雷：可能投入太深，因為那場戲演員必須有個真實狀態，要調整到最好狀態。加上天熱、疲勞，相比起來，皮肉傷、骨裂都只算小的傷，可能就這次最危險。還有一次演話劇，《屋外有花園》，一場激情戲，有個類似的，都很危險，但過去了。

三聯生活周刊：演員有兩種：感受型，把自己帶入角色；理性分析型，設計角色。看來你屬於前一種。

孫紅雷：我屬於兩者結合，必須理智地跳出來看待角色，此時此刻他是什麼感受，只要是你能感受到這個東西，那就是跟感性有關係了。理智地判斷的時候，和設計有關係，它是一個結合。

三聯生活周刊：我注意到你很喜歡用「戲瘋子」這詞來誇獎同行？

孫紅雷：那是我在學校，跟老師們學的。

三聯生活周刊：你算是「戲瘋子」嗎？

孫紅雷：不是吧，我就是喜歡表演，就希望有個投入的狀態，盡最大努力把戲演好。這是我的職業。

三聯生活周刊：年初時我在電視劇年會上看到了一本冊子，關於明年將拍的電視劇，上百部劇裡至少有1/3寫着「孫紅雷出演或可能出演」，我還奇怪，你怎麼可能拍這麼多戲。有人說你這張臉現在是電視劇市場的硬通貨，是不是把你當做拉投資的幌子？

孫紅雷：我不太懂整個運營機制，我只是個單純的演員，想我自己那點事，有什麼作用我不懂，也確實接到一些劇本，有的看了有的沒看。

三聯生活周刊：你每個月能接到多少劇本？

孫紅雷：高峰時每年3月、6月至7月、10月、過年前，4個檔期，每個檔期有二三十個劇本。

三聯生活周刊：柯藍說你有很高的審美，總能挑中最蕩氣迴腸的本子，這是一種直

覺，還是有人背後幫着出謀劃策？

孫紅雷：我們公司趙寶剛導演是藝術總監，在藝術上我們倆永遠直接溝通，經紀人在這方面不起作用，他們是整體運營。看劇本是我自己，我選四五個，全跟寶剛導演討論，這樣定下來，拍什麼類型的戲，哪一部，演什麼樣的人物，最主要還是我自己的創作衝動。可能人家有好劇本我也看不懂，我要自己看了很激動有創作激情才行，如果沒有激情不能很好地完成角色，我便對不起投資方和觀眾，還是要對劇本負責任。

三聯生活周刊：每兩三年電視劇都會有一個中年男演員作為領軍人物，比如過去的陳道明、李幼斌，這兩年似乎是你，你想過盛極而衰這件事嗎？

孫紅雷：我沒想過，從我出道就沒想過，不是因為我確實沒想，而是我知道不應該想。演員一旦整天想這個就廢掉了，因為你整天生活在恐懼當中。那是一個客觀規律，我現在（2009 年）39 歲，等到我 50 歲、60 歲那一天呢？任何一個人都不可能逾越這個客觀規律，早晚有一天，你會老，你的觀眾會跟着你一塊老去，這批觀眾已經沒有時間觀看你的影片，他們去做別的，休養、

度假，再出來一批年輕觀眾。年輕觀眾當然要追求最時尚、最前衛，他們認為最好看的東西，這是事物發展的客觀規律，既然逃不掉，想它幹啥？還是老老實實拍戲，要對得起每個角色。可能觀眾對我來説是最重要的，我演戲，觀眾看，這是最好的良性循環。整天想我不是最紅的，我怎麼辦？我怎麼面對？如果一個演員整天想這個，他不會達到頂峰，何況我現在還是上坡階段，還沒有達到某種狀態。有個記者問我，現在覺得自己是大腕嗎？我很真誠地説一句，中國還沒有腕。我們電影的水平相差國際上幾十年，只有不斷努力才行，千萬不能頭腦一昏，覺得自己不錯。

三聯生活周刊：但客觀情況是電視劇打着你的名字就好賣，《潛伏》和《人間正道是滄桑》導演的第一選擇都不是你，就因為考慮到市場，製片人堅持用你。

孫紅雷：這是一個好事，讓我能夠有更多的選擇，讓我能夠把質量越來越好地做上去跟國際接軌，甚至超過國際水平，總有一天會這樣的。

三聯生活周刊：你現在工作的重心是轉向電影嗎？

孫紅雷：沒有。中國現在不允許，所以我現在是電影有好的劇本我就去拍好的電影，沒有好的電影我就去拍好的電視劇，我從出道就一直是這樣的。

三聯生活周刊：因為在很多人心裡，電影還是比電視劇要神聖一點、藝術一點，我不知道你心裡怎麼想？

孫紅雷：中國的這種創作環境還不允許。一部電影如果票房上不去，觀眾不看，這部電影就白拍了。拍一部好的電視劇有觀眾看，沒白拍，一樣的。哪怕拍話劇有最好的劇本我也去拍，因為有觀眾，所以說來說去還是觀眾。

「遵從自己的心」

三聯生活周刊：像《潛伏》和《人間正道是滄桑》都講了信仰和價值觀的問題，我不知道，像你，什麼時候覺得你的價值觀算是真正確立了呢？

孫紅雷：我覺得我現在還算是成熟了一點點吧。我知道我的價值觀就是演戲，對我來說，這是最重要的，重要過任何事情。然後我希望有一個家，如果我有一個家，我結婚了就要完全對這個家負責任。這就是我的價值觀——對我的家人、對我的

愛人、對我的孩子，然後對我的角色負責任。

三聯生活周刊：你會有這樣的經歷嗎？像余則成那樣，為了愛情選擇了一個職業？（編按：余則成為《潛伏》男主角，亦由孫紅雷扮演。）

孫紅雷：不會，一定不會，我有我自己的理想和抱負，我有自己的好惡。我希望對我的愛情和家庭來說，我的工作只要不影響正常的家庭生活就行了，不影響愛情就行了。

三聯生活周刊：當你的理想和愛情、家庭生活有衝突的時候怎麼辦？

孫紅雷：這話問得特別尖銳。我覺得，可能我會選擇我自己的理想，但是不會衝突。好比我找了個女朋友然後我結婚了，她會支持我的，這不會有衝突的。

三聯生活周刊：只因為你現在不是生活在像電視劇裡面那種情況？

孫紅雷：是是是。生活就是生活，跟電視劇裡完全不一樣，那是藝術創作，生活就是實實在在的生活，很殘酷地擺在你面前，柴米油鹽，這些生活瑣事擺在你面前你必

須面對它。有一些角色我可以放棄不演了，但是生活你是放棄不了的。

三聯生活周刊：我們小時候都會寫「我的理想」之類的作文，你少年時代寫過這樣的作文嗎？

孫紅雷：沒寫過，因為我那時候不懂，所以我不寫，我那時候不懂什麼叫遵從自己的心嘛，我現在懂了。我從小就是這麼做的，雖然我不會說這句話，因為我從小就比較遵從自己的心，我比較尊重自己的選擇，喜歡的我就去做，不喜歡的實在沒有興趣的我就不去做了。我爸爸說，你考個理工大學好好學一學，考個名牌大學畢業以後讀研究生然後好好工作。我覺得不喜歡這種生活，然後我就去學跳舞，然後唱歌，選擇做 dancer、娛樂節目啊，很早我們就着手做這些了，而且嘗試都非常成功。也就是現在的這些模式，像 PK、超級女聲、超級男聲這些我們很早以前在體育館裡、在各個劇場演出時，我們中國霹靂舞明星藝術團已經有人想到了，只不過沒有推到電視台而已。

三聯生活周刊：你是因為當時淘氣、不愛唸書，所以不上學了？

孫紅雷：不是淘氣，我以前以為我真是淘氣，是壞孩子，後來長大了我發現，我就是幹自己喜歡幹的事，就是有點執着吧，從小就是這樣。不是淘氣，而是我喜歡了，我就去做了，跟淘氣沒關係。我認為淘氣就是不好好學習，對任何事情都沒有興趣，只顧玩，那才是真正的淘氣。

三聯生活周刊：實際上你是挺像楊立青那種又淘氣然後又聰明的性格，是吧？

孫紅雷：我不太喜歡「聰明」這兩個字，我喜歡「智慧」這兩個字。但小的時候的確有點小聰明，有點像楊立青，也不成熟，還是腦子比別人反應快吧，比較敏感，又比較陽光。在女生眼裡就是很壞、很淘氣的那種男孩子。

「楊立青就是個男二號」

三聯生活周刊：因為我知道你在《人間正道是滄桑》這部戲之前想選的是楊立仁這個角色，後來他們說服你去演了楊立青。楊立青原來沒有這麼豐滿，張黎導演說你加了很多東西讓他變豐滿了。我想知道原來劇本是什麼樣的，你又把他的性格豐富了哪些東西？

孫紅雷：原來劇本的人物性格基本就是這

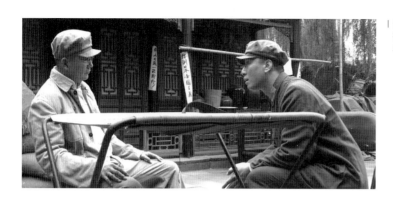

孫紅雷（右）在《人間正道是滄桑》裡扮演黃埔軍校出身的紅軍軍官楊立青一角

樣的，但是細節差得太多了，因為江奇濤老師有個人的原因，他不能再有時間去改劇本，去豐富這個人物，所以只能我自己動手盡量去豐滿這個人物，他現在就是個男二號嘛。他就是男二號甚至男三號這麼一個排行。奇濤老師筆下性格是有的，骨頭架子是有的，基本沒肉。所以導致現在的觀影效果是怎麼這個人像個道具一樣拿來就搬來了，不想用了就搬下去了。演員是二度創作。

三聯生活周刊：你怎麼能是男二號、男三號呢？他們說請你的目的就是必須讓你演男一號。

孫紅雷：沒有，當時我不知道劇本是這種狀態，當我看到劇本後，我們談定時，奇濤老師還是有時間來改這個角色的。他當時告訴我：「紅雷，楊立青這個角色還沒寫呢，你放心吧。」因為他基礎的骨架搭得很好，所以我就放心了。可是當我拍完《潛伏》回米一看，沒有動筆呀，還是沒有開始。他碰到了一些不可抗力的事情，就完蛋了，不能再寫了。也就是說我們談的時候是什麼樣，拍的時候還是什麼樣。

三聯生活周刊：楊立青的原型是陳賡大將，是嗎？

孫紅雷：他是有陳賡的成份在裡面，基本上集合了當時我黨的各種精英人物形象，我相信他是一個代表，所以我沒把過多的缺點傳達給楊立青，我希望他是相對完美的。因為我黨當年確實有一批精英，他們真的很完美，有文化底蘊，有思想，他們也可以拿起槍桿子來，最重要的是他們有智慧，不然我黨怎麼可能把有 800 萬軍隊的國民黨給打出去？不可能的事情。所以我分析了一下那時候我黨的一些高級將領，包括毛主席、周總理，他們是有智慧的，他們用智慧把國民黨打到台灣去了，把中國給解放了，而不是說單純的槍啊炮啊，那是不可以跟別人抗衡的。那時日本人船堅炮利，武器這個東西，子彈人家可以打 1,000 米你只能打 500 米，那人家站在 600 米處就可以完全把你消滅了，沒有對話的機會就直接把你拿下了。我後來為什麼想演這個角色？我在家裡體會我黨的這些高級將領，他們用什麼把蔣介石給趕到台灣去了？他們真的用的是智慧。這是我接楊立青這個角色最大的動力，我覺得太好了，太讓我嚮往了，我覺得我們中國現在缺這些了。

三聯生活周刊：我看到一些觀眾的說法，楊立青這個人物的設計其實是有一點點問題的，因為他太全能了，帶兵打仗、政治工作、地下工作、軍事教育、後勤補給……

全都能幹，而楊立仁就一直只做情報工作。

孫紅雷：沒有缺點這是不對的，我們搞表演的人最清楚這一點了，沒有缺點的人是不可愛的。楊立仁為什麼可愛？他有缺點，同時他又很幹練、很執着，他對自己的黨很忠誠，只不過信仰不同而已。按照我以往接戲的方式，我肯定會接楊立仁的，但我覺得，我真的應該對楊立青負起責任。因為江蘇台的領導包括我的同仁包括導演都說，如果你演楊立仁，你考慮過嗎，誰演楊立青？後來我自己也提出了幾個人選，我想鄧超可以吧，他可以演楊立青我來演楊立仁，他們都不同意。幾個人的票選就把我否決掉了，我覺得還是少數服從多數吧。

三聯生活周刊：實際上這部戲準備時間應該比《潛伏》要充份得多，是吧？

孫紅雷：當然。我簽了《人間正道是滄桑》以後才簽的《潛伏》，欠《潛伏》導演一個人情，就是時間給的不夠。

三聯生活周刊：楊立青屢次被清洗出黨，思想上會有一個掙扎的過程嗎？你當時怎麼設計的？

孫紅雷：被清洗出黨，他不是一個完人，只是篇幅不夠嘛，鋪墊不夠，給他的文筆不夠，所以就會顯得突兀，說來就來說走就走。加了一點東西肯定不夠，因為我不是編劇，我只能從細節上往回找這個人物最豐滿、最令人信服的地方。他是有掙扎的，幾次被清除出去，他很傷心，他不知道自己內心那麼堅定地跟着共產黨走，怎麼會有那樣的問題。不信任他，懷疑他，甚至要槍斃他，這是令他傷心的。楊立青這個人是寧折不彎的，剛性太強。

三聯生活周刊：楊立青是一個剛性的人，余則成就是比較柔的人吧？

孫紅雷：不是，我覺得兩個人都很堅定，但楊立青可能碰到大事的時候會折，特別是年輕的時候；余則成不會，他可能彎到90度甚至180度的時候還能存活下來，這就是另一種堅韌。我認為楊立青是在陽光下、紅旗下慢慢成長起來的，基本上沒有受過什麼太大的挫折，可是余則成不一樣，余則成身後有一個嚴密得密不透風的網，他稍有不慎，就是黨的特別大的失敗，可能功虧一簣。我相信楊立青如果去幹余則成的活，他也會變成余則成的。

三聯生活周刊：但有一點沒交代，余則成一開始是個後勤人員，突然就變成一個非

常成熟的情報人員。

孫紅雷：他不是後勤，他是特勤，他是一特工，但他實在是一個不被人注意的特工，他的活就是每天搞搞竊聽，搞搞記錄監視了什麼人，屬於外勤，不是一個書記員，很小的一個小職員。可能他的才華沒有被發揮出來就是因為大家不認識，他太低調了，不是因為他想低調，他就是這麼個人，所以後來當任務需要他拿出自己的長項的時候，他發揮了最大的長項，就是他的柔韌度。你想想左藍犧牲，他眼淚沒掉，甚至眼眶都沒紅，但肝和膽基本上已經完了，亂套了，所以我們當時客觀地想了一下他的表現，我覺得從眼睛裡從臉部肌肉看不出任何問題，只有形體上有問題，他已經控制不了形體，一直在抖，因為門外就是監視他的特務嘛。後來得到翠屏犧牲的消息，那時他自己一個人在屋裡，他再也控制不了自己，就吐了，整個腿都軟了。

三聯生活周刊：當時我覺得嘔吐就特別準確，我見過大悲痛的人就是不哭的，就是不斷地嘔吐。

孫紅雷·你我一樣，我見過，這就是生活。如果你在生活中記不住這些，你在表現這場戲時又開始掉眼淚，那就極其不真實，不令人信服，說明你這個演員沒有動心。當時演完翠屏那場戲，我有一個毛病就是如果吐大勁了，第二天臉上全是充血的血點，因為我小時候練過街舞練過技巧。我就笑了：我又開始跳街舞了。兩三天以後就消了。

三聯生活周刊：《人間正道是滄桑》這個戲裡，柯藍、呂中老師他們都有軍旅家庭的背景，有這種經歷，對他們來說可能容易些，你沒有這樣的經歷，會不會難度更大一些？

孫紅雷：有，有難度，因為我沒當過兵，我的親屬也沒有。我的大舅是軍醫，但他的性格和軍人完全沒什麼關係，他是個學者，所以和楊立青的形象根本不搭。但這幾年我積攢下來了，對楊立青這個人物，表演上首先有個大忌，我要演一個軍人了，壞了，不能這麼想。你演什麼人都得先把他演成人，你不能說演一個軍人。外在的東西很好找的，軍人你到軍校裡面跟着，像我們做演員的接受東西很快，你跟着跑一個月操，基本上行走動作就是個軍人了，但這個人是什麼樣，靈魂思想是什麼樣，這是最重要的。

三聯生活周刊：你覺得比演《軍歌嘹亮的

日子》那會兒，在演技上是不是成熟多了？

孫紅雷：那肯定。那時候就想我要演個軍人了，可現在，我想我演的是人而不是軍人。

三聯生活周刊：我覺得《人間正道是滄桑》還有一個不容易的地方，你一出場只有十幾歲，是不是有點……

孫紅雷：有人說裝嫩是吧，我聽他們説了，很正常啊，39歲演18歲，確實有點不靠譜。我覺得要把他的心理演出來，這個孩子成長的心理，他小時候是什麼樣的，我把這個傳達給觀眾就行了。

三聯生活周刊：但是演員演老的相對容易，演年輕的相對困難。

孫紅雷：其實演老挺難，因為你沒有成熟到那種程度。年輕你經歷過，你有據可查，但演老你無據可查，因為那是未來。

三聯生活周刊：第一次聽到這種說法，通常會說，演老年人可以靠外部的化妝。

孫紅雷：我們的表演就是反着來的，因為你們不是專業的，你們對於演員真正的職業生涯真的是順撇的，我們肯定是反着的，不然

的話，我們怎麼來領導觀眾的審美？是沒辦法領導的。你們是怎麼領導讀者的？很多人一說就知道很好的一本雜誌，肯定有你們獨到的東西是我們達不到的，我們要能達到，我們就成了《三聯生活周刊》了，一個道理。

三聯生活周刊：有人說《潛伏》是一個班一個小組的故事，《人間正道是滄桑》是整個學校的故事，你認同這種說法嗎？

孫紅雷：認同，可大可小。

三聯生活周刊：那你不覺得這樣的說法好像是指《人間正道是滄桑》比《潛伏》要大要豐富？

孫紅雷：不能這麼說，我說可大可小就是這個意思。《潛伏》你往大裡想無限大，你把《人間正道是滄桑》說到兩人身上也可以。

三聯生活周刊：我看《人間正道是滄桑》時在想，楊立仁和李涯是有共通之處的，你覺得他們倆有相似點嗎？（編按：李涯為《潛伏》中男配角）

孫紅雷：有，但是他沒有李涯純粹。

「圍觀者都是愛你的人」

三聯生活周刊：《人間正道是滄桑》裡面有一句話：「鋼刀歸鋼刀，同學歸同學。」你自己怎麼解讀這句話？

孫紅雷：「鋼刀歸鋼刀，同學歸同學」，我覺得人世間的事情就是應該這麼分割的。

三聯生活周刊：你現在的朋友構成是什麼樣的？比如說是一起長大的朋友還是同行？以什麼為主？

孫紅雷：以「鋼刀歸鋼刀，同學歸同學」為主，好比我生活中最好的朋友是演員，那我們在一起演戲的時候就要各司其職把自己的角色做好，這裡頭不能摻雜進去人情啊兄弟情啊。我經常跟我的家人在一起討論這件事情，也因為我覺得，生活就是生活，工作就是工作，如果人能夠把「鋼刀、同學」這整句話解讀得很清楚，我覺得他是一個有態度的人。他不是生活得渾渾噩噩，沒有自己的態度。

三聯生活周刊：像你今天已經是很成功了，還有沒有人敢當面批評你呢？

孫紅雷：有，每天都有，特別是我身邊的一些好朋友、合作過的演員和導演，我覺得我幸運就幸運在這兒。還會有一批影迷在網上給我提意見，知道我電話保持密切聯繫的會直接發短訊批評我。這是最令我幸福的一件事。這些人是真正愛我的人，是從深層次的愛我，包括給你提意見告訴你哪兒做錯了。至少他認為你做錯了會告訴你，希望你改掉這些缺點做一個越來越完善的人。我身後有一大群給我提意見的親人，因為他們瞭解我，他們知道我是一個能聽進去意見的人，所以他們就直言不諱。一個人如果沒有人給提意見是沒辦法進步的，完成一個角色，三個人完成、五個人完成，和你一個人完成一定是不一樣的。

三聯生活周刊：我採訪姜偉導演的時候，他也提過因為你氣場很強，有時候氣場會突然冒一下，這時他就會提醒你一下。

孫紅雷：是的，有時候當時我瞬間不接受，因為演員有一個慣性。當突然有一個反對意見說，紅雷我覺得你氣場大了，我說，偶爾會這樣。他說，偶爾也不行，也大了。後來我說，這樣，實在不能解決問題的時候咱們拍兩個方案，你後期剪輯的時候整個順下來你覺得哪個方案合適你就用哪個。通常都是這樣，我會給導演幾個方案讓他選，但是和姜偉的合作一次這樣的事情也

1 ｜「接地氣」本義是就是接地中之氣，適應特定的地域環境。中國古人認為，在自然界，只有地氣和天氣上下相接，才有春暖花開，才會出現生機蓬勃的狀態。 現在引申為接觸普通人，瞭解普通人的願望、訴求、利益，而不是自己高高在上，這樣所做的事才有意義。

沒有，他跟我說紅雷你氣場大了，我就覺得這特別好玩，我看了我氣場弱下來會是什麼樣的效果，我看了後說，導演是對的。

三聯生活周刊：也就是說，《潛伏》裡你一直在藏着你的氣場？

孫紅雷：沒有，那是跟表演有關係的，塑造人物不是要把氣場挑起來，而是要把心真的歸於這個人。他的處世態度、他對待事情的解決辦法，演員其實拚到最後是拚你的文化底蘊，對台詞是有你的理解的。一個演員到我們這個年齡了，科班畢業的，學表演出身的，基本上在表達能力上都差不了多少，差就差在理解上。你理解到哪兒你就能演到哪兒。我理解楊立青就是這樣一個很精靈古怪不按常理出牌，很淘氣、經常惹是生非惹人煩的這樣一個人，我的理解就是這樣。有的人看了劇本以後不會像我這麼理解，另一種理解就傳達出另外一種人物形象，所以文化底蘊是你的第一解釋。

三聯生活周刊：那這個理解力是你通過學習得來的，還是天生的？

孫紅雷：通過學習，通過社會閱歷，間接閱歷和直接閱歷。間接閱歷就是你讀書，看電影，看所有的，新聞是最真實的東西。像「5·12」地震我從頭看到尾，每天我都關注。然後老百姓的一些生活的雜事像社會報道啊，「焦點訪談」啊，這些我都看，包括「新聞聯播」，包括鳳凰衛視的「時事直通車」，每天的新聞報道，我都看，因為它是真實的。這樣就有了間接閱歷。直接閱歷就是你每天和人打交道，你會看到一些人物形象，一些人物的思想和內心，通過交談，通過打交道，共事或不共事。這兩個閱歷一個直接一個間接，對演員有特別大的幫助。所以有一句話說，演員如果脫離了生活就會慢慢死去，等於慢性自殺。

三聯生活周刊：我以前聽楊亞洲導演說過「接地氣」[1] 的問題，說演員和導演長期處在經濟結構的上層。像你怎麼去接地氣呢？因為你可能離普通人的生活環境太遠了。

孫紅雷：我依然保持着我以前的生活狀態，坐地鐵，坐公共汽車，在街邊的小吃攤吃東西，吃羊肉串喝啤酒，然後去打桌球。我不會離開這種生活，因為我從這兒來的。

三聯生活周刊：楊立青在戲裡有一個導師是瞿恩，那在你心中有沒有導師或者引路人這一類的？

孫紅雷：我有，國內的我非常喜歡姜文老師，他事實上就是我的引路人。

三聯生活周刊：你和他接觸過嗎？

孫紅雷：接觸過兩三回吧，我特別喜歡他，覺得他是一個真正有才華的人。接下來合作的張藝謀老師，還有陳凱歌老師，這都是我極其喜歡的。我們剛才談到文化底蘊和理解的問題，他會給你一個想像不到的理解，我說我這麼理解邱如白，凱歌就說，你等我一天我回去想一想，首先我第一直覺你這個不是最好的理解，我們中和一下，明天等我消息今天不拍了。他第二天一早就穩穩當當、娓娓道來地跟我說了他的理解，我聽了後覺得比我高明，我覺得好，這是我最幸福的時候。有人幫我，告訴我另一種理解，是超過你的，高於你的，這是太幸福的事。他說，紅雷你應該這麼演，當你發現他的理解遠遠高於你的理解，這時候就是進步的時候。姜文也是在理解上異於常人，張藝謀也是這樣，包括《潛伏》的導演、《人間正道是滄桑》的導演，他們都是精英，他們都有自己的理解。這些高明的見解都幫助了我，所以我才能有這樣的成績。以前聽無數人說過這不是我一個人的，我總聽着不那麼真實，但現在我理解了，確實是這麼回事。

三聯生活周刊：你的成長等於是吸收了很多人的精華？

孫紅雷：我真的覺得自己是一塊特別貪婪的海綿，永遠都覺得自己很乾燥。我很貪婪，我特別喜歡學習別人。

三聯生活周刊：我聽黃志忠（編按：楊立仁扮演者）談起，說你是一個能對自己狠的人。

孫紅雷：他也當面跟我說過。黃志忠是我的師哥，他對我影響很大。我還沒考上中戲（編按：中央戲劇學院）的時候，就認識他了。當時我就覺得，真棒，這就是我一輩子要的東西。這個學校就是我的家，我就在這兒扎根了，一年考不上兩年考不上十年我也要考上這個學校，結果一年就考上了。

三聯生活周刊：那你有沒有過所有人都否定你，特別沮喪的階段？

孫紅雷：都有。我在上學的第一年，有半年老師不理我的。我的老師是劉立濱，現在是「中戲」的副院長，不理我，半年不和我講話，我做完一個表演就回去找他，說，老師我有進步嗎？哪怕是一點點。他

説，你剛才有表演嗎？我説，我剛剛演完啊！他説，我不記得了，你繼續努力吧，我還有事，我要開會。我那個時候是崩潰了。1995 年 9 月到 1996 年 4 月我基本上是崩潰的，我每天在「中戲」的操場裡，每晚都睡不着覺，和同學討論，我的表演出了什麼問題，現在才明白我那時候不懂表演。老師也是故意的，不是表演完了不記得我了，其實是為了磨練我。我被徹底打碎了，重組了一個孫紅雷。因為我進學校的時候有一股傻自信，以為自己表演很好。「中戲」這些老師太厲害，他不理我半年，直到有一天我演了一個小品，他出來後微笑地對我説，哎，不錯哦，有進步，開竅了。那天我是很激動，自己去外面操場裡坐了一下午，想為什麼老師説我對了。

三聯生活周刊：什麼小品啊？

孫紅雷：我演一個市長，然後一個秘書，還有一個記者，三個人。

三聯生活周刊：那麼年輕演市長？

孫紅雷：對。那個時候，我在「中戲」基本上就是小生加老生。以喜劇見長。

三聯生活周刊：我看你 1995 年的錄像，現在和那時候變化不大？

孫紅雷：我 19 歲的時候就有人説我 31 歲了，所以比較抗老吧，從小長得就很「古典」。

「唯一的釋放渠道就是工作，賺錢，養家」

三聯生活周刊：你剛才説老師批評你，那你受委屈了怎麼辦呢？

孫紅雷：消化，自己消化。

三聯生活周刊：因為我以前看你説過，你心情不好的時候會回到母親的墳前坐一坐。

孫紅雷：沒有，我想媽媽了我就去看她，我心情不好的時候，從小的習慣我都是不想告訴任何親人。我希望自己把它消化掉，我從小就是個報喜不報憂的人。特別是在媽媽墓前，我只説一些很高興的事，跟她説説話。我小的時候經常看一些文章，父母離你去了，但是一直還在，我不理解，我覺得這是一種寄托，我長大了才明白，媽媽的確沒有走，從小她就是跟着我的，現在還是跟着我，我還得疼她，安撫她幫她擺平一些生活上的事，讓她生活得很舒適，讓她開心高興。

三聯生活周刊：那她去世的時候你在她身

邊嗎？

孫紅雷：在。

三聯生活周刊：我看過對你的採訪，提到過有一次媽媽去鄰居家借 10 塊錢，人家不開門，爺爺收破爛被人打，當時你就覺得這一家子活得沒有尊嚴。你小時候有沒有因為家境不好怨恨過父母？

孫紅雷：沒有怨恨，有一些怨氣吧。為什麼我的父母是這樣的，有那麼一兩次吧，最嚴重的時候，但沒有說出來過。

三聯生活周刊：那你都鬱積在心裡沒有釋放的渠道嗎？

孫紅雷：我唯一的釋放渠道就是工作，賺錢，養家。我覺得自己期期艾艾地埋怨一點用也沒有，動作起來吧。

三聯生活周刊：你當時也提到過能在屋裡待一個月，有點自閉的感覺似的。

孫紅雷：小時候就是要工作，我喜歡一個人想，把我不太明白搞不定的時期想明白，需要時間。需要安靜，不要別人打擾自己。實在想不通了就找父親聊啊，找哥哥聊，找周圍的朋友聊，但只要自己能解決的就都自己解決掉。

三聯生活周刊：但是到今天，有些東西可能沒有辦法和他們聊，或者聊了他們也不會理解，會有這種情況嗎？

孫紅雷：這個肯定，因為職業不同嘛，就像我們彼此不很瞭解對方的生活一樣，現在我總是在外面跑來跑去，家裡人不可能知道。但是爸爸永遠告訴我重要的是身體和心情，工作要認真，要負責任，就完了。只要死死地把握住最根本的東西，就不會跑偏。很多人跑偏就是因為把這些都忘記了，忘記了自己最艱難的時候，忘記了過去，他把最根本的東西丟掉了。

三聯生活周刊：我看《人間正道是滄桑》的時候有一個場景，楊立青和楊立仁在國共談判時見面，楊立仁要他回家看看，他說常見未必熱心，不見未必冷血，我在想是不是楊立仁比楊立青更有人情味一點兒？

孫紅雷：我覺得每個人的思想不一樣，楊立青是一個特別顧家的人，只是方式不一樣。

三聯生活周刊：聽說你最喜歡看的書是《人間喜劇》，是嗎？

孫紅雷：是的，巴爾扎克的《人間喜劇》。

三聯生活周刊：那你的閱讀量應該很大了，因為《人間喜劇》是特別長的一個東西，有 91 部呢。

孫紅雷：閱讀量不算太大，但是有的。

三聯生活周刊：你剛才說每天看新聞，你要拍這麼多戲，有時間做這些事嗎？

孫紅雷：有時間，我給自己留下來了。你們覺得我拍了很多戲，其實沒有。我入行 10 年了，你數數我的作品一共才多少部？跟我入行同樣 10 年的人比起來差遠了，幾乎要差一倍。可能是因為我選擇的劇本寫得比較好大家比較關注。大家說紅雷高產，其實不是，我低產才對。我 2007 年一部電視劇都沒拍成，之前的一些基本上一年最多一部半到兩部，最多時候兩部。有的人一年拍三四部、四五部的。

三聯生活周刊：你說邱如白這個角色你犧牲很大，當時我們還不理解，後來看了《潛伏》和《人間正道是滄桑》才明白，你有很多戲可以選擇，只是當時都放棄了。

孫紅雷：是放棄了，因為我太想和這個邱如白接近一下，太想了。（編按：邱如白是孫紅雷在電影《梅蘭芳》中扮演的角色）

（實習記者魏玲對本文亦有貢獻）

黃志忠：細節也決定命運

文｜孟靜

黃志忠有着驚人的記憶力，且敏感。劈頭第一句話他說：「我見過你。」三四年前，在湖南舉辦的《大明王朝 1566》發佈會上，黃志忠作為海瑞的扮演者列席，我是台下的眾記者之一。我沒有採訪過他，也沒有提問，以前我從未見過主席台就座的人能記得下面那些黑壓壓的群眾，他顯然是特例。

「如果沒有幾個突破的角色，50 歲我就離開表演。」曾是天津男籃職業運動員的黃志忠起步就比他人晚，28 歲，他才從中戲畢業。據師弟孫紅雷說，黃志忠有過極其坎坷的個人經歷，是什麼，他不肯說。「有些東西還是埋在我心裡算了。但我不怕等，我越來越感覺我只是在戲劇學院學會了一定的方法，對我有益的是我的人生經歷。為什麼有的人就成功了，有的人一輩子都

成功不了，那就是每個人選擇的道路問題了，對世界的認識問題。」黃志忠在接受採訪中告訴我，他堅信不僅性格決定命運，細節也能決定命運。

他的人生低潮期就在剛畢業那個階段。「一個月 126 塊錢工資，我住在半地下室裡，5 平方米兩個人住，我沒有理想，能解決溫飽就不錯，溫飽就是我當時的理想。當時對於事業，我也沒有追求，能有部戲找我拍能賺着錢我已經很高興了，你先把自己安頓了再談理想吧，你連飯都吃不飽你還談理想？誰也別騙誰。人生存最重要的一個環節是安全感，當你沒有安全感的時候，什麼都看不到。安全感來自於幾個方面，生命，其中物質基礎是很重要的一面，很多經過磨難到最後成功的人士，我相信他們都經歷過這個。我現在還沒成功，才剛剛開始，我現在 40 歲覺得剛剛開始起跑，我的路還很寬還很長。這 10 年是我最黃金的 10 年了，是男演員最重要的年齡段，而且我特別享受我現在這種生活，所以這個安全感特別重要。」

可以說，直到「楊立仁」出現前，他的安全感都沒有完全確立起來。運氣總是差了那麼一點點，2006 年的《大明王朝 1566》，鴻篇巨製、新歷史觀，黃志忠擔綱男主角海瑞，可收視率卻不佳。「它的播出不像『央視』這個播出平台，還和那年整體的古裝戲市場有關，因為那年大的古裝戲太多了，投資幾千萬元的太多了，你想 5 個手指頭勁大還是一個拳頭勁大？關注點分散了。但我依然相信這是個經典，你 10 年以後拿來看，它從製作上，從表演形態上，依然是在前列的。」

這次的《人間正道是滄桑》的主創們又經歷了一個從巔峰到谷底再回到平地的心情過山車。「人處在風口浪尖上你一定是有話題的，實際上，話題不就是你價值的體現嗎？你說這個戲命運多舛到現在才播，它就適合在這時候播。楊立仁對我來說已經過去了，我最幸福、最衝動、最有成就感的時候已經過去了。」

多年養成的職業習慣讓黃志忠用運動來比喻運氣，他告訴我：「你說一畢業，就扛着一個大竹竿子出來了，上來選擇的項目是撐竿跳，一下就 5 米多高了，一步就奠定你的位置。但更多的人練的是中長跑和馬拉松，從頭一點點來，不管你在學校多優秀，沒有用，你對社會沒有價值。你的價值是什麼？演員的存在價值就是角色，演員通過一個一個成功角色的展現來實現你的社會價值。所以說，我這 10 年就是在

黃志忠

建立價值的過程，而且我現在依然沒有建立，可能到我死的那天我才建立。」

與黃志忠合作過3次的導演張黎很喜歡用他，原因就在於他刻苦，冷着、餓着，想的也是角色。楊立仁就是一個讓他忘記冷和餓的角色。「在讀劇本過程中，這種形象已經在我腦海裡建立起來了。看了5遍劇本，我邊看邊在腦海裡演，實際上這個人物在我心中已經立起來了，看完劇本我已經演完了。」他開始讀國民黨大人物的自傳：陳氏兄弟、戴笠，《藍衣社碎片》，國民黨特務的歷史……「那時的人真的是有理想、有抱負，不惜犧牲自己的家庭，義無反顧，來換取對民眾的思考。」

從事過競技體育的人必然爭強好勝，黃志忠就是這種人。「我骨子裡有暴力傾向，這種暴力傾向是一種強勢心態，因為我是運動員出身。我8歲練體育，競技體育必須得分出個你贏我輸，所以就注定了骨子裡的這種爭強好勝。我感謝從事體育工作的這麼些年，心裡有股勁，我覺得這勁特別重要。可能到50歲的時候我這勁就沒了。」

他的「較勁」明顯到會有人覺得「過了」。「我也試圖找楊立仁的可愛，但是我沒有這個空間，他有幽默的一面、冷酷的一面、

堅定的一面、睿智的一面，我想把各種元素往他身上添，但這個戲裡我拚不過楊立青。為什麼呢？不給我篇幅，不給我情節的設置。我（楊立仁）也清純過啊，在黃埔軍校看見瞿霞的時候，我腆着臉上去跟她搭訕啊，我有過，我也有過這種獻媚，但就讓你點到為止，不給你延續。這種可愛是點狀出現，不是線性的延續，所以我拚不過，乾脆捨棄，只能把那幾個元素發揮到濃郁和極致。所以楊立仁出場一定是極端的，是顛覆以往形象的。他的神經質、行路節奏，包括看人的眼神、身體抽動，都是人為設計的，為什麼？我寧肯犧牲人物背景，因為50集，我通過一層層人物關係、對白，慢慢把背景鈎回來。我先讓你看我。瞭解我的人說，志忠這個戲『起早了、使勁了』，不瞭解我的人說『這個戲怎麼這樣啊？怪怪的』，我覺得正中下懷。我就是這麼設計的，我把戲給你，朋友！優點是共性的，缺點才是個性的，缺點是人物氣質，我先把人物缺點給你，讓你批判，我就達到目的了，我把觀眾的眼球抓過來了。你看了之後，我再給你慢慢道來這個人的成長，整個圓畫出來是很圓的。」

電視連續劇開頭，楊立仁準備刺殺三省巡閱使，面對同黨的質問：「你父親也在其中，他的性命你不要了麼？」此時他的態

｜黃志忠在《人間正道是滄桑》裡扮演黃埔
軍校出身的國軍軍官楊立仁（右）一角

度堅定：「父親從小教我，男兒到死心如鐵，看試手，補天裂⋯⋯義無反顧，義無反顧。」「實際上我在說『義無反顧』的時候，眼神有個游離。這個眼神是設計的，觀眾能讀到就讀到，讀不到之後再找機會交流。」

其實這不是真正的開場，也許我們永遠看不到那個開場了。在未修改的原作中，他的職業是教師，得知將去赴死，他教學生們朗讀文天祥的《正氣歌》：「⋯⋯為張睢陽齒，為顏常山舌。或為遼東帽，清操厲冰雪⋯⋯」

黃志忠從不認為楊立仁是個反面角色。「我一定要堅持而且一定要讓他融在自己血裡頭，我才能把楊立仁解讀成現在這個樣子。如果本身對人物有懷疑，從批判的角度去演，我就不會演。片子的宣傳語說『超越了階級對立，上升到人性的思考』，我覺得特別準確。他身上不像以往寫國共兩黨作品那種臉譜化的痕跡，這個人物就像一把鋒利的劍，割傷了自己。他所追尋的理想道路內在的瓦解、分崩離析把他自己割傷了，實際上人最痛苦的不是肉體的滅亡，是這種精神、理想的破碎。他為之奮鬥了一生的追求，到最後退縮到了孤獨的小島，這不是他心裡追求的目標。」

在電視連續劇裡，楊立仁到黃埔軍校，踏進校長辦公室，看見中山先生遺像。「我覺得那時候他建立了目標：他要走哪條路？三民主義。而且堅定地要走國民革命的道路。前一集他的那種出現，誰沒有熱血過？他那時年輕啊，20歲的人誰能有深邃的理想？我不相信，我覺得更多是憑熱情來做事。立仁肯定是A型血，堅定，而且屬於多血質內心敏銳的人。」

他終身未婚。不是沒有心動過——瞿霞，「我幾乎愛上她了」，但她是弟弟戀着的人，必須放棄。林娥，「敗給瞿恩這樣的人，不丟人」，每一個心動的對象都有強大的理由令他熄滅愛火。並且，他要把心愛的女人親手送進監獄而絕不猶豫。「因為她曾經是國家的敵人。這就是國家、家國，大愛與小愛的關係。這句台詞是我後來加進去的，有一場聚會，楊立青說：『想想你對瞿霞做的一切，你是劊子手。』我說：『我不是，因為她曾經是國家的敵人。』我站在國民黨立場上，你就是國家的敵人。這是這個人物的特點，所謂國家利益高於一切，情感是情感，利益歸利益。」

但楊立仁並不是一個冰冷的殺人機器，劇中他沒有親手殺過一個人。相反，他對家庭的關注超過他的弟妹。家人不大喜歡他，

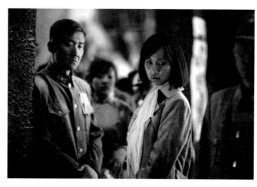

｜黃志忠扮演的楊立仁（左）

因為別人的心是九孔，他有十孔。「立華去上海給國民黨籌錢，立仁主動去找一些工商大戶。北伐之後，他和立華說，我去你就不要讓立青去了，楊家總要留一棵苗吧。他去前沿陣地把他所有裝備都留給立青的長官後說，不要告訴他，說我來看他了，他會不高興。立青在火車站整裝備的時候，他對立華說，咱們這個地方最怕的就是他的親人出現，點點滴滴。包括立青新婚，軍統那邊派特務盯梢，他一直給弟弟守夜，他說，如果我不在這兒，那結果不堪設想。」黃志忠舉起楊立仁「愛家」的例子滔滔不絕。

每當在家國、主義與情感之間面臨抉擇時，無論楊立仁，或是他的對立面瞿恩，都會選擇大愛與大家，當然，這其中免不了矛盾掙扎。瞿恩被捕後，楊立仁拿着瞿恩兒子的照片給他看，希望他為了從未謀面的兒子保全生命。瞿恩拒絕了，提出的最後一個要求是：「把照片留下來多看一會兒。」「楊立仁決心去刺殺三省巡閱使，準備赴死前與父親談話，那時立仁的眼神是溫柔的，和父親在聊自己的弟妹，實際準備那場戲的時候，我是在跟父親說臨終遺言，我是那麼演的。楊立仁是不受家裡人待見的，誰都覺得他九曲回腸，別人一個心眼兒，他十個。實際他接受的是孔孟哲學，他手裡有士大夫的赴死精神。」

有一場戲，國共談判，兄弟倆各為其主。這時立青已經很久沒有回家了，父親要見他最心愛的小兒子，立仁勸立青「回家看看」。立青回答：「常見未必熱心，不見未必冷血。」立仁說：「立青你記着，不管到了什麼時候，你都有個家。」立青說：「你怎麼就是我哥呢？」「我說那沒辦法，爹媽生出來的次序，我就是你哥。後來說聲保重，就走了。走的時候立仁那種流淚難受，心痛啊，親兄弟，又是那麼對立。這場戲演完，在場的工作人員都哭了。」

所以，表面上不待見楊立仁的父親也不是完全偏向小兒子，他對梅姨說：「家裡一個賣傘的，一個賣鞋的，你說我是盼天晴還是盼下雨？」

一個有信仰但信仰之路越走越窄的人，痛苦會尤其深刻。楊立仁並不是一味愚忠，當理想破滅時，他也有反思。「國民黨在大陸後期面臨崩潰的時候，很多人都有這種彷徨。我相信每個人在選擇這條道路上一定是艱辛的，你想一個政權的交替，會相應帶出多少故事？應該有一個戲就專門寫這個。1949年最後兩個月，國民黨要從大陸撤到小島上，那時候各個層面的人太

有意思了，覺得這是人生中一種大煎熬，一種打碎與重新建立的煎熬，不管你投誠也好，跟着走也好，或者到第三世界也好，流亡海外也好，我覺得每個人選擇一條道路都不是輕易下決心的，我覺得那時候人的心理過程太有意思了。」

奉老蔣之命，要把金庫搬到台灣。黃志忠告訴導演張黎：「楊立仁得仰天長嘯，大哭一場，要不然這個人物畫不了句號，打不了點。黎叔就説『好』，然後再加一句台詞，楊立仁跟身邊的人説：『痛定思痛啊！』」

據説這句話是老蔣到台灣之後哭着跟所有人説的，之前還有一句台詞，國民黨把錢全拿台灣去了，楊立仁説：「這些錢能建立一個國家麼！」

「實際上，中國所有的錢全拿走了，但是人心破碎了，人的痛苦莫大於理想破碎。理想是看得見的，是有階段性的，理想破碎比肉體破碎更⋯⋯楊立仁是個極端為理想付出一生的人，我想他應該仰天大喊。」為了讓這個鏡頭能再長一點，黃志忠説他反覆和剪輯劉淼淼磨，又去找張黎，「再給我 3 秒鐘，我覺得人物信息全部傳遞出來了。張黎説，夠啦，留得夠多了，你的信息量對手都在幫你演。我説，您再給我

留點兒，再給我留點兒⋯⋯」

結果，有一天黎叔給他打電話：「給你多留出了三五秒鐘啊。」「哎呀，高興。所以到第 49、50 集你會看到片頭裡那個場面，仰天長嘯『啊——』像狼一樣叫。」説到這裡，黃志忠突然立起身，仰頭長嘯，狼一樣的嚎聲迴響在逼仄的採訪間裡，長達十幾秒。

（實習記者魏玲對本文亦有貢獻）

（原載於《三聯生活周刊》2009 年 22 期）

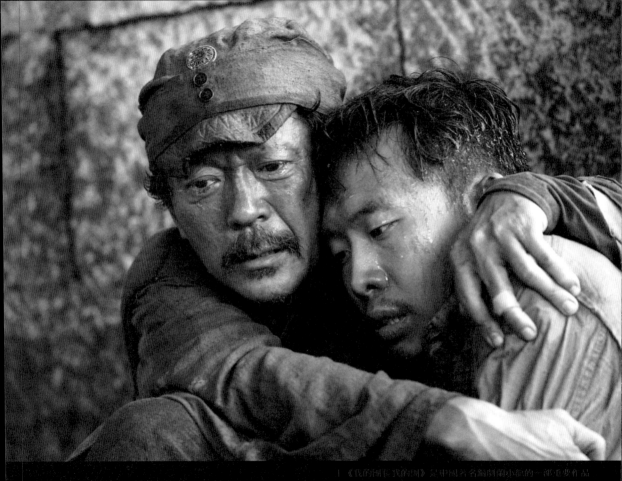

炮灰團，極端主義

文｜舒可文

如果一部戲劇帶來的不是簡單的轟動，而是引出種種熱議，大致是因為它觸動了現實生活中的某些神經。圍繞《我的團長我的團》的議論觸動了什麼？

2007 年的《士兵突擊》以一種寓言的方式，給現代競爭模式中的社會焦慮帶來一些精神撫慰，因為在競爭模式中，你無論身處什麼位置，都有相應的競爭壓力，都有處境不利和被淘汰的焦慮。《士兵突擊》於是提供了一個簡單的成功模型，觀眾順利地將其深度擬真化，在這種搖籃曲般的撫慰中很受用，很感慰藉。

相比起來，《士兵突擊》強調的其實不是競爭環境，而是簡單主義的生存之道，《我的團長我的團》則把人的處境推到一個極端的境地，這種極端主義的立場其實不過是簡單化的另一種表達，把處境簡單化，簡單到沒有選擇的餘地。這時，所觸及的問題也就推到極端，極端主義的方式也許使問題在封閉的邏輯中變得清晰，同時也會因此過濾掉了所有複雜關聯，使問題變得簡單。

雖然它的故事設置在戰爭中，但它比戰爭片走得更遠，戰爭片中的犧牲或逃避、英勇或膽怯都有一個可依據的坐標，而《我的團長我的團》沒有停留在這個層次，所以它沒有壯懷激烈，也沒有反面的畏縮投降，它把故事推到極端得連常識中的坐標也不起作用了，這也許是讓被它甩掉的觀

| 《我的團長我的團》是一部抗戰時期中國遠征軍的故事

眾難以接受的原因之一。

但它也遠遠不是反戰的主題。反戰主題通常要彰顯戰爭對人性的傷害，這是比戰爭主題更具人道意義的旗幟，也是越來越多的戰爭題材所涉及的主題。從《現代啟示錄》（Apocalypse Now）對戰爭的經典起訴中，戰爭本身一定帶給人最深的恐懼，恐懼或走向邪惡的瘋狂，或走向黑暗的死亡。在科茨（編按：片中角色）的恐怖王國裡，人的屬性全部消失，叢林法則都不足以表現它的殘酷，只有荒謬的瘋狂。年輕軍人威拉德（編按：片中角色）在正義的名義下結束了這裡的瘋狂之後，他的心裡也不可阻擋地浸入了那瘋狂和黑暗。描述戰爭扭曲人性的題材，或如《拯救大兵瑞恩》（Saving Private Ryan）這種在戰爭夾縫中守護人性的題材，在現今影視劇中已經是一個經典類型。而《我的團長我的團》也沒有在意這樣的常識，它繼續把人物推到無可救藥的極端境地，他們是屢敗的潰兵，他們是必死的炮灰，表面看他們失去了所有與人相關的尊嚴、理性、德性，因為他們每時每刻都在活下去或死亡的分界點上，所以他們中幾乎沒有任何與是非相關的規則。它的人物處境極端得超出了社會思考的底線，讓人不安。編劇與導演試圖撕裂關於倫理、關於規範、關於是非

這些我們日常賴以依存的表象，試圖直面生死、人與人之間關係最殘酷的現實，在這些被戰爭與苦難踐踏到極點的角色中去尋找真實的人性、責任心、關愛這些概念在極端前提下的真實含義，去探討在極端前提下的自私與愧疚、軟弱與堅強。但因為這一切都在極端主義的前提下，極端主義所賦予的強權使人物的符號性突出，在強化符號意義的同時，勢必損害真實中人物的邏輯性，無論是龍文章、孟煩了還是虞嘯卿（編按：劇中主要角色）。

這是一部質地顯得過於粗糲的電視劇，它不光鮮，它不讓普通觀眾輕鬆地消費，它太多殘酷的刺激，它所揭示的戰爭環境下的「元價值」或者「元規則」甚至令我們心裡不願意面對，它的主要角色極端的生活態度與行為方式甚至令生活在規則行為邏輯中的我們反感。但它畢竟是值得我們去討論的一部作品——關於它的戰爭觀，它的存在哲學，它對不同烙印的角色矛盾心理的判斷。

我們試圖通過追問來接近這部作品，它不僅是對一部電視劇的理解，也是通過那一個個角色的生存真實，對人與人之間應有關係的理解，當然還有對極端主義的理解。在解讀的過程中，也許我們有了能超越這

| 《我的團長我的團》劇照

部電視劇的價值——世間所有的問題都建立在悖論之上，恰是在符號與符號解讀的難度之上，有我們特別值得去思考的東西。

那就是：我們究竟要去反思那場戰爭，那些在戰爭煎熬中死去或倖存下來的人什麼？反思那場戰爭最終失敗的他們、最終勝利的我們什麼？

導演康洪雷說，那也是他們這個劇組付出那麼多辛勞，最根本的目的。

生，還是死，這是個問題

哈姆雷特的問題是：「生，還是死，這是個問題。」這是個高貴的問題，它意味著人如何理解自己和如何處理生活的選擇權，生有生的活法，死有死的理由。而《團長》試圖超越這個問題，聚集了一群沒有選擇的人，走在一條必死路上。所有只在活著的時候才有的尊嚴和價值在千里潰敗中已經丟失殆盡，如同孟煩了的連隊，全軍盡沒。

通過孟煩了的口來敘述，是一個陷阱也是一個動力，這個本是教養有加、知書達理的熱血青年徹底煩了，由此他嬉笑怒罵，推動劇情，把所有問題推到底線。

李烏拉是這群潰兵的鏡子，他從「九·

一八」之後，經過了多少敗仗？失去了多少家人和朋友？在從東北到雲南的距離和時間中一筆概括，萬里潰敗到了雲南，這一切還沒有結束。在這個距離和時間裡，東北軍少尉排長李連勝其實已經與死人無異，這個叫李烏拉的只是李連勝的皮囊，他眼神空洞、身形枯槁，即使在迷龍的亂捶之下，除了有餓的感覺，他已全然無知無覺。這個人物只有一句像樣的台詞，在重傷之中他說「給我一個乾脆的」。其他人的無理取鬧、插科打諢、打架滋事都無非是李烏拉死寂靈魂的變形，那些被屍臭浸透了骨頭的人，你不能再指望他意氣風發步履堅定。他們也並不是頹廢，頹廢甚至也是奢侈的裝飾，他們的靈魂已經失去了重量，只是在等待著那無法躲避的「乾脆的」一天。

在這一天來到前，這些靈魂失去重量的人，就是人渣。團長的出現和開始行動來自一句招魂式的咒語：「我帶你們回家。」這個招魂者的種種扭捏作態出於仕現實邏輯中難以成立顯得過於花哨，但如果把他當成一個抽象符號，似乎另有意味。

一群沒有選擇的人，並不等於沒有選擇的夢想，但他們不願面對自己內心存有的夢，那就是勝利的希望。迷龍把所有要去參加

| 《我的團長我的團》劇照

整編的弟兄打了個遍，最後以輸掉他囤積的一屋子緊缺物品的理由換得了入列的台階。孟煩了要報名被整編參加戰鬥，堅持說是為了那裡有醫藥能治好他的腿傷，絕不說是為了打日寇、為了勝利。他是不敢說，他看到過他父親洋務救國夢的破碎，他有分析能力，所以他比別人潰敗得更徹底，更警惕所有試圖喚起希望的人。因為這種希望已經經過了無數次的打擊，對勝利的渴望上籠罩着對勝利的無望，他不敢再喚醒這種希望。一旦喚醒，他們又將遭受一次那個心死的痛苦經歷，所以他痛恨喚起希望的人。孟煩了在這群人中想做一個獨行的旁觀者，他不跟任何人接近，因為他是個清醒的角色，他不能跟他們產生任何感情，否則到了他們「乾脆的」那一天，他還是要遭受一次傷心至死的痛苦。

由一個個未竟之志鋪就生存道路的人們，頭頂閃爍的繁星再也不表示什麼。在這種沒有選擇的境地，社會生活中的規則不起作用了，所有的外衣如社會標識一樣被脫掉了，川軍團的故事大致也是從脫下衣褲只剩褲衩開始的——褲衩是不能脫的，是僅存的作為人的標識。這是他們被整編後的再一次失敗，所有的壯懷激烈都顯得縹緲，一層層失敗的灰燼深深地掩埋了所有的希望。

「死啦死啦」是寓意，置於死地，一無所有，或如獸醫所說，他們所在的地方「黑糊糊的，像回了娘胎」，有意迴避規範也是他們的退無可退的處境。自尊都是可以放棄的，孟煩了，一個驕傲的人，他可以在精英們面前卑躬屈膝；招魂是寓意，它扒開那些灰燼，喚醒灰燼下還有溫度的內核。或是從最初開始，尋找生活的依據。

從「我帶你們回家」開始的招魂，涉及關於中國文化中的種種象徵，同時也是一個對人之所依的拷問過程。孟煩了是一個有言說能力的人，他的旁白和台詞承擔着一步步的拷問。編劇蘭小龍在一個訪問中說，「在開始的時候，這是一個令人討厭的角色。」他的憤怒，無非是像花銷通貨膨脹時的貨幣一樣花銷掉自己，毫無行動能力；他的憤怒無非是覺得自己被虧欠了。他的憤怒和自我審視其實也是一種吹牛。招魂的問「你能說清自己嗎？」要想說清，心裡得有信，到了生死邊界時，你可以追問了，你心中信的是什麼。他們在招魂中經歷着一場場激戰，但他們依然沒有戰爭片中所期待的勇敢，勇敢也是一個過於高貴的字眼，只有有勝利希望的人才有勇敢與否的選擇，而這些被招魂者，只是表達着即使死了也尊重的珍視之事，所以他們是在拚命。這也許就是撥開種種主義之後的

1 ｜ 永動機是一件想像中的不需外界能源、能量或在僅有一個熱源的條件下便能夠不斷運動並且對外做功的機械。

原本的生存依據。

有些場面，似乎模仿了希臘人在廣場上的辯論：追問在無可選擇的處境中，什麼是不可讓渡的？

不可更換的出身之地

團長在表演招魂時，一連串地報着中國各地的菜名，看似滑稽，實則是追問的開始。他用最基本的味覺提示來喚醒這些失魂落魄的人們對生的記憶，這些菜名能聯繫起家，聯繫起做菜的至親之人，聯繫起動身的出發地，聯繫起失魂落魄之前的希望。

孟煩了的父親是孟煩了無法迴避的至親，當團長在他說不清楚自己後，讓他在槍口下說出一件像樣的事，他脫口而出的是「家父」，也是為了這件事，他當了逃兵。這個父親也是個令人無法迴避的角色，他留學西洋，學習洋務，他試圖做一台永動機[1]，一勞永逸地解決中國的所有問題，最終一事無成。他一會兒崇拜西醫，一會兒迷信中醫，讓他生病的兒子深受其折騰之苦。最終他只剩個飽讀詩書，不顧廉恥地做了偽保長，只為求得一張安靜的書桌，保住一隅花籬。

當孟煩了和他的弟兄們來救他的時候，他第一句話是面目僵硬地質問兒子「為什麼還不請安」，第二句話就是自負地低吟杜甫的詩：「劍外忽傳收薊北，初聞涕淚滿衣裳。卻看妻子愁何在，漫卷詩書喜欲狂。」這是一個浸泡在千年歷史中已經被浸泡得精緻而枯朽、幾乎喪失了自然表情的人。父親的質問和那一庭芳草讓孟煩了感覺好像回到了北平的家裡，那裡有他討厭的所有東西，禮教、空話、苟且等等，同時李白的「桃花飛綠水」、杜甫的「野竹上青霄」、白居易的「牡丹妖艷色」，一瞬間也哄湧而來。這是他冒死來接父親之前就知道的，這就是他的家，他的父親，是無法更換的出身之處。「國難當頭，忠字已經很摻水了，在孝字上就不能打馬虎眼了。」這是團長去救孟父時給這次違規行動的合理化解釋，他的理由是，孝，無關顏面，也無關正義，而是「天經地義」的事，也就是無法討論的事。即使他做了偽保長，你也不能以正義之名處決了他，雖然處決他比解救他來得更輕便，更有臉面。

炮灰們似乎也認可團長的解釋，他們為此「渾身發癢」準備為此一戰，這與他們剛到手的美械無關，與壯懷激烈無關，只是天經地義的事。當孟父在那般緊急的時刻還堅持帶上他那些藏書時，對「天經地義」確實是個考驗。在生死選擇面前，他們都

從左至右：主角龍文章，上海籍軍官林譯，東北籍士兵迷龍。

不想帶上這些書，但當孟煩了失控地吼叫着舉槍相向時，所有人都愣了，雖然他們面對的是一個不會衡量輕重緩急的頑固老頭，這次卻沒有一個人站在孟煩了這邊。在這裡，父親與這些負擔與家是同構的，同樣是他不可更換的出身之地，是即使死也不能脫去的靈魂標記。這是細細咀嚼極感人的一場戲——在家的寓意面前，他們寧可選擇死。

豈曰無衣，與子同袍

迷龍欺負李烏拉欺負得最狠，整個故事中沒跟他說過一句話，可是當李烏拉垂死的時候，迷龍揹起了他，他在此處顯露出的糾結讓人想起，他與李烏拉同是東北兵，是他的鏡子，裡面反映着他丟失的故鄉，他的萬里潰敗，他流過的血還有死滅的心，他揹着李烏拉如同揹起了他自己的恥辱。李烏拉已經沒氣了，他還是不能放下，放下似乎是一種背叛，也意味着他真的再也抓不到任何可牽掛的思緒，直到重新拿起槍進入一場激戰，為李烏拉們的復仇之戰，這是他放不下的另一種更艱難的揹負方式。

孟煩了深知其意，他從否定的方面來講同袍之情。他說，他當連長的時候，總是讓新兵當排頭兵，並且不能跟新兵混熟，混熟了就沒法讓他們當排頭兵了，因為他們

死了你會傷心至死。他阻止自己與同伴產生同袍之誼，他用盡伶牙俐齒保持與他們的距離，原因就為此。由此，當龍文章把他們連接成一個集體時，他冷嘲熱諷，貌似置身於同袍之外，但他高估了自己的抵抗力。畢竟，在赴死的路上，同袍的溫度是僅有的溫暖之源，同袍的甘苦最近距離最直接地互相傳遞，如同切膚的甘苦，無處出讓，只有擔當。

在去接孟父之前，龍文章說，其他人是找到了魂的人，去了還可以回來，而一再試圖置身同袍之外的、最有自我意識的孟煩了，被龍文章認為是丟了魂的人，沒有同袍的一個人能做什麼呢？孟煩了也知道，他的個人行動無非是跑到父親膝下，陪他一起死。

豈曰無衣？與子同袍。王於興師，修我戈矛。與子同仇。

豈曰無衣？與子同澤。王於興師，修我矛戟。與子偕作。

豈曰無衣？與子同裳。王於興師，修我甲兵。與子偕行。

《詩經》中的這首《無衣》穿越數千年，

獸醫是劇中最善良的角色，讓士兵們在戰爭中保持了人性善良的底線。

時空距離過濾掉了具體的戰事和是非，給戰爭中的生死同伴留下了古老的註釋，也透過深厚的歷史形成了對個人主義的一種質問。

除了同袍的共同擔當，還有惻隱之心，它出現在獸醫身上。可以說，同胞的溫情在這部劇裡，很大成份依靠獸醫這個形象來具象化。

「做老百姓時匆匆趕往戰場救助傷兵，然後被傷兵裏挾進潰兵大潮，套件軍裝，便成軍醫。他的醫術很怪，三分之一中醫加三分之一西醫，加三分之一久病成醫。他從沒治好過任何人，所以我們叫他獸醫。」

獸醫本不屬潰兵，他是被捲入其中，純屬善良悲憫的惻隱之心。他和潰兵們是一個對照，潰兵們因為感受了死亡的殘酷和近切而冷酷，而獸醫因為同樣原因卻悲憫，這本來也是同一顆心的兩種反應方向。

獸醫堅守着善良心。在激戰中，對他不能救護的日本傷兵，他甚至也囑咐一句：「日本娃啊，你等着你的醫生來啊。」他認真地掩埋每天死去的潰兵，鄭重得像平日裡一樣給他們準備「上路飯」。孟煩了害怕這面鏡子，他伸手搶過獸醫手裡的「上路飯」，逼得獸醫尖銳地指向他的痛處，「你沒有那麼壞」，孟煩了被刺痛了，用最污穢的指責試圖蒙上這面鏡子。獸醫還是知道他沒有那麼壞，他知道他的痛，知道他想什麼，也知道他怕什麼。善良之心是體會別人喜怒哀樂之本，理性的是非明辨遠在其後，獸醫堅守的是一種「幼吾幼以及人之幼」的中國式母性的善良。這種善良之心是一圍堤壩，守護着一個底線，讓所有瘋狂、野蠻、膽怯，有了可以評估的坐標。

他無力改變任何人的困境，作為醫生甚至也無能醫治傷病，只有一次次的傷心，最終他兒子戰死的消息使他徹底傷心至死。他的死所帶給他團隊的是遠比悲痛更有現實感的失落，他們失去了在死的時候可以握住的手，於是他們徹底裸露在無助的威脅下和死亡的恐懼中，正是在這種恐懼與自尊被徹底傷害的憤怒中，他們便決然選擇了可以戰勝恐懼去死。

導演給了獸醫一個最有儀式感的葬禮，讓他升入雲天，置於一個最高貴的地方。孟煩了們在嘗盡各種絕望之後，想仇恨人類，是因為有獸醫的存在，仇恨的能量才沒有恣意膨脹。他們自己可以放棄善良之心，但不可放棄的是在心中對善良的珍視和敬重。所以獸醫也像是一面鏡子，反映出的

| 導演康洪雷

是他們壓置心底的對善良的珍重，是人皆有之的惻隱之心。

康洪雷回應追問：我從骨子裡不想重複自己

當人們坐在電視機前像看《士兵突擊》一樣看《我的團長我的團》時，幾集過去，人們發現被編劇蘭小龍和導演康洪雷給騙了。這部之前人們期望值很高的電視劇，情節緩慢拖沓，人物性格怪異，對白越說越飛，根本不能被直接消化。於是，在播放過程中，爭論瀰漫起的硝煙不亞於電視劇中戰場上的硝煙。這部《團長》到底想幹什麼？不管看懂的人還是沒看懂的人，似乎在評論的時候都有些無從下手。

總想跟過去不一樣的康洪雷，這次真的胳膊別起了大腿，他想在這個人們普遍習慣了吞嚥而不品嚐的年代拋出一個難以下嚥的東西，看看究竟有多少人會消化不良。無疑，想實現這種想法，蘭小龍是他的絕配。

《團長》因為寫的是六十多年前中國赴緬甸遠征軍的故事，題材上的偏門，首先就讓大多數人無法從歷史坐標點找到一個接近真實的判斷。加上該片在表現手法和剪輯上放棄了很多傳統電視劇的表現方式，還有在前期劇本創作的倉促，「看不懂」、「不好看」自然也成了很多人的直接反映。那麼，《團長》的團長——康洪雷到底想幹什麼，他又是如何看待觀眾的「不良」反應呢？

文｜王小峰

生活中有一萬種公式

三聯生活周刊：這部電視劇從一播出，爭議就特別大，蘭小龍想說的挺多，但是感覺寫散了，創作動機和觀眾期望之間存在太大差異。

康洪雷：這部劇有 4 集我就沒拍，量很大。我是拿第一稿來拍的，有很多不成熟的地方，可時間不等你啊。有時候拿一個故事大綱來做，它包容的很多東西在劇本裡肯定有取捨，這個過程裡相對來說思考不是很成熟，那麼肯定要顧的東西比較多，像你現在看到的這樣。我在二度創作時，基本還要抓住一些我想表達的感興趣的東西。我在拍攝過程中發現，若要給每個人物定一個生死和未來，你都不配，因為你不知道這 60 年中他們是什麼樣的心理狀態，甚至是什麼樣的結局，你只能想像他當年浴血奮戰風華正茂的樣子，卻很難想像他的

未來，因為未來個個是平靜如水。那麼就有了我現在這樣一個結尾：一個老人在大街上左臂夾棵白菜，右手拿份報紙在回家的路上，很多人和他擦身而過，獨白在旁邊飄着：「年輕時想回到一個叫北平的地方，現在我老了我不回去了，因為抬眼我就看見南天門……」小龍的小説裡肯定會有每個人的結局，我想它作為文學會有力量。但作為影視作品，我們不配給它定一個生死或未來。

從目前看，《團長》是毀譽參半，很多人對我講喜歡或不喜歡，我認為它首先是特別正常的一個文藝現象。從個人創作來説，有什麼得失？我到現在幾乎還沒來得及去總結這個事情。

三聯生活周刊：《團長》的節奏有點慢，不像《士兵突擊》那樣有故事，環環相扣地往下延展。

康洪雷：這個我理解。其實這次創作的時候，我有這樣的想法，潛意識也好有意識也好，從電視的角度講，我們的東西變成了消費品，在這部作品裡我特別不願意這麼做。中國電視劇不能全是消費品，不應該把它當成簡單的商品去對待。有人説康洪雷前面的作品做得很好，問我想不想往

下走，有時候我都在問自己是不是想超越上一部，但這種想法想都不該想，過去的東西就該翻過一頁。這部戲我總想換個講故事的方式，換一種對人物的表達方式，甚至換一種表演方式。意識就貴在這裡，叫求新和創新，我就是從骨子裡不想重複自己。求新和創新就會有風險，你不知未來的路是什麼樣子，你才充滿了探秘的好奇往前走。如果是熟悉得不得了的路，我相信這東西沒什麼生命力，沒什麼意思。那麼從這個角度，我特別想在這個戲裡做個大膽嘗試，這個嘗試是什麼我不太清楚，我只知道英雄不能再像過去那樣來表達。

三聯生活周刊：《團長》是想顛覆戰爭的概念和戰爭中人的狀態，你的重點是什麼？

康洪雷：我會把一個鐵血軍人背後的「小」漸漸顯露出來，會把一個猥瑣的人通過一集一集的電視劇讓你看到他光輝的一面。這可能是很符合我的生存邏輯，因為我這人有時候很難被人看好。經常有人説：你就是康洪雷啊！我説你是不是特失望，他們説真他媽失望。他們想像的我首先身高是 1.75 米以上，膀大腰圓，然後留一臉鬍子，最起碼年齡有 55 歲以上。人們有時候會有一種慣性的思維和想像，其實這種東西往往很不準確，帶着這種東西去看問題

| 以岳飛作為榜樣的師長虞嘯卿
（左）和看似無賴實則神秘的
團長龍文章（右）

想問題，都會失望。生活中有很多一片一片的東西，你就會有一個習慣。我發現這裡面有特別妙的東西，拿時髦的話說就是拐點，你恰恰在這個拐點之中。我倒想研究這樣的故事來闡述我的故事和人物，恰恰《團長》給我提供了空間和機遇。在生命隨時逝去的年代以及毫無尊嚴感、蠶食在心裡的時候，人們究竟是一種什麼狀態？我相信，戰爭打成那樣，軍人是沒臉見人的。南北夾到那麼小，被人從東北追到這個地方，你臉上毫無光澤感。仗打成這樣，作為軍人再無無辜之人，我想把這種東西表現出來。可再無辜也是人，心中這種鬱悶、悲涼和羞辱靠什麼來延伸？如果像過去那樣表達，懸樑自盡、撞牆而死，顯示出我的剛烈。可不是所有人都那樣，那些人怎麼生活？我想可能有兩種：一種是逃離到遠處，眼不見心不煩；還有一種是把自己同流合污，變成不知恥的人，讓自己舒服一點。可能就這兩種，所有人可以指責你，甚至可以拿石頭打你，因為戰爭讓你們打成這樣，他們心裡可能有這種負擔。但他們表達出來可能更多是我想活下去，怎麼活，賴着活唄。那麼在開篇呈現出的那樣一種狀態就是一群無賴形象，隨着劇情往下發展，關於台詞和方言的處理，冗長的這種東西。反正我們的剪輯師劉淼淼差點崩潰，他不知道該怎麼剪，他覺得裡面的包容量很大，他也想把什麼東西都表達清楚，其實可能也犯了大忌，什麼都想表達可能往往什麼都沒有表達清楚。他會有這個辯證認識過程。但按現在的敍述，我認為該講的都講清楚了，人物的樹立達到了我預期的目的，故事深處有一種暢快。

三聯生活周刊：在所有的批評中，周傳基教授寫的最尖刻，他本身就是遠征軍。你和蘭小龍都沒有經歷過戰爭生和死的環境和考驗，創作大都是通過想像來完成。周傳基的評論啟發我的一點是：離戰爭年代更久遠的人怎麼去看戰爭？

康洪雷：其實我覺得周教授這樣講我特別能理解。當年我做《激情燃燒的歲月》，很多幹休所老幹部看完也罵：「我們怎麼是這樣的？誰說我們是這樣的？」人不太會去承認他落魄的一面。我舉個簡單例子，我們年輕時打過架，頭破血流，也有過慘敗的時候，可過若干年你肯定不是這麼講，你一定講你敗得是有理由的，是智慧的敗。你不會說這一磚頭打在腦袋上是別人打的，會說是別人不小心打到你頭上。還有一種敍述方法是，在你英勇搏鬥的時候後面人不注意把你打了。現實往往不是這樣的，藝術貴在似與不似之間。還有就是當事者迷，我永遠相信，有些題材一定讓旁人去

| 《我的團長我的團》劇照

看，他冷靜、客觀、理性，經歷戰爭的人不見得最準確，沒經歷的人不見得不準確。藝術是貴在創造精神力量和精神真實，這個很重要。當然你不能說直面的東西不真實，它必須真實。我們看到的這些資料和照片，大潰退時期的新五軍甚至比這部劇裡表現的還慘，只是這些曾經經歷的人他們平靜如水。我去採訪和看望這些老兵，他們沒一個人說過去，他們不願意講。我後來明白，他們心中的波瀾壯闊，用了60年時間按在心底深處，才能過上今天這樣平靜如水的生活。這跟我們父親那一代不一樣，父親那一代甚至是帶有炫耀的方式來表達他們英勇善戰的當年。我突然發現這份平靜是那麼高貴，讓你仰望，讓你不忍心走到他們身邊去詢問那曾經的曾經，那麼你只能站在一定的距離內去觀望，從各種資料裡尋找他們的英姿颯爽，去尋找他們在戰爭中的絕望與希望，那種激揚頓挫和近距離搏殺時的英勇。你只能這樣，這是我在創作時候最最直接的心理。如果我們還有點良心，我們要用自己的力量去演繹他們當時的故事。這無形中增加了很多困難，然而困難反而是一種動力。小龍看了兩架子的書，兩架子書不會白看的。我查閱了整個關於遠征軍的資料和圖書也能有半架子，我知道那個時代慘烈到什麼程度，我知道大家在山裡面經受的苦難，

還有那種飢餓是什麼狀態。我們也到森林裡去看過，知道那些荊棘會把衣服刮到什麼程度，戰爭下在南方衛生是什麼樣，還有衣着的狀況。周老師的話我確實是理解的，因為他曾經是遠征軍，他要以這段過去為榮，那麼榮就有很多很多的東西。

三聯生活周刊：可能很多人對服裝化妝道具感到彆扭，包括周教授認為很多不符合事實。

康洪雷：我聽說了。有人和我講，服裝道具，包括槍械、鋼盔。其實我們的鋼盔是嚴格按照那個年代做的，還有孫立人一直穿着馬靴，他就喜歡穿馬靴、馬褲。孫立人是從美國讀書回來的，不管怎樣，馬靴得擦得錚亮，我可以很舊我可以很泥濘，但是軍人的儀式感很重要。比如戲裡的虞嘯卿。當一個軍人連儀式感都沒有的時候，怎麼能讓人相信？那麼就是這樣一幫永不被相信的人幹了很多很多的事情，所以它裡面有很多的悖論，其實不是人家的錯，是我們的慣性思維造成的誤解和錯誤。這種事情在現實生活裡太多了，比如因為一個人喜歡開玩笑，不嚴肅，沒有領導風範，殊不知那個人的能力強得不得了。難道生活中只有一種公式麼？我相信生活中有一萬種公式。

人怎麼活下去

三聯生活周刊：大多數觀眾作為消費者，他們沒機會去瞭解這段歷史。所以當你帶着顛覆性思路拍出來的時候，觀眾發現它和以前戰爭片的風格都不一樣，看不出戰爭本身的特徵，即正義或非正義。一切放在觀眾面前，大家都沒有心理準備。今天大家對文藝作品不是帶着一種思考或欣賞式的理解，都是用消費的方式接受或拒絕，因為可選擇的東西太多。你這麼顛覆就帶着一定的風險，似乎你通過《團長》說出更高一點的東西，那到底是什麼？

康洪雷：其實我創作的角度很朦朧，只是有一種直感朝那個方向走，至於怎麼走不太清楚。有時候方顯你這個事充滿了冒險，就是我們小時候鑽人防工事那個狀態，腎上腺素極為分泌，不知道漆黑的未來是什麼地方，偶爾一個亮光你站出來說「原來在這兒」，特別有童趣感。創作這個劇我心裡也有這種暗示。其次就是在思考，什麼叫正義與非正義的戰爭？在我眼裡，戰爭永遠是不好玩的，對誰都沒好處。二十一世紀的今天，我們應該站在這個角度來說戰爭，不能說正義與非正義，戰爭首先對人類就沒有好處。從鴉片戰爭開始，我們屢戰屢敗究竟為什麼？我一直在想，

真的是敵人強大麼，還是我們有問題？我想是我們有問題。那麼在這點上，小龍也深刻地感受到，為何戰火始終燒在我們家裡，瀰漫在我們周邊，到底是什麼原因？是有人特別想挑釁、好戰，還是我們留了空子？我想兩者都有，可能後者更大一點，只能說我們是出問題了。如果我們看到問題，可以能避免很多戰爭，那麼你要強大。在這個戲裡面，這種憂患都展示了，所以我想告訴大家冷靜一點，特別是在抗日戰爭的問題上冷靜一點，別只說別人欺負我們或我們是無辜的。我們有問題，有問題別人就敢欺負你。戰爭中有這樣的成份在裡面，我想把它表達出來警示大家。

三聯生活周刊：這個戲引起爭議，和《士兵突擊》不一樣。《士兵突擊》的評價是一邊倒，讓觀眾心靈有歸屬感，最後這種歸屬感變成娛樂層面的消費，變成符號化去解構和欣賞的東西。《團長》沒有具備這樣的功能，是有哪些沒達到？

康洪雷：我覺得基本所有想要達到的有意識和下意識的訴求都達到了。可能唯一沒有達到的，就是講故事的方式沒有回到原來的方式上去，這可能是我這次最沒堅持的一件事，也是我特意想要的。人要往前走，表達方式也要往前走，就跟作畫一樣

2 | 蒙太奇（Montage）．蒙太奇是電影創作的敘述手段和表現手段之一。將一系列在不同地點，從不同距離和角度，以不同方法拍攝的鏡頭排列組合（剪輯）起來，敘述情節，刻劃人物。憑借蒙太奇的作用，電影享有了時空上的極大自由，甚至可以構成與實際生活中的時間空間並不一致的電影時間和電影空間。

要換一種技法來試試，起碼是有創作的衝動。大家約定俗成電視劇講故事的方式應該是通俗易懂，不要讓我有漫長漸進的思考過程，直觀些我才能跟着你的電視劇往前走，這是不爭的事實，我也很清楚。從 2000 年開始我就一直想怎麼講故事，那麼在這個事上，這個劇本不單單是講一個故事能説完的，比方説這些人物外化的狀態，甚至帶有表演式的生活形態和他真正的內心世界，可能有些時候用這種方式不大講得清楚。我並不是完全贊同蒙太奇（montage）式[2]的意識流方式，我也不是很肯定這種方式是最好的，我也有異議。但我相信劉淼淼是一個大師，我們也探討過該用什麼方式去剪接，他很堅持他這種剪接方式，這種剪接方式我看得懂，只是擔心觀眾看不懂，但它符合我創新的方式。這種方式的敘事方式很亂，不流暢，結構很冗長，我想從電視劇看，這兩點已經是致命的了。一部作品這兩點沒做好，就算是放金子銀子，它都會有失敗的危險，但我依然堅信劉淼淼對這部電視劇的認識，我堅信這個講故事的方式。你可能今天不太喜歡，不見得明天和以後不喜歡。其實我有過這樣的先例，《激情燃燒的歲月》開始就是不被看好，誰都沒看好，看片會上沒人説好。那是我第一個戲啊，當時對我人生觀世界觀打擊是極大的。當時中央台説，這什麼戲啊，哪有故事？那時候的故事都是生死敵我，我的故事裡沒有，就是兩個人從年輕到老，磕磕碰碰雞毛蒜皮的這些小事。我從中央台被退貨：「演員不會演，導演不會導，從裡到外瀰漫對中國婚姻法的踐踏。」這三條意見打出來。你想 2000 年給中央台拍戲是多光榮的一件事啊，結果這個戲就在中央台流產，只能用最低價格賣給地方台，最早從深圳台開始播起，越播越好，慢慢形成了一個口碑。《士兵突擊》也是這樣，開始是從網絡上流傳，慢慢好起來。那麼到了這個戲毀譽參半，有説看不懂的有説不錯的，我覺得這對我來説最正常的一件事，因為一個東西不能永遠説好或不好，一定有人説好有人説不好，這樣反而就正常了。

三聯生活周刊：第一，大家對《士兵突擊》的印象記憶猶新，突然又是這麼一幫人，所有形象都被顛覆，看的時候是有心理障礙。第二，敘述方式和原來不一樣，甚至和現在整個拍電視劇的方式都不一樣，觀眾接受有些困難。第三，你和小龍聯手做過《士兵突擊》很成功，觀眾期望值很高，但是和本能的期盼不一樣，所以會引起大家的爭議。

康洪雷：我不想讓一個東西就是過眼煙雲，

| 《我的團長我的團》劇照

其實我的東西沒有過眼煙雲，這也是我特別有野心的一個地方。我想有很多我們的同行就是做快餐，可以拍過眼煙雲，這無可厚非，因為電視劇百花齊放百家爭鳴，就是該有各種各樣的東西。我就跟我自己說，我不想做這樣的東西。我想，好東西應該讓它生命力強一點，我較這個勁兒是挺光榮的一件事。你創作的初衷和以前是一樣的，它感動着你，那麼沒有粉飾地感動着你。這種感動一直在憋着存着，作為原動力來一點點表達出來，那其中不摻雜銅臭氣，不摻雜所謂的功利，那裡面的那份真誠是藝術最應該有的那種氣質。其次你故事裡表達了國民很陌生的一個時代，恰恰那是我們本來就應該有的一塊東西，這麼多年我們沒有表達。那麼我知道了我就必須要表達出來，否則我認為自己是罪人。

回家的意義

三聯生活周刊：可能現在有一種趨勢，隨着戰爭離我們越來越遠，戰爭題材作品的顛覆感也就越來越強，而且慢慢回到人性層面上，即戰爭中的人性。

康洪雷：過去我們看了很多片子是用「怎麼把敵人打退」這個理念來支持1集到30集的過程，那麼這個戲可能更加表達的是「人怎麼活下去」。這個「活」，一個是外界給你帶來的生命隨時隨地被剝奪的壓迫，還有一個是尊嚴感。作為軍人的虧欠感吞噬和折磨自己的狀態，在這兩者的前提下，我要活下去的一種外化的表達，更多是這樣的。如果一個人沒有自尊自愛，他不會有這種虧欠之情。那麼，恰恰在這裡，他們對這個時代和職業充滿了愧疚，正因為有了虧欠，我覺得他們是很好的人，有良心。只不過他們不是我們想像的高大正義，甚至可以拔劍自刎的那樣一些人，他們更多是要活下去。活下去的目的是為了什麼？我們努力團結在一塊試一次，再試試，我覺得這裡面是有這個力量的。所以大家一聽說去緬甸，眼睛裡面流露出特別亮的光芒。當一聽說打仗了，大家馬上又有這樣的東西。你可以不打，如果你把魂魄打沒了你可以不打。這裡面最沒有魂魄的就是孟煩了，那麼儘管嘴上充滿冷嘲熱諷與人相反的論調，當真正團結起來幹事的時候，也是相當默契。我覺得這種默契感恰恰是我們最需要的。

三聯生活周刊：這些角色是在寫劇本的時候還是在拍攝期間想到的？

康洪雷：大都是在拍攝時漸漸給賦予的使命感，原來寫劇本就明確一點是寫遠征軍，寫成什麼樣，連小龍自己也不清楚，所以

很多都依靠着我們從滇西回來後的感受來編他們的前世。首先五湖四海的兵都要有，這樣才熱鬧。每個人都要有一段歷史，每個人也都要有他的使命和最後的歸宿。在小龍創作時一定想到了很多現實意義，那麼在我二度創作的過程中會更多更具象的東西，總而言之，這些人物在我的心裡都是可愛的，都是我帶着崇敬的心情去刻劃的。

三聯生活周刊：有很長的一段內容就是「回家」，戰爭讓軍人離開家園，那麼回家的願望一定是特別強烈的，龍文章有一句話就是「回家不積極，腦子有問題」，那你想怎麼表達戰爭和回家的關係？

康洪雷：在我心裡，最厭惡戰爭，我覺得讓軍人回家是一種很人道的訴求，在劇中只要説回家大家都願意走，尤其在厭戰的時候。回家除了在劇中有一種帶領大家回來的意義，可能還有一種巨大的心理安慰，鐵血男兒，背井離鄉，「家」成為一個特別溫暖的東西。所以上官戒慈的出現對迷龍那顆放浪形骸的心是一種巨大歸攏，像一個巨大的籠子把他緊緊扣在裡面。上官戒慈在迷龍最絕望的時候，一個大嘴巴抽向迷龍，再把他和兒子一起抱在懷中，那種感覺是最幸福的。拍完之後我問張國強：「覺得幸福嗎？」他説：「很幸福啊。」

三聯生活周刊：如果讓你用一句話總結《團長》，它是什麼？

康洪雷：這部戲如果一定要總結，那就是「充滿陌生感的另類英雄」。陌生感指那段生活讓我特別陌生，當我知道這段生活的時候我是很震撼的，後來我看了很多那段歷史的資料，跟我們從小受到的教育是不一樣的，也跟我們從小瞭解到的軍人生活是不一樣的。他們所經歷的那種艱苦卓絕真的就差吃人了，所以很另類。他們確實是英雄，如果沒有他們，日本軍隊就會揮刀直下，如果那樣，抗日形勢會發生根本變化。他們最讓我感動的是，他們現在這麼大年紀了，成了他鄉異地的過客，卻留在當地一生不走。我就總在想，真的僅僅是因為愛情才把他們留在那裡嗎？我想應該還因為那裡有太多他們的兄弟和太多的青春年華，他在那裡比在家鄉還舒服，更多的感覺還可能是因為愧疚之情，他們不在那裡待着都無法對得起更多在這裡躺着的人，「愧疚」在我的這部戲裡是佔很大篇幅的一個主題。

三聯生活周刊：你每次拍戲都要顛覆自己，雖然你每次會有一定的把握，但是這部戲離《士兵突擊》這麼近，你會不會也有着一定的擔心？

康洪雷：肯定會有，大家一開始對這部戲就期望過高，其實當時沿着《士兵突擊》的路子接着做一部戲的話，對於我來説易如反掌，肯定沒有風險。當時《激情燃燒的歲月》拍完後大家都跟我説，希望我能沿着它的風格接着拍。我就不！我拍了《青衣》，作者當時都説我做不了，而我恰恰就愛聽這樣的話。我拍完後聽別人跟我説，你真的是一個帶給我們奇蹟的人，這話我聽着很舒服，對我自己是一個挑戰。我覺得如果每一個人都學會挑戰自己，我們的社會會進步得更快，我們的文化事業會進步得更快。因為我總覺得我們有一種文化傳承的責任，也許我説這句話會有人笑我，我也確實被笑過，但是骨子裡我覺得應該是這樣。

在我上學的時候，我曾經想做一個非常不高尚的小品，我的老師怒斥我「滾出去」，當時我非常不理解，現在我想明白了。做一個下三濫的東西特別容易，當時我美其名曰是從生活中的觀察而來，那麼生活中那麼多的美好我為什麼不去觀察？後來老師跟我説「你要做高尚的東西，藝術貴在高尚」。我一定要做高尚的東西，那種東西是有力量的，能讓人看到自己的弱點和優勢。「人藝」當時有一部戲叫《趙氏孤兒》，多傳統的一部戲，到林兆華手裡就不一樣了。趙武長大後程嬰告訴他，你現

在的父親就是你的殺父仇人，你一定要記住這個仇，要報仇，然後趙武特別疑惑，大呼「怎麼可能？我的父親對我那麼好」。我看這個戲就感觸很深，很多以往教育我們的古訓被顛覆，老記着仇恨沒有什麼出息，那只會令我們更狹隘。人與人相處也存在一個眼界的問題，我覺得抗日戰爭也是一個同樣的道理，今天再説它，我們可以把它們當做一個歷史記住，但是對未來，我們要發展地看待它，這才是需要的態度，敵對是不可能走下去的。

戲裡本來有這樣一個安排：不辣腿瘸了以後，就不願再回到部隊，而是到了一個破廟裡住，於是大家都過意不去要去看他，結果發現裡面有兩個人，一開口發現是一個日軍。於是大家就喊你怎麼能和一個日軍在一起？不辣説，我倆聊得可好了，還問他願不願意戰爭結束後跟我回家，我的家鄉有山有水，那個日軍説願意。這個情節後來由於瀕臨關機的時候才拿來所以沒拍出來，如果説遺憾的話，就是我沒有拍出來這段戲。

我覺得在戰爭年代下人是怎麼活着的，認識這個比怎麼死更有意義。我喜歡把男性放在最艱苦的環境下來表現他的創造力和個人魅力，那是一種下意識的創造力，在

那種環境下，不僅讓自己活還要和別人攙扶着活的東西，特別有生命的質感。所以我的團隊都跟我説，咱們能拍點輕鬆點的戲嗎？跟你拍戲總是可苦可苦了。像我們這回拍石油的戲，在大荒原上拉着 40 米高的打鑽機，上面水噴着，下面油濺着，都把我凍壞了。這看似很殘酷，但是有種人的鼓舞在裡面。現在的人大多都是穿着西裝革履，走路四平八穩，感覺不到那種原始的生命的力量。

三聯生活周刊：但是人在安逸的生活中不會想那些殘酷的東西，只會想要更好，不會居安思危。

康洪雷：我就特別呼籲國家能有一個這樣的機構，在和平環境下，談一些危機的事情，真的要居安思危，只有這樣那個安才會更安寧。像日本政府就一直都有一種危機意識，它曾經那麼強大，但是最後還是戰敗了，於是他們就開始互相鼓勵努力，一直在奮鬥。但是很多事情是不以我們的意志為轉移的，所以我覺得居安思危是對的，讓我們的孩子們有點保護自己的意識是對的，有了這個意識再面對和平和友愛會更放心，更有方法。

三聯生活周刊：《士兵突擊》和《團長》有很多相似之處。

康洪雷：非常多的相似之處，只不過是時代的不同和一些外在的區別，很多內涵是有相同處的。許三多不也是為了生存孤獨地向前走，最後成為一棵大樹？《團長》也一樣，一開始不被任何人看好，一個炮灰團。形式不重要，重要的是內心。我也是按照自己的思路在往前走，不重複自己，努力去創造能讓人看的東西，不管別人願不願意去看，起碼在向前走。對於藝術作品來説，往前走一小步太難了，一直拘泥於自己本來的風格中，慢慢就成為自戀之人了，那藝術還有什麼生命力？還怎麼能夠再往前邁一小步呢？如果不自省，慢慢也就沒人看你的東西了。

三聯生活周刊：但你這麼做很容易被淹沒。

康洪雷：只要不被淹沒的時候就努力，人總得是這樣，不能因為孤立無援就同流合污，這不是我的性格。其實現在也有很多軍隊的朋友向我提出異議：「康洪雷，你把戲拍成這樣，以後我們怎麼拍電影？」

（實習生張萌萌、卻斯對本文亦有貢獻）

（原載於《三聯生活周刊》2009 年 12 期）

中國電視劇 30 年
盈利模式之變

熱熱鬧鬧賺小錢

文｜王小峰

毫無疑問，看電視劇的人遠比看電影的人多，但這不意味電視劇創造的市場價值比電影多。到 2010 年為止，中國每年投入到電視劇上的資金有 50 億元，但是它創造出的產值只有不到 17 億元，有一多半的錢不知去向。但是行業神話就是這樣，好的電視劇投入產出比可高達 1:10。最近要播放的電視劇《三國》單集已經賣到 260 萬元，誘惑了更多打水漂的錢流入電視劇製作領域。這是一個看上去有些扭曲的行業，電影的黃金檔期以每年的月份來計算，有熱鬧的時候，也有冷清的時候。電視劇不同，它的黃金檔期是以每天的時段來計算，

它沒有寒暑檔，每天電視熒屏上都熱熱鬧鬧，通過電視劇製造出來的新聞話題和明星遠遠超過電影，可電視劇創造的產值和利潤卻不多。每年十幾億元的產值大多集中在一些比較有實力的電視劇製作公司。以 2008 年為例，51 家影視製作機構的上報數據顯示，40% 製作機構盈利，44% 微盈或者持平，13% 虧損，3% 嚴重虧損。表面看，這些數據還是很振奮人心的，實際上，多數資金並非來自製作方，而是企業、政府的加磅，這些「公益資金」幾乎在維持着整個電視劇製作。這僅僅是 51 家機構上報的數字，實際上，中國目前有將近 2,500 家機構在從事電視劇製作，真正盈利的只有十幾家。

上世紀八十年代初，中國終於有了一部自己的電視連續劇——《敵營十八年》，當時國內電視劇的製作能力比較差，電視台頻道不多，而且不是全天播出，對電視劇的需求量也有限，當時主力電視劇多依靠進口。隨着人們對電視劇的喜愛加深，電視台開始自己投資拍攝電視劇，不過當時的產量十分有限，1983 年，全國只製作了 291 部（502 集）電視劇，到 1984 年，全年製作的電視劇都沒有超過 2,000 集。

隨着各地有線電視台在上世紀九十年代初期的出現，電視台對電視劇的需求量逐步增大，但是這段期間構成實際交易的不多。1994 年，電視劇實拍集數超過 6,000 集、近 800 部。到 2003 年，電視劇製作首次突破萬集，與 1983 年的 291 部（502 集）比，2003 年電視劇產量為 619 部（10,654集），電視劇進入了超長時代。到 2009 年，全年通過審查的電視劇一共有 402 部（12,910 集），較之 2008 年下降很多（分別下降 20% 和 11%），除了金融危機的影響外，實際上，製作方為電視台提供的電視劇已經達到了飽和狀態。

據《收視中國》數據顯示，他們連續 3 年針對 80 座城市跟蹤調查，發現 80% 的電視劇在不足 10 個頻道播出，有 10% 左右的電視劇在 10 個至 20 個頻道播出，3%的電視劇在 21 個至 30 個頻道播出，超過 40 個頻道播出的電視劇幾乎罕見。絕大多數電視劇最終拍出來的就是一堆磁帶。

從 2003 年起，中國電視劇年製作量突破萬集，能進入交易環節的只有幾千集，實際播出的還要打一個折扣。這麼多年一直維持這種現狀，實拍集數跟實際播出集數大約維持在 3:1 的比例，電視劇製作造成的資金浪費相當驚人。這其中有很多原因，比如由於跟風造成的題材撞車，立項沒有進行科學評估，內容粗製濫造，廣電總局政策調整，因內容問題在審查過程中沒有通過……一方面，廣電總局在近十年不斷降低電視劇製作准入門檻，另一方面又不斷限制拍攝題材，雖然客觀上限制了跟風行為，但總體上行政管理部門在政策制定上沒有為文化產業提供太大的空間，這些政策往往過分注重輿論導向，而忽略了市場引導，使電視劇在製作發行方面無法真正做到按市場規律辦事，多數投資人是抱着玩玩、加磅、僥幸的心態介入，反而擾亂了電視劇市場。

目前中國是當之無愧的世界電視劇第一大國了，但是它創造的產值遠遠與它量的第一不相配。每年，能賺大錢的電視劇只集

中在幾部，多數電視劇都是微利或賠錢。而電視劇又是一個充滿風險的投資領域，投入大，周期長。關鍵是，能不能見效，誰都不知道。這造成了電視劇行業的生存不確定性，多數影視劇製作公司可能因為一部電視劇賠錢而導致整個公司破產。

從 30 年來中國電視劇的發展看，電視劇在創作和製作上比電影成熟得快，每年獲得口碑的電視劇遠遠多於電影，但是電視劇產業由於其內在的特殊性，一直沒有步入一個良性文化產業發展軌道，影視劇製作公司與電視台之間在利益分配上一直互不相讓，規則不健全，由此往往依靠潛規則。收視率的魔咒反過來開始影響到電視劇立項，甚至對演員的選擇。雖然在製作播放二者之間的利益分配在慢慢調整，但是電視台不會做出太大讓步。

在很多國家，電視台與電視劇製作方按比例分配電視廣告利潤，在美國和日本這樣的國家，製作或從廣告利潤中獲取的收益超過一半。但在中國，一個電視頻道 60% 左右的廣告利潤來自電視劇，與製片方分享廣告利潤幾乎不可能。這反過來說明，除了電視劇之外，目前電視台製作播出的節目乏善可陳。

（實習生魏玲對本文亦有貢獻）

電視劇買賣那些事兒

電視劇從銷售產值上還算不上一個大產業，但是從電視台的廣告利潤上可以看出它是一個可以帶來巨額利潤的產品。在 2010 年電視台非電視劇節目的製作水準普遍不高的情況下，電視劇是支撐一個電視頻道的骨幹。電視台對電視劇的爭奪戰會越來越激烈。如果政府在政策引導上能夠更有利於這個行業的發展，讓市場去調節，當中出現的各種問題也都會慢慢解決。

文｜王小峰

中國電視劇的發展，雖然短短 30 年，但也走過了一個曲曲折折的階段。最初，電視劇都是由電視台自己的電視劇中心製作，每年電視台都有固定撥款用來拍攝電視劇，只要每年交上來足夠劇集的成品就行。在上世紀九十年代之前基本上沿用這種模式。那時候電視劇沒有走向市場化，也沒有這方面的相關許可政策，換句話說，只有電視台才有資格拍電視劇。這個時期的電視劇，拍得好壞、收視率高低、是否掙錢都可以忽略，也根本不存在電視劇交易一說。說得直接一點，它跟電視台做一台晚會節目

的性質差不多。因此，這一時期的電視劇領域，根本不存在競爭，更談不上產業化。

進入九十年代，隨着觀眾對電視劇的關注，尤其是它作為一種節目形式更容易吸引更多的廣告，電視台對電視劇的重視程度越來越高，但電視台在人力和經費上確實有限，這樣，一些民營和社會資金開始流入電視劇製作。北京電視藝術中心在這方面走得比較早，當時《編輯部的故事》、《海馬歌舞廳》等都開始嘗試社會資金介入的方式。當社會資本介入後嘗到甜頭，一些國有企業、民營企業便開始有興趣投資拍攝電視劇。海潤影視公司就是較早以民營資本介入電視劇領域的公司之一，1993年，北京文化藝術出版社社長張和平找到海潤廣告公司老總劉燕銘，希望他能給電視劇《宰相劉羅鍋》投資，海潤投資 100萬元，不久還回來 100 萬元，沒過多久又給了 100 萬元。這件事對劉燕銘觸動很大，他發現投資電視劇利潤空間很大，便開始琢磨投資電視劇領域。

現任海潤影視公司執行總裁趙智江介紹説：「當時劉總看到，第一是商業回報挺好，第二是拍出了好的作品，以後陸續投資了一些電視劇，那時候是在廣告公司下面有個影視中心，開始投資電視劇，做到 2000年，電視劇做多了，就從公司裡獨立出來，2001 年成立了專門的海潤影視公司，和廣告分開了。劉總的精力從廣告完全轉向了電視劇這塊，這個過程也可以看到中國電視劇市場的變革，之前的都是電視台在做，基本上都是自產自銷，這個電視台做的和那個電視台做的，互相交換，沒有市場化。2000 年後民營的力量開始活躍，很多人投資，願意參與這個行業後，總局開始對這塊關注調研，那時候我們沒有許可證，都是從電視台掛標。2003 年，我們拿到了正式的電視劇製作許可證，當時廣電總局第一批發給了 8 家影視公司甲種證，包括海潤、金英馬、華誼、小馬奔騰等公司，這標誌民營影視製作公司被政府認同。之前廣電總局也做了很多調研，從那會兒開始對民營公司的認可，也説明市場成熟到這樣的程度，包括一直到現在，行業裡佔大多數製作的起碼有百分之六七十是民營在做，社會在做，不完全是電視台的了。從那個時候，整個電視劇的市場在電視行業，電視劇市場化程度是最高的，可以形成現金關係。」

大量民營公司的出現，把電視劇製作推向了市場化，電視劇轟轟烈烈發展的時候，正是中國電影的低潮期，大量的電影領域的人才都去拍電視劇了，到如今，幾乎沒

有什麼演員可以稱自己是「影星」了，不能否認，電影領域的人才對電視劇的成熟起到不小作用。使電視劇在製作水平和市場定位上提高了一大塊，與過去電視台自己投資拍攝電視劇比，民營公司更看重市場回報，也更重視觀眾的欣賞口味。這反過來對電視台直屬的製作部門造成很大壓力，很快，央視直屬的三個電視劇製作部門逐步走向市場化，由原來靠撥款拍攝電視劇逐步轉向自負盈虧。

中國國際電視總公司製片人俞勝利說：「我剛到國際電視總公司那會兒，一些觀念還都是央視的那一套，不是很市場化。是我們過來以後，可以說是坎坎坷坷，經歷了一段摸索以後，才成熟的。就我個人而言，2004 年開始正式做片子，2007 年我開始有一些感覺了。我們現在基本上和民營公司的一些操作理念都差不多。我們跟民營公司不一樣的地方是我們曾在央視工作，對政策、意識，以及上層多年形成的觀念都有所把握。這個有利有弊，利處在於，電視行業不管怎麼說都屬於意識形態裡的一個小範疇，如果這方面不熟，那麼在操作項目時會在很多地方吃虧，或者說有很多難度。不管怎麼說，花 1,000 萬元做一個片子，各級都要審，就是地方電視台也要審，脫離這個，自己就要吃虧。對我個

人來講，這裡面我應該說是比較熟，可以說是遊刃有餘。進入市場後，我當初也是一個形象思維大於邏輯思維的人，連賬都不會算。我到這裡的第一天，拿着計算器，去找我們的會計，讓她教我怎麼算百分比。當時真的一點也不懂，上學時數學也極差。這些年摸索下來，會計說我是我們這些人裡面算賬最好的一個。由此可見市場的影響，進入這個行當，就要順着市場的慣性。你一點兒都不睬它，恐怕也會碰壁。」

2009 年年底，中國電視劇製作中心正式掛牌，成為中國電視劇製作公司，央視只負責撥一部份款，其餘自負盈虧。拍得好央視買過來播放，央視不買的，自己去消化。從製播分離到進一步市場化，電視劇逐步找到了它的生存方式。

相比之下，現任金馬伯樂亞洲影視文化傳媒公司總經理陳鑾鑾就沒有俞勝利那樣幸運了，上世紀九十年代末期，陳鑾鑾在大連電視台擔任製片人，負責製作了不少有影響的電視劇。她說：「台領導說，你們應該走市場了，按照電視劇的屬性是最適合走市場的。1998 年我做的幾部戲獲了很多獎，所以很自信，就舉手了，說我來走市場。實際那時候根本不知道市場是個什麼狀態，走市場就意味着你把鐵飯碗砸了。

| 《闖關東》

當時對市場也沒有更深刻的概念，也沒跟台裡談什麼條件，就把房子抵押了自己去註冊了一個公司。直到有一天私營企業家俱樂部給我發證的時候我才發現，我怎麼從一個外人看來很好的國有電視台的員工變成個體戶了？那時候拍完戲，因為不熟悉市場，都是捧着帶子挨家挨戶敲門，小心翼翼的，那時是一種根本不敢討價還價的發行模式，人家能要就不錯了。」

曾經擔任央視四大名著電視劇製片人的任大惠對陳蓁蓁說：「我們是國家最大的蝗蟲，拍戲不管多少錢，國家來出，幾乎沒有風險。民企的製片人很不容易，是真正的製片人。」當時為了拍一部戲，陳蓁蓁幾乎是挨家挨戶借錢，為了省錢她可以夜裡 3 點多去碼頭等船買海鮮當道具用。

陳蓁蓁在投資拍第一部電視劇《咱那些日子》時，所有演員都簽約了，道具也都準備好了，但是投資的人找不到了。當時她不敢告訴別人，只能偷偷借錢把電視劇拍完，直到最後把電視劇賣出去。

作為一個地方民營影視公司，在電視劇製作發行上往往比北京地區的民營影視公司有劣勢，與財大氣粗的民營影視公司比，地方影視公司的生存空間相對比較小，在發行銷售上，不敢跟電視台討價還價，一般只通過中間發行商的買斷方式銷售，這樣盈利相對少一些，但至少可以讓公司進入良性循環。直到 2009 年《闖關東 II》大賣，才讓陳蓁蓁心裡有了底氣：「社會影響的累計讓我們的作品越來越好發，不像一開始那麼辛苦，也敢討價還價了，有時央視給的價錢低就不給了，也敢得罪他們了。現在我們可以面對更廣泛的市場做獨立發行。如果只是讓別的公司中間買斷的話，資金積累就慢，人家賺的是絕大部份。比如《守望幸福》，我花 600 萬元拍，700 萬元賣給中間商，而中間商能賣到 1,300 萬元，這樣大的利潤空間就是人家的了。但是如果想要公司有一個很好的發展，總這樣下去也不行。公司與公司不一樣，對我們來講，中間買斷的過程對我們公司非常有必要，因為我們公司小，好處是我們可以從選題開始，從劇本策劃開始，步步為營，照顧到每部戲的製作。大公司的優勢是資金雄厚，項目多，現在一部戲你可以盈利 20% 至 30%，但是如果一部戲賠了，很可能就是 80%，這樣就把前幾部戲的利潤全吃進去了。近十年來的情況是根據公司大小不一樣，製片人的運作方式也不同。有的製片人就是放開了往戲裡砸錢，然後抓住幾個電視台收購的領導們的口味，方方面面運作好，也一樣賣，

也有賺大錢的，所有人都眼紅，我也眼紅，但那種方式不適合我，還是要踏踏實實走自己的路。」

電視劇是一個充滿誘惑同時又存在高風險的行業，從目前來看，電視劇投資成本越來越高，對於進入商業領域的電視劇製作發行銷售來說，前期的評估就顯得非常重要。海潤公司投拍的電視劇大都盈利，也有像《長恨歌》這樣賠錢的電視劇，談到電視劇立項，趙智江説：「現在我們第一看故事、題材在市場上怎麼樣，受不受歡迎；第二看故事是不是吸引人，是不是有曲折情節；第三看人物，是不是性格鮮明的人物，第四看是不是承載了一種東西，一種精神的東西也好，一種氣質、社會共鳴、熱點，本身將來能夠到什麼成色的考量。這幾方面是對項目本身的，還有就是有沒有政策風險；有沒有市場風險，這樣故事大概會有多少成本，在市場能夠賣到什麼價格，這是商業回報的考慮。在操作時對它的期待值，當做商業戲來做，就是看成本和利潤，要做成有影響的東西，哪怕稍微不賺錢，從公司考慮，既要有商業戲保證利潤，也要有好的作品，當然叫好又叫座更好，但有時候不是説跟你的期待值那麼吻合。當時我們做《亮劍》也沒想到會有轟動效應。還有作品出來以後成色

會怎麼樣，有多大影響力。過去做電視劇，更多的是從作品本身，這東西是不是好，能不能拍出好東西，沒有太多從成本市場來考慮。前些年拍電視劇都是憑個人判斷，你覺得好，市場未必好。現在變成了決策系統，前期有文學部，編劇來看初期項目，他認為可做，交到公司來，製片人、發行、市場部再來看，大家形成意見。第二，大家對市場的控制能力，經驗積累肯定跟以前不一樣。第三，很多銷售前置，我們做項目的時候會跟電視台、市場溝通，甚至可以給他們看劇本，他們看怎麼樣，風險控制很好，甚至出現預購的方式。電視台也是在競爭，好東西想先抓到手裡，這樣風險就很小了。從公司層面，從個人拍腦袋，到根據市場有一個系統在控制風險，這是最大的變化。」

陳鼙鼙説：「我們現在做電視劇越來越慎重了，如果一部戲沒做好，可能幾年都起不來。我今年（2010 年）有 3 個項目，都是要事先在腦子裡想清楚的，比如要有一部戲保底，一部戲跟部隊合作賣給央視，一部戲特別看好就自己搞發行多賺些利潤。市場經濟造就了我們，儘管過程很艱辛，但是如還在計劃經濟，我也不可能有今天這些成績。在電視台那種計劃體制下確實出不了好作品，我在電視台的時候經常看

到有很多好作品到我們台，包括《牽手》這樣的劇本，最後都沒過審查。因為領導是要保護好自己的，稍微有任何一點風險領導都不會簽字。市場經濟下，我們這些獨立製片人權力很大風險責任也很大，政治風險的規避，審美取向都是自己來考慮。一個優秀的製片人首先要考慮到政治上有沒有風險，然後再考量劇本、演員陣容、拍攝質量。如果倒過來，政治上不合格，說死就死掉，一下子就砸到底了，很多戲現在是不予播出，或者就是地面播，不能上星（編按：衛視播映，下同）。這就是製片人很不容易的地方，你在把控的時候覺得可以了，但尺度還是沒把握好。一部電視劇不能上星的後果就是虧損，因為只有上星了才能把大的利潤份額拿回來。有些公司具備這樣的實力，一部戲虧了，可以用另外一部戲補回來。但大部份公司是絕對沒有這個承受力的。現在一部電視劇的投資，如果是現代戲，有點好演員好陣容的話，至少要八九百萬元。像有些優秀的編劇，比如蘭小龍，每集不超過 60 萬元別想上。這樣 30 集 1,800 萬元，你才敢跟他談合作，因為他劇本的質量在這兒了，演員要最好的，導演也要最好的，那拍攝成本肯定要高。所以像這樣的戲，如果不在前期把方方面面把握好，萬一賠本的話就非常危險。」

事實上對小公司來說，即使把電視劇賣出去了，也不能算大功告成，因為電視台拖欠回款是個很普遍現象，回款慢就意味着無法馬上投入到下一部戲的拍攝中，陳鼕鼕說：「哪怕半年回一次款，我可以一年投兩部戲，輕輕鬆鬆地就做了。如果資金遲遲收不回來，其實你消耗得更多。另外現在電視劇的生產和製作能力確實比從前提高太多了。製作費每年都在上漲，如果你的片子今年沒賣出去的話就會特別危險，到第二年就成隔年戲了，價錢就落下來了或根本不值錢了。這些會給你帶來強烈的緊迫感。電視劇在黃金檔、非黃金檔、主頻道、非主頻道播價錢都不一樣，甚至折半或者幾折。如果拖久了，很辛苦的兩三年下來，頂多保個本。所以我現在寧可少掙，但求回款快，這樣會有利於自己電視劇質量的把握，否則太耗心了。」相比之下，他們製作的《闖關東 II》在開機之前就已經有一半的錢款到賬，但是這樣的例子太少了。事實上，電視台與製作方之間因為拖欠回款問題常常讓製作方捉襟見肘。

但從每年電視劇的投入和產出來看，會發現，每年有大量電視劇拍完後無法進入商業交易，除了個別失誤外，趙智江認為，門檻降低導致大量外行人進入電視劇製作領域。「電視劇走到現在，有很多行業外

1｜三級審片制，是指內地電視台為保證播出節目不出現各種失誤，節目製作和播放流程中三個級別的負責人都要進行審片。一審為編輯，二審為製片人或節目主任，三審為頻道總監或電視台台長。審片不局限於新聞節目，所有節目都須經審看。

的錢在做，比如前兩年房地產公司，比如山西挖煤的，還有上市公司，手裡有熱錢，他們目的也不一樣，一種覺得手裡有錢了，想做別的投資；還有一種過去做產業的現在想做文化行業，把品位提升一下；還有些老闆想捧女孩兒……因為他們對行業不瞭解，目的不純，這樣失誤比例比較高，像我們摸爬滾打一路走來的，多年來積累的經驗和風險控制能力，機制和團隊，對項目控制把握比較高。現在門檻一點都不高，300 萬元就可以拍電視劇，國家把市場門檻降低了以後，是想讓行業先繁榮起來，然後再大浪淘沙、洗牌。我相信海潤和華誼這樣的公司都有一些獨特的東西，自身的資源也好，核心競爭力也好，創作能力，對編劇、演員資源的整合，這個層面還是有點門檻的，不是有錢拍在這兒就能做出來，還是有區別的。」

由於電視台在電視劇交易中一直處於買方市場，這讓他們一直很有優越感，每次電視劇交易會，從表情上就能看出來誰是製作方誰是電視台的，製作方一般都是看買片人的臉色行事。一方面，製作方希望能抬高自己的價格；另一方面又怕他們跑掉，因此，在今天，買賣雙方還不能按國際慣例按廣告分成方式交易。所以，電視劇銷售與採購之間形成的各種潛規則常常讓製作方叫苦不迭。

有關部門統計過，製作方花在公關上面的費用幾乎佔交易額的 5% 至 10%。

幾年前，有一部叫《藍色妖姬》的電視劇，電視台採購只是看到片花便開始瘋搶，因為片花做得非常漂亮。結果這部片子實際跟片花相差甚遠，後來收視率極低。從此，電視台採購在選片時開始慎重，先是看前兩集，製片方就把前兩集拍得特別好看。後來發現整劇還是有出入，便挑第 1 集、第 10 集、第 20 集抽看，但這樣還是無法保證質量。隨着電視劇收視率與效益掛鈎，這種採購方式導致很多電視台購片負責人下崗事件，最後才慢慢實行三級全面審片制 [1]。尤其是現在上星的電視台，實力雄厚的衛視台都是靠電視劇獲取大部份廣告收入，個別人決定採購電視劇的方式慢慢消失了，採購時變得越加慎重。陳鑾鑾說：「央視、北京台這樣的大台的某一個頻道已經可以做到說達到某一個收視率，我給你一個價錢，超出多少個點，我再給你漲點這一步了，但這個漲幅是非常有限的。而且收視率是由電視台來制定，它是買方市場它就說了算，電視台不會讓你賺什麼錢的。現在只是在收視率上有點小鬆動，至於按廣告來分成，沒有一家電視台有這樣的度量和魄力。」

2 │「4+X」模式即 4 家衛視聯合若干地面頻道組建一個聯合購買電視劇的聯盟，統一購買、統一播出，在電視劇播出領域通過聯合加強實力。

趙智江說：「電視劇銷售與採購實際上是雙方互相博弈的過程，最早電視台出錢買電視劇，電視台每年有廣告收入，電視台會做預算，通常電視台做預算是會拿出百分之十用於電視劇購買，現在有些台為了打造衛視頻道，為了排名進前三，會加大預算，有些西北電視台自身收入很少，基本上出錢買劇的錢也很少。大概有這樣的規律，不同的電視台買一個劇大概是什麼價格，北京、上海、江蘇、浙江一集多少錢，不發達的地方多少錢，西北的省市就很便宜了，一兩千塊錢。製作公司角度要算，我花了多少錢，我希望賣多少錢，我賣的時候就要和電視台議價，做發行預算，在哪裡賣多少錢，總共發行收入刨去成本納稅，還剩多少錢。相比之下，電視台主動性更高，互相尋找平衡，慢慢就形成了約定俗成的價格機制，這兩年也有改變。過去都是先地面播出，再上星播出，衛視爭奪排名，發行方式也在改變，4+X 也好[2]，獨播也好，有些 4 家電視台把衛星頻道買斷，地面可能給你 8 家來買，這樣價格區間跟過去就不一樣了，原來衛星頻道一集 5 萬元，現在一集三四十萬元的都有，電視台有個承受能力。電視台出的價格越來越高，萬一花了這麼多錢收視率不高怎麼辦？電視台採購現在也建立了越來越完善的機制，比如審片機制，節目採購人員看，審

片小組看，最後台務會拍板。另外買片人員獎勵機制也建立了，到了年底他們要做測評，買得好了還給你獎金。電視台壓力越來越大，越高價越怕收視率不好。」

但收視率也是雙刃劍。電視台出於經驗考慮，但凡某些知名明星出演的電視劇，收視率肯定會高，他們會建議某些劇中啟用什麼演員，一些一線演員知道自己可以保證收視率，便抬高身價，有時會讓製作成本增高。當然製作方在跟電視台討價還價時也會抬高價格，但總體上仍沒有演員身價抬得快。

陳縈縈說：「有一個製片人幾天前欲哭無淚地跟我講，兩年前為某演員量身定做的一個劇本，口頭上都說好片酬了，一年半之後開口片酬漲了 3 倍。製片人跟他說整個風格都是按你的特點定做的，請別人演也不合適，咱兩倍行不行，演員說那不行，這東西是放市場的，收視率靠我，賣的全是我⋯⋯毫不留情，絕不手軟。所以從最初的一集 3 萬元漲到 15 萬元。」

趙智江說：「行業外資金湧入，也導致編劇和演員身價上漲，編劇漲了兩三萬元，演員漲了 3 萬至 5 萬元。海潤演一個戲給演員出到 10 萬元以上的都很少，一般都是

5 萬至 8 萬元。現在社會上很多戲演員價格動不動十幾萬元,你不出反正有人出,造成整個製作成本提升。」

現在,電視台只要一看演員陣容就知道每一集的成本了。

(實習生魏玲、劉向、郭聞捷、童亮對本文亦有貢獻)

電視劇　30 年里程碑

第一部國產電視連續劇——《敵營十八年》

1981 年播出的《敵營十八年》是我國製作的第一部電視連續劇,全劇 9 集,在當時是破天荒的「超長版」,此前最長的《喬廠長上任記》只有 3 集。即使在兩年後的 1983 年,全國電視劇一年播出了 291 部,加起來也只有 502 集,平均每部還不到兩集。八十年代初北京觀眾「鋒吾」寫信給《電視周報》,為電視連續劇提意見:「電視連續劇中間間隔時間過長,有時候一週播放一兩集,一集只有幾十分鐘,使人看後很不解渴。尤其是看到引人入勝處強行擱淺,更是熬煞性急人。」

《敵營十八年》全劇採用說書樣式,把共產黨員江波隻身深入虎穴 18 年,與敵人周旋傳送情報的故事分成了 9 個章節。整部電視劇的製作經費是 10 萬元,這個數字是 2008 年播出的新版《敵營十八年》費用的 1/180。即使大大超標了央視當時的預算,10 萬元經費對導演王扶林來說已經算是一個「天文數字」。經費緊張曾使劇組千方百計節省開支,演員借不到褲子,鏡頭就全部採用人物上半身的拍攝方式,劇中「江波」敞着領口的國民黨軍官造型,其實是因為只能借到小一號的服裝。

《敵營十八年》不僅拉開了中國電視連續劇的大幕,而且其首次嘗試至今很流行的「諜戰」題材,率先運用懸疑、驚險等元素,可以説開啟了中國電視劇娛樂化的先聲。

90.78% 的收視奇蹟——《渴望》

王朔、李曉明、鄭曉龍、鄭萬隆等人從報紙上不足一百字的報道衍生出一個故事構想,隨後時任北京電視藝術中心編輯室主任的李曉明寫了 7 萬字的大綱,大綱裡就兩個人物:東方溫柔的女性和惡大姑子,再後來導演魯曉威把故事總結為「大姑子的孩子丟了,弟媳婦撿着了,還給她了」,並拍成了電視劇,這就是後來家喻戶曉的電視連續劇《渴望》。

1990 年播出的 50 集連續劇《渴望》是國內第一部室內劇,被稱為中國電視劇發展歷史性轉折的里程碑。導演魯曉威說《渴望》的主題是「人間真善美,與人要奉獻」,所以創作了劉慧芳這麼一個集東方女性所有美好品質於一身的「理想符號」。故事中融入親情、愛情、友情、真情還有世情,就此組成了當代中國北京市井篇。

《渴望》創造的收視奇蹟是中國電視劇發展歷史上收視率的最高紀錄:90.78%。《北京晚報》1991 年 1 月甚至專門為《渴望》做了一個「調查討論」,列出包括「您認為劉慧芳與王滬生分離的主要原因」和「您認為《渴望》熱的主要原因」等 23 個問題,足見當時這部電視劇的熱度。

《渴望》的成功標誌着通俗電視劇進入了我國電視劇的主流,也標誌着電視劇從交易播出的市場化向生產製作的市場化的滲透。

貸款投資與商業指標——《北京人在紐約》

《北京人在紐約》是國內第一部以自身資產為抵押,全額貸款的電視劇。

1992 年,北京電視藝術中心貸款 150 萬美元拍攝了《北京人在紐約》,這種投資性的生產方式意味着電視劇具有了明確的商業回報指標,必須通過市場價值來補償製作成本和獲得利潤。為了籌措出國所需的 150 萬美元,《北京人在紐約》的幾位主創人員斗膽提出向銀行貸款,但銀行表示沒有先例。劇組反覆申請後,北京電視藝術中心拿出了國家撥款、中心準備搬家的費用,現有的固定資產全部做了抵押,終於獲得了中國電視劇史上第一次全額貸款。某種意義上,《北京人在紐約》也成為中國影視製作融資困難的一個縮影。

《北京人在紐約》講述了中國改革開放後第一代留學生的國外淘金夢。1993 年播出之後,迅速走紅中國,成為當年收視率排名第一的電視劇,導演鄭曉龍也由此成名。

1992 年中央電視台用黃金時段的廣告時間換取《北京人在紐約》的播映權,標誌着電視劇買方和賣方互惠互利的市場格局雛形開始出現。

通俗路線與娛樂市場——《還珠格格》

1997 年,電視劇《還珠格格》紅透大江南北,北京有線電視台播出時的收視率最高達到 44%;1999 年,《還珠格格》第二部在北京、上海及湖南台播出時平均收視

｜張紀中執導的《倚天屠龍記》

率分別是 48%、55% 和 50%，最高點突破 65%。即使是 10 年後的 2007 年春節期間重播，《還珠格格》對湖南衛視全天的收視貢獻仍可以達到 25.6%。1999 年香港亞視播出該劇後，一舉打敗了 30 年在香港地區長期雄踞收視率第一的香港無綫台，用廣西有線台廣告部主任在全國有線台聯席會上的發言說，「一部《還珠格格》挽救了一個台」。《還珠格格》一時成為奇蹟。

1997 年 6 月瓊瑤動手寫劇本，同時籌集資金、物色演員、組織劇組，7 月 18 日開機，5 個月就拍攝完畢，《還珠格格》的製作時間很短。它沒有把觀眾拘泥在某一類人群，而是一開始就定位為「男女老少咸宜，大江南北都喜」，定位在觀眾面最大的平民階層。《還珠格格》推出了「舊瓶裝新酒」的模式，即「穿古裝演現代人」，小燕子的形象塑造和戲說歷史的方式，還有情戲中的鬧劇、文戲中的武戲，這些都被認為是《還珠格格》大受歡迎的原因。

《還珠格格》風行，除了普及程度和商業效用，它的影響還包括極大地推動了電視劇的娛樂化進程。《還珠格格》帶領着被市場推動的大眾文化，在有限的空間內朝着娛樂化的方向一路狂奔。

大製作、高罵聲、強收視── 張紀中的「金庸劇」

比起港台地區如火如荼的金庸改編熱，10 年前，內地影視界在這方面還是一片空白。二十世紀九十年代末，看重內地市場的金庸表示希望中央電視台像拍《三國演義》、《水滸傳》那樣拍他的武俠劇，他願意 1 塊錢賣掉版權。隨後張紀中以央視名義給金庸寫了一封信，用 1 元錢價格買下了《笑傲江湖》的改編權。

從 2000 年開拍《笑傲江湖》，到 2009 年播出《倚天屠龍記》，張紀中改編了 7 部金庸劇。2001 年，群罵《笑傲江湖》成為當年網絡大事件。2006 年《神雕俠侶》建立了主演黃曉明、劉亦菲的事業高峰，收視率在罵聲中不斷反彈。2009 年《倚天屠龍記》播出，老金庸迷仍不屑一顧，但新觀眾反應不錯。

作為製片人，張紀中考慮的不僅是資金、進度、劇組後勤，他還掌控作品的藝術風格、拍攝角度、選導演、定演員……作為國產電視劇產業化的開疆拓土者，張紀中的出現無疑是一個「製作人中心制」的成功範例。

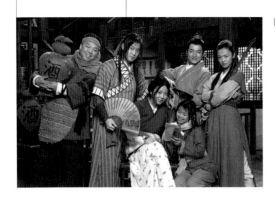

| 室內輕喜劇《武林外傳》

打開喜劇的新格局——《武林外傳》

2005 年，《武林外傳》在上映之後馬上掀起了收視熱潮。不僅電視劇火爆，同名網游、圖書、電影劇本也都接踵而至。觀眾意猶未盡甚至讓續集的呼聲越來越高。導演尚敬斷言：「對我和寧財神而言，《武林外傳》已經畫上句號了，不會再拍續集，因為劇中人物的命運已經有非常好的安排，再寫下去就是畫蛇添足。」

內容輕鬆，形式搞笑，方言版的《武林外傳》在情景喜劇中可謂獨出機杼。在導演尚敬和編劇寧財神的打造下，這部戲在央視 8 套開播不到 10 天，收視率已達 9.49%，悄無聲息地擊敗了上一年的收視亞軍《京華煙雲》。從此，《武林外傳》獎項不斷，同年獲得新浪網「年度古裝電視劇」大獎的殊榮。

正如編劇寧財神所説，《武林外傳》的得勝，在於「對喜劇有所突破，讓情景喜劇有了新格局。同時希望用借古説今的方式，更自由地表達對現實生活態度，包括諷刺和嘲弄——鋒芒指向社會弊端以及人性污點。」「想戳穿所謂『大俠』的假模假式。」

在智力緊張的電視劇競爭中，《武林外傳》的勝出並非意外。風格化的獨特樣式，不拘泥的大膽搞笑，適度油滑，適度無厘頭，懸念平穩，捧腹當中帶着溫暖家常。

網絡崛起的「精神」劇——《士兵突擊》

2006 年底首播的電視劇《士兵突擊》是一部反常規的軍旅劇，它細膩地描寫了當代中國「兵王」許三多的成長歷程，並以這個人物為核心，塑造了當代軍隊中的一組個性化人物群像。與一般軍旅劇不同，《士兵突擊》發掘並捧紅了一群人，或者説，它把聚光燈打向了一種精神。

有人説《士兵突擊》為現在過於功利的電視劇行業做出了一個榜樣——沒有女主角、沒有當紅偶像、沒有搞笑、沒有戀愛，也沒有常見商業元素，單靠一種樸素的精神。它告訴人們，娛樂不應該是電視劇的唯一目的。

這部電視劇在首輪播出時並未被看好，製片人張謙坦陳，《士兵突擊》在各電視台的第一輪播出中收視率不高，它真正的崛起是在網絡上。《士兵突擊》的理念更容易吸引學歷高、收入高、社會地位高的「三高」人群，而這一類人正是傳統電視媒體流失受眾的主要部份。

|《士兵突擊》

1.1 億規模——新版《紅樓夢》

作為此輪重拍的「四大名著」中開機最早、跨時最長的一部電視劇，新版《紅樓夢》一開始就號稱要投資 5,000 萬元，截至 2009 年 11 月，製片人李小婉表示已經花了 1.1 億元，這個數字創下了內地電視劇投資的天價。這 1.1 億元還不包括後期製作需要的 1,200 萬元，當被問到新版《紅樓夢》賣到多少錢一集時，李小婉語出驚人：「至少賣到 200 萬元一集才行。」

新版《紅樓夢》再現了曹雪芹筆下「富甲之家」的奢華，服裝數量非常多，光賈寶玉一人便有 26 套行頭，元春、賈母和王熙鳳三人進宮時，頭上所戴的鳳冠都是純黃金手工定做。此外，92 個臨時搭建的場景花費要超過 3,800 萬元，燈光費在打了三折後仍達到了五百多萬元。全劇的分鏡頭多達 3 萬個，而一部電影一般少則幾百個，多則上千個，用王夫人扮演者歸亞蕾的話說，這部 50 集的《紅樓夢》等於拍了 25 部電影。

從開機那天起新版《紅樓夢》就處於「邊找錢、邊燒錢」的處境，利用劇組輾轉各地拍戲的機會尋求贊助，同時派演員外出參加商業代言等宣傳活動為劇組「掙錢」，比如僅「大寶玉」楊洋、「妙玉」高洋等演員為某酒做宣傳，就拿到總計 1,000 萬元的贊助，這些錢都貼給了劇組。

與新版《紅樓夢》投資額形成鮮明對比的是，王扶林版《紅樓夢》總投資僅 680 萬元。

（資訊：魏玲）

（原載於《三聯生活周刊》2010 年 15 期）

圖片出處

（除上述圖片外，本書其他圖片均由《三聯生活周刊》提供）

責任編輯	張俊峰
書籍設計	陳曦成

書名	娛樂天下（三聯生活周刊封面故事 - 流行卷）
編著	三聯生活周刊
出版	三聯書店（香港）有限公司
	香港鰂魚涌英皇道 1065 號 1304 室
	Joint Publishing (Hong Kong) Co., Ltd.
	Rm. 1304, 1065 King's Road, Quarry Bay, Hong Kong
發行	香港聯合書刊物流有限公司
	香港新界大埔汀麗路 36 號 3 字樓
印刷	中華商務彩色印刷有限公司
	香港新界大埔汀麗路 36 號 14 字樓
版次	2011 年 9 月香港第一版第一次印刷
規格	16 開（180mm×250mm）352 面
國際書號	ISBN 978-962-04-3140-1

本書內容原由生活・讀書・新知三聯書店有限公司所屬《三聯生活周刊》出版，經作者授權由香港三聯書店在港台海外地區出版發行本書。